JN120827

デザインと障害が出会うとき

Graham Pullin ············· 著

小林 茂 ········· 監訳

水原 文 ············· 訳

design meets disability

Graham Pullin

目次

＊編注：本書で紹介する人物の肩書き、所属などは、「日本語版へのまえがき」を除き、
原書出版（2009年）当時のものです。

日本語版へのまえがき

McCauley Wanner、Amanda Cachia、Sara Hendren、安積朋子、
Francesca Lanzavecchia、Hunn Wai、Kelly Knox、Sophie de Oliveira Barata、
Corinne Hutton、Eddie Small、Caitlin McMullan、
Andrew Gannon、Andrew Cook、そして深澤直人
ファッション義足とジグソーパズル義手、
見ずに時刻がわかる時計の文字盤と上書きされた標識、
プロトタイプの段ボール製演壇と手作りの木製アームチェア

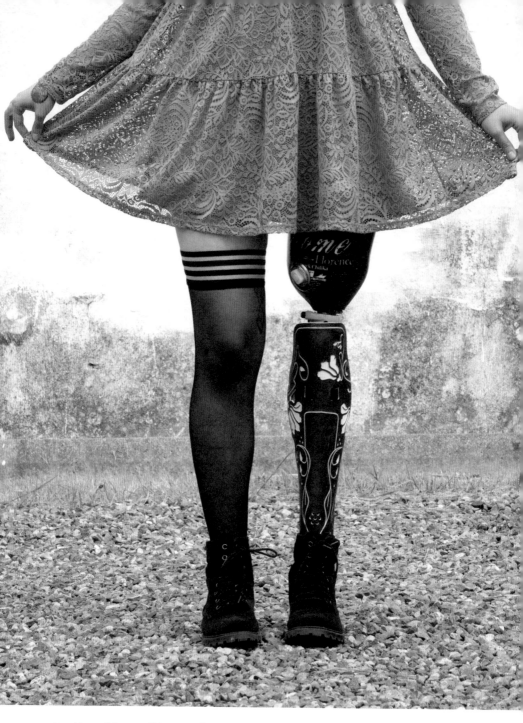

2013年〜、Allelesによる義足カバー。「私たちはファッションジャンキーです。選択の幅の限られた
業界の中で、私たちが目指しているのは自分らしさを表現できるようにすることです。」

13年たって

2009年、本書『Design meets disability（原題）』では、もっと多くのデザイナーたち——美術学校や美術カレッジ、美術大学で学んだデザイナーたち——が障害のためのデザインに取り組んだら何が起こるだろうかと希望的観測をするのが精一杯だった。それから13年たって、そのような——もし12年前に存在していたら実例として取り上げたはずの——障害とデザインの交差が、いくつかのプロジェクトで現実のものとなっている。章ごとにテーマと関連付けながら、そういったプロジェクトを示していこう。

McCauley WannerとRyan Palibrodaがカナダで創業したAllelesは、義肢のカバーをデザインし製造している。2013年以降、Allelesは何千個ものカバーを世界中に送り出してきた。それらは「流行の先端を行く」ものとして、別の言い方をすれば、第1の章ファッションと目立たなさの交差で述べたように、利用という狭い視点からではなく、着用という視点から発想されたものだ。

Sophie de Oliveira Barataが2011年に立ち上げたThe Alternative Limb Projectは、着用可能な彫刻として義肢にアプローチしている。彼女はもともと実物そっくりの義肢を作る教育を受けており、それを風変わりな、あるいは抽象的なものと組み合わせることを得意としてきた。義肢をひとつひとつ、その着用者と共同で作り上げるプロセスは、第2の章探求と問題解決の交差に示した柔軟な探究の実例となっている。

2010年、Rie NørregaardのデザインしたOMHU杖は、他の製品や衣服でおなじみの素材を使っている。自転車の鋼管フレームのシャフト、ハイキングブーツのすべり止めのゴム。カバ材はスケートボードに使われるものだ。そのような素材を使うことによって、この杖はこれまで一度も杖を使ったことのない人の生活に——またその人が共に暮らす人たちの生活にも——なじむものとなっている。Omhuという単語はデンマーク語で「ていねいに」という意味であり、こ

の杖自体はデジタル製品ではないものの、第3の章シンプルとユニバーサルの交差で取り上げた、考え抜かれた制約の重要性と相通じるところがある。

2013年にクラウドファンディングで製作されたEone Bradleyタイムピースは、針の代わりにボールベアリングが時を刻む触知式時計だ。「ミーティング中、映画館の中、あるいは視覚障害のため、時計を見ることが難しいときにも触って時刻がわかるようデザインされた」この時計は、Crispin Jonesと筆者がデザインしたThe Discretion Watchと同じ役割を果たす。一部の障害者たちと、特定の状況に置かれた非障害者たちとの間に生じるこのような共鳴は、第4の章アイデンティティーと能力の交差に詳述されている。

Paul Chamberlainと、イギリスのシェフィールドを拠点とするLab4LivingによるHospitableは、病院という施設から私たちの自宅へと医療の場を移すために考えられる方法を具体的に示した2017年のコレクションだ。Infusion LampやGrande Commodeは、ソリューションの提案ではなく、見る人を深く考えさせるためのものであり、そのことは第5の章挑発と感受性の交差のテーマとなっている。クリティカル（批評的）よりも、もっと楽観的な思考に近い例としては、イタリアとシンガポールを拠点とするコンサルタント会社Lanzavecchia + Waiの2012年の作品No Country for Old Menがある。

Alterpodiumは、小人症活動家を自認するキュレーターAmanda Cachiaが主導する共同制作プロジェクトだ。2015年、彼女はアーティストであり研究者でもあるSara Hendrenに折り畳み式の演壇をデザインするよう依頼した。それは、第6の章感覚とテストの交差で取り上げたような、明らかに未完成でありながら実際に使われる体験プロトタイプの形を取って制作された。単に一段高い場所というだけでなく、演壇を準備することは「障害を演ずる」ことにもつながる。またそれは、第8の章デザイナーたちと出会うの安積朋

子、脚立と出会うに述べた「小さな咳払い」の社会的交渉力を高めるものでもある。

　2010年、クリティカルデザインの手法は拡張・代替コミュニケーションの分野にも取り入れられることになった。Andrew Cookと筆者によるSix Speaking Chairsは、コミュニケーション装置における声のトーン（というよりはむしろ、声のトーンにおけるニュアンスの欠如）に関する議論を触発するためにデザインされた。また2015年ごろからは、Darryl Sellwoodの「挑発的、破壊的、反抗的」Bummunicatorが、恋愛関係や性的関係を発展させるにあたっての障害者のニーズという問題を提起している。これもまた、第7の章 表現と情報の交差にふさわしい事例と言えるだろう。

　Accessible Icon Projectは、Sara Hendrenによるもうひとつの共同制作プロジェクトであり、Brian Glenneyとともに行われた。2011年には、障害者のための国際シンボルマーク（International Symbol of Access、デザインを学ぶデンマークの学生Susanne Koefoedによって1968年にデザインされた）に異議を申し立てる代替表示を既存の障害標識に上書きする活動を始めた。そこにあった暗黙の対話――そして反抗心の大部分――は、それ自体が標準として広く採用されるようになった現在では失われてしまった[*1]。こういったことはすべて、第8の章 デザイナーたちと出会うのもしStefan Sagmeisterがアクセシビリティー標識と出会ったらでの考察と関連している。

製造

2009年以降、製造技術の革命的な進歩が始まり、またそれが多くの

[*1]――監訳注：Sara Hendrenは、Susanne Koefoedがデザインしたシンボルマークには、空間内を移動する有機的な身体の動きがないことに違和感を覚えた。このため、グラフィティ文化出身のBrian Glenneyと共に、ボストン市内の駐車場にあるシンボルマークをスプレーで上書きするというゲリラ的な活動を行っていた。この活動が注目を集め、メディアで取り上げられるようになると、ソーシャルデザインのプロジェクトへと発展した。詳細はSara HendrenのWebサイトで紹介されている。https://accessibleicon.org/

2015年、Sara HendrenとともにAmanda Cachiaがデザインした*Alterpodium*の
初期の段ボール製プロトタイプを展開しようとしているところ。

Chair No.6のディテール、さまざまな声のトーンの自分なりの使い方——あるいは必要性——について考えることを促す。2010年、Andrew Cookと筆者のSix Speaking Chairsより。

人に利用されるようにもなってきた。これは非常に歓迎すべきことである。これまでの支援技術は、溶接加工された金属や真空成型されたプラスチックから作り出されるのが常であり、病院の医用工学作業場に似つかわしいものだった。現在では、より安価なCNCミリングマシンやレーザーカッター、3Dプリンターの登場によって、小ロットの特注品であっても（というより小ロットの特注品では特に）複雑で正確な製造が可能となっている。

しかしそのことが、障害のためのデザインをアマチュア愛好家の自宅作業場における活動とみなす風潮を強めている可能性もある。自宅の作業場に3Dプリンターがあったとしても、デザイン品質が障害者にふさわしいレベルに達している保証はない。障害者と直接（多くの場合は技術的スキルを持つ人びととともに）共同作業してきた経験を踏まえて私は、今でもなおデザイナーや建築家には貴重な貢献が行なえると主張したい。

メイカームーブメントの民主化は、清新な実用主義をもたらすことも少なくない。その一方でデザイン活動には、個人やコミュニティーの力を高める働きがある。さらに、どんなプロジェクトのエートス（精神）も、そこにデザイン感覚が含まれてさえいれば、それによってより良く表現され得る。またデザイン感覚の存在は、たいていの場合、すぐに感じ取れるものだ。

テクノロジー

ハイテク分野に詳しい読者にとって最も時代を感じさせる本書の記述は、第3の章シンプルとユニバーサルの交差でのプラットフォームとアプライアンスに関する考察だろう。2009年以降は、プラットフォームの勝利でほぼ決着したのではないだろうか？　多くの人は、カメラや音楽プレイヤーなどを単体で持ち歩く代わりに、携帯電話の機能を利用している。アプリそのものを仮想的なアプライアンスとみなすこともできる——最も優れたものは確かに抑制と制約を体

現している——のは確かだし、モノのインターネットも普及しつつあるとはいえ。

　しかしその陰には、懸念材料も存在する。私たちの「健康」がデジタルプラットフォームに支配されつつあること、そしてより広い意味では私たちの生活全体が定量化され、監視され、記録され、そして共有化されつつあること。監視資本主義（surveillance capitalism）の時代におけるプライバシーの政治学だ。そのような分野では、障害者たちが期せずして先駆者になってしまうこともあり得る——例えば、一生の間に「話された」ことをすべて記録として保存するテキスト音声変換テクノロジーの利用者が、そのような個人データにアクセスする権利が誰にあるのかを争う法的訴訟に巻き込まれるかもしれない。

　そこにどんな経済や政治や倫理が展開されるのかは、まだよくわからない。今のところは、本書に記述された具体的な技術を参考にしつつ、現状や新規のテクノロジーにシンプルとユニバーサルの議論を投げかけるようにしていただきたい。

障害に関する研究

この10年間に、障害そのものも変化したと言えるかもしれない。私たちと一緒に働いているアーティストのひとりは、今では自分のことを「障害がある」と認識しているけれども、10年前ならそうは思わなかっただろう、という。また彼は、それが重要だと感じている。「健常者優位主義（ableism）」に対する認識も高まりつつある。

　障害の政治学に生じた変化を、それに対する私自身の理解の深まりから完全に切り離して考えることは、おそらく不可能だろう。私たちの仕事は近年、Rosemarie Garland-Thomson、Sue Schweick、Neil Marcus、Liz Jackson、Harilyn Rousso、Georgina Kleege、Heather Love、Amanda Cachia、Tobin Siebers、Robert Adams、Sara Hendren、Aimi Hamraie、Chris Smit、Bess Williamson、Rob Imrie、その他大勢

2011年、アメリカのマサチューセッツ州ケンブリッジにおける初期の上書き活動。
Sara HendrenとBrian Glenneyの*Accessible Icon Project*の一環として。

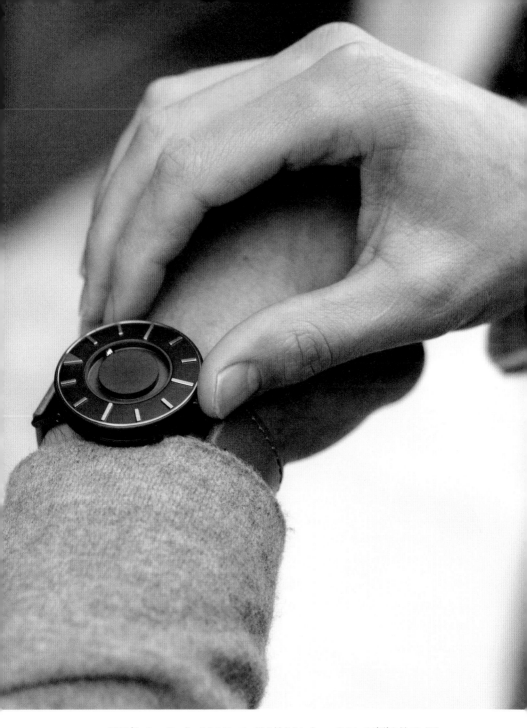

2013年、*Eone Bradley*タイムピース。目の見えない人——あるいは時計を見ていると
悟られたくない人——のために、触って時刻を知るためのボールベアリングを備えている。

の人びとの障害に関する研究をますます参考にしながら行われている――ここに名前を挙げたのは、本書が読まれ議論された結果として、私が実際にお会いして学びを得るという栄に浴した方々だ。Sara Hendrenの2020年の著書、『What can a body do?』は、障害に関する研究とデザインとの結びつきをさらに深めることになるだろう。

　スコットランドのダンディー大学で2019年に私たちが設立したStudio Ordinaryには、美術カレッジDJCADとSchools of Social Work and Humanitiesを横断する形で、Fiona Kumari Campbell、Teo MladenovとEddie Smallに加えて私と私の研究パートナーAndrew Cook、Katie BrownとPaul Gaultが参加している。

メンター

障害の政治学を考えるとき、障害者の参加はよりいっそう必然的なものとなる。James Charltonのマニフェストが非常に明確にそして力強く述べているように、「私たちに関することは、何事も私たち抜きではあり得ない」のだから。しかしそれは、浅薄でうわべだけの活動、ユーザーテストやフォーカスグループに堕してしまうこともある。

　ダンディー大学で私たちが行なっている義肢デザインの研究では、私たちの義肢の着用者を私たちのメンター（助言者）とみなすようにしている――この言葉は、Colin Portnuffから借用したものだ。彼は拡張コミュニケーションの利用者であり、彼の著書はこの分野に対する私たちのアプローチにも影響を与えている。メンターという言葉には、生きた経験のよりどころであると同時に、デザイナーとしての私たち自身を補完する役割という意味も込められているようだ。Eddie Small、Corinne Hutton、Caitlin McMullanとAndrew Gannonが、Hands of X（後に詳述する）に関する私たちのメンターだった。障害者に関するどんなデザインにおいても、障害者がその核心に存在することが肝要である。しかし私たちは、問題が完全に技術的なものでない限り、障害のありなしにかかわらずデザイナーが障害者

とともにあることにも価値があると信じている。そもそも、完全に技術的な問題などあり得るのだろうか？

影響

本書の中で私は、障害にまつわる課題はデザインへの新たなアプローチを示唆する（inspire）ことになるだろう、などと書いている。しかし、障害者にまつわる上から目線の言い方という観点から、この「inspire」という単語が議論や分断をもたらすものであることを私はようやく認識するようになった。そのことを最も明白な形で糾弾しているのがHarilyn Roussoの著書『Don't call me inspirational: a disabled feminist talks back』の断固としたタイトルとよく練られた文章であり、また「感動ポルノ（inspiration porn）」という手厳しい言葉である。しかし本書ではこの言葉を、決してそのような意味では使っていないことは明確にしておきたい。

　しかしそれでも、「インスピレーションを与える（inspire）」という言葉を見つけたらそれを「影響を与える（influence）」に読み替えていただくのに越したことはないだろう！

ニュアンス

2009年以降、障害デザインの新たな展望が開けてきた。義肢の分野では、解剖学的なリアリズム（実際にはリアルではない——森政弘[*1]が命名したように「不気味」とまでは言えないにしても）を追求する伝統的な「装飾的」アプローチには、ロボットハンドという選択肢が加わった。ロボットハンドはテクノロジーを隠さずに、意図的に表に出して見せることも多い。そのような義肢は、着用者に「ターミネーターハンド」と呼ばれたりもする。障害者が自分自身の

[*1]——監訳注：ロボット研究などで知られる日本の工学者。1970年の記事において「不気味の谷」という仮説を提唱した。この仮説では、ロボットの人間への類似度が高まるにつれ、だんだん好感が高まるが、あるところで突然強い嫌悪感に変わり、最終的には再び好感に転じるとしている。

2012年、Lanzavecchia + Waiによる*No Country for Old Men*から*Together Canes*。
「病院の文脈からの異質な医療製品による」侵略に抵抗するもの。

2017年、Alternative Limb ProjectによるMaterialiseを着用したKelly Knox。「私はそれを別個のものではなく、私の一部であるように感じました……まったく思いがけないことでした！」

障害に対してさまざまな異なる態度を取ることを尊重するという意味で、これは歓迎すべきことだろう。また、そのような選択ができるのは良いことだ。

それでもなお、これははっきりとした意見の相違がみられる選択でもある。いまだに多くの障害者が、どちらとも決めかねている。非障害者として「認められ」たり、そのように誤解されたりする（そこには複雑な社会的・文化的インタラクションが存在する）ことを望んでいるわけではない。私たちはみな人間を超える存在となる未来へ向けて勇敢に歩みを進めるべきだという意見に同意したいわけでもない。そのような未来には、技術者たちがさまざまな形ですでに取り組んでいる。

そこに最も欠けているように見えるのはニュアンスであり、その点でも頼りになるのはデザイナーであり……

日本

……そして特に、日本のデザイナーたちではないだろうか？

ダンディー大学での私たちのプロジェクト Hands of X は、もっとニュアンスに富む議論の種をまこうとする試みだった。Andrew Cook がリーダーを務め、木材、皮革、ウールやスチールといった、地味ではあるが臆するところのない素材を選んで義手を共同でデザインしたのだ。

2019年、神戸で開催された国際義肢装具協会（International Society for Prosthetics and Orthotics）で、筆者は「Japanese design influences in nuance and ownership in Hands of X（Hands of X におけるニュアンスやオーナーシップに日本のデザインが与えた影響）」と題する論文を発表した。侘び寂び、張り[*1]といった概念や深澤直人と Jasper

*1──訳注：「張りのある肌」のように、内部に充実した力と外部の環境とがバランスした状態を示すと筆者は説明している。

Morrisonの「スーパーノーマル」の概念を通して、日本のデザインから得られた語彙やメンタルモデルが、ニュアンスに富み根本的に目立たないアプローチを取るために役立った。

それ以来Studio Ordinaryでは、Katie Brownがスーパーノーマルデザインと補聴器の組み合わせに取り組んでおり、酢酸セルロースというアイウェアではおなじみの親しみやすい素材を使って補聴器を作っている。またJohanna Roehrとともに私たちは「障害の未来へ向けたテクノロジーをイメージする」ことに乗り出している。これは、拡張コミュニケーション（これは表現と情報の交差のテーマとなっている）の利用者とともに、その新しい方向性を探ろうとする試みだ。例えば「間（ま）」といった、すでに私たちの関心をとらえている日本の概念は、この文脈では単語や発話の間のスペースあるいは会話のパートナーとの間のスペースに当てはまるのかもしれない。ここでもまた、私たちはメンターとともに、これらの性質のニュアンスやこれらの未来について探っていきたいと考えている。

日常の品々にも真剣に取り組むというのが、日本の伝統的な美学だ。私たちはコミュニケーション装置に対して、それを使う人たちの毎日の暮らしの一部として、同じような真剣さと心遣いをもって取り組むため、柳宗悦、谷崎潤一郎、斉藤百合子、原研哉などの著書に向き合おうとしている（他にどんな人の著書を読むべきだろうか？）。

そのようなわけで、オライリー・ジャパンの田村さんが本書の日本語での出版を決断してくれたことを、言うまでもなく私は光栄に感じている。さらに言えば、とてもうれしいのだ。障害に関連するさまざまなテクノロジー、例えば家庭用ロボットや介護ロボットの分野に日本の強みがあることはよく知られている。それは、国際義肢装具学会が神戸で開催された理由のひとつでもある。

そしてまた、そのようなテクノロジーが、自分自身の生きた経験のエキスパートである障害者によって導かれ、さらに日本のデザイ

2017年、ロンドンのアイウェア店舗Cubittsでプロトタイプが作成された、*Hands of X*のジグソーパズル義手の引き出し。着用者はみな自分のものだと感じられる組み合わせに行き着いた。

深澤直人の *Hiroshima Armchair* が、
マルニ木工の「工業化された職人技」によって手仕上げされているところ。

ン──例えばプロダクトデザイナーの深澤直人と柴田文江、ファッションデザイナーの川久保玲と三宅一生、建築家の隈研吾と手塚由比、メーカーでは無印良品とマルニ木工などの、私が尊敬する作品にみられる感性──と結びついたとすれば、日本の影響力は非常に大きなものになることを私は信じて疑わない。要するに、それが本書のメッセージなのだ。

Graham Pullin

2021 年冬

まえがき

（二人のEamesと脚の添え木が出会ったとき）

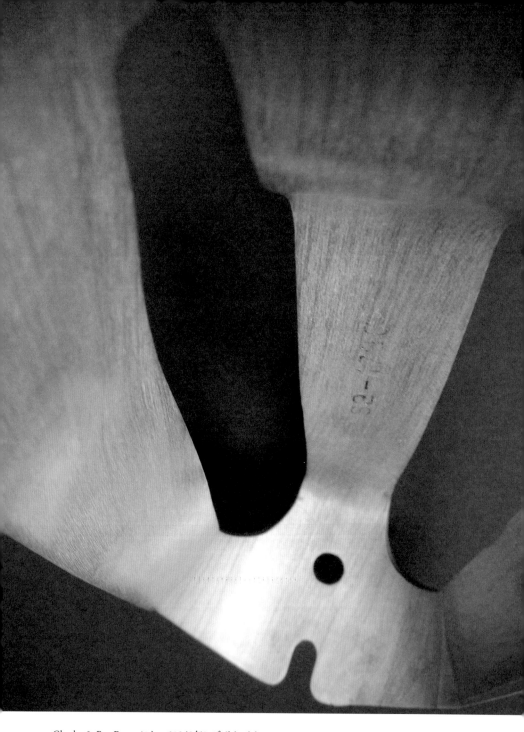

Charles & Ray Eamesによって1942年にデザインされ、
Evans Products Companyによって製造されたアメリカ海軍用の添え木

あらゆる点で良いデザイン

この象徴的な作品を、私はついにサンフランシスコで見つけ出した。その有機的なフォルムと幾何学的な空隙とのコントラスト、微妙なカーブとくっきりとしたエッジとの組み合わせに、私はずっと心を奪われていたのだ。Barbara Hepworthの彫刻の話をしているのではない。それはCharles & Ray Eamesによって大量生産された製品だ。と言っても家庭用の家具ではない。それは脚の添え木であり、アメリカ海軍の傷痍軍人のために二人がデザインしたものだ。

　この添え木は合板製で、複雑な曲面に成形されている。そのようなデザイン言語は1942年当時にはラディカルなものであったし、現在でも示唆に富む。私が魅力を感じるのは、それが医療を目的としているためではなく、あらゆる点で良いデザインであるためだ。そう言えるような、障害に配慮したデザインは他にどれだけあるだろうか？　なんと頻繁に私たちは、想定される市場を言い訳に、この分野のデザインに妥協や見て見ぬふりさえしていることだろうか？ひょっとすると、このデザインの基準は適切とみなされてさえいないのだろうか？

障害はデザインにインスピレーションをもたらす

Charles Eamesは、「デザインは主に制約によって決まる」[1]と信じていた。そもそもアメリカ海軍のデザインブリーフ[*1]特有の制約から、二人のEamesは合板を複雑な曲面に成型する独自のテクノロジーを開発し、人体の形状と差異を受け止める、軽量でありながら堅牢な構造を作り上げることになったのである。しかしその技術は、この

*1——監訳注：原文ではbrief。デザインブリーフ（design brief）とは、対象者、課題、制約、予算、納期、成果物などについてまとめた概要書。クライアント側が作成して提示することもあれば、クライアントとの打ち合わせを基にデザインチーム側が作成することもある。デザインブリーフを作成することにより、何にどのように取り組もうとしているのかが明確になり、お互いの認識のズレなどにより発生するトラブルを回避できる。

デザインパートナーシップのその後の活動だけでなく、デザイン界全体に多大な影響を与えることになった。

　有機的な合板のフォルムは、1940年代から1950年代にかけてHerman Millerの製造したアイコニックな一般向け家具を担うものであったし、またそれによって二人のEamesは著名となり、影響力を持つようになった。そういった一連の出来事は、いわゆるトリクルダウン効果に疑義を呈するものと言える。トリクルダウンとは、一般向けデザインにおける進歩が、障害のある人たちに特化した製品（市場規模が小さいため開発にコストを掛けられない）にも次第に浸透して行くことを期待する考え方だ。それとは逆向きの流れも同様に興味深いものであり、障害にまつわる課題が新たなデザイン思想を触発し、かえってより広範囲のデザイン文化に影響を与えたりもするのである。

健全な緊張関係をはぐくむ

脚の添え木から一般向け家具へ至る道のりは、たやすいものではなかった。Ray Eamesは、まず予備の添え木に糸のこぎりで切り込みを入れ、（現実に存在する）彫刻を作った。彼女は、この新しい素材によって引き出される視覚言語を探求していたのだ。それは美術学校[*1]の卒業生にとっては自然な調べ方であり、遊んでいるように見えても、気持ちは真剣だった。二人のEamesの作品には、ふたつの文化が健全な緊張関係をもって併存していた。ひとつは率直に問題を解決し制約を尊重する文化であり、もうひとつはもっと柔軟に、時には遊び心とともにそのような制約へ挑み、それを超えてさらなる自由を追い求める文化である。二人の合板家具はその両面から、添

[*1]──監訳注：原文ではart school。「art」の訳語として「美術」を用いるのが日本における伝統となっているため、本書でもこの慣習に従っている。「障害者」という言葉に含まれる「害」という文字がある感情を引き起こすのと同様に、「美術」という言葉に含まれる「美」も影響を与えてしまう。しかしながら、artは多くの人々が美しいと感じる表現に限定されるものではない。

え木と彫刻から生まれた。

　障害に配慮したデザインの分野では、いまだに臨床医とエンジニアしかチームにいないことが多く、問題解決の文化が支配的である。問題解決と、より遊び心のある探求とのより豊かなバランスから、価値ある新しい方向性が開けるかもしれない。以下の章では、こういったさまざまな緊張関係を取り上げる。いずれも現状では一方に偏っており、いずれもより健全なバランスから利益が得られるであろう。

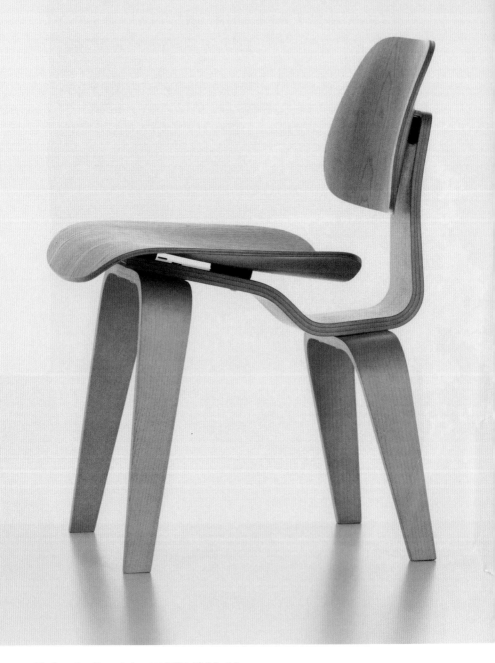

Charles & Ray Eamesによって1945年にデザインされ、
Herman Millerによって製造されたDCW（ダイニング・チェア・ウッド）チェア

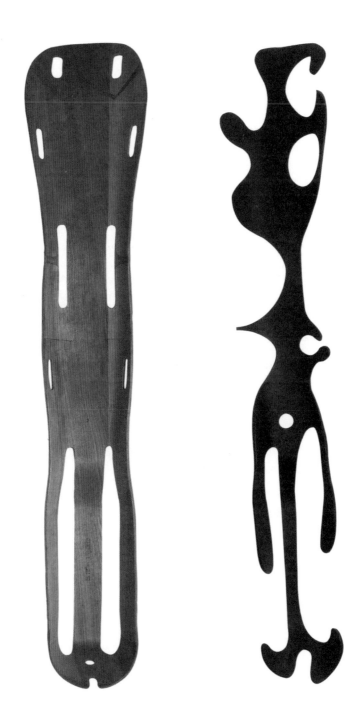

オリジナルの脚の添え木と、Ray Eamesによる彫刻

謝辞

この謝辞を書いていて、ようやく気が付いたことがある。それは、これほどまでに多くの人たちが関わっているということ、そして何らかの手違いにより、本当に重要な人物の名前を挙げ忘れているおそれが相当あるということだ。

まず、対談に参加していただき、時間と知恵を惜しみなく提供してくださったデザイナーの方々、安積朋子、Michael Marriott、Martin Bone、Huw Morgan、Andy Stevens、Crispin Jones、Andrew Cook、Adam Thorpe、そしてJoe Hunterの各氏に感謝する。

それ以外にお話しさせていただいた、Aimee Mullins、Alan Newell、Amar Latif、Annalu Waller、Antony Rabin、Bill Gaver、Bodo Sperlein、Brian Grover、David Constantine、Duane Bray、Duncan Kerr、Durrell Bishop、Erik Blankinship、Fiona Raby、Graham Cutler、Hugh Herr、James Leckey、Jamie Buchanan、Jane Fulton-Suri、Johanna Van Daalen、Jonathan Ive、Julius Popp、Kelly Dobson、Michael Shamash、Norman Alm、Peter Bosher、Richard Ellenson、Roger Orpwood、Steve Tyler、Toby Churchill、そしてTony Grossの各氏、その他にも短い、あるいは予備的なお話をさせていただいた大勢の方々に感謝する。

どれほど時間をさかのぼればよいのかわからないが、私の亡くなった父に「ありがとう」と言いたかった。障害のある子どもたちのために父が作ったジョイスティックキーボードに私が興味とインスピレーションを覚えたことが、始まりだったのだ。ACE CentreのDavid Colven先生は、障害のある子どもたちのためのキーボードエミュレーターという、私にとって大学での最初のデザインブリーフを設定してくださった。Roger Orpwood、Andrew Gammie、Mike Hillman、Jill Jepsom、Martin Rowse、Martin Breakwell、そしてMike Broadhurstの各氏はBIMEでの私の同僚であり、脊髄を損傷した人たちのためのロボットアームをデザインしていた。Duncan Kerr、Tony Dunne、Prue Bramwell-Davis、そしてRoger Colemanの各氏は、私

034

が義手に取り組んでいたRoyal College of Artで示唆を与えてくれた。James Leckey、Alan Marks、David Edgerleyの各氏は、Wooshスタンディングフレームのデザインを共有してくれた。Henrietta Thompson、Neil Thomas、Caroline Flagiello、Lucy Andrews、Anton Schubert、Paul South、そしてNeil Martinの各氏は、HearWearに一緒に取り組んでくれた。John Clarkson、Roger Coleman、Alastair MacDonald、そしてElaine Ostroffの各氏は、Includeカンファレンスを支援してくれた。Alan Newell、Norman Alm、Iain Murray、Annalu Waller、そしてRolf Blackの各氏は、ダンディー大学でAACを研究する私の同僚だ。Andrew Cookは、Six Speaking Chairsに関する私の研究パートナーだ。

　画像を取得し許諾を得るにあたって、しかもそれを予算内に収めるために、写真の出典に記した人たち以外にも多くの方々が時間と寛大さを費やしてくださったことに感謝する。Fiona Raby、Andy Law、Ben Rubin、Brandee Allen、Eugene Lee、Freddie Robins、Jasper Morrison、Johanna Van Daalen、Lucy Andrews、Shelley Fox、Stefan Sagmeister、Tord Boontje、そしてVioleta Vojvodicの各氏には、画像を提供していただいた。Aimee Mullins、Alice Panzer、Alison Lapper、Alison Walker、Bill Gaver、Catherine Long、Mat Fraser、David Maloney、Deirdre Buckley、Jacques Monestier、Li Edelkoort、Linda Nicol、Nick Knight、Platon、Sandy Marshall、Somiya Shabban、Susan Koole、Tricia Howey、そしてTrimpinの各氏には、ご厚意により許諾をいただいた。Anna Bond、Anna Smith、Beate Hilpert、Beth Gee、Carmen Marrero、Charlotte Wheeler、Chiho Sasaki、Chris McGinley、Cyril Wiet、David Hertsgaard、Esther Ketskemety、Genevieve Fong、Ingelise Nielsen、Jasmine Adbellatif、Jean-Claude Révy、Jill Wolfe、John Kirby、Kezia Storr、Kozue Ohyama、Laura Hitchcock、Laure-Anne Maisse、Liliana Rodrigues、Lourdes Belart、Luke Smith、Mabel Peralta、Mari Ikonen、Monica Chong、Nick Rapaz、Oliver Morton、

Owen Davies、Pari Dukovic、Russell Simms、Sadie Watts、Sarah MacDonald、そしてStéphanie van Delftの各氏には、画像の出典調査にご協力いただいた。特に本書のために写真を撮影していただいた、Mikkel Koser、Lubna Chowdhary、Barbara Etter、Paul Smith Ltd、Monica Chong、そしてSsam Sung-un Kimの各氏には、特に感謝する。

このプロジェクトの開始時に多くの支援をいただいたLorraine Shillと Matt Tabramの両氏には、心から感謝する。早くから励ましをいただいたLiz BrownとHenrietta Thompsonの両氏にも感謝する。IDEOには多くの友人がいるが、中でもMikkel Koser、Colin Burns、Ingelise Nielsen、Bill Moggridge、Tim Brownの各氏、そして私をCaroline Herterに引き合わせてくださったWhitney Mortimerに感謝する。Caroline Herterには、私をMIT Pressに紹介してくださったことに感謝する。ダンディー大学では、Interactive Media DesignやInnovative Product Design専攻、School of DesignとSchool of Computingに所属する数多くの同僚と学生の中で、Alan Newell、Peter Gregor、そしてTerry Irwinの各氏に特に感謝する。

MIT Pressでは、本書の企画を採用してくれたDoug Sery、いつも連絡を取ってくれたAlyssa Larose、私にデザインを任せてくれたYasuyo Iguchi（君は何を考えていたんだい？）、複雑な編集作業を難なくこなすDeborah Cantor-AdamsとCindy Milstein、そしてマーケティングの才能や技術的なスキルを持つGita Manaktala、Colleen Lanick、Susan Clark、Mary Reilly、Terry Lamoureux、Valerie Geary、Ann Sexsmith、そしてAnn Twiseltonの各氏に感謝する。

信頼できるフィードバックに加えて要所要所で救いの手を差し伸べてくれた、Alexander Grünsteidl、Amar Latif、Bernard Kerr、Bill Gaver、Colin Burns、Crispin Jones、Dan Schwarz、Hugh Aldersey-Williams、Henrietta Thompson、Jennifer Harris、Jon Rogers、Jonathan Falla、Luke Crossley、Martin Bontoft、Mike Press、Peter Bosher、Peter Gregor、Richard Whitehall、Roger Coleman、Rosalind Picard、

Scott Underwood、Stephen Partridge、Steve Tyler、Tom Igoe、Tom Standage、安積朋子、Tracy Currer、そしてVicki Hansonに感謝する。

　最後になってしまったが、Neil Martin、Andrew Cook、そしてPolly Duplockには、時間と助力と支援を提供してくれたことについて、心からの感謝をささげる。

これは、デザインと障害という2つの世界が、互いにどんな影響を
与え合えるか述べた本である。過去20年にわたって、筆者はこれら
2つの世界に、そして2つの相異なる文化に属していた。大学で、そ
して医療エンジニアとして、筆者は障害のある人たちのための支援
テクノロジーの開発にかかわってきたが、かつて筆者のいたチーム
はエンジニアと作業療法士、臨床医、看護師、そして介護者から成
り立っていたし、現在でもそれが通例である。美術大学を卒業した
後、筆者はデザインコンサルタントとして複数分野にまたがるデザ
イナーたちのチームを率い、消費者向けの製品を作り出してきた。2
つの世界がこれほどまでにかけ離れていることに筆者は衝撃を受け
ているが、互いにもっと影響を与え合える可能性があることも強く
感じている。

「障害」と「デザイン」について

最初に、用語の使い方について、簡潔だが必要とされる注意を述べて
おこう。障害にまつわる問題点を記述するために使われる言葉が政
治的な色彩を帯びるのは無理からぬことだし、正当なことでもある。
筆者は最善を尽くして障害者やその他の専門家の意見を聞き、最も
広く受け入れられている慣習に従うよう心掛けた。しかし慣習は国
によっても、文化によっても異なるし、時間とともに進化する（実

際、ここ数十年間に専門用語には何回かの大きな変遷があった）ため、それが（現在でも）容認できるものであることを願っている。

世界保健機関（WHO）では、障害（disability）を「ある人の身体の特徴と、彼または彼女の暮らす環境および社会の特徴との間の複雑な相互作用として」[1]認識している[*1]。WHOの分類（これについてはアイデンティティーと能力の交差の章でさらに議論する）を採用して、筆者は機能障害（impairment）を（運動、感覚、あるいは認知にかかわる）「心身機能または身体構造上の問題」を指す言葉として使う[*2]。この点に関しても、推奨される言葉は集団によって異なる可能性がある。イギリスでは、Royal National Institute of Blind People（RNIB）が視覚機能障害（visually impaired）者という言葉を盲（blind）と弱視（partially sighted）の人々を含むものとして使っているが、Royal National Institute for Deaf People（RNID）では聾（deaf）と難聴（hard of hearing）の人々という言葉を聴覚機能障害（hearing impaired）者と対立するものとして使っている[2]。イギリス政府は学習困難（learning difficulties）という言葉を「学習する能力に影響するような一般の認知的困難（cognitive difficulty）のある人々を指す」ものとして使っているが、アメリカではLearning Disabilities Association of Americaが学習障害 (learning disabilities)のある人々のために支援を提供している[3]。

機能障害をまったく、あるいはほとんど考慮しない環境的・社会的文脈の中では、そのような人々の活動が制限され、社会的参加が制約される可能性がある。つまり、その人々を障害者としているのはその人々の持つ機能障害それ自体ではなく、その人々の生活する社会なのであり、それが障害のある人々ではなく障害者という言葉

*1──訳注：原注1の文書(ICF)にはこれに相当する文言はなく、どこから引用されたものかは不明。ICF日本語版については下記URLを参照されたい。障害の定義は195ページにある。https://apps.who.int/iris/bitstream/handle/10665/42407/9241545429-jpn.pdf
*2──訳注：ICF日本語版8ページ。

を使う論拠となっている。しかしどちらにも支持者はいて、**人を第一に考える言葉**（people first language）*¹として前者を支持する人もいる。筆者は両方の言葉を使うが、そのような複雑で配慮の必要な問題があるため、読者の皆さんには不正確な、あるいは配慮に欠けると感じられる言葉遣いがあったとしても、ご寛恕を賜れば幸いである。

　特別なニーズに配慮したデザイン（design for special needs）は、特定の機能障害のある人たちを特に対象としたデザインを指す、上から目線の言い方であると筆者は感じるが、時にはこの既存の言葉を使うこともある。別の言葉にも、また違う点で不満を感じるからである。**支援テクノロジー**（assistive technology）は、あまりにも技術に力点を置きすぎている。**医用工学**（medical engineering）や**リハビリテーション工学**（rehabilitation engineering）は、後に明らかとなる理由から限定的である。**障害のある人たちに配慮したデザイン**（design for people with disabilities）は、それ以外のデザインは障害に配慮していないという印象を与えるおそれがあるため望ましくない。これら4つの定義に当てはまる例としては、義肢、車いす、コミュニケーション補助具が挙げられるが、**補助具**（aids）という単語もまた適切なものとは言い難い。これに対して、消費者市場向け（多くの場合、それが非障害者のみからなるという思い込みに基づいて）にデザインされた製品を指すものとして**一般向けデザイン**（mainstream design）という、同じくらい不格好な表現を用いることにする。ヨーロッパや日本で言われる**インクルーシブデザイン**（inclusive design）や、アメリカ合衆国で言われるユニバー

*1──監訳注：英語の場合には「people with…」と人が先になる。これに対して日本語では、修飾語は被修飾語に先行するのが原則であるため、「…のある人」と人が後になってしまう。それでも、「障害のある人々」は人を第一に考えた言葉であることを心に留めておいて欲しい。なお、日本語では、「障害者」という表記における「害」という文字が連想させる否定的な意味合いに配慮し、「障がい者」や「障碍者」などの表記を用いる組織や人も数多くある。本書においては、著者がここで説明している文脈に従い、「disabled people」の訳語には「障害者」を選択している。

サルデザイン（universal design）は、一般向けデザインを誰にでも使いやすくしようとすることである。

筆者は障害に配慮したデザイン（design for disability）を、特別なニーズのためのデザインやインクルーシブデザインを含み、障害のありなしによるデザインの違いに異議を申し立てるその他の行為をも意味する、包括的な用語として使うことにする。より正確には、障害に向き合う（against）デザインと呼ぶべきなのかもしれない。これは、別の人たちが作り出した犯罪に向き合うデザイン（design against crime）という言葉にならったものである。しかし障害に配慮したデザインのほうがより中立的で控えめに聞こえるし、新たな用語法を導入することが本書の目的ではない（アイデンティティーと能力の交差の章での1つの例外を除いて）。

本書では、デザイナーという言葉は、教育によるものか経験によるものかにかかわらず、大まかには美術学校の文化にならって仕事をする人物を指すことにする。これには例えば、工業デザイナー、インタラクションデザイナー、プロダクトデザイナー、家具デザイナー、ファッションデザイナー、そしてグラフィックデザイナーが含まれる。ここでは、意図的に対比を多少鮮明にしている。美術学校の文化と技術者の文化との間には、明確な区別が存在するためである（実際には、職種や属性によって人々を分類するのは容易なことではないのだが）。一方、デザインする（designing）という行為は、複数分野にまたがったり分野横断的であったりする可能性があり、デザイナーだけでなく、テクノロジーやヒューマンファクター、あるいは臨床医療の分野から来た人たち、具体的には機械技術者、電気技術者や助手、ヒューマンコンピューターインタラクション専門家、コンピューター科学者やソフトウェア技術者、人間工学研究者、認知心理学者やデザインエスノグラファー、臨床医、作業療法士、理学療法士、看護スタッフ、そしてもちろんそのデザインが対象とする人たちが関係してくる。ここで筆者が利用者（user）とい

う言葉をなるべく避けようとしているのは、それがあまりに機能本位であり、タスクに注目しすぎているためであり、製品は所有され、持ち運ばれ、着用されることによっても私たちに影響を与えるためでもある。

　これらの定義を用いて、本書はインクルーシブデザインをひもといて行く。インクルーシブデザインとは障害の課題を一般向けデザインへ取り入れることだが、本書ではより多くの時間を費やしてそれとは逆向きの検討を行い、障害者を特に対象とした製品へ美術学校のデザイン文化を持ち込むことによって何が得られるかを考察する。本書では、障害に配慮したデザインに、より多くのデザイナーが参加すべきであると主張する。製品デザイナーだけでなく、ファッションや家具、インタラクションのデザイナーも、評価の確立したデザイナーだけでなく「恐るべき子どもたち」も参加すべきなのである。こういった人たちは障害に配慮したデザインに物議をかもす影響を与えるかもしれないが、その見返りとして刺激され、影響を受けることにもなるであろう。

初めの緊張関係

現時点で、デザインの文化と医用工学の文化との間には大きな食い違いがある——価値観、手法、そして最終目標さえもが食い違っているのである。こういった食い違いは、両者を2つの別個の分野として引き離す方向に働く。そしてこれら2つの文化が協業するとき、こういった食い違いがチーム内に緊張関係を生み出すに違いない。本書の前半の7つの章では、2つの文化の間に生じるさまざまな緊張関係をひとつずつ取り上げて考察する。最終的にそれは健全な緊張関係として活かされることになり、避けることのできない摩擦も、両者に新しい方向性を与え、さらにはコミュニティを融合させるエネルギーの源泉となるであろう。

　最初の章、ファッションと目立たなさの交差では、できるだけ目

立たないように障害を補おうとする、医療デザインの伝統的な目標について考える。しかし、肌の色をした義肢や超小型の補聴器は、機能障害は隠すべきものであるという暗黙のシグナルを発しているのではないだろうか？　それとは対照的に、メガネを掛けることへの気後れがほとんど払拭されているのには、視力矯正具からファッショナブルなアイウェアへという視点の変化が大きく影響している。それが実現したのは、デザイナーのスキルを活用したためだけでなく、ファッションの文化を適用したおかげでもあった。他の分野でも、医用工学はファッションの文化を取り込むことができるのではないだろうか。

　2番目の章、**探求と問題解決の交差**では、医用工学の根本にある問題解決的アプローチと、よりオープンエンドなデザインの探求とを比較する。その対比は、車いすとミラノ家具見本市に展示されたチェアという、種類の異なるいすを用いて説明される。障害に配慮したデザインにかかわる多くの人にとって、後者は過剰な一般向けデザインの悪しき見本であるが、それはデザインが実験を重ねて進歩するためのメカニズムでもある。この種の探求が障害に適用された、まれな例が提示される。ミラノ家具見本市に車いすが登場する日がいつか来るのかもしれない。

　3番目の章、**シンプルとユニバーサルの交差**では、インクルーシブデザインの目標について再検討する。アクセシビリティーのためには、異なる知覚媒体による冗長化が必要とされる、というのが一般的な通念である。**全人類のためのデザイン**（design for the whole population）の定義もまた、柔軟な機能性を要求する。人によって必要とされるものは異なっているかもしれないからである。しかし、そのように誰にでも好かれようとする傾向は、複雑で妥協に満ち、混乱を招く製品を生み出しかねない。それとは対照的に、私たち個人個人はシンプルで目的に沿ったデザインに価値を認めることが多い。日本のデザインに例を取り、包括性だけでなく、シンプルさにもア

クセシビリティーに果たす役割があることを説明する。

4番目の章、**アイデンティティーと能力の交差**では、インクルーシブデザインと特別なニーズのためのデザインとの違いに異議を申し立てる。特定の状況下では、特定の機能障害のある人と、いわゆる健常者との間で、ニーズの共鳴が発生することがある。これらの境界をあいまいにすることはビジネスモデルに変革をもたらし得るが、その一方では消費者市場が期待する水準のデザインが要求される。またそれとは逆に、特定の機能障害のある人たちの間にも、自分たちの障害それ自体について、あるいはそれ以外の問題に対して、多様な態度が存在する可能性もある。そのような文化的相違も時には尊重されるべきであり、デザインはそれを乗り越えるのではなく、尊重した形で行われるべきである。

5番目の章、**挑発と感受性の交差**では、エネルギー政策から反社会的な振る舞いに至るまで、さまざまな課題について新しい考え方を引き出す**クリティカルデザイン**の手法を紹介する。障害も、その対象となるに値する課題だ。クリティカルデザインは、意図的にあいまいで不愉快な形でなされることが多く、また時として用いられるユーモアが、無神経だと受け止められる可能性がある。しかし、障害者の中でもカウンターカルチャー的な集団では、容認できない態度をあてこするために毒のあるユーモアが用いられているし、さらに一部ではクリティカルデザインそのものも活用され始めている。

6番目の章、**感覚とテストの交差**では、デザインと臨床医療におけるプロトタイピングの役割を比較する。医療機器の開発を下支えしているのは、管理された条件での試験を要求する確立された臨床試験の方法論である。一方、デザイナーたちの間では、物品だけでなく体験[*1]をも作り出すことが自分たちの役割であるという見方が広がっている。近年、発達してきた一連のテクニックは**体験プロトタイピング**と呼ばれる。これは文脈の複雑さを取り込んだ、定量化の難しいインフォーマルな手法である。体験プロトタイピングは、より

フォーマルな手法と並んで重要な役割を果たせる可能性がある。障害に配慮したどんなデザインも、受容されるかどうかはそれとともに生活する体験によって決まるからである。

7番目の章、**表現と情報の交差**では、障害に配慮したデザインの最前線を紹介して前半を締めくくる。その最前線とは、発話や言語に関する機能障害のある人たちのためのコミュニケーション補助具の開発である。技術的な難題と、**自然な、トランスペアレントな、あるいはまぎれのないインタラクション**という目標が支配的な領域では、デザイナーの役割が広く認められているわけではない。それでも、広い意味での美的感覚は他の分野と同様にここでも重要である。コミュニケーション補助具のあらゆる特性——音質、外観、そしてインタラクション——は、それを利用する体験を共有するために役立つからである。そういった特性は、それ自体のメッセージを発出しているのである。

デザイナーとのミーティング

デザインと障害について幅広く考察した後で、本書の後半には一連のより詳細なミーティングを収録した。著名なデザイナーが行い得る貢献についての議論と、特定のデザインブリーフに関する個別のデザイナーとの対談である。医療デザインにかかわる人たちにとっては、これらのミーティングはデザイン文化の手法や価値観がいかに多様なものであるか、それによってデザイナーがいかにより多様な役割や貢献を果たし得るかを垣間見る機会となるであろう。デザイナーにとっては、障害にまつわる課題に他のデザイナーがどのよ

*1——監訳注:experienceの主な訳語には「体験」と「経験」がある。「体験」が実際にやってみることを指すのに対して、「経験」は実際にやってみることから得た知識や技術を指す。6番目の章で紹介されているのは、プロトタイプをつくることで実際に触れられるようにすることであるため、「体験」と訳すのが適切だと思われる。これに対して、繰り返し利用することが前提となるサービスデザインの文脈においては「経験」を採用するのが一般的である。

うに取り組んでいるかを知り、同様の、あるいは対照的な考えを生み出すきっかけとなるかもしれない。

　デザインと障害のどちらも多様性にあふれており、どちらも集団よりも個人のレベルで多様性に富んでいるのが通例である。障害者がみな自分の機能障害について同一の経験を共有しているわけではないし、そういった経験はそれ以外の人生の出来事と不可分の関係にある。同様に、デザイナーたちは同一の手法を踏襲してデザインしているわけではないし、同じデザイナーでも異なるデザインブリーフには異なる方法でアプローチするであろう。ひとりひとりのデザイナーが障害者とともに具体的なプロジェクトに取り組むとき、新しい方向性が生まれてくる。生み出される結果はその都度きわめて異なるものとなりそうだが、相補的で時には矛盾することさえある豊かな反応は、いまだにデザインと障害に必要とされているものであり、またそれにふさわしいものでもある。

　7本の長めの対談の間には、より短い考察がちりばめられ、著名なデザイナーに障害に配慮したデザインのデザインブリーフを割り振って、次のように問いかけている。もしPhilippe Starckがおしりふきと出会ったら、もしJasper Morrisonが車いすと出会ったら、もしHussein Chalayanがロボットアームと出会ったら、もしJonathan Iveが補聴器と出会ったら、もしPaul Smithが補聴器と出会ったら、もしCutler and Grossが補聴器と出会ったら、もしTord Boontjeが点字と出会ったら、もしDurrell Bishopがコミュニケーション補助具と出会ったら、もしJulius Poppがコミュニケーション補助具と出会ったら、もしDunne & Rabyが記憶補助具と出会ったら、そしてもしStefan Sagmeisterがアクセシビリティー標識と出会ったらどうなるだろうか？

　最初の長めの対談は、安積朋子、脚立と出会うである。成長不全のある人たちは、照明のスイッチや作り付けの備品に手が届かないことが多く、持ち歩ける折りたたみ式の脚立があれば便利だと感じ

る人もいる。軽量でありながら安定した折りたたみ式の脚立は、それ自体が工学的な難題だが、そういった製品を手にする障害者の体験は、さらに広範囲にわたるものではないだろうか？　安積のデザインする家具は、よく考えられたメカニズムがシンプルで人間的なフォルムと組み合わされている。彼女の発想は、デザインが障害と出会ったらどんな未来の可能性が開けるかを垣間見せてくれる。

　2番目の対談は、Michael Marriott、車いすと出会うである。ここ数十年で手動式の車いすは大いに進化し、素材や部品の面だけでなく共通のデザイン言語という点でも自転車に近づきつつある。車いすがマウンテンバイクを手本とするようになったのは、必然であり適切なことだったのだろうか？　あるいは、それ以外にも選択肢があるのだろうか。いすと自転車に等しく情熱を注ぐ家具デザイナーとして、Marriottはあまり目立たないが示唆に富む着想が自転車から得られる可能性について語ってくれた。

　3番目の対談は、Martin Bone、義足と出会うである。義足のフォルムと機能とは別個に考慮されることが多く、最近では歩行を補助する精巧なダンパーや能動的メカニズムが、肌の色をした化粧カバーとともに装着されるデザインが増えてきた。しかし切断者の中には、自己主張の強い技術作品として、メカニズムをむき出しにして装着したい人もいるかもしれない。それとも、義肢を飾らずに、しかも美しくデザインすることはできるのだろうか？　コンサルタント企業IDEOの工業デザイナーであるBoneは、素材特有の性質から出発して外面に至るデザイン哲学を採用している。彼が義足に選ぶ可能性のある素材について、またそこからどんな新しいフォルムが生じる可能性があるのかについて、彼は語ってくれた。

　4番目の対談は、Graphic Thought Facility、点字と出会うである。公共空間における点字の存在は、いくつかの興味深い矛盾を際立たせる。点字は、それが読める少数派の盲人に情報を提供できるが、それ以外のすべての人にとってはほとんど抽象的な、視覚的・触覚的

装飾となる。両者の体験を考慮することによって何が得られるだろうか、またそれはインクルーシブデザインの性質をどう変えるだろうか？　Graphic Thought Facility（GTF）は博物館や展示会向けにインフォグラフィックスをデザインしているが、印刷物のスケールでさまざまな素材やテクスチャーの実験も手掛けている。GTFの最初の考えは、まず点字に対する私たちの視覚体験と触覚体験とを結びつけ、そして（直観とは逆に*1）点字に対する私たちの遠くからの視点と近くからの視点とを結び付ける。

　5番目の対談は、**Crispin Jones、視覚障害者のための時計と出会う**である。盲人に時刻を知らせる時計には、長い伝統がある。歴史的には、そのような時計も普通の時計と同様に洗練されており、同じ時計職人によって作られていた。現代の同様な時計、例えば音声合成で時を告げる時計も、同じ感覚でデザインされているだろうか？　Jonesはデザイナー兼アーティストであり、彼のよく知られたクリティカルデザインの作品には時計の役割に関する挑発的な考えが含まれている。彼は触知式腕時計の詳細と、その着用者に反映されるかもしれない性質について考察してくれた。

　6番目の対談は、**Andrew Cook、コミュニケーション補助具と出会う**である。大部分のコミュニケーション補助具はテキスト音声変換技術を基盤としており、また基本的なユーザーインタフェースもそうであることが多い。そのため、書き言葉では表現しにくい話し言葉の特性、特に声のトーンの違いやニュアンスが失われることがある。Cookは若手のインタラクションデザイナーであり、新奇な、遊び心のある、そして表現力豊かなインタラクションを、コンピューター生成サウンドによって探る作品を発表しているコンピューター

*1──監訳注：通常の点字は近寄って触れることで初めて読めるし、壁面に文字で書かれた情報は遠くよりも近寄った方が読みやすい。この対談では、この直観とは逆に、遠くからは文字として読めるが、近寄ると模様にしか見えなくなる例を紹介している。

ミュージシャンでもある。私たちは、こういった感覚を音声に当てはめることを議論した。

　7番目の、そして最後の対談はVexed、車いすケープと出会うである。屋外で車いすを利用する人は、雨の中で濡れずに座っていることができ、しかも車いすの操作の邪魔にならない雨よけを必要としている。ケープは実用的なソリューションだが、不格好でハイキングを連想させてしまう。Vexedの衣服には、都市文化と織物の技術、そして政治的主張がたぐいまれな形で織り込まれている。Vexedのデザイナーたちは、車いすをスクーターや自転車と同等に扱い、都市におけるモビリティーという、より広い文脈で車いすについて考えることによって、またそのような集団にわたる衣服をどのようにデザインすればよいか考えることによって、インスピレーションを得ることになった。

　本書の最後の章、結びでは、クリエイティブな緊張関係というテーマと、機能の伝統的な見方を超えて考えることの重要性に立ち返る。締めくくりに、原理的にも例示的にも、もうすぐ障害とデザインは互いにより多くの影響を与え合うことになるであろうという希望が提示される。デザインがデザインにインスピレーションをもたらすのだから。

初めの緊張関係

ファッションと目立たなさとの交差

Graham Cutler、Tony Gross、Alain Mikli、Sam Hecht
Ross Lovegrove、Nic Roope、Aimee Mullins、Alexander McQueen
Hugh Herr、そしてJacques Monestier
メガネとアイウェア、補聴器とHearWear
ピンク色のプラスチック製義足と彫刻入りの木製義足、フック型義手と黄金の義手

印象的なCutler and Grossの広告（1990年代初頭）

目立たなさ

障害に配慮したデザインでは伝統的に、なるべく注目されることなく機能を補完することが重視されてきた。いかにも医療器具然とした装具を、皮膚に見せかけようとピンク色のプラスチックを使って成型するように。肯定的な印象を与えることよりも、何の印象も与えないよう努めることが、これまでの常道だった。

しかしそこには、障害とは結局みっともないものだ、というシグナルを送り出す危険が潜んではいないだろうか？　目立たなさを優先することに異議を申し立てるのであれば、その代わりとなるものは何だろうか？　不可視性は比較的定義しやすく、さらには技術的・医療的イノベーションだけで実現できる可能性もあるが、それらの観点だけから肯定的な印象を定義することは、さらに困難である。

ファッション

一方、ファッションの主な関心事は印象を作り出し与えること、つまりそれを着ている人が他者から良く見られ、自分自身も気分よくなることだと考えられるだろう。

アイウェアは、ファッションと障害がオーバーラップする市場のひとつだ。デザインと障害という単語が並置されるまれな状況では、障害に対応しつつも社会的な気後れをほとんど感じさせない製品の典型例として、メガネが挙げられることが多い。この障害への肯定的な印象は、不可視性なしに達成されている。

緊張関係

もちろん、ファッションと目立たなさは対立するものではない。ファッションは控えめであってもいいわけだし、目立たなさは不可視性を必要とはしないからだ。それでもなお、これらの間には緊張関係が存在する。どちらにも絶対的な優先度を与えることはできないからだ。また、これら2つのデザインコミュニティーの間にも、根

深い文化的緊張関係が存在する。ファッションは理想化された人体のフォルムにこだわっているように見えるため、多様性や障害には関心がないとみなされているのかもしれない。最先端のファッションの極端さやセンセーショナリズムは、目立たなさが非常に重要なものとみなされている障害の文脈にはそぐわないとされがちだ。一部の医療関係者にとっては、流行している（in fashion）という概念、デザインが移り変わるということ自体が、良いデザインとは相いれないものなのである。

しかしファッションから学ぶためには、そのデザインの特質だけでなく、その価値観をも受け入れる必要があるのかもしれない。ファッションは、特定のスキルセットから生まれるだけでなく、文化を作り出すとともに文化を必要とするものでもある。オートクチュールであれストリートファッションであれ、ファッションデザインは、進化する過程において極端なデザインを作り出し、さまざまなオーディエンスに肯定的な反応だけでなく否定的な反応をも引き起こすことがある。一方を受け入れて他方を受け入れないこと、結果を受け入れて文化や価値観を受け入れないことは、不可能なのかもしれない。

この章では、メガネが医療補助具からファッションアクセサリーへと進化してきた軌跡をたどり、そこから他の製品のデザインにどんな教訓が得られるのかを考察する。補聴器については、デザインリサーチに刺激を与える最近の取り組みを取り上げる。義肢については、今後期待されるそのような試みについて考える。

メガネ

メガネは、障害に配慮したデザインの好例としてしばしば取り上げられる。軽い視覚機能障害が通常は障害とはみなされないという事実こそが、メガネの成功のしるしとなっている。しかし、これまでずっとそうだったわけではない。Joanne Lewisは、医療機器からファッ

ションアクセサリーへ至るメガネの変遷を記録している[1]。1930年代のイギリスでは、国民健康保険（NHS）メガネは**医療器具**に分類され、それを掛けている人は**患者**と位置付けられていた。「医療機器にはスタイルがあってはならない」とされていたのである[2]。当時、メガネは社会的な屈辱をもたらすものとみなされていたが、NHSはメガネに「スタイル」があってはならず、単に「妥当な」ものであるべきだ、と主張していた[3]。1970年代になってイギリス政府はスタイルの重要性を認めたが、需要を抑えるためNHSメガネの医療モデルは維持された。一方では、いくつかのメーカーが余裕のある消費者向けにファッショナブルなメガネを提供していた。デザイン雑誌が「メガネはスタイリッシュなものになった」[4]と宣言したのは、1991年というつい最近のことである。

　最近では、ファッショナブルなメガネがショッピングモールや商店街でも手に入るようになっている。ブランドによっては、20パーセントものメガネが素通しのレンズ付きで購入されているという報告もあり、つまり少なくともそういった消費者にとっては、メガネを掛けることは屈辱ではなく晴れがましさを感じさせるものとなったわけだ[5]。それでは、ここからデザインと障害にとって、どんな教訓が引き出されるだろうか？　そのような教訓はいくつかあるが、障害に配慮したどんなデザインでも最終的に優先されるべきは目立たなさであるという、広く信じられている考えに関連したものが特に重要である。

　第一に、メガネが受容されているのは、それが不可視であるためではない。鮮烈な印象を与えるファッションのメガネフレームは、1960年代から1970年代にかけて女子学生たちに処方されたNHSの（不可視であることを意図した）ピンク色のプラスチック製メガネよりも、気後れのするようなものではない。カムフラージュを試みることは最善のアプローチではないし、不可視性がうまく働かないのにはそれなりの理由がある。自信の欠如が知らず知らずのうちに

Cutler and Grossのカムフラージュ的なアイウェア

恥ずかしさとなって表れるからだ。完全な不可視性を現実に提供するコンタクトレンズと、メガネが共存し続けていることは意味深長である。

　しかし、その逆もまた正しくはない。メガネは目立つからといって受容されるわけではないのだ。明るい色使いのフレームは存在するが、それを好む人はまだ少数派だ。このことは、肌の色をした製品を改善するつもりで医療機器に明るい色合いを取り入れて「ファッションを見せつけ」ようとする医用工学プロジェクトへの警告となるかもしれない。大部分のメガネのデザインは、これら両極端の中間に位置するものだし、そのことはデザイン全般についても言える。そのためには、はるかに技巧的で精緻なアプローチ——両極端のデザインよりも明確に表現し難いもの——が必要とされるのだ。デザイナーは、さまざまな素材に固有の美的性質を素材感（materiality）という言葉で表現することが多い。デザイン全般にとっても、また特にメガネのフレームにとっても、非常に重要であるにもかかわらず素材感はデザイン文化の外ではほとんど顧みられない。Alain Mikliなどのメーカーでは、積層素材の新たな組み合わせ、半透明性、配色、そして装飾的テクスチャーを絶えず探求している[6]。

　そして、どんなエレガントなフレームも、ヒンジ部のディテールや鼻筋へのフレームの乗り方の解決がまずいと、台無しになってしまうことがある。目に留まるものすべてが、全体の印象に影響するのだ。すべてが視覚的に解決されなくてはならない——細部にまで注意を行き届かせることは、どんなに優れたデザイナーにとっても難題である。

アイウェア

メガネはアイウェアとも呼ばれるようになってきた。この言葉には、いくつかの重要な視点——障害に配慮したデザインの多くに現時点で欠けている視点——が含まれている。メガネは持ち歩くものでも、

単に利用するものでもなく、**着用する**（wear）ものだ。その意味で、**利用者**という言葉は不適切なものとなる。**着用者**（wearer）という言葉は、デザイナーとそのデザインの対象者との間に異なる関係性を作り出す。

　もちろんメガネは孤立した製品としてではなく、身体と、それも身体の最もパーソナルな部分と関連した製品としてデザインされる。そのためメガネが受容されていることは、さらに意義深く、また心強く感じられる。メガネのフレームはレンズを保持するだけでなく、私たちの顔を、目を、そしてまなざしを縁取るという、さらに重要な役割を果たす。それとともに、特定の個人にデザインが似合わないリスク、あるいは個人がデザインを気に入らないリスクが生じ、変化や選択肢の必要性も生じてくる。

　このことから、メガネの処方の**医療モデル**から**社会モデル**へと視点が移動していることがわかる。かつては、ほぼ例外なくメガネは視力矯正のためのものとされていた。このさらに広い視点からは、周りの人たちからどう認識されるかが重要となる。「他の人があなたをどう見ているかは、あなたが自分自身をどう見ているかよりもずっと重要なことです」と、デザインライターのPer Mollerupがメガネについて語ったように[7]。

　アイウェアという言葉は、メガネを製品というよりも衣服のひとつとして位置づける。メガネについてこのように考えると、異なるアプローチ、異なる意味、そして異なるデザイナーが心に浮かぶ。専門のメガネ製造業者だけでなく、数多くのファッションレーベルがアイウェアのコレクションをデザインしマーケティングしている。**コレクション**や**レーベル**や**ブランド**といった単語は、消費者から違った期待や愛着を引き出す。そして**消費者**は、**患者**とも、**利用者**とも大きく異なるものだ。

　ファッションやトレンドが重要になってくる。素材や配色は、衣服やアクセサリー、そして化粧品が引き立つものにする。形状は骨

格だけでなく、ヘアスタイルにも合わせて選ぶ。着用者は、ちょっと違ったことを試して自分を変える機会として、新しいメガネの購入に胸をときめかす。髪形を変えたり、スーツやワードローブを新調したりするのに胸をときめかすのと同じように。

　デザインには、文化的レファレンス*1が込められるようになってきた。このフレームは、なんだか1970年代風じゃない？　あんまり趣味が良くないかも？　デザインは古びることもあるし、また流行り出すこともある。ファッションは、デザイナーものであれストリートカルチャーであれ、アバンギャルドの段階を経て進化する。そのため、ファッションを取り入れることには、時には行き過ぎてしまうという危険も伴う。

　アイウェアデザイナーのGraham CutlerとTony Grossは、アイウェアを「医療の必需品から重要なファッションアクセサリーへと[8]」変容させた革命の最前線で30年を過ごしてきた。興味深いのは、現在は当然のことと認識されているこの革命が、ごく最近の出来事だったということだ。しかしCutlerとGrossは自分たちが検眼士の「恐るべき子どもたち」であり、好みやスタイルの限界を試し続けることが現在でも自分たちの役割だと認識している。彼らのフレームはビンテージデザインに立ち返ったり、「オタクっぽい」とか「ダサい」といったメガネに対する過去の否定的な認識をも逆手に取ったりしているものが多い。それにもかかわらず、CutlerとGrossのメガネはどれも個性的で魅力にあふれ、押しつけがましさは皆無で（目につくラベルも存在しない）、顧客層は年齢や職業の垣根を越えて広がっている。

　このこと自体にも意見の対立がある。障害に配慮したデザインにかかわる集団の大多数が問題解決の文化に染まっていることは彼らの方法論や作品に明確に表れているし、彼らがファッションを良い

*1──訳注：ある文化に特有の概念であって、他の文化では理解されがたいもの。

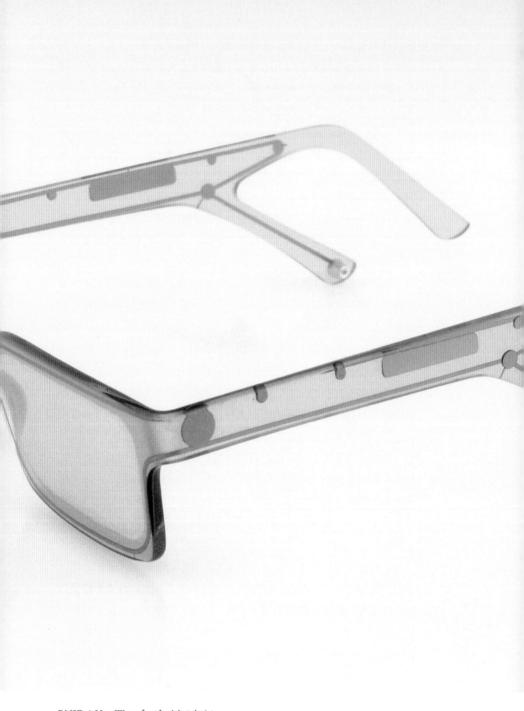

RNIDのHearWearプロジェクトのために
Industrial Facilityによってデザインされた*Surround Sound Eyewear*

デザインとは正反対のものと見ている可能性すらある。流行遅れになったとか、着用者が変化を望んでいるというだけの理由から、補聴器や義肢を変えたいと考えることは、彼らにとっては信じられないことかもしれない。確かに、たとえ着用可能な医療機器を開発している場合であっても、チームにファッションデザイナーが参加している例はほとんどない。ファッションデザイナーが専門的なスキルだけでなく、彼らの経験や感性も提供できることを考えれば、とても信じられないことだ。しかし、他の分野でもメガネデザインの成功に本気であやかろうとするならば、ファッションデザイナーに参加してもらい、ファッション文化を持ち込んでもらう必要がある。

補聴器

メガネと比較して補聴器は、いまだに目立たなさの優先度が非常に高いとみなされている、より伝統的な障害に配慮したデザインの文化の中で開発された装置である。目立たなさは、絶え間ない小型化技術の進歩によって、補聴器を隠すことで達成されている。補聴器の進化とは、装置をどんどん不可視にして行くことであった。衣服の下に、ポケットの中に、耳の後ろに、耳の中に、あるいは耳の内部に隠されて行ったのだ。ますます小型化する補聴器は、ある隠れ場所から別の隠れ場所に移動する時にだけ、たまたま姿を現すものとなった。変わらないのは、隠すことが優先されるということだ。

　そのような小型化は驚嘆すべき技術開発の賜物だが、少なからぬ代償も支払うことになった。RNIDの技術エキスパートであるBrian Groverは、補聴器の性能はいまだにサイズの小ささのために損なわれており、サイズの制約がなければもっと良い音質が実現できるはずだ、と述べている。目立たなさを優先することは、このように補聴器の根本にかかわる問題でもある。しかし多くの難聴者にとっては、はっきり聞き取れないことのほうが、補聴器の存在よりもはるかに大きな社会的阻害要因だ。

完全に不可視とすることが不可能であるとして、取られた最後の手段が補聴器をピンク色のプラスチックで成型することだったが、そのこと自体が白人と西洋人の偏見をさらけ出している。ある意味では、これは医療モデルの縮図であり、そのことは「補聴器（hearing aid）」という言葉自体にも反映されている。これは興味深いカウンターカルチャー的な主張としても成立するが、ロック歌手のMorrisseyを除いて、必要のない時にわざわざ補聴器を着用して見せることで知られた人物はほとんどいない。

　最近になって、聴覚テクノロジー企業はそれに代わるモデルを発見した。携帯電話のワイヤレスイヤフォンを、耳に装着するテクノロジーの肯定的イメージを示す一般消費者向けプロダクトデザインの実例と見る向きは多い。それはアプローチの幅を広げる意味では歓迎すべきことだが、これらの装置の持つ強い文化的な関連性を見過ごしている点は間違いだ。研究開発部門の中から、そのような関連性を認識するのは簡単なことではない。青色LEDと銀色のプラスチックにパッケージされた近未来的なワイヤレスイヤフォンのトレンドは、テクノロジーのアーリーアダプター、先進的な技術を熱心に取り入れようとする市場に狙いを定めたものだ。こういった、あからさまに技術的な製品が送り出す強力な文化的シグナルは誰もが安心して受け止められるものではないし、その一方でメガネのデザインに見られる感性はほとんど無視されている。

HearWear

むしろ、補聴器のほうがメガネよりも問題は少ないと感じる人もいるかもしれない。顔の一部を隠すこともないし、大部分の文化には耳にアクセサリーや宝石を飾る根強い伝統があり、また誰でもイヤフォンやヘッドフォンを使うことはあるからだ。しかしどういうわけか、聴覚テクノロジー業界は多様なデザイン手法を採用することもなく、保守性を保ってきた。おそらく、絶え間のないテクノロジー

開発に忙殺されて来たことが原因だろう。

　そのような理由から、RNIDと建築デザイン雑誌の「Blueprint」はHearWearプロジェクトを立ち上げ、著名なデザイナーたちにデザインブリーフを配って補聴器や聴覚テクノロジーについて新鮮な視点から考えてもらうことにした。「Blueprint」の副編集長であるHenrietta Thompsonが語っているように、「ここ数十年間に行われた補聴器の技術開発は驚くほど大量だったが、その間デザインへの投資はまったくと言っていいほど行われなかった」[9]ためである。

　HearWearという名前も、補聴器をテクノロジーとみなすことから脱却することを強調している。私たちは、アイウェアをそのままなぞった**イヤウェア**（earwear）のほうが適切ではないかと議論したが、**ヒアウェア**（hearwear）という名前に落ち着いたのは、耳そのものへの装着に限定されないアイディアの可能性を開くためだった。その一例としては、ネックレス上に配列されたマイクロフォンから構成され、高品質で指向性のあるサウンドを提供する、アメリカで開発された実験的な補聴器がある。

　Industrial FacilityのSam Hechtは東京とサンフランシスコ、そしてロンドンで研鑽を積んだ工業デザイナーであり、その影響は彼一流の力強い、しかし控えめなデザインと結びついている。Hechtはメガネのツルの部分に聴覚テクノロジーを組み込み、ツルを分岐させてその先端とイヤフォンを一体化させることによって、アイウェアのデザインを最も直接的に取り入れた。しかし彼はさらに通常の補聴器の構成から一歩進んで、両側に1個ずつではなく複数のマイクロフォンを配列し、それぞれのマイクロフォンからの信号を合成して処理することにより、超指向性聴覚を実現することを提案している。通常の人の能力を取り戻すだけでなく、それを超えられるのであれば、補聴器をデザインする意味も変わってくるし、デザインはその増強された能力を表現する役割も果たすことになる。

　プロダクトおよび家具デザイナーのRoss Lovegroveは、彼の精緻で

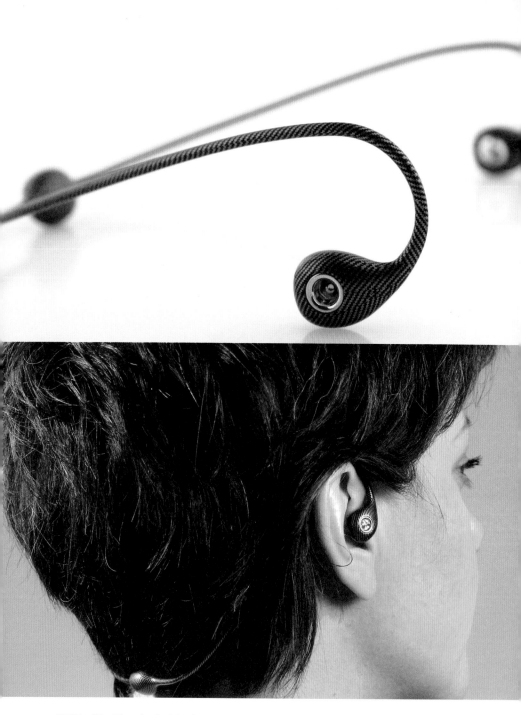

RNIDのHearWearプロジェクトのために
Ross Lovegroveによってデザインされた *The Beauty of Inner Space*

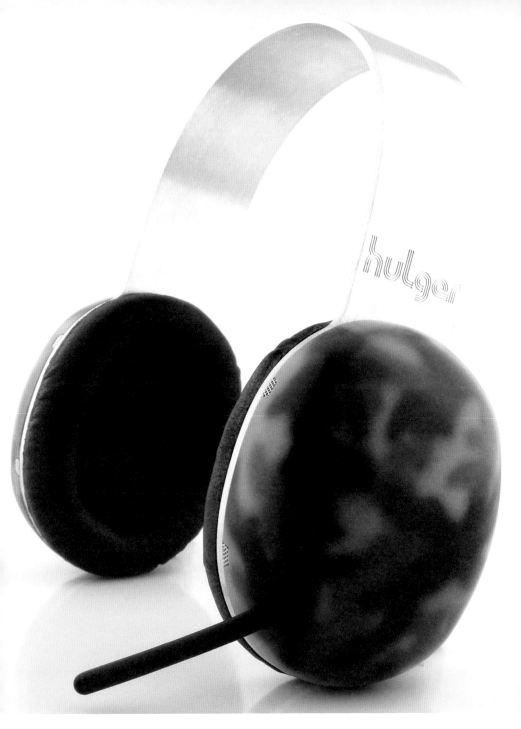

RNIDのHearWearプロジェクトのために
Hulgerによってデザインされた*WearHead*Phone*

有機的なフォルムを取り込んだ、ウェアラブルなノイズキャンセリング装置の新たな視覚言語を作成した。それが彼の回答、The Beauty of Inner Spaceである。彼のデザインは、装具にふさわしい生物学的なフォルムと、炭素複合素材という人目を引くテクノロジー、そして金の多義性——ハイテクであると同時に伝統的な素材であり、ハイファイオーディオとイヤリングの両方を連想させる——とを組み合わせたものだ。このデザインは身体へのカムフラージュを試みるのではなく、宝飾品と同様に身体を引き立てることを狙っている。このイヤフォンに付けられたくぼみが、耳が外界からの音に開かれている印象を与えることに注意してほしい。もっと凸形状をしていれば、着用者が何か別の音を聞いていることを暗示したかもしれない。耳当て部分の控えめな金の使い方が、上品さを醸し出している。

　Hulgerの Nic Roopeは、携帯電話やPCに接続してVoIP電話機として使えるフルサイズのレトロな電話機、遊び心のあるP*Phoneをデザインしたことで知られている。WearHead*Phoneは、迷彩塗装が施された巨大なヘッドセットだ。そのサイズにどのような技術的根拠があるのかは別として、それは素晴らしい形の自信の表現ともなっている。一般的な補聴器のアンチテーゼだ。迷彩はストリートカルチャーを思い起こさせるが、ピンク色のプラスチック製補聴器の未遂に終わったカムフラージュ（実際には目立つのに不可視であるふりをしている）を皮肉ったものと見ることもできよう。

　コンセプトを提出した総勢17人のプロダクトデザイナーの中で、Hulgerのデザインブリーフへの取り組みは、もしファッションデザイナーにも依頼していればもっとこのようなものが出てきただろう、と思わせるものだった。おそらくファッションデザイナーであれば、さらに踏み込んだ表現をしてくれたことだろう。HearWearプロジェクトが終わった後でも、さらに極端なアプローチを推し進めることは価値がある。ちょうど、アイウェアがそれ自体の限界を押し広げ続けているように。

正統的なアプローチがどれほど自明のものに見えたとしても、常にそれに異議を申し立てるラディカルな新しい視点が存在することを、このプロジェクトは見事に実証した。特にデザイナーは、このようにして新境地を開拓するだけでなく、異なる分野と相互に影響を与えあうこともまた得意としている。したがって、皮肉なことではあるが、医療機器の専門家ではないが他の消費者向け市場から新鮮なアプローチを持ち込んでくれるデザイナーを巻き込むことによって、医用工学は大いに恩恵を受けられるかもしれない。またその返礼として、参加するデザイナーもまた、彼ら自身の分野におけるその後の仕事の糧となり刺激ともなる、新鮮な視点を獲得できるであろう。

ボディウェア

さまざまな意味において、障害に配慮したデザインの中で難易度の高い分野は義肢である。メガネは目の前に装着するものだが、目そのものの代用品ではない。同様に、補聴器は耳の機能を増強するものだ。しかし義肢は身体の延長であり、付けたり外したりする別個の製品ではない。それゆえ、そのデザインにはさらなる配慮が必要となる。ある意味では、身体そのものを再デザインすることになるからだ。

この配慮の必要性という課題を考えたとき、義肢の分野ではデザインエンジニア以外のデザイナーの役割がまったくと言ってよいほど認識されていないことには驚かざるを得ない。アメリカ国防総省高等研究計画局（Defense Advanced Research Projects Agency）から最近発行された義手の開発に関する契約書には、人体の形状と達成されるべき機能を除けば、**デザインされる必要のあるもの**は何一つ言及されていなかった。同様に、プロポーザル募集要項では技術者や技師と臨床医からなる有能な分野横断的チームが要求されているが、彫刻家はもちろんのこと、工業デザイナーやインタラクションデザイナーについての言及はない。

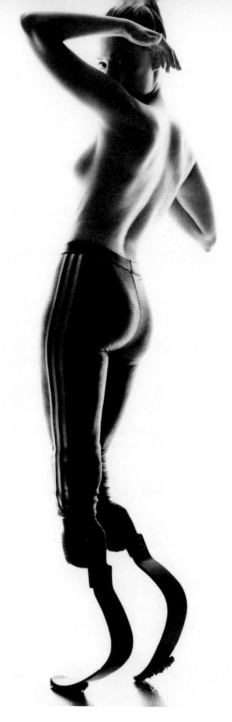

Nick Knightが撮影したAimee Mullinsの写真、
Alexander McQueenがゲスト編集者を務めたDazed & Confusedの表紙を飾った

レッグウェア

義肢に対する見方を変えてくれる、衝撃的で記憶に残る画像がある。そこに撮影されたアスリートでモデル、俳優でもある Aimee Mullins は、炭素繊維の競技用義足を装着し、トラックパンツをはき、他には何も身につけていない。この写真は、ファッション雑誌「Dazed & Confused」の表紙を飾った。ファッションデザイナー Alexander McQueen がゲスト編集者として、ファッションと障害をテーマに取り上げた「Fashion-able?」*1 と題する号だ[10]。筆者がずっとこの写真を気に入っているのは、自信とセンセーショナリズムとの間の絶妙な線の上を歩いているように思えたからだ。しかし Mullins との対談の中で、それがあらかじめ計画されたものではなく、McQueen と彼女自身、そして写真家の Nick Knight とのコラボレーションの中から自然に生まれてきたものだということを彼女は説明してくれた。「私たちの意図は、真剣な目的で身体を探求し、美しい画像を作り出すことでした」[11]。ポーズと衣装は美的な観点から選ばれた。

Mullins は才能のある魅力的な障害者の偶像となったと言うこともできるだろうが、障害のある人たちのために彼女ができる最善のことは障害のある人と思われないようにすることだ、と彼女自身は確信している。例えば、彼女は Ray Charles を盲人としてではなく、ミュージシャンとして尊敬している。同様に、Mullins は障害のあるアスリートとして見られることを好んでいないし、逆境に耐えてつかんだ成功という、彼女の言葉を借りれば人工甘味料（NutraSweet）的な取り上げ方をされることにも抵抗している。

Mullins の義足のあからさまな人工性は、現在でも議論の的となっている（もしかすると、身につけているのが女性であるために、より大きな議論となっているのだろうか？　しかしジェンダー関連の問題は、他の重要な政治的・経済的論点と同様、本書の目的とする

*1——訳注：「ファッショナブル」と「ファッションは可能か？」という2つの意味を掛けている。

ところではない)。この義足の抽象的な優雅さは、美か機能性かという長期にわたり存在してきた確執に異議を唱えている。一般的な認識によれば、義肢には2種類ある。つまり**外観**を優先し、いわゆる**装飾用**義肢として人体を正確にコピーしつつ、その制約の中で最適な機能を持たせたものか、あるいは他のすべての考慮すべき事項に優先して、ツールと同様に**機能**を最適化したものか、そのどちらかというわけだ。しかしMullinsの義足は、それがあまりに短絡的な考えであることを示している。彼女の義足には、オブジェとしてだけではなく、彼女の身体や姿勢とも調和した、それ自体の美しさがある。機能を優先した義肢でさえ、その多くの特性は着用者の投影するイメージに影響する——そのような関係性は、意識的なデザイン上の判断として取り扱われることすらないかもしれない。しかしそういった取り扱いは可能であり、そこにデザイナーが重要な役割を果たせるのである。

　当然のこととして、障害に配慮したデザインにはファッションデザイナーや宝飾品デザイナーが関わるべきだと彼女は考えている。「目立たなさ？」彼女は笑う。「私はとてつもなく魅力的でありたいの！[12]」彼女にとって、現在の最大の望みは完璧であることではなく、選択肢を持つことだという。彼女のワードローブには、気分を変えてくれるさまざまな衣服だけではなく、さまざまな義足も入っている。炭素繊維製の競技用義足もあれば、各種のシリコーン製装飾用装具も、そして細かい手彫りの入った木製の義足もある。「これをどんな服と合わせようかなって考えるんです。ジーンズとオートバイ用ブーツとか、気分を上げたければAzzedine Alaïaのドレスとか[13]。」彼女の義足も、さまざまな形で気分を上げてくれる。彼女自身の脚より数インチ長いシリコーン製の義足はキャットウォークの彼女を（さらに）高く、よりエレガントに見せてくれる一方で、奇抜なガラス製の義足はマジックリアリズム的な雰囲気を漂わせる。こういった選択こそが、彼女の個人的なアイデンティティーの一部

となり、また集団体験として友人たちに「あなたは今日どれを着けてきたの、Aimee？」と共有されることになるのだ。健康保険会社から見れば、「私の義足はどれもこれも**必要ないもの**です」とMullinsは言う。しかし日常生活の現実の中で、ファンタジーの要素は彼女にとって重要なのだ。たとえそれが——彼女が皮肉を込めて言うように——**一種の軽薄さ**を感じさせるとしても [14]。

　義足に対してかなり違った考え方を持つHugh Herrは、「健常者」と「障害者」との区別をあいまいにすることを目指した、「新たな心、新たな身体、新たなアイデンティティー」という副題のh2.0シンポジウムでMullinsとともに壇上に立った [15]。このシンポジウムは、Herrがバイオメカニクスのグループ長を務めるMITメディアラボで、2007年の5月に行われたものだ。彼は17歳のとき、クライミング中の事故で両脚を失った。彼が自分の障害を受け入れて行くにしたがって、義足は彼のセルフイメージの重要な部分を占めるようになった。しかし、それでも彼は自分を切断者ではなく、クライマーだと思っていた。彼が自分のためにあつらえたクライミング用の義足は、他のクライマーが指もかけられないような場所でも足掛かりが得られ、伸縮可能でクライミング中に彼の本来の脚の長さより短くも長くも、任意の長さに——左右の脚を違う長さにさえ——調整できるものだった。間もなく彼は仲間のクライマーたちの示していた同情が、彼は不当に有利なので競技フリークライミングから締め出すべきだという要求に変わるのを目の当たりにすることになった。

　その時期、彼は自分の新しい義足に積極的に注目を集めようと、人をぎょっとさせるような水玉模様で飾っていた。最近では彼の服装も義足の美的センスも落ち着き、熱心に彼のチームの仕事に取り組んでいる。一人の人物の考え方が時間とともに変わって行くのであれば、義肢装具はどれだけ多様な考え方を取り入れたり反映させたりする必要があるのだろうか？　障害のある人たちの集団も、一般の社会と同じくらい、さまざまな点で多様性に富んでいる可能性が

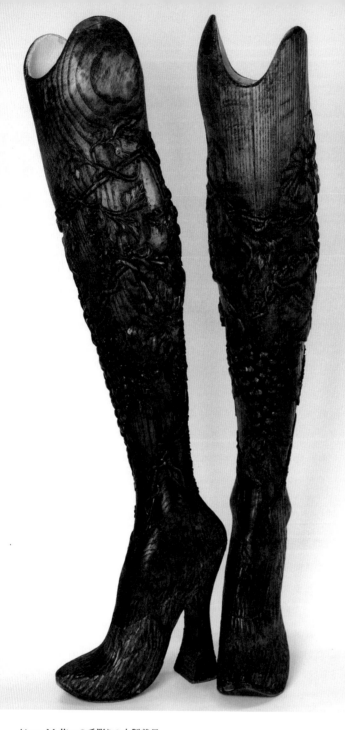

Aimee Mullinsの手彫りの木製義足

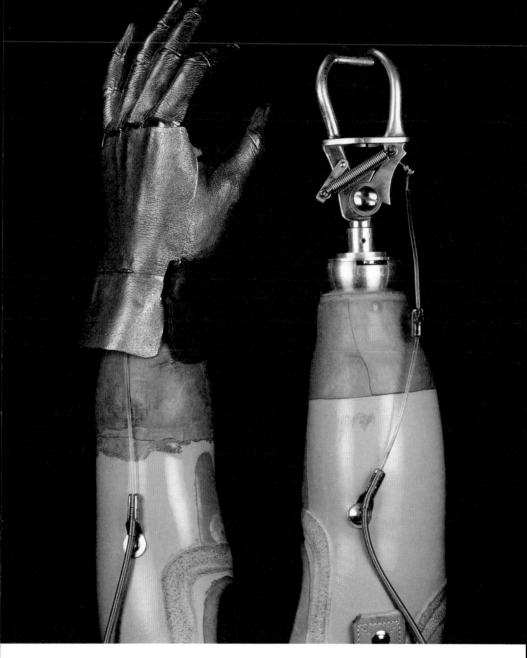

Jacques Monestierによる黄金の義手と、
通常のフック式義手

ある。

　Herrは、補綴学の進歩に、なかでも人間の能力を取り戻すだけでなくそれを超えるというエキサイティングな新しい領域へ向かっての進歩に、美術学校で教育を受けたデザイナーたちが重要な役割を果たす可能性があることを認めている。そして義肢が人間の手足の単なる代用品ではなくなるとき、それがどんなものなのかを取り決め、伝えるためにもデザインは役立つことになるだろう。

アームウェア

義手は、義足よりもさらに密接な存在だが、ここでもまた**写実主義**と**機能主義**という、2つのありふれたアプローチしか存在しないように思われる。写実主義的アプローチは、人間の腕を視覚的に模倣することと定義され、そのため素材は人間の皮膚を視覚的に表現するように形成できるものが選ばれる。陰影をつけたピンク色や茶色のPVCプラスチックやシリコーン樹脂を成型することによって、しわや爪、時には静脈までもが表現される。しかし、どんな物体についても言えることだが、美しさを決めるのは静止時の視覚的外観だけではない。切断者の中には、義手の**触感**が好きになれないという人もいる。彼らは（誰でもするように）無意識に両手を重ねたとき、皮膚に見た目を似せて選ばれた素材が触るとゴムっぽくじめじめしており、またなんとなく汚らしく感じられることがあるという。義肢から嫌なにおいがする、と文句を言う切断者もいる。

　逆に、機能主義的なアプローチでは義肢の見た目よりも働きのほうを重視した結果、開閉可能なフックが採用されることになった。これはツールとしては便利かもしれないが、どんな手にもツール以上の意味がある——それは着用者の身体イメージの一部となり、視覚的にも機能的にも腕の延長となるからだ。しかしフック式義手のデザインは、着用者の身体や服装を尊重したものとはとても言えない。

　彫刻家であり自動人形作家であるJacques Monestierの作り上げた

義手は、手でもフックでもない、刺激的な作品だ。そのデザインは手の役割を尊重したものだが、同時にその人工性をも尊重している。彼の黄金の義手では、手の甲の部分は人の手をかたどって、しかし金属を使って成型されている。手のひらの部分は柔らかい詰め物をした手触りの良い革でできている。Monestierの説明によれば、「切断者にはセルフイメージの喪失に苦しんでいる人がたくさんいます。私は、損傷と考えられがちなものを、素晴らしく風変わりなものに変質させたかったのです。私は、もはや恥や拒絶の感情を引き起こすことのない義手を作り出したかったのです。私は、切断者が義手を着用していることに誇りを持ち、義手を見てうれしく感じてほしいのです。そして周りの人たちには、この義手が健全な好奇心を呼び起こすオブジェとして、芸術作品として見られることを望んでいます[16]。」

Monestierは著名な義肢装具士であるJean-Eric Lescoeurの協力を仰いだが、負傷兵に人工の手を装着する手術を描いた16世紀の絵画からもヒントを得ている。「それは装甲付きの長手袋で、黄金の手に似ていました。美しく、生気にあふれ、まるで神話に出てくる品物のようでした——人間の肌に似せようとした、生気のないピンク色のプラスチック製義手とは似ても似つかないものです。これこそが、私の作りたいと思っていた義手でした。私はそれを、現代の素材と技術を使ってさらに改良したのです[17]。」

新たな可能性を、従来の装具の否定と見る必要はない。多くの利用者はそれに満足しているからだ。見るからにツール然とした義手を好む人もいる。まったく義手を着用しない状態が一番心地よいと感じる人もいる。また、何よりも装飾用義手の目立たなさが必要だという人も多い。しかし、現状に満足していない切断者もいる。筆者は、義手を着用するのが嫌だという切断者と話したことがある。彼女は、義手が新しく知り合いになった人を最初は「だます」ことになるから嫌だというのだ。結局、彼らは後になってそれが人工の手

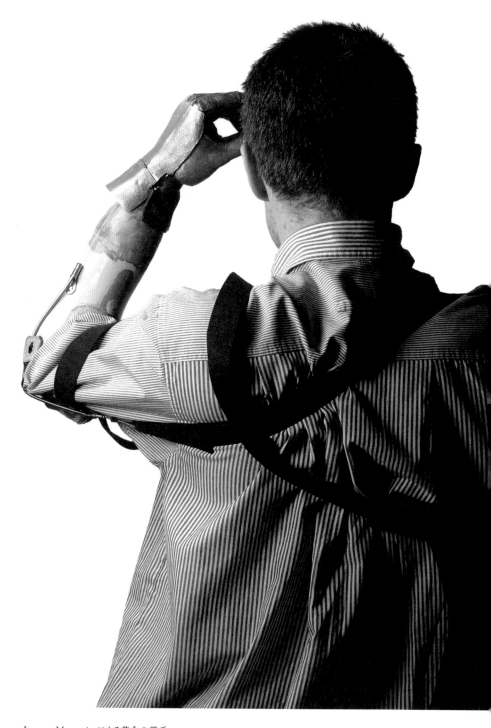

Jacques Monestierによる黄金の義手

であることに気づくのだが、その瞬間に立ち会うことを彼女は恐れていた。Monestierの義手の場合、その瞬間は最初にやってくる。

　従来のアプローチに異議を唱え続けることが重要なのだろう。デザインであれ、アートであれ、そして科学であれ、他のどの分野もそのような形で進歩しているからだ。考えることはみな同じだと言われることは多い。「切断者は目立たなさを必要としている。」それはそうだが、全員ではないし、常にそうであるわけでもないのだ。

ファッションを取り込む

医療器具からファッションアクセサリーへのメガネの進化は、目立たなさが常に最良の策であるという通念に異議を唱える。補聴器、義肢、そして他の多くの製品についても、この例からヒントが得られることだろう。デザインが確信に満ち、完成されたものであるほど、障害の肯定的なイメージを引き出すことができるはずだ。

　アイウェアは、ファッションの言語だけでなく、その文化も採用することによって生まれた。医療デザインでも他の分野での成功にあやかろうとするならば、ファッションがしばしば極端な、時には異論の多い作品を経て進歩してきたことを尊重し、障害に配慮したデザインにもそのような影響を受け入れる必要がある。ファッションデザイナーを引き込んで障害のある人たちのためのデザインに協力してもらい、その人たちの視点をインクルーシブデザインの実践と文化の両面に持ち込んでもらうために、私たちはさらに努力する必要がある。時にはそのために文化の違いが露呈することもあるだろうが、それは健全な緊張関係なのであって、受け止めて活用する価値は十分にあるはずだ。

探求と問題解決との交差

Marcel Breuer、安積伸、安積朋子、Jasper Morrison
David Constantine、Shelley Fox、Li Edelkoort、そしてBodo Sperlein
Bathチェアと痛風チェア、自転車にヒントを得たチェアと車いす
ミラノ発のチェア、日本発のチェア、そしてカンボジア発の車いす
ブラインドデザインと晴眼者にとっての点字

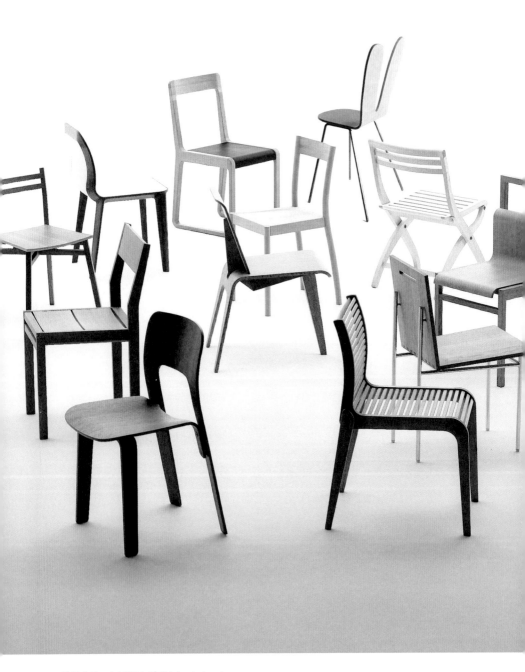

世界各地のさまざまなデザイナーによって
nextmaruniコレクションのためにデザインされたチェア

問題解決

障害は、直接的にせよ間接的にせよ、人びとの生活に問題を引き起こすことがある。これらの問題は、機能障害そのものに固有のものとして見られたり、計画された環境や他者の振る舞いによって作り出されるものと見られたりする。「障害のある人たち」と「障害者」(自分の生活する社会によって障害を負わされている人たち) という言葉はそれぞれ、これらの見方を強調したものだ。いずれにせよ、疎外と差別は個人のスケールでも社会のスケールでも依然として深刻な問題である。

医療エンジニアは、問題に注目するように教育されている。典型的な工学の方法論は、まず**ステップ1：問題定義**、次に**ステップ2：解決策の作成**、といった具合になるだろう。広義のデザインを、**問題解決**として定義しようと試みる理論家もいるほどだ。先に述べた障害の性質と工学の文化のため、障害に配慮したデザインやインクルーシブデザインは問題解決活動として取り組まれるのが通常であり、そういった傾向はそれらに関する定評のある本にも認められる。それはまた、診断や治療に関する臨床医療の伝統とも共通するところがある。

しかし、障害に配慮したデザインが直面する課題のいくつかが、**解決**されるべき**問題**としてうまく表現できないものだったとしたら、どうなるだろう？　また問題として簡単に定義できない課題は、見過ごされがちではないだろうか？　価値ある新しい方向性は、まったく異なるアプローチの採用によってのみ生み出されるのではないだろうか？

探求

すべてのデザインが、問題解決を目指しているわけではない。時としてデザイナーたちは、それまでに何度も上手にデザインされたり、それを使ってデザインされたり、あるいはその中でデザインされた

ことがある物体や素材、あるいは媒体に立ち返る。そこでは、未解決の問題を解決することに価値が置かれているわけではない。多くの美術学校の課程に含まれる探求は、遊び心があってオープンエンドなものに見えるかもしれないが、だからと言ってその意図が不真面目なわけではないのだ。

デザインの探求にも、時にはその過程で生じる問題の解決が必要とされるが、それ自体が目的なのではなく、目的へ至る手段として必要とされることが多い。これは些細なようだが根本的な工学的方法論の反転である。工学的方法論にもたいてい代替案の創造的探求は含まれるが、本質的な問題の解決という目的へ至る手段として含まれることが多い。

個々のプロジェクトやデザイナーひとりひとりの作品を超えて、デザイナーたちが互いの経験に反応したり反発したりすることが、デザインを分野としても文化としても成長させる。デザイナーたちは教わるのと同じくらい多くのことを、刺激を受けることによって学ぶのである。

緊張関係

ディテールを果てしなく探求するデザイナーのこだわり——そのディテールを一般の人は気に留めることすらないかもしれない——は、わがままとか、人のためではなく自分自身のためにデザインをしているとか、非難されることがある。障害の分野では、実在する解決可能な数多くの問題がいまだに解決されていないというのに、限られた利用可能な資源の中でさらにオープンエンドな探究を行うことをどう正当化できるのだろうか？

ここでも、私たちの言葉遣いが議論をゆがめている可能性がある。デザインを問題解決としてとらえることは、それが重要なものであるとはいえ限定的な活動であることを暗示するが、より広く定義すれば、技術や医療の研究に類似した投資としても理解され得る。後

の章では、議論を触発し態度を変化させるデザインの役割について考察する。

　障害に配慮したデザインに携わる人の多くは、一般向けデザインの無責任さと見えるもののアンチテーゼとして自分たちの分野をとらえ、また何らかの形でこれに反感を覚えている。アクセシビリティー研究開発の第一人者が、彼のチームにはデザイナーを一切入れないことに決めた、なぜならば「美しいだけでなく、**使える**ソリューション」を望んでいるからだ、と宣言したと聞いたことがある。この誤解に基づく声明は、デザインは美以外の役割を担っていないし、美は障害に配慮したデザインにおいて何の役割も担っていないという彼の認識をほのめかしている。

　逆に、多くのデザイナーは障害に配慮したデザインを工学やヒューマンファクターに属するものと見ており、自分たちの仕事全体を豊かにし新しい方向性を与える新鮮な発想の源としてではなく、自分たちの創造性を脅かす法律の制定につながるものとして障害をとらえている。

　そこに認められるのは、デザイン文化どうしの衝突というよりは、それらの間の深刻な隔たりである。この隔たりの結果として、工業デザイナーやインタラクションデザイナー、ファッションデザイナー、そして家具デザイナーたちが、障害のある人たちのための製品、インタフェース、衣服、あるいは家具をデザインするチームに参加している例はめったにない。それは不注意のせいもあるが、美術学校のデザイン課程に対する根深い不信感から生じている場合もある。そしてこの状況は、固定化されつつある。家具デザインの学生よりも、工学部の学部生が車いすのデザインを手掛けることのほうがまだ多いし、コンピューターサイエンスの学生がコミュニケーション補助具を手掛けることは、インタラクションデザインの学生がそうする例よりも多いのだ。障害に配慮したデザインに求められるのは、これらの相補的なアプローチをより良くバランスさせるこ

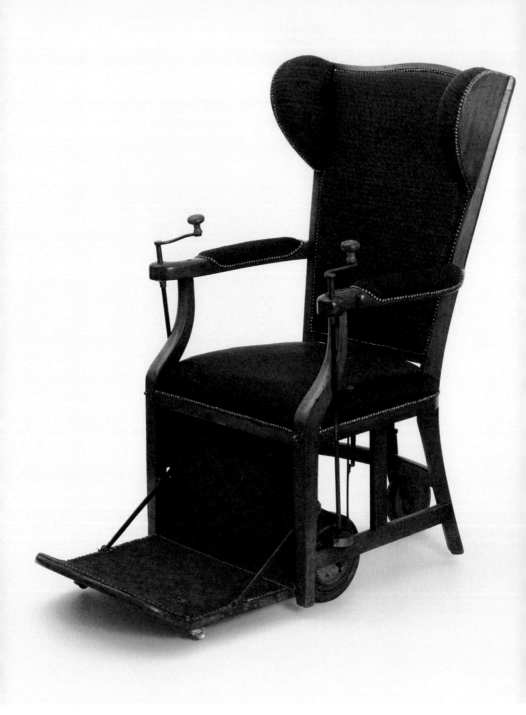

痛風持ちの人のための痛風チェア（1800年ころ）

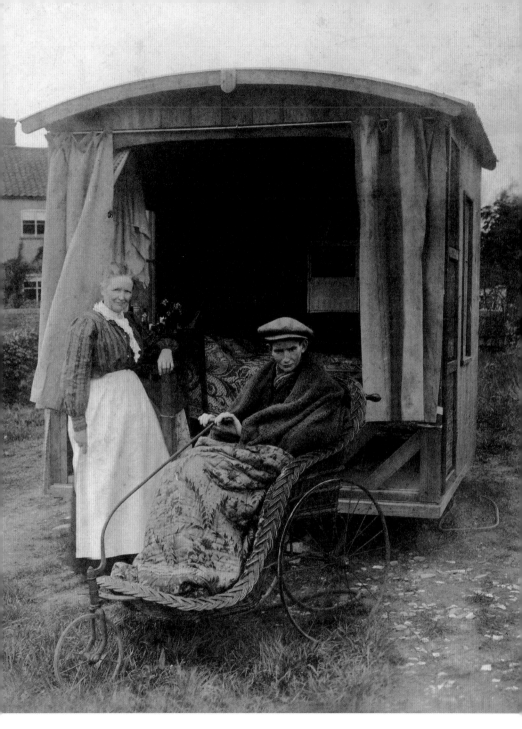

Bathチェア（1900年ころ）

とだが、現時点では一方が他方をほとんど排除するほどの支配的地位を占めている。

　この章ではまず、車いすとチェア（いす）という典型的な関連製品を通して、これらの対照的な文化を描写する。アクセシビリティー標識では車いすに乗っている人の絵を使って障害全般が表現されるほど、車いすは障害の象徴となっている。さまざまなフォルムのチェアはデザインの定番であり、連綿と続くデザイナーたちによって絶え間なく再解釈され続けている。その後、オープンエンドな探究の具体的な例と、障害に配慮したデザインにとってのその価値を考察する。

車いすの収斂的進化

車いすデザインの歴史は示唆に富んでいる[1]。18世紀のフランスの宮廷においてroulettesと呼ばれた車いすは、障害者にも健常者にも分け隔てなく使われるほどスタイリッシュなものとみなされていた[2]。イギリスではBath[*1]チェアが、温泉や海辺のリゾートへ出かける裕福な人たちにとってのファッショナブルな移動手段であった[3]。こういった木製や籐製のチェアは、当時の温室で使われた家具に負うところが大きく、似通ったスタイルを示し、スタイルのバリエーションも同程度であった——そのような一般向け家具デザインとの類似性は、今日では見られないものである。

　1932年にEverest & Jennings社が開発した鋼管フレームの車いすは、強度と可搬性の点で画期的なものであった。同時にそれはモダニズムをも巻き起こした。1925年にBauhausの講師Marcel BreuerによってデザインされたWassilyチェアや、1927年に建築家Mies van der Roheによってデザインされたカンチレバー構造のMRチェアにもこれと同じ新素材が使われている。しかしその後1950年代になる

*1——訳注：古くから知られた温泉保養地。

と、家庭用の家具は二人のEamesやRobin Dayによる成型合板やグラスファイバー製のフォルムに移行した一方で、車いすはそのまま変わらなかった。その実用を重んじたクロムめっきの造形は、より病院を思わせるものとなった。病院では、ベッドや担架、点滴スタンドや松葉づえに金属パイプが依然として使われ続けていたため、より広範囲の社会的・文化的課題を尊重する障害の社会モデルではなく、治療されるべき状態としての障害の医療モデルが強調されることになった[4]。

　1970年代になると、ベトナム戦争終結後、若く活動的な帰還兵に適した車いすへの投資を募るロビー活動をアメリカ退役軍人会が成功させた。それは、車いす利用者は老婦人であるという、それまでのステレオタイプに異議を唱えるものであった。そこに宇宙技術や（たぶん適切なことに）軍用機格の素材が印象的に適用されて、より軽量で、よりバランスに注意が払われた車いすが生まれた。本質的には安定性は低いが、上半身の強靭な搭乗者による操作性は高いものが多かった。それが隆盛をもたらしたバスケットボールやマラソン競技などの車いすスポーツには、さらに機能的な改良を重ねた専用の車いすが使われることが多かった。

　現代のどんな車いすにとっても、機能的要件はやっかいなものである。重量と重心の位置は操作性と安定性に直結するが、誰も乗っていない状態で（おそらく何らかの形で折りたたまれて）運搬される必要もあるだろう。通常のいすよりも、姿勢の支持がずっと重要になる。搭乗者は1回あたりの着座が長時間に及び、より動きが制約され、また褥瘡を引き起こしやすい状態にあるかもしれないからである。調整の必要性、モジュール性、カスタマイズ性といった、さまざまな臨床的ニーズがさらに状況を複雑化させる。こういった要件の複雑なセットが、いかなるデザイン上の課題よりも圧倒的に重視されるであろうことは理解できる。これほど技術的なデザインブリーフは、家具デザイナーよりも技術設計チームが取り組むこと

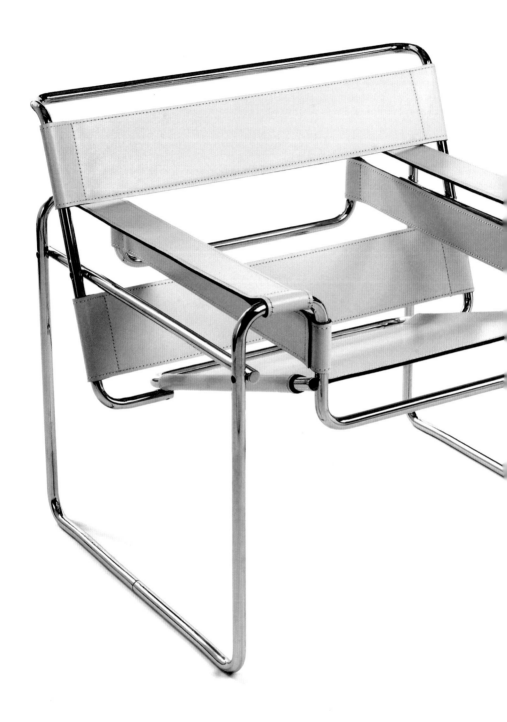

1925年にMarcel Breuerによってデザインされ、
Knollによって製造されたWassilyチェア

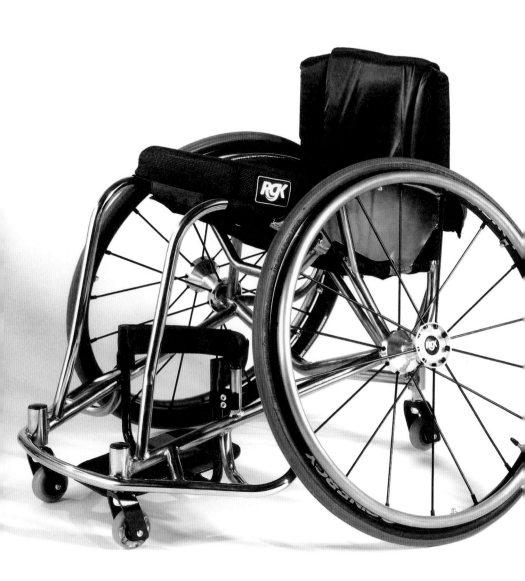

RGKのInterceptor車いす

になりそうだし、美術学校の学生よりも工科大学の学部生が取り組むことになりそうだ。車いすが精密に設計された機械となったのは、その機能だけのためではなく、それをデザインすることに魅力を感じたデザイナーたちのスキルや願望のためでもある。

　車いすは現代の自転車、特にマウンテンバイクとよく似たものに収斂してきた。スポーク車輪、ブレーキやハンドルバーのグリップといった機構部品や、合金鋼パイプからなる構造はすでに共通化されているが、仕上げや色、そしてグラフィックスの選択にも、同一のデザイン言語が採用される傾向が強まっている。それによって一般向け製品の見慣れた安心感が加わり、機動性、健康、そして有能さといった肯定的な連想が呼び起こされることになる。果たして、これが車いすの美的な進化の理想的な結論なのだろうか？

　もちろん、この収斂はもろ手を挙げて歓迎できるものではない。Johan Barberは、現在の車いすの代わり映えのしない外観が、利用者の個性を損なう可能性があると指摘している[5]。個性はデザインブリーフの一部であるべきなのだろうか、そして私たちにとって、その意味とは何だろうか？　それは差異化を目的とした個性であるべきなのだろうか、それとも、その車いすに座り、そこで生活する人物の既存のアイデンティティーに関連した何かであるべきだろうか？進歩したのは確かだが、そのために私たちは、車いす利用者のステレオタイプを別のステレオタイプへ――体の弱った老婦人を筋骨たくましい若者へ――置き換えてしまったきらいがある。

多様なチェア

このような車いすデザインの収斂とは対照的に、チェアの進化はますます多様な製品を次々に作り出している。

　ミラノ家具見本市やシカゴの世界的な商業デザイン見本市NeoConといったイベントでは、現代的な家具が展示され、宣伝される。毎年、デザイナーやメーカー、小売業者、ジャーナリスト、そして関心の

ある一般の人たちが、新しいデザインのシーティングや照明の発表を見に、ミラノへやってくる。毎年新しくお披露目されるチェアの中には素材や製造技術の向上によって生まれたものもあるが、進歩は技術を尺度として測定されるものではない。多くの新製品は過去のデザインのバリエーションや本歌取りであり、新しいアイディアを付け加えたり、新しい価値を示したりしたものだ。

　そのような新製品の数の多さは『1000 Chairs』や『1000 Lights』といった本が出版されるほどだが、消費者にとっては圧倒されるほどの選択肢が提供されることになる[6]。デザインの進歩の一形態として、**スタンダード**を通じてなされるものがある。音楽家が古い曲を再び取り上げて再解釈するのと同じように、デザイナーはチェアや照明といったどこにでもある製品に立ち戻る。またそれは家具のデザインや工業デザインに限ったことではない。筆者のインタラクションデザインの生徒たちは最近、Forgotten Chairsというプロジェクトで、チェアを媒体として利用した新しいインタラクティブな展示に取り組んだ[7]。デザイン文化の外側から見れば、このようなこだわりは誤解を招くものかもしれない。「この世界にまた別のチェアが必要なんですか?」といったよくある批判は、「この世界にまた別のバージョンの『チュニジアの夜』*1 が必要なんですか?」と聞くようなものだ。どのチェアも、新製品であるだけでなく、デザインへの新しいアプローチを探求し、新しいデザイン言語を発信するメカニズムなのである——そのアプローチや言語は、チェアだけでなく他の製品にも応用できるのである。尊敬される著名なデザイナーは、たとえ建築や家具以外の製品などの別分野で主要な業績を挙げている人であっても、自分の名前の付いたチェアを持っていることが多い。そのようなチェアはたいてい、彼らのデザイン哲学の真髄を体現するとともに、それなしでは明確にはわからなかったような、

*1——訳注:ジャズのスタンダード曲のひとつ。

1898年にWilliam Dicksonによって製作されたかもしれないGentleman's Chairを、
Ryan McLeod、Jamie Shek、そしてIan Shielsが想像を込めて再製作したもの[*1]

さまざまなデザイナーの間の違いを際立たせる共通の媒体としての役目を果たしている。

　日本の家具メーカー、マルニ木工ではnextmaruniコレクションとして同時に10種類以上のチェアを発表している。日本の家具の中ではチェアが比較的新参者であることを理解したうえで、マルニ木工は10名の著名なデザイナーに、それぞれ原型となるような（archetypal）日本のチェアを定義してほしいと依頼した。各デザイナーの回答は、デザインブリーフに特有の要素——そのデザイナーによるチェアの本質、素材としての木材、そして日本的なデザイン、の解釈——を、そのデザイナー個人の（他の製品にも適用されるような）哲学的要素と組み合わせたものとなった。またそれとは逆に、このようなデザインブリーフは将来にわたってデザイナーの哲学に影響する力を持っている。

　ロンドンを拠点とする日本人デザイナーである安積朋子にとって、日本の美意識は「思いやりと気遣いが驚くほどのレベルで存在する一方で、表面的には極度にシンプルな表現が保たれている」点にある[8]。一見したところではそのチェアは美しくとも質素であり、視覚的なミニマリズムは認められるが快適さは保証されないように見える。しかし詳しく調べると、そのシンプルな平面のパネルは硬い合板製のように見えるが実はそうではなく、柔らかい革張りのクッションであることがわかる。

　イギリスの家具デザイナーJasper Morrisonにとって、nextmaruniプロジェクトは日本における物体の美に込められた考えを明らかにしてくれるものだった。彼が言うには、西洋ではデザインに関する

*1——監訳注：William Dicksonは、Thomas Edisonの研究所で映画の上映や撮影に必要なテクノロジーを研究開発した発明家。著者によれば、この作品は「The Museum of Lost Interactions」というプロジェクトの一部。このプロジェクトは、ロサンゼルスの博物館「Museum of Jurassic Technology」、アメリカのSF作家Bruce Sterlingの提案による失われたコミュニケーションテクノロジーを収集するプロジェクト「Dead Media Project」、日本のアート・ユニット「明和電機」の「製品」群に触発されたものとのこと。

ディスカッションは「それは美しい」とか「それはとても醜い」にとどまるのが普通だ。時には「それは美しいし、私はその形と素材の組み合わせが本当に気に入った」というレベルにまで会話が進むことはあるが、Morrisonの説明によれば「それよりも詳しく物体を分析する人を、私たちは変な目で見てしまっているのかもしれない」[9]。

　確かに、障害に配慮したデザインに携わる人の一部にとって、そのような思い込みには一般向けデザインの欠点がすべて表現されているのだろう。それは、わがままで自己言及的とみなし得るほどのこだわり、そして障害による疎外をはじめとする、デザインが直面する深遠な課題への無関心である。多様性を追求することは、それ自体が目的であるかのように見受けられるが、その価値とは何なのだろうか？

多様な車いす

しかし障害に配慮したデザインの一部の分野では、多様性がすでに重要な役割を果たしている。Motivationは低所得国で車いすをデザインし製作している慈善団体である[10]。Motivationはここ12年間で20か国を訪れて、それぞれの国で持続可能な現地製造を確立してきた。それはつまり、どんな車いすもその国やコミュニティに適切なものでなくてはならないことを意味する。その結果として、現地でのニーズや多く見られる障害の種類や地形に対応するだけでなく、現地の製造スキルにも適応した、国ごとに異なる車いすのデザインが生まれることになった[11]。

　こういった実際的な目標が、多様性に富む車いすのデザインを生んだ。国の違いに応じて、Motivationの車いすには違った配置、寸法、構造、そして部品が採用される——例えば車輪のサイズは、スペアがすぐ手に入るように、現地で普及している自転車の車輪に応じて選ばれる。バングラデシュ向けの車いすは、製造を簡略化するために三角形のフレームを採用した珍しいデザイン[*1]となっている

が、溶接された金属製のフレームなど西洋の車いすのデザインの多くを踏襲している。その一方でカンボジア向けに開発された車いすには、現地での素材の入手性を重視して、特徴的な堅木のフレームが使われている。さらに、カンボジアの起伏の多い地形のため、中央の木製の部材で単独の前輪を支える3輪配置が採用された。

これらの車いすの美的性質は、実にさまざまだ。通常の車いすや自転車のデザインに沿ったものもあれば、現地の家庭用家具を思わせるものもある。そしてデザインの変化に伴って、車いすと利用者の身体との間の空間的・視覚的関係も変化する。車いすに座った利用者の姿勢は、実際にも見かけ上も、4輪配置と3輪配置とでは変わるし、車輪のサイズによっても変化する。

Motivationの創立者であるDavid Constantineは、イギリスでの対話の際に、車いすでの着座姿勢の社会的な重要性を指摘した。彼はオフィスでは自分の車いすが完璧だと思っている。同僚とミーティングテーブルを囲んだときに、目線が同じ高さになるからだ。しかし家では、友だちが自分の目線よりも下の肘掛椅子やソファでくつろいでいると、注目を浴びながら座っているように感じられることもある。同じ目線の高さでリラックスできる車いすなら、もっと快適に過ごせるだろう。

通常のソリューションから決別し新たな方向性を切り拓くためのツールとして、あるいはバラエティーと選択肢を増加させること自体を目標として、この多様性のいくばくかをヨーロッパや北米の車いすデザインに持ち帰ることは可能だろうか、またそうすべきだろうか？　この低所得国向けプログラムから得られた示唆を、より裕福な西洋の市場に適用するのは不適切なことだろうか？　当地でさ

*1——監訳注：MotivationがWebサイト（https://www.motivation.org.uk/our-story）で公開している電子書籍『25 Milestones of History』の3ページにスケッチが掲載されている。著者によれば、Everest & Jennings社が1930年代に考案し、1980年代でもまだ一般的だった垂直と水平からなるデザインから離れ、根本的かつ象徴的に再構築したことに惹かれたとのこと。

安積朋子によって
nextmaruniコレクションのためにデザインされた革と木のチェア

Jasper Morrison によって
最初の nextmaruni コレクションのためにデザインされたチェア

え褥瘡がいまだに多く見られる状況で、ミラノ家具見本市の関心事は、意味のあるものなのだろうか？　しかし、障害の医療モデルから社会モデルへの移行は、車いすをデザインする際に臨床上の課題と文化的な課題の両方が重要であると認識することを意味する。一方のために他方を犠牲にするのではなく、両方とも重要なのだ。

チェアウェア

メガネがアイウェアとなり、補聴器がイヤウェアあるいはHearWearとなるのならば、**チェアウェア**という言葉はどのようなアプローチの変化を触発するだろうか？　それは人を車いすの利用者、乗り手、あるいは乗客としてではなく、**着用者**として考えることを触発できるだろうか？　車いすは、あなたとあなたの衣服が見られる枠組みである。それは、あなたが客を迎える際にいる場所である。それは、あなたが街へ出かける際に着るものである。こういった関連付けすべてが、車いすを移動手段としてのみ考えることからは誘発されない課題や考えを想起させる。またそれは、ともに新しい方向性を探ることになる、異なるタイプのデザイナーを示唆する。

　車いすが、ダイニングチェアや安楽いすと同じように、デザイナーたちが再定義を試みるデザインスタンダードのひとつになったとしたら、状況はどう変わるだろうか。何よりもまず、ミラノ家具見本市とNeoConが、いわゆる障害者向け機器の展示会、例えばイギリスのNaidexやアメリカのRESNAと結びつくことになるだろう。著名な車いすメーカーと家具メーカー、例えばQuickieとHerman Millerがコラボレートして、著名な家具デザイナーにデザインを依頼したらどうなるだろう？日常生活補助具の専門店だけでなく、Habitat[*1]やKnoll[*2]に行って、車いすの最新トレンドを知ることができたら何

*1──訳注：フランスの家具チェーン。
*2──訳注：アメリカの家具メーカー。

が変わるだろうか？ もしかすると、歩くことのできる嫉妬深い消費者のため、最も興味深い車いすのデザインが脚付きのバリエーションとして提供されることがあるかもしれない。車いすデザインの方向からチェアのデザインにアプローチすれば、新しいアイディアが引き出されるからだ。

　同様に、他のデザインイベントも障害者向けの他の製品にもともと親和性がある。例えばパリファッションウィークで補聴器が、アルスエレクトロニカで発話障害のある人たち向けの装置が展示されても良いはずだ。潜在的な製造業者やデザイナーの範囲は多様で興味深いものとなるだろう。三宅一生のようなファッションデザイナーが、医用工学における布地の使い方を永久に変えてしまうかもしれない、と考えてみるのも面白い。この本の後半では、デザインコラボレーションのアイディアについてさらに論じる。

　将来へ向けてより深い意味があるのは、デザインを学ぶ優れた若い学生を——一般向け商用デザインでの成功が約束されていた学生だけでなく、「恐るべき子どもたち」も——引き込めるという期待かもしれない。車いすがどうあるべきかについての自分たちの思い込みを崩す試みが求められている一方で、現時点では、デザインそのものに活を入れることよりも、ユーザー中心のデザインに意欲をかき立てられる学生のほうが、障害に配慮したデザインに魅力を感じているようだ。皮肉なことに、障害に配慮したデザインには両方のタイプの若いデザイナーが必要とされているのだが。

晴眼者向けの点字デザイン

この議論は、障害のある人たちのための製品と同じくらい、私たち全員が共有する環境とも関係しているし、また特別なニーズのためのデザインと同じくらい、インクルーシブデザインとも関係している。ひとつ例を挙げれば、点字が（特に点字を読める人たち向けの出版物や製品ではなく）インクルーシブデザインに採用される場合、そ

Motivationによって、
カンボジアでの現地製造のために熱帯の堅木でデザインされた車いす

Shelley Foxによる点字ドレス

れは必然的に晴眼者の視覚的・触覚的な体験の一部——読めないとしても目に見える環境の一部——となる。デザイナーには、点字が視覚情報や装飾と組み合わされるときに生まれてくる新しい**視覚的**言語の探求が必要とされる。それを**解決**すべき**問題**ととらえることは、それに取り組む心構えとして望ましいものではないだろう。より遊び心のあるアプローチの出番である。

アーティストでありデザイナーでもあるShelley Foxは、彼女の作品に点字やムーン線字法を取り入れることを繰り返し試みている。（ムーン線字法とは凹凸で表現される文字の一種で、ローマ字の簡略化された書体に由来し、そのため読み方を学び終えた大人になってから視力を失った人たちを中心に利用されている。）彼女は点字とムーン線字法の両方に触発され、またいささか心を奪われて、彼女の内覧会への招待状をムーン線字法で書いてゲストに解読させたり、点字を抽象化してニットの衣服に取り入れたりしている。このウール素材に抽象化された点字は視覚障害者には読めないが、晴眼者のオーディエンスの目には視覚的・触覚的**装飾**として、点字の必然的な役割について再考を促す働きをする。Foxの作品は、アクセシビリティーとの直接的な関連はないにしても、それと関連した将来の作品を生み出す刺激となるかもしれない。インクルーシブデザインの優秀さは、この二次的な意図への取り組みにかかっている。どんなデザインも、その優秀さは必要な要素によって損なわれることなく高められるのと同様に。

さらに間接的な例として、Li Edelkoortの雑誌「Interior View」の「ブラインドデザイン」と題した号がある[12]。これは、タイトルから想像されるような視覚障害者向けデザインに関する特集ではなく、視覚的中立性やテクスチャー、あるいは触知性にヒントを得た、より多様なデザインのコレクションである。電話機の探索的なコンセプトには、ボタンの代わりに盛り上がった突起が付いているが、どこにもラベルはなく、画面もない。こういった、触知的デザインを採

用するという視覚的期待を晴眼者のオーディエンスに示すこと――
障害に配慮したデザインを真のインクルーシブデザインに転換させ
得る視点――は興味深い。晴眼者ユーザーもまた、視覚的説明に依
存しないデザインに興味を持ち、楽しむことができるのである。

　別のページには、点字を思わせるテクスチャーの付いたボーンチャ
イナの皿が掲載されている。このデザイナーであるBodo Sperleinが
探求したのは、このテクスチャーによってデザインがどのように定
義され得るか、そして全体的なマッスや表面との関係性はどのよう
なものになるか、ということだった。しかしこれは点字ではないし、
またそのヒントも点字ではなく「素材の移ろいやすさ」から得られ
たものだ[13]。それでもなお、この作品はアクセシブルだが美しい物
品やインテリアのデザインに点字を取り入れることについて示唆を
与えてくれる。現代のエレベーターよりも、はるかに多くの示唆を。
エレベーターの点字は、後知恵で、視覚的影響を考慮せずに付けられ
たことが、あまりにも明白である。全体的な印象に影響を与える機
会ではなく、規制上の要件ととらえられているのだ。点字によって
環境を多少なりとも向上させるのではなく、環境をあからさまに損
なわないことが現時点で最大の目標となっているようだ。その一方
でSperleinは、「皆さんにこの皿に触ってもらいたいし、興味も持っ
てもらいたい」と述べている[14]。

　インクルーシブデザインには、このような深く新しい視点が要求
される。そこには、現代の一流デザイナーたちが参加する価値があ
る。視覚環境に点字をデザインとして取り入れるとき、それを実用
的な視点と同様に、装飾的な視点からも見ることがより適切なのか
もしれない。私たちは、単に使えるというだけでなく、（あらゆる
他の性質にも増して）感じの良いソリューションを実際に必要とし
ているのだ。

　他の多くの例と同じくこの例にも、インクルーシブデザインの専
門家ではまったくなく、専門家になることも望んでいないデザイ

INTERIOR
VIEW ¹⁴

blind design

「Interior View」14号、「ブラインドデザイン」

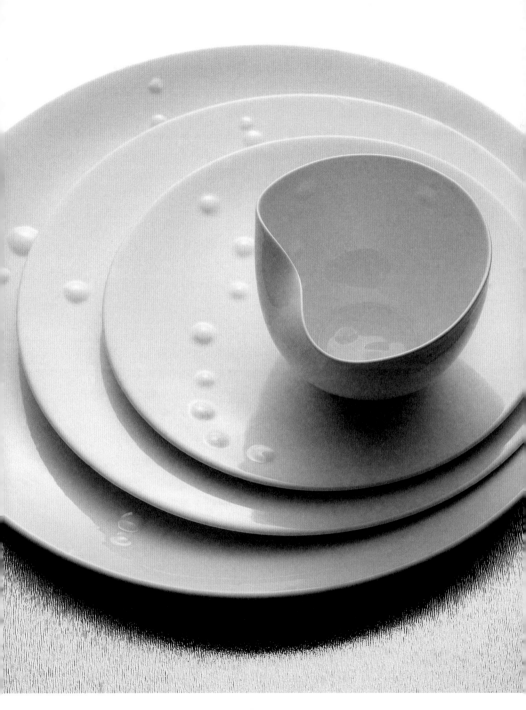

Bodo Sperleinによるテクスチャーの付いた皿

ナーたちを巻き込むことが、実は最も適切なのかもしれない。筆者が期待するのは、インクルーシブデザインがより開かれたものとなり、多様な肯定的影響を引き寄せ吸収すること、たとえ現時点ではインクルーシブな結果を生まないものであっても、よりラディカルなアプローチに適応しそれを採用することである。それはデザインに強力な影響を及ぼそうとするインクルーシブデザインの役割と矛盾するものではない。それとはまったく反対に、交流が多いほど相互の影響は強くなり得るのである。

障害に配慮したデザインにデザインを引き留め続ける

私たちの障害に対するアプローチに、医療モデルから社会モデルへという歓迎すべき変化が存在するのならば、デザインの役割もまた変化する必要があり、またそれゆえにデザインチームの性質もまた変化しなくてはならない。デザインプロセスはいくつかの点でよりインクルーシブなものとなる必要がある。障害者自身を巻き込むだけでなく、さらに多様なデザイナーたちをも巻き込む必要があるのだ[15]。より高い品質を望み、一般向けデザインの品質に近づこうとするならば、一般向けデザインを作り出す人たちのスキルとともに感性も必要とされることだろう。美術学校のデザイン課程は、工学やヒューマンファクターと並んで、それに不可欠な構成要素である。

　凡庸さは避けなくてはならない。特別なニーズのためのデザインの場合、凡庸さによって、人びとにとっての障壁を取り除くことを意図した製品そのものがさらなる気後れを感じさせる結果となり、社会的インクルージョンという至上目標が損なわれるおそれがある。インクルーシブデザインの場合、インクルーシブであってもそれ以外の点で凡庸なデザインには、その時点で疎外されている利用者しか魅力を感じないかもしれない。もしそうなら、それは最初から特別なニーズのためのデザインと化してしまう。

　障害に配慮したデザインがきわめて特異なもの、たとえどんな形で

も一般向けデザインと対立するものと自らを位置づけるならば、その影響力はどうしても限られてしまう。障害に配慮したデザインにデザイナーが果たすべき役割はない、という暗黙のメッセージは、自己充足的予言となるであろう。障害に配慮したデザインがデザイン全般を周縁化させようとするならば、自分自身を周縁化することになるであろう。多くのデザイナーが障害とかかわろうとせず、自分たちの創造性を硬直させるうっとうしい法的義務としてしか見ないのであれば、そのような態度を変えるために必要なのはコラボレーションの縮小ではなく、拡大である。

　障害に配慮したデザインに**デザイン**を引き留め続けることが重要である。それは、障害に配慮したデザインにとっても、より広いデザインコミュニティーの中における障害がそうであるように、難問となるかもしれない。しかしそれは、どちらの文化にとっても、取り組む必要のある難問なのである。

シンプルとユニバーサルとの交差

Jonathan Ive、Steve Tyler、Bruce Sterling、Christopher Frayling
James Leckey、Steve Jobs、Roger Orpwood、そして深澤直人
Apple iPodとApple iPhone、ギズモとスパイム
空飛ぶ潜水艦とWooshチェア、シンプルなラジオと無印良品の壁掛式CDプレイヤー

ユニバーサル

障害に配慮したデザインには、ユニバーサルであれという圧力が掛けられることが多い。ひとつには、特別なニーズのためのデザインが働きかける必要があるのは人口の数パーセントに過ぎないため、潜在的な市場をさらに細分化すべきではないという有力なビジネス上の主張がある。次章アイデンティティーと能力の交差では、特定の障害のあるすべての人に単一のデザインを適用するのは適当なことなのかどうか、疑義を唱える。

それに対してインクルーシブデザインでは、そのような主張は原則のひとつともなり得る。**ユニバーサルデザイン**とも呼ばれるインクルーシブデザインは、**全人類のためのデザイン**と定義されてきた[1]。この定義には、2つの課題が含まれている。第1の課題は、人によって能力には違いがあるため、デザインが一部の人にとって使いづらいと疎外を招くおそれがあること。そして第2の課題は、**その人の能力とはかかわりなく人によって欲求や願望はさまざまである**ため、どんな製品やサービスにもさまざまなことが期待され得ることである。

第1の課題は、触覚、聴覚、あるいは視覚に機能障害のある人々に役立つ、視覚的・聴覚的そして触覚的に重複した手がかりを備えたマルチモーダルなインタフェースによって対応されることが多い。第2の課題は、できる限り広範囲の利用者に役立つものにしようと、多くの機能が含まれるマルチファンクショナルなプラットフォームによって対処されることがしばしばである。確かに、ある製品にできることが多ければ多いほど、また多くの人に使われるほど、よりインクルーシブであると言えるだろう。しかし、このタイプのユニバーサルデザインは、そのためにデザインを複雑化させるリスクをはらんでいないだろうか？　またその場合、それはどうインクルーシブなのだろうか？

シンプル

人間集団としてではなく個人としての私たちは、それとは違う見地に立つことができる。ますます複雑化するこの世界にあって、私たちは機能、見た目、そしてインタラクティブ性といったさまざまな形のシンプルさに価値を認める。**目的との整合性**とは、する必要のあることがうまくできるだけでなく、しなくてもいいことをする過ちを犯していないことも意味する。最小限にまで切り詰められたデザインは地味かもしれないが、象徴的である。そして最高にシンプルなインタラクションは、すがすがしいほど直接的で即時的である。私たちは、そういった思慮深さがエレガントなデザインの背後にあることを感じ取り、称賛するのである。

緊張関係

ユニバーサルとシンプルというどちらの性質も尊重すべきことだが、ここでもまた、これらの間には向き合う必要のある緊張関係が存在する。テクノロジーや消費の急拡大がさまざまな面で懸念されているにもかかわらず、いまだに多くの人が自分の能力を理解してくれないデザインによって疎外され、能力を奪われている。また、ユーザー中心であるとみなされるために、早期のフォーカスグループで浮上した欲求や願望を取り入れることが必要とされたりもする——その圧力は、いわゆる機能競争が行われている消費者市場によって、さらに増強される。

　では、包括的な機能性はシンプルさよりも優先されるべきなのだろうか？　あるいはユニバーサルの2つの側面を切り離し、**誰にでも好かれる**ようにデザインしたいという願望から、障害の影響を分離すべきなのだろうか？　シンプルさに重きを置いたとすれば、インクルージョンにはどんな影響があるだろうか？

　この章では、まずシンプルでありつつ評判の良いデザインの良く知られた例を示し、続いてさまざまな声を聴きながらバランスにつ

Apple の iPod shuffle

Appleの iPod

いて議論する。最後に、シンプルとユニバーサルの極端なトレード
オフを取り上げる。それは、未来のインクルーシブデザインを目指
すもうひとつの息吹を感じさせるものになるかもしれない。

シンプルさの象徴

AppleのiPodが良いデザインの模範とするに足る製品であることは、
職業的なデザイナーにも一般人にも認められている。デザイナーに
とって同業者からの最高の評価であるiF、IDSA、D&AD、Red Dot
などの権威あるデザインアワードも受賞している。しかし多くの受
賞歴のあるデザインと一線を画すのは、とてつもない市場的成功を
おさめているという点だ。2007年4月の発表によれば、最初の1台
が2001年11月に販売されて以来、iPodの全世界での累計販売数は
1億台を超えたという[2]。

　iPodの物理的デザインは象徴的だ。ミニマルで幾何学的なフォル
ムは、直線的なエッジとアールの付いたコーナーにそぎ落とされ、素
材の繊細な選択と仕上げがそれを引き立てている。第4世代と第5世
代のモデルでは、飾り気のないフロントの成型部品が注意深く色味
の調整された白色で裏面からスプレー塗装され、ロゴと「Designed
by Apple in California」という文言がエッチングされたステンレス鋼
のケースにぴったりとはめ込まれている。

　このようなディテールへの気配りは、インタラクションデザインに
も見られる。歴代のクラシックiPodでは、コントロールが凝縮され
たひとつの円に、さまざまなコマンドとナビゲーションが巧みに組
み込まれていた。方位点（ダイヤルの東西南北に当たる場所）を押
すと、再生とポーズ、次のトラックまたは前のトラックへのスキップ
が実行される一方で、メニューなどコントロールのナビゲーション
はホイールの回転でスクロールが、中央のボタンで選択が行なわれ
る。このトラックホイールは、機械的なスクロールホイールが採用
されていた第1世代のiPod以降では実際には回転しないにもかかわら

ず、素晴らしく直観的で反応よく感じられる。さらにその触知性は、まるで指先から伝わってくるように感じられる控えめなクリック音によって強化されている。全体として、工業デザインとインタラクションデザインが美しく統合され、互いを尊重しつつ考慮されているさまは、物理的デザインとインタフェースが別のデザインチームによって作られたことが明らかな他の多くの製品とは対照的である。

　あちこちで目にするうえに亜流製品も多いというのに、いまだにiPodがすがすがしくシンプルに感じられるのはなぜだろうか？　Appleの Jonathan Ive のデザインチームは、あらゆるディテールを徹底的に追及することで名高いし、たとえ良いチームであっても正当なデザインを行うために必要な労力は決しておろそかにされるべきではない。iPodはそれ自体の成功があだとなり、今となっては当たり前すぎて、その実現に必要とされた苦労が感じられなくなってしまった。この見かけ上のタッチの軽快さを実現するために何度ものデザインのやり直しが必要とされたことは、「もし私にもっと時間があれば、もっと短い手紙が書けたでしょう[3]」という名言を地で行くものだ。シンプルなものが、必ずしもデザインしやすいわけではない。

　シンプルさは、スタイルとして最終的な製品に適用されたものではない。外面的なデザインの背後にある、コンセプト全体がシンプルであり、「1000曲をポケットに」というもともとのタグラインとも符合するものだった[4]。つまりその物理的デザインは、この内に秘めたシンプルさが外面に現れたものだと言ってよいだろう。

　すべてのデザインには制約がある。制約は、何がそのデザインに必要とされるか（利用者の欲求や願望を含む）と、どうすればそれが達成できるか（通常は技術的な実現可能性やビジネス上の実行可能性）の両面から発生する。しかしデザインプロセスの中では、意図的にデザインブリーフをさらに制約する——適用範囲を狭めたり、回答の複雑さを制限したりする——ことがある。Appleのデザインチームは仕様の包括性だけでなく、仕様を抑制することも重んじて

AppleのiPhone

いた。「New York Times」紙上とのまれなインタビューの中で、Ive
はこう語っている。「大事なのは焦点を絞り、デバイスにあまりにも
多くのことをさせないようにすることでした——そんなことをすれ
ばデバイスは複雑となり、ダメになってしまったことでしょう……
肝心なのは、機能を削ることでした[5]。」

アプライアンスとプラットフォーム

iPodはデザイナーなどが時折アプライアンスと呼ぶ製品の一例であ
り、機能は限定されるが、それを見事にやってのける。対照的に、
プラットフォームは汎用製品を意図したものであり、ビジネス用の
スプレッドシートから娯楽用のメディアプレイヤーまで、多種多様
なアプリケーションを実行する携帯情報端末（PDA）やパームトッ
プPCに代表される。この2つは、食卓用ナイフとスイスアーミーナ
イフに例えられることがある。つまり、後者はさまざまな目的に使
える道具をひとつだけ持ち歩きたいときには便利だが、自宅でひっ
そりと食事するときにそれを選ぶ人はまずいないだろう。これは異
論の多い議論であり、さらには流行にも左右される。iPodがアプラ
イアンスの象徴となったのは確かだが、多くの携帯電話は多機能プ
ラットフォームの領域を蚕食しつつあるからだ。実際、Apple自身
もiPhoneを、携帯電話とメディアプレイヤー（音楽とビデオのプレ
イヤー）、そしてインターネット機器という3つの製品の組み合わせ
として宣伝している。この傾向が今後どう進展するのか、興味深い。

　どちらが優勢となるにせよ、アプライアンスとプラットフォームは
共存し続ける。人の好みはそれぞれ違っているからだ。Peter Bosher
は音声と音響の制作を専門とする技術コンサルタントであり、Steve
Tylerは技術製品開発部門の長である。二人とも盲人であるが、彼ら
はアクセシブルな製品に対して異なる願望を持っている。両者とも
利用しているのはBraille-Liteという、電子的に点字を読み書きでき
る特別なニーズのための専用製品だ。Bosherは、Braille-LiteとPDA、

それに携帯電話を統合したプラットフォームを望んでいる。持ち歩く機器の数を減らせるからだ（しかしこの文脈では、iPhoneに柔軟性を提供しているマルチタッチディスプレイは、視覚的インタフェースの切り替わりを利用者が視認することを前提としているため、適切ではない）。対照的に、Tylerはシンプルだが使いやすい携帯電話を、ほかのどんな機器よりもエレガントで魅力的なものとして好んでいる。より目立つ、あからさまに技術的な製品よりも、こちらのほうが人前で自信をもって使えるからだ。これがテクノロジー愛好家とテクノロジー恐怖症という対立でないことは確かである。Bosher も Tyler も、技術には非常に熟達しているからだ。どちらかというと、それは個人の好みである。

　またこれは、ローテクとハイテクの対立でもない。SF作家でありテクノロジーやデザインそして社会についての著作もある Bruce Sterling は、大量生産された物品であって大まかには前述のアプライアンスに対応する**製品**から、Sterling が**ギズモ**（gizmos）と呼ぶプラットフォームへの変遷について述べるにあたってギズモを「非常に不安定で、利用者によって改変可能で、バロック的な多機能オブジェクトであり、通常はプログラマブルであり、短寿命」と説明した[6]。彼はテクノロジーの面よりもテクノソーシャルな面に興味を持っており、そのような機器を利用する人にどのような負担がかかるかを考察している。製品の**消費者**はギズモの**エンドユーザー**となることを強いられ、アップグレードやプラグイン、そして余計なメッセージの「大量で長時間にわたるインタラクション」に時間と金を費やす羽目に陥る[7]。

　Sterling は、彼が**スパイム**（spimes）と名付けたものの到来を予期している。それは現存するどのプラットフォームよりも多くの点で機能的に進歩したものだが、それ以外の多くの点では焦点が絞り込まれていてアプライアンスに似たものだ。スパイムは製造時に持たされる主要な役割こそ狭いものだが、情報の世界と統合され、製品

寿命全体にわたってデータを記録し、まだ見ぬエコロジカルな利益のためにアーカイブされるのだと彼は言う[8]。ワインボトルのように、活性がなく単純明快な物品も将来はすべてスパイムとなり、それ自体のエコロジカルなフットプリントに関する情報や中身のワインの情報への物理リンクを提供することになるかもしれない。

デザインは、これまでずっとテクノロジーとの間に刺激的な関係性を保ってきた。ロンドンにある Royal College of Art の、バウハウスにインスパイアされた戦後のエートスは、「新しいテクノロジーに適合し、自信に満ち、無秩序」と要約されるものであった[9]。しかしそれは目的そのものではなく、目的へ至る手段としてのテクノロジーである。デザイン学生の大きな課題のひとつは、技術的制約や技術的可能性があまりにも頻繁に優先されることである、と Royal College of Art の学長である Christopher Frayling が述べている。困難だが望ましい目的の達成に情熱を傾けるのと同じくらい、できるというだけの理由で何かをすることには疑いを持つべきである。テクノロジーに「振り回される」のをやめるべき時だ、と Frayling は語る。「ユーザーを招き入れ、日常の製品に喜びを取り戻しましょう。そういったことが最近は失われてしまったように思えるからです[10]。」

空飛ぶ潜水艦

インクルーシブデザインの先入観は、障害を考慮した製品がプラットフォームとして考案される傾向を強める方向に働く。ユニバーサルデザイン、あるいは全人類のためのデザインの原則は、単にすべての人にとってアクセシブルなだけでなく、すべての人のニーズに応えようとするデザインへ行き着くことになりそうだ。しかしこの圧力は、特別なニーズのためのデザインにも存在する。

James Leckey は、脳性小児麻痺の子どもたちのために家具を製造している——国際的なデザインアワードを受賞した家具だ。Leckey の製品ラインナップは、さまざまな年齢、さまざまな体格、そして多

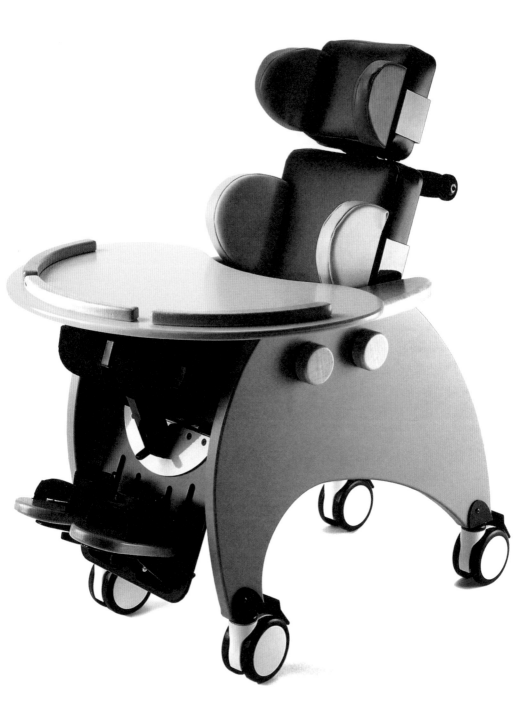

LeckeyのWooshチェア

様な臨床状態の子どもたちのニーズを満たさなくてはならない。また、子どもたちを学校や家庭やそれ以外の場所で支援するためには、さまざまな使い方や状況にも対応する必要がある。結果として、調整が可能で融通が利く、**ユニバーサルな**ソリューションを作り出す重圧のしかかる。そのソリューションは、最大多数の子どもたちに適合し、製造業の視点からは規模の経済による利益が得られるものでなくてはならない。

しかしLeckeyは、ユニバーサルなソリューションの追求から距離を置くことにした。過度な調整機能やモジュラー性は視覚的に複雑なデザインを招き、子どもたちやその友だちをおじけづかせることにもなりかねない。障害のある子どもたちが普通学校に通えるようにすることがこの家具の目的のひとつだとすれば、その器材自体が子どもたちに新しい仲間たちの中で気後れを感じさせ社会的統合を妨げると、その目的は遠ざかってしまう。家具の見た目や感触は、その**機能**と同じくらい重要なのである。

Leckeyは、これらの相矛盾する要求が製品仕様そのものに含まれる可能性があること、またデザインで折り合いが付くとは限らないことを認識している。彼は**空飛ぶ潜水艦**という表現を使って、機能を詰め込みすぎてどれも凡庸に陥ってしまう製品を表現している。陸上も、海上も、そして空中も移動できるマシンは魅力的に聞こえるが、私たちはより汎用性の低い乗り物を乗り換えるという不便な方法を選び続けている。

この、すべての人を満足させる単一の製品という圧力に抵抗するため、James Leckey Designは製造手段を全面的に見直し、比較的絞り込んだ製品を幅広く製造できる柔軟性を持たせることにした。パターンはコンピューター化されたデザインデータベースに格納され、部品は個別にレーザーカッターで加工され、チェアは1脚ずつ注文に従って組み立てられる。このプロセスでは、さまざまな子どもたちを満足させる数多くの異なるデザインの製造が行なえ、経済性も子

どもたちに単一のデザインを押し付ける場合とほとんど同じである。

　Leckeyの社内デザインチームは、コンサルタント会社Triplicate Isis のAlan MarksやDavid Edgerleyと協業しながら、同社の製造やサービス、そしてブランドのあらゆる側面におけるデザインの重要性を一貫して認識してきた。それらは消費者市場においては共通の一般感覚であるが、障害に配慮したデザインにおいてはあまりそのようには認識されていない。James Leckeyが「Design」誌の表紙に登場した号では、彼と彼の会社について「装飾的な側面に注目しているが、それ自体が目的なのではなく、何よりも利用者のニーズを重視しているためである」と書いている[11]。コンセプトにおけるシンプルさとフォルムのシンプルさは、子どもたち自身のためなのである。

さらにシンプルに

再びAppleの話題に戻ると、iPod shuffleはAppleの原則をさらに突き詰めたものとなっている。はるかに小さな音楽プレイヤーを作れる可能性が浮上したとき、Appleはより小型のディスプレイとiPodインタフェースの妥協したバージョンを採用する代わりに、果敢にもディスプレイを全廃してしまったのだ。それとともに、Appleはディスプレイに依存しそうな機能をふるい落とした。そのためiPod shuffleでは、利用者が曲を個別に選択することも、曲名を見ることさえもできなくなっている。iPodインタフェースはさらにそぎ落とされ、利用者に2つの選択肢だけを提供するものとなった。ダウンロードされたのと同じ順序で曲を再生するか、ランダムな順番でシャッフル再生するかのどちらかである。

　iPod shuffleは、製品は進化とともに絶えず複雑さを増して行くという通念に、異議を申し立てている。製品が複雑となるのは、より多くの機能が追加されるためであり、機能が追加されるのは、それが技術的に可能となったか、誰かがそれを要望しているためである。これは、フォーカスグループによって先導され、機能の膨張を招きが

ちな製品開発手法へのアンチテーゼである。要するに、ある機能が欲しいかと聞かれて「はい」と答えない人がいるだろうか？　デザインプロセスの早い段階で、より多くの機能を採用することによって何が失われるか、シンプルさを保つことによって何が得られるかを感じ取れるのは、たいていデザイナーである。その一方で、障害に配慮したデザインを先導することの多い技術チームや臨床チームでは、プロセスのこの段階でデザイナーやデザインに果たすべき役割があるということすら普遍的には認識されていない。デザインは下流工程とみなされることが多く、オプションとされることさえある。「大部分の人は、デザインとはどう見えるかの問題だという思い違いをしています」と、AppleのCEOだったSteve Jobsは「New York Times」に語った。「それは私たちのデザインに対する考え方とは違います。単にどう見えるか、触ってどう感じるかという問題ではありません。デザインとは、どう機能するかの問題なのです[12]。」

　Appleは、これまで本書で考察した2つの文化の困難な組み合わせを実現している。「それ以外の人たちのためのコンピューター（the computer for the rest of us）[*1]」というJobsのビジョンは、基本的にインクルーシブな精神だ。今でもまだAppleのデザインプロセスは完全に民主的なのだろうか、それとも慈悲深いデザイン独裁制度が頭をもたげはじめていると言えるのだろうか？　iPod shuffleは、その実物と同じくらい、着想そのものもデザイナーの感性の典型例である。デザインブリーフの設定は、デザインプロセスの前に行われるのではない。それはデザインプロセスの基本となる部分なのだ。時には、挑発的に仕様を制限することが、何よりもクリエイティブな

*1——監訳注：1984年にAppleが最初のMacintoshを発売するにあたり、ディストピア的な未来世界を描いたイギリスの作家George Orwellの『1984年』を基にしたCMが制作され、巨大スポーツイベントで放映された。このCMは、世界の支配者ビッグブラザー（当時のコンピューター業界で支配的だったIBMを暗示）を無名のヒロイン（Appleを暗示）がハンマーで打ち砕くという衝撃的かつ完成度の高い映像が話題となり、数々の賞を受賞した。同年には明示的にIBM PCとMacintoshを比較したテレビCMも放映され、その最後に流れるフレーズとしてこれが用いられた。

AppleのiPodとiPod shuffle

行為となる。

聴覚メディア

メディアを再生するようにデザインされた製品について、その製品のアクセシビリティーを、メディアそのもののアクセシビリティーと比較してみることは興味深い。iPod shuffleのユーザーインタフェースは、クリック感のあるボタンだけにそぎ落とされ、本質的に視覚の要素を欠くものとなった。このため、興味の対象である音楽が、視覚障害のある多くの人にとってアクセシブルなものとなっている。もちろん、全体像はもっと入り組んだ複雑なものだ。視覚障害は敏捷性や聴覚、あるいは認知に関する機能障害を排除するものではないし、iPodインタフェースはパーソナルコンピューターが担う部分もあるため、モバイル側での機能は非常にシンプルなものとなっている。しかし、それにもかかわらず、そのインタラクションデザインとメディアは、ある意味うまく調和しているように見える。

　これを、近年のラジオの進化と比較してみよう。Digital Audio Broadcasting[*1]標準ではオーディオコンテンツと並んでテキストストリームもサポートされているため、大部分のラジオにはテキストディスプレイが追加されている。この進歩は無害なものだろうか？ いや、このようなディスプレイがいったん追加されると、通常は主要なユーザーインタフェースとしても利用され、直観的なチューニングダイヤルがより退屈なメニュー構造で置き換えられることになるだろう。そこに表示されるリストは、聴取可能な放送局に応じて変化する可能性があるため、覚えておくことができなくなる。結果として、ラジオが視覚障害者にとって使いづらいものになってしまうかもしれない。だだし、このアイロニーを強調しすぎないことが重要である――挑発的なことで知られるウェブサイトBlindKiss.com

[*1]――訳注：ヨーロッパを中心に普及しているデジタルラジオの一方式。

（詳しくは後の章で説明する）の「盲人に言ってはいけない十の言葉（Ten Things Not to Say to a Blind Person）」というリストには、「ラジオはあなたにとって、とても大事なものなんでしょうね」が含まれている――まさにこのアイロニーである。

　よくある解決法としては、マルチメディア的なアプローチを採用し、情報とフィードバックのチャネルを意図的に重複させ、例えば押したことが感じられないかもしれないボタンにクリック音を、あるいは聞こえないかもしれないサイレンに点滅するビーコンを追加することが考えられる。Digital Audio Broadcasting方式のラジオの場合、ひとつの明白なアプローチは、視覚的なテキストディスプレイにテキスト音声変換を追加することであろう。これを聞くと、筆者は「ハエを飲み込んだおばあさんがいました……おばあさんはクモを飲み込んで、ハエを捕まえてもらおうとしました」（続く）という童話が思い出されるのだが、なぜだろうか？　RNIBで技術的製品開発部門の長を務めるTylerは、マルチモーダルなインタフェースの追求はそれ自体が目的であることが多い、と経験から学んでいる。いわゆる「おしゃべり」ユーザーインタフェースを搭載して発売されたビデオレコーダーは、実際には他の機種と同様にアクセシブルでないものだった。音声テクノロジーが追加されたのは、その製品を過密な市場の中で差別化するためだった――なぜあるべきか、ではなく、追加できるから、というだけの理由で。

　筆者は、インタフェースを増強するだけでなく、シンプルにすることによってアクセシビリティーを改善することにもっと知恵を絞るべきだと信じている。ラジオは、いまだに基本的には聴覚メディアである。ラジオのユーザーインタフェースが、かつてシンプルなダイヤルでチューニングしていたときのように、再び聴覚的なものになったとしたらどうなるだろうか？　すると、少なくともインタフェースのアクセシビリティーはメディアそのもののアクセシビリティーと一致することになるだろう。メディアを尊重しているとさ

え言えるかもしれない。アクセシビリティー以外にも、さまざまな
メディアに関する私たちの経験は必然的に収斂するものなのだろう
か？ これについては、次章でさらに議論する[*1]。

シンプルなラジオ

しかし、シンプルなラジオをデザインする理由は他にもある。Bath
Institute of Medical Engineering（BIME）は、長年にわたり障害者の
ための製品を障害者とともに開発してきた団体である。近年、BIME
では認知症のある人たちの施設でテクノロジーを利用する方法を探っ
ている。ラジオがますます複雑となるにつれて、特に認知症のある
人たちにとっては、使うのが難しくなってきた。BIMEではラジオ
を再パッケージするという手段を取り、オン・オフのスイッチだけ
を残して、それ以外のコントロールは目に入らないところに隠して
しまい、利用者がうっかり周波数を変えてしまうことのないように
した。

　それとは別の意図から、ダンディー大学のInnovative Product
Design学位プログラムの学生たちもまた、選局のできないラジオをデ
ザインした――特定のラジオ局のコンテンツを反映した、象徴的なラ
ジオである。学生たちの指導教官であるJon RogersとPolly Duplock
にとって、このように工業デザインとインタラクションデザインと
の境目をぼかすのは、製品やメディア、そしてサービスを結び付け
るためなのである。

　BIMEラジオの正面には、これが何なのか見てわかるように「ラ
ジオ（Radio）」という単語が大きな字で書かれている。しかしまた、
ラベルではなくフォルムと素材によっても、なんとなくラジオっぽ
い感じを醸し出すことができるフォルムと素材のおかげだ。歴史的

*1――監訳注：次章では、障害の種類ごとに分類しようという考え方ではなく、ある障害について、障
害のある人々と、そうでない人々の間で共鳴するニーズに着目しようという考え方が提示される。

Bath Institute of Medical Engineeringによるシンプルなラジオ

なフォルムや原型に立ち返ることは特に有効かもしれない。認知症でも、長期記憶は比較的損なわれていないことが多いからだ。ミラノ家具見本市の関心事も重要であるように見受けられる[*1]。チェアや照明、あるいはこの例ではラジオのエッセンスを特定し、突き詰めるのである。デザイナーは自分の持つ貴重な視点やスキルを提供するだけでなく、この領域で仕事をするためのインスピレーションを得ることもできるであろう。そしてシンプルで象徴的なラジオは、Tivoli Audioなどで製造されているもののように、一般受けすることも可能なのである。

　BIMEの所長であるRoger Orpwoodの説明によれば、認知症にはしばしば芸術鑑賞能力と情動反応の増大が伴う。つまり認知症のある人びとを取り巻く品物の美しさは、それが日用品であっても特に認知症の人たちのためにデザインされたものであっても、この病気と共に生きる人たちの経験にかかわりを持つことになるであろう。言い換えればデザインの価値は、あらゆる点でデザインの別の分野に引けを取らないほど大事だし、もしかするとさらに大事なのかもしれない。

思わず（without thought）

シンプルさとアクセシビリティーというテーマが結びついたもうひとつの作品は、デザインの最先端を定義するとともにインクルーシブデザインの挑発的で新たな方向性を指し示している。深澤直人によってデザインされ無印良品によって製造された壁掛け式のCDプレイヤーは、一般的な意味でアクセシブルであることを念頭に置

*1——監訳注：ミラノ家具見本市に触れた92ページにおいて筆者は、スタンダードに取り組むことを通じてデザインが進歩することが重要であると述べている。このことから、新しい素材や製造技法のような技術を積極的に取り入れるのでなく、スタンダードのバリエーションを生み出すことが、認知症のある人にも使いやすく、同時にデザインを進歩させるものになるのではないか、という主張だと思われる。

いて着想されたものではないが、それにもかかわらず非常にインクルーシブな製品である。このデザイナーの哲学は、思わず（without thought）——それは深澤がワークショップや展示で探求しているテーマである——使える製品を作る、というものだった。彼は、電子機器の最近の歴史だけでなく、一般的な文化意識をくみ取った物品にも興味を持っている。

このCDプレイヤーは、何も思わずに使える。昔ながらの換気扇、つまり大部分の人が見たことがあるか直観的に使い方を想像できる、なじみ深い品物を思わせる形をしているからだ。前面の円形でCDの大きさのくぼみは、中心にあるスピンドルに直接CDをセットすることを示している。次に自然に手が伸びるのは、唯一の視覚的なコントロール、つまり引いてくださいと言わんばかりに垂れ下がった紐の付いたスイッチである。この紐を引くと、CDが回転し始めるのが見える。もう一度引くと、停止する。

このシンプルさが、他の方法でインクルーシブデザインに取り組む際には最も困難な、そして最も理解されていない課題のひとつである認知的インクルージョンを引き出している。しかし、その一方でシンプルさには代償も伴う。聴いている人に、再生中の曲名や曲の長さを知らせるディスプレイがないのだ。トレブルやバスの音質調整もなく、ボリュームコントロールつまみのギザギザが上面から突き出ているだけだ（さらに譲歩する形で、早送りと早戻しのボタンが上面に隠れているが、これには妥協の産物という印象がぬぐえない）。

これほどまでのシンプルさがあってこそ、デザインが全体として製品の目的と使い方を伝えることが可能となる——そのどちらかがあまりにも複雑であれば、不可能なことだ。さらに、このシンプルさは真の意味で象徴的な存在感を作り出す。デザイン言語は、単に適用されるものではなく、製品の本質をなすものであり、その背後には控えめなユーモアとウィットが満ちている。

そして生まれたのは非常にアクセシブルな製品だが、あらゆる利用者が望むかもしれない機能をすべて取り込むという意味のユニバーサルデザインでないことは確かだ。しかし、消費者はどんな製品を選ぶ際にもさまざまな性質を天秤にかけるし、多くの人は機能の削減が（それ自体が実際には利点とならないにしても）シンプルな喜びをもたらしてくれると判断したことになる。全体は部分の総和に勝るのだ。

タッチの軽さを求めて

良いデザインには、「八方美人」であることよりも、シンプルさのほうに価値を認める勇気が必要とされることが多い[14]。これは、いくつかのユニバーサルデザインの定義とは対立するかもしれないが、それでもデザインは実際によりアクセシブルなものになる。シンプルな製品は、認知的にも文化的にも、最もインクルーシブであることが多いからだ。

認知的なアクセシビリティーは見過ごされることが多い。おそらく、視覚や聴覚、器用さや運動能力に基づくアクセシビリティーよりも定量化が難しいからだろう。アクセシビリティーを達成するために柔軟性や複雑さを高めることの危険性は、さまざまな使い方のどれを覚えるのも大変になってしまう点にある。原則としてはインクルーシブなのかもしれないが、実際にはそうではないのだ。

経験豊富なデザイナーは、原則と実際との、デザインブリーフとデザインによる回答との、そして（これが最も重要なのだが）部分と全体との、バランス感覚を身に着けている。時には、総合的な体験を向上させるために、利用者に役に立つ可能性のある機能を与えないほうがいい場合もある。これが、最初にデザインブリーフを設定することがデザインプロセスの基本となる理由であり、どんなチームにも発足当初から中心メンバーとしてユーザーだけでなくデザイナーも参加すべき理由でもある。

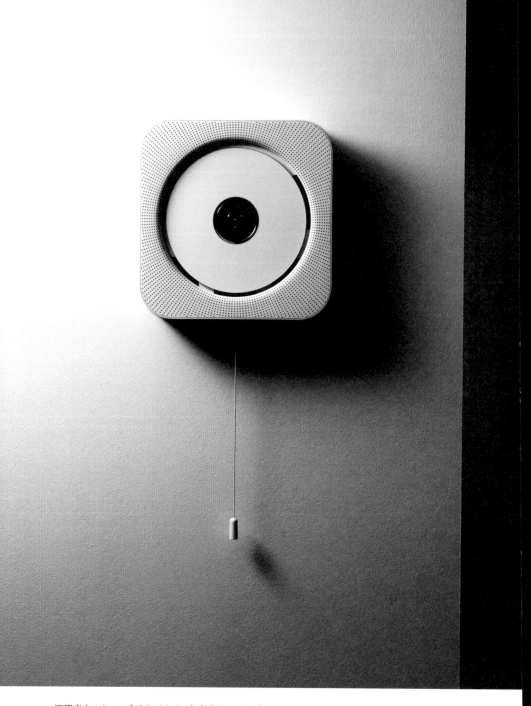

深澤直人によってデザインされた、無印良品のCDプレイヤー

それでもなお製品やサービスでは、建築物とは異なり、全人類のためのデザインを多様な選択肢を通じて達成できる可能性が残されている。それぞれの選択肢は、さまざまな形でインクルーシブでありつつも、複雑さはかなり限定されたものとなる。この点については次章で引き続き議論する。

アイデンティティーと能力との交差

Alan Newell、Sebastien Sablé、Amar Latif、Steve Tyler、Crispin Jones
Antony Rabin、そしてJamie Buchanan
Silen-T腕時計とThe Discretion Watch、WHOとIDEO
音声PDAとBlindStation、RNIBとRNID、小文字の聾者と大文字の聾者
補聴器による立ち聞きとCat's ears、音響玉座とTable Talk

Table Talkのイヤフォン

能力

障害者のためにデザインを行う際には、能力と障害に注目が集まりがちだ。障害では否定的な面が強調され、能力では肯定的な面が強調されるといった区別がなされることもあるが、いずれにしても能力の問題が支配的であることには変わりない。

したがって、どんな特別なニーズのためのデザインの利用者集団も、彼らに共通する特定の機能障害の面から記述されるのが通常であり、インクルーシブデザインの影響力は対応される能力の範囲にある人口の面から議論されるのが一般的だ。この見地からは、主に能力に基づいて市場は定義され、分割されることになる。

ここ数十年で、障害の定義はより広く、より洗練されたものになってきた。世界保健機関（WHO）では、人間は誰でもある程度の障害を経験し得ることを認めている[1]。その定義については以下でさらに議論するが、障害者と、いわゆる健常者との間の境界線をあいまいにするものとなっている。

しかし同一の文書の中で、「一般的な製品と用具（general products and technology）」と「支援的な製品と用具（assistive products and technology）」のWHO自身の定義[*1]は明確に異なったままである。今こそ一般向けのデザインと障害に配慮したデザインの間の境界線をあいまいにするために、さらなる努力をすべき時ではないだろうか？　それにはユニバーサルデザインと特別なニーズのためのデザインとの区別に異論を唱えることも含まれるのではないだろうか？

アイデンティティー

人びとを能力の面から不適切に定義することは、特定の障害を共有する（しかし、その他の面では人びと全体と同様に多様であるかもしれない）人びとの集団を類型化する危険を冒すことにもなる。何

*1——訳注：ICFの詳細分類e1150およびe1151に定義されている（日本語版では161ページ）。

らかの障害を共有しているからといって、文化や好み、豊かさ、性格、教育、価値観、態度、そして優先順位などの多様性が除外されるわけではない。

障害に配慮したデザインでは伝統的に、任意の集団の中の文化的な多様性よりも臨床的な多様性のほうが注目されてきた。特定の障害を持つ人たちには、たとえ年齢が17歳でも70歳でも、また障害やその他の問題に対する態度などにも関係なく、同一の義肢、同一の車いす、同一のコミュニケーション機器が提供されることが多い。とすればインクルーシブデザインは、ユニバーサルであろうとすることによって、あらゆる人たちを類型化する危険をもたらすのだろうか？

その一方、一般向けデザインの分野では、人びとをより深く理解するためにより多くの努力が払われている（それ以外の点では不十分だったとしても）。**ユーザー中心のデザイン**（User-centered design）は、伝統的な物理的エルゴノミクスから文化的多様性と個人のアイデンティティーの領域にまで広がっている。デザインエスノグラフィーなどの定性的デザインリサーチ手法が、教育や産業界、そしてビジネスでますます使われるようになっている。

緊張関係

しかし、障害に配慮したデザインへより豊かなアイデンティティーの感覚をもたらすには、デザインエスノグラフィーを導入するだけでは不十分だ。またその影響は、より深く、また議論を呼ぶものとなるだろう。私たちが誰のためにデザインしているのかを理解することは、同時にあらゆる人のためにデザインしているのではないことを認めることにもなる。それは、伝統的にあらゆる人の満たされないニーズに応えるため最善を尽くしてきた市場に分断を招くものとみなされないだろうか？　あるいはそれは、障害の医療モデルから社会モデルへという、より大きな潮流に固有のものだろうか？

それによって、既存の市場は細分化される——あるいはその細分化を許すことになる——かもしれない。おそらく、能力のみによって定義された市場は、そもそも不自然なものなのだろう。同時に、アイデンティティーにより配慮することによって、一般向け市場に通じる新しい道が開けるかもしれない。この章では、視覚障害と聴覚障害の例を用いて、障害に配慮したデザインの伝統的な市場について異議を唱える。例の大部分は筆者自身の経験から得られたものであるため、決定的なものではなく例示的なものである。視覚障害の例では、障害に配慮したデザインと能力との間の境界線をあいまいにすることを探る。聴覚障害の例では、アイデンティティーの定義を研ぎ澄ますことについて説明する。

背景としての障害

本書は障害の再定義を目的とするものではないが、ここで従来の定義をいくつか簡単に見ておこう。WHOの国際生活機能分類（ICF）では、障害は個人の身体の機能と、その個人が生活する環境や社会の機能との間の複雑な相互関係として認識される[2] *1。また、「機能障害（impairment）」つまり心身機能または身体構造上の問題と「活動制限（activity limitation）」つまり活動を行うときに生じる難しさ、そして「参加制約（participation restriction）」つまり何らかの生活・人生場面に関わるときに経験する難しさが区別されている。WHOの言葉を借りれば、「障害は、人類の一部だけに関係するものではない。よってICFは障害の経験を『主流化』*2 し、それを普遍的な人類の経験として認識する」のである[3] *3。

　背景因子（contextual factors）*4 の導入は、機能障害（impairment）

*1——訳注：実際にはICFにはこの文言は見当たらない。詳細は「イントロダクション」の訳注を参照されたい。
*2——訳注：原文は「mainstreams」。ここでは「主流化」の訳語を当てたが、本書の他の部分では「一般向け」と訳している。

から能力障害（disability）へ、そして社会的不利（handicap）へと至る、他の定義*5に含まれていた直接的な因果関係に異議を唱えるものである。それは障害者と健常者との間の境界線をあいまいにすることを意味し、単にこの2つをグレイスケールあるいは連続体としてとらえるだけでなく、変化する環境因子と社会的背景が障害を各個人にとって背景的な、さらには動的なものとするためでもある。

ニーズの共鳴

さらに広い視野に立てば（たとえ受容された定義から外れるとしても）、背景因子と活動制限は障害者と分類されない人たちにも影響すると言えるかもしれない。誰かを障害者であるとか健常者であるとか定義することは、それが変化しないことを多かれ少なかれ暗示している。私たちのひとりひとりは、常に**障害者**であるか**健常者**であるかのどちらかだ、というわけだ。しかし私たちの能力は、背景によって変化する。環境そのものも私たちの能力を左右する可能性があるが、活動や心構えについても同じことが言える。すでに両手がふさがっていたとすれば、器用さが要求される仕事を遂行する能力が影響を受ける。何かひとつのものに気を取られていたとすれば、それ以外のものを見る能力は低下する。疲れていたり、上の空だったり、取り乱していたり、その土地の言葉が話せなかったりすれば、少なくとも認知能力低下の症状を呈することになるだろう。アクセシビリティーと加齢について数十年にわたって研究してきたAlan Newellは、こういった能力すべてがアルコールに関連した機能障害

*3──訳注：この文章はICF日本語版には見当たらないが、原文が『ICF beginners' guide』（https://cdn.who.int/media/docs/default-source/classification/icf/icfbeginnersguide.pdf）にある。

*4──訳注：この訳語はICF日本語版14ページに準拠したもの。これに関連して、この項では「context」に「背景」の訳語を当てた。

*5──訳注：例えばICFの前身であるICIDH。ここでは「disability」に「能力障害」の訳語を当てている。ICF日本語版2ページの脚注を参照されたい。

の影響を受ける可能性があるという考えのもと、ダンディー大学で彼の学生たちを被験者とした実験を行っている[4]。

　このような見方からは、特定の障害者と非障害者が、ふだんは能力が異なるにもかかわらず、それでもなお特定の状況下でニーズを共有する可能性があるというアイディアが生まれる。そしてもちろん、特定の障害者と非障害者は、彼らの能力とはまったく関係のない好みや優先順位を共有している可能性もある。

共鳴するデザイン

障害と能力の間の境界線をあいまいにしている一方で、同時に**国際生活機能分類**は障害に配慮したデザインと一般向けデザインとの間に明確な区別を保っている。支援的な製品と用具（assistive products and technology）は、「日々の生活を支援するための装置、製品、用具であって、改造や特別設計がなされたもの。例えば、義肢や装具、神経機能代行機器（例：蠕動運動、膀胱、呼吸、心拍数を制御する刺激装置）。個人の屋内環境の制御を補助するための環境制御装置（スキャナー、リモートコントロールシステム、音声コントロールシステム、タイマー）。」と定義されている[5] *1。

　その一方で、一般的な製品と用具（general products and technology）は「日々の活動において用いる装置、製品、用具のうち、改造や特別設計はなされていないもの。例えば、衣服や織物。家具や器具。清掃用の製品や道具。」と定義されている[6] *2。ここにはユニバーサルデザインがぴったりと当てはまるが、それは**特別にデザインされた**何物かを含むことがアクセシビリティーには必要とされる、という考え方に異議を唱えるものである。それがデフォルトであるべきだからである。

*1——訳注：ICF日本語版161ページ。
*2——訳注：ICF日本語版161ページ。

これら2つの定義の間には、そして前者の医学用語と後者の特別にデザインされないという条件との間には、深刻な隔たりがあるように思われる。障害を「主流化」するというWHOの願望がどれほど強いものであったとしても、この隔たりは医用工学とデザイン全般との分離を永続化させる。しかしおそらく、この差異に異議を申し立てるべきはWHOではなく、デザイン業界のほうである。

　筆者はここで、**共鳴するデザイン**（resonant design）という用語を提案したい。この言葉は、特定の障害のある一部の人のニーズと、その障害は持っていないが特定の状況下にある別の人たちのニーズに応えることを意図したデザインを意味する。つまり、これは健常者のためだけのデザインでもなければ全人類のためのデザインでもないし、さらには特定の障害のある人たちがすべて同一のニーズを有していることも仮定していない。それは、妥協ではなく基本的な願望として、これらの極端なケースの間のどこかに位置するものである。

　そのようなデザインは、両方の集団に働きかけるために、一般向け市場に要求されるデザイン品質を備えていることも必要とされるであろう。

　共鳴するデザインの例として、3つのテーマ、デザインブリーフ、アイディアあるいは製品を紹介する。そこには、視覚障害のある**一部の人**のニーズと、視覚障害を持たない**一部の人**のニーズとの共鳴が内包されている。それぞれのケースで、共有されるニーズすなわち**共鳴**は大きく異なる。デザインは視覚媒体のみに関するものとして狭くとらえられがちであるため、視覚障害のある人のためにデザインすることは思考を刺激する。デザインには果たすべき役割があるのだろうか？　さらに、視覚障害のある人と晴眼者は、両者を満足させるデザインに対して異なる体験をすることが明らかであるため、両方の視点を考慮しなくてはならない。

視覚障害と専門性

コンサルタント会社IDEOのいまだに最もよく知られている業績は、Palm VというパームトップPCあるいはPDAをデザインしたことだろう[7]。数年後、音声テクノロジーを開発していたドイツのスタートアップ企業がこの製品に興味を持ち、音声で操作可能なPDAをデザインするためにIDEOの協力を仰ぐことになった。当時、音声認識と合成発話をポータブル機器に搭載することは先駆的な試みであり、製品化には至らなかったものの、その初期段階は共鳴するデザインを地で行くものだった。

　主な利用者は、旅行中のビジネスマンや倉庫のマネージャー、あるいは現場の建築士など、小さな画面とスタイラスによるインタラクションが不適切な状況で目を使わずに利用できるPDAを求めている忙しい専門職と設定された。特定の状況で目を使わないインタラクションを求めている人たちと、それがなくてはならない人たち、つまり視覚障害のある人たちとの間で共通のニーズが存在することを、クライアントはすでに認識していた。またクライアントは、これを重要な第二の市場と見ていた。ヨーロッパだけでも数百万人の視覚障害者が存在するためである。

　この市場を後回しにしないために、2名の視覚障害者がデザインチームに起用された。原則的にはアクセシブルであるはずの製品やサービスが、健常者のデザインチームの見過ごしや思い違いによる基本的な欠陥のため、期待外れに終わってしまう例は非常によく見受けられる。

　しかしこの共同作業は、アクセシビリティーだけでなく、お互いにとっての利益ともなり、すべての人にとってより良い製品をデザインするために役立った。チームに参加した視覚障害者は非視覚的ユーザーインタフェースに熟達したユーザーであり、画面読み上げ機能をはじめとしたテクノロジーの長年の利用経験から、短期間のユーザーテストでは決して得られないような貴重な知見を有していた。

例えば、彼らは経験から、合成音声の速度を可変にすることの重要性を理解していた。初心者には通常の会話の速度が必要だが、熟練者にはそれが苦痛なほど遅く、いらだたしく感じられる。ユーザーインタフェースの操作は会話とは違うため、熟練者は初心者に理解できないほどの速さにまでスピードを上げることだろう。

　したがって、熟練した視覚障害者に参加してもらうことによって、未来の熟達した晴眼者にとっても使いやすい製品がデザインされることになる。ニーズの共鳴は、晴眼者から視覚障害者へ、あるいは視覚障害者から晴眼者へ、どちら側からもアプローチできるのだ。

視覚障害とオーディオマニア

能力とアクセシビリティーの問題に圧倒されてしまうと、それ以外の問題がなおざりにされてしまいかねない。これには、ニーズではなく個人的な好みに関係する共鳴が見失われるリスクがある。もともとbooks on tapeとして視覚障害者向けに導入されたオーディオブックは、現在ではむしろ一般向け市場の比率が増している[8]。印刷された書籍を読むことのできる多くの人が、本を音読してもらうという、ふだんとは違った経験を楽しんでいるのだ。音読の品質は（視覚障害者にとって重要であるのと同様に）重要であり、日曜版の新聞には旧来の書評と並んで新規の録音への批評が掲載されている。

　何百万人ものリスナーが、視覚障害があるとか何か別の仕事から目が離せないという理由からではなく、ラジオという媒体を楽しむために、今なおラジオに耳を傾けている。つまり、視覚ディスプレイを持たないデジタルラジオをデザインする理由はいくつもあるのだ。視覚障害者にとってアクセシブルなものにするため、ラジオを聴きながら眠りにつけるようにするため、暗闇や目を閉じた状態でも選局できるようにするため、あるいは単純に非視覚的媒体のユニークな性質を称賛するためかもしれない。テレビでも洗濯機でも、ハイファイオーディオでも自動販売機でも、私たちの電子機器とのイン

タラクションは画面ベースのユーザーインタフェースに収斂しつつある。こういった風潮に除外条項を設けることが可能かという点はさておき、それはまた昔ながらのラジオのダイヤルに必要とされた**心地よい手と耳の協調動作**を失わせることにもなる。このシンプルなインタラクションは、既知の放送局を見つける手段としては非効率だったかもしれないが、リスナーが周波数を変えながら音声の短い断片から内容を探り出し、それまで知らなかったプログラムや放送局に出会うことを可能としていた。信号をとらえるためのダイヤル操作には金庫破りにも似た集中力が必要とされ、リスナーは疎外されることなく、媒体そのものに没入できる。その恩恵は、面倒くささに十分見合うものだ。

　双方向性のレベルをさらに向上させるため、研究者Sebastien SabléはBlindStationを開発した。これは、視覚障害のある子どもたちのニーズに合った音声ゲームのプラットフォームだ[9]。スクールバスの中でゲームをしたいが、同時に窓の外の景色も眺めたいという、晴眼者の児童との共鳴を考えてみると、時には小さな画面の能力を超える没入的な視覚体験を作り出そうとするモバイルゲームへの興味深い代替案が思い浮かぶ。見ずにプレイできるゲームは、どんなものがすでに存在するだろうか？　どんな新しいゲームが思いつくだろうか？　Sabléが視覚障害のある子どもたちが夢中になれるゲームを作り出すことに成功すれば、晴眼者の児童もきっと興味を示すだろう。逆に、ゲームが晴眼者のプレイヤーにアピールしないとすれば、その品質は視覚障害者にふさわしいと言えるだろうか？

視覚障害と目立たなさ

腕時計の文字盤を読めない視覚障害者のための、特別な腕時計が存在する。あるものは触知式、つまり丈夫な針を手で触って位置を確認できるアナログ式の腕時計で、損傷を防止するために開閉可能なカバーが付いている。これらは昔風の外見をしており、視覚的デザ

インはお粗末なのが普通だ。また電子式の**トーキングウォッチ**は、音声合成を用いて時刻をしゃべってくれるもので、安物のデジタル式腕時計に似た外観のものが多い。視覚障害者には品質も、選択肢も、そして多くの晴眼者が現在享受している自己表現の可能性も提供されていない。現在では腕時計は、時刻を知るための手段と同様にファッションアクセサリーともみなされているのだが。

　ひとつの例外が、スイスの時計メーカーTissotがRNIBとの協力で開発したSilen-T腕時計だ。Tissotはタッチスクリーンのように反応する文字盤を開発して、ヘビーデューティーなアウトドア用腕時計に採用し、壊れやすいボタンを使わずにストップウォッチや高度計、そしてコンパス機能を選択できるようにした。Silen-T腕時計では、このタッチスクリーン技術がバイブレーション機能と組み合わされ、触ると時刻がわかる腕時計が誕生した。文字盤の周囲に沿って指を滑らせると、指が針の位置に来たところで文字盤がバイブレーションによって反応する――ひとつのバイブレーションのパターンが時針の位置を、また別のパターンが分針の位置を知らせる。つまり、視覚障害者が触って時刻がわかる腕時計が、初めて一般向け製品として大量生産され、一般向けの販売店で手に入るようになったのだ。

　「エンジニアたちは、品質と仕上げに大変こだわりました」と、RNIBの技術製品開発の長であるTylerは語る。「あらゆるTissotの腕時計と同一の基準が適用されています[10]」。このこだわりは値段に反映されているが、障害のある人たちのための製品はコストの低減ばかりを目指してデザインされるべきではない、とTylerは断固として主張する。彼によれば、アクセシブルな腕時計には触知式のスウォッチから触知式のロレックスまで、選択の幅があってしかるべきなのだ。誰もがそれを好むわけではないが、それを決めるのは着用者ではないだろうか？　視覚障害者であって旅行会社Traveleyesの創業者でもあるAmar Latifは、筆者の知る最も着こなし上手な人物

のひとりだ。

　しかしTissotは、Silen-Tを視覚障害者のためだけに開発したのではない。晴眼者にとって、Silen-Tは振動でアラームを知らせてくれるヘビーデューティーな腕時計であり、振動アラームは状況によっては音響アラームよりも気づきやすく、聴覚障害者にとっても役に立つ。携帯電話を**サイレントモード**に設定するのと同様に、目立たないという利点もある。Tissotはユーザーマニュアルの中で、こう表現している。「非常に目立たない形で着用者に時刻を知らせることができるこの機能は、視覚障害者には特に役立ちます。この腕時計は彼らにとって、待ちに待った一歩なのです[11]。」

　目立たなさという課題は、さらに深掘りできる。アーティストでありデザイナーでもあるCrispin Jonesと筆者は、視覚障害者と晴眼者の共通の利益にインスピレーションを得て、これと関連しているがさらに実験的な腕時計を共同でデザインした[12]。視覚障害者は腕時計を見て時間を知ることができない一方で、晴眼者も自分の時計を見るのをためらうことがある。退屈していると受け取られ、同席者の機嫌を損ねるおそれがあるためだ。

　触知式腕時計の歴史の初期にも同じようなことがあった。1795年、時計職人のAbraham Louis Breguetが触って時間を知る腕時計を制作した。この美しい時計の針を、抵抗が感じられるまで回すことによって、その抵抗を感じた位置と1時間ごとに付けられた周囲の小さな突起との関係から時刻がわかるようになっていた。「18世紀末には、人前で時計を見ることは不作法とみなされていました。このエチケットの問題を、à tact腕時計が解決したのです（フランス語のtactは「触れる」を意味し、英語のtactやtactfulの語源ともなっている）」。そして歴史には次のような記録も残っている。「この種の触知式腕時計は、今では主に盲人や視覚障害者に使われています[13]」。

　ここに見られるニーズの共鳴においては、トーキングウォッチでは残念ながら通常の腕時計よりもさらに不作法となってしまうだろ

TissotのSilen-T触知式腕時計

う。触知式腕時計でも、着用者が反対側の手でそれをまさぐれば疑念を招くかもしれない。それに対してThe Discretion Watchでは、反対側の手で触りもせず時間を知ることができる。着用者が手首をひねる仕草をすると、特定の角度で振動が感じられるのだ。このため着用者は、さりげない、また練習すれば人に気づかれないほどの身体の動きで、時間を知ることができる。

　ここまで視覚障害のある一部の人とそうではない人とのニーズの共鳴の例をいくつか挙げたが、共通の利益は能力と同様、アイデンティティーについても考えられる。アイデンティティーの課題もまた、奥深く示唆に富むものだ。

大文字の障害者（Disabled）と小文字の障害（disability）

私たちの能力の多様さが認識されているのと同じように、どんな障害にも多様性が存在することは認識されるべきだ。しかしその一方で、同じ障害のある人たちはいまだに一様な集団として類型化されることが多い。TylerによればRNIBでさえ、**万人のためのデザイン（design for all）**という理念からは距離を置き、あらゆる視覚障害者のために単一のユニバーサルなソリューションを提唱すべき場合と、相補的な代替案からなる選択肢を提唱すべき場合とを、より詳細に検討するようになってきた。

　IDEOがRNIDとのプロジェクト（ファッションと目立たなさとの交差で説明したHearWearプロジェクト）に取り組んでいた際、難聴者との対話から難聴にもさまざまな経験があることが明らかとなった。生まれつき聾者であるAntony Rabinは、最初に自分は「大文字の聾者（Deaf）」であると自己紹介した。私たちはそれを、彼が重度の難聴であってまったく耳が聞こえないという意味だと解釈した。しかし彼がその表現を繰り返したとき、どんな意味で言っているのかと聞いてみた。彼はこう説明してくれた。多くの人にとって、難聴は彼らの文化的アイデンティティーの大きな部分を占める。大人

Crispin Jonesによる The Discretion Watch の利用シナリオ

Crispin JonesによるThe Discretion Watchの使い方

になると、親しい友人の大部分は聾者であって手話を使うので、その人たちとは経験を共有していることになる。したがって彼は、自分のことを**大文字の聾者**（Deaf）と定義することにした、と言うのだ。聾者の多くは自分たちのアイデンティティーのこの面を非常に強く感じているので、たとえ補聴器を装着していても、永続的に聴力を回復させる可能性のある医療や技術の進歩には相反する感情を持っている。彼らにとって難聴は**治療**されるものではなく、自己の不可分な一部なのだ。自分の子どもに難聴が受け継がれるか、それとも健聴者として生まれるかに関しても、彼らが複雑な思いを抱いていることが理解できる。

　対照的に、**小文字の聾者**（deaf）と定義される人たちは、自分では大文字と小文字の聾者の違いを認識してもいないかもしれない。彼らは健聴者の家族や学校の中で育っていることが多く、読唇術に長けている可能性もある。しかし、それでもなお聴覚障害は、健聴者の友人や同僚と交流する際の障壁なのだ。小文字の聾者は、おそらく聴覚障害のない大部分の人が後天的な聴覚障害になったらどうなるだろうと想像するような存在である。このような人たちにとっては、難聴は社会的参加よりも社会的疎外を生み出すものであり、聴覚を改善するどんな機会もそれほどジレンマとは感じられない。テクノロジーと医学の役割は異なるのだから、デザインの役割もまた異なってよいのかもしれない。

　大文字と小文字の聾者の文化的相違が、ジェンダーや年齢層、あるいは職業にまたがって、難聴者の市場を根本的に区分するものであることは明らかである。同様の相違は他の障害にもあるだろうし、個人個人が自分の障害に基づいて、あるいはそれにかかわらず、自分自身をどう定義するかにも関わってくる。それは、ユニバーサルデザインに対抗する議論ともなり得るのだろうか？　インクルーシブデザインは、能力に由来する障壁を取り除くことを目標としている。しかし、そのような障壁の背後には、必ずしもそれとともに解

体されるべきではなく、おそらく尊重され温存されることが望ましい、別の文化的相違が潜んでいるのかもしれない。

　特にこのプロジェクトでは、初期のデザインコンセプトのヒントとなるような、聾者／難聴者と健聴者との間のニーズの共鳴を探し求めた。ひとつのコンセプトが大文字の聾者から、またもうひとつが小文字の聾者から、ヒントを得ていることは適切であるように思われる。そしてどちらのコンセプトも異なる一般向け市場にアピールしたかもしれないが、お互いに他方の聴覚障害のあるユーザーには満足できるものではなかったかもしれない。どちらもユニバーサルであることを目指したものではないからだ。

耳を傾ける／傾けない

最初のコンセプトは、大文字の聾者との個人的な対話からヒントを得たもので、彼の残存聴力や補聴器との相反する関わり合いについて考察している。彼が補聴器の利点として挙げたのは、汎用性だった。彼は補聴器を使って、まったく聞こえない状態から超人的な聴覚まで、自分の聴力を変化させることができたのだ。まったく聞こえない状態を選ぶのは画廊の場合で、例えば子どもが駆けまわったり他の人が話をしたりしていれば、補聴器を完全に外して無音の世界で絵画を鑑賞することもある。超人的な聴覚を選ぶのはオフィスの場合で、例えば廊下を歩いているとき、ヒアリングループ（磁気誘導ループ）からの信号を受信できるように補聴器をT（テレコイル）モードにセットすると、上の階の会議室での会話を聴いたり、参加を要請されていないミーティングを立ち聞きしたりもできるのだ。

　この聴力を変えられるという能力は健聴者にとっても魅力だし、超人的な聴力とまったく聞こえない状態を選べる一対の補聴器が開発されれば、さらに広い層に魅力を感じさせるかもしれない。これまで聞いたこともない、磁気ループから漏れ出す都市サウンドスケープ、新しい心理地理学的チャネルに耳を傾けるのは素晴らしい経験

になるかもしれない。また、ノイズ汚染には耳を傾けたくないこともあるだろう。ノイズ汚染の中にあって、静けさとそれによって得られるプライバシーは、ますます貴重なコモディティーとなっているからだ。私たちはこのコンセプトをcat's ears（猫の耳）と呼ぶことにした。驚異的に鋭い一方で選択的な、飼い猫の聴力に敬意を表してのことである。そこで倫理的なジレンマとなったのは、例えば瞳の大きさを変えることによって現在の状態を示すべきか、それとも聴かれているのかどうかわからない宙ぶらりんの状態にしておくのがいいのかということだった。

Table Talk

Jamie Buchananと私たちが話した体験からは、非常に異なるコンセプトが生まれた。私たちは後から、彼が小文字の聾者だということを知ったのだ。彼と工業デザイナーのCaroline Flagiello、そして筆者の3人がそれぞれオフィスで午前中仕事をしていて、コーヒーハウスに場所を移してちょっと気分を変えよう、ということになった。私たちは飲物を取って席に着いたが、いざ議論を続けようとしたときになって、エスプレッソマシンの甲高い音や瀬戸物のカチャカチャいう音、そして近くの席の話し声が邪魔してお互いの声が聴きとれないことに気が付いた。その影響は、健聴者にも難聴者にも等しく、私たち全員に及んだ。そこで私たちはコーヒーを紙コップに移してもらい、再び静寂なオフィスに戻ってきたというわけだ。

　静かなコーヒーハウスがあったとしても、私たちの問題を解決することにはならなかっただろう。なぜなら騒音は活気に満ちた雰囲気の一部であって、そもそも私たちはそこに魅力を感じていたからだ。Jamieは、バーやカフェが聴覚障害者にジレンマをもたらすことを説明してくれた。補聴器を着けていようといまいと、背景雑音は会話を聞き取りづらくする。読唇術に頼っている人は、テーブルの周りで会話が活発に交わされるようになると、話について行くため

にそのときどきの話し手を見つめることが必要になってくる。「私は会話について行くために、みんなの言っていることを読み取ろうとするのですが、いつも最初の数語を見逃してしまうんです」とJamieは説明した。結局は、そのような難しさからこういった場所へ行くことが億劫になってしまい、社会的疎外の増大がもたらされるおそれがある。

　社会的な視点からは、聴覚障害は個人だけでなく友人のグループに影響する問題であり、会話の一方の側だけでなくその全体に影響する問題だ。したがって、小型化や個人化といったテクノロジーがどんなに進歩しても、ポータブルな装置やウェアラブルな装置をデザインすることが最適な回答ではないだろう。聴力低下は環境全体の症状とみなせるため、そのスケールで対処するのがいいのかもしれない。

　最近では**聴覚テクノロジー**（hearing technology）によって、超小型で耳の中に入る装置が作り出されている。他のモバイル製品と無線ネットワークで接続されている場合もある。このような製品は持ち運びできる耳当てトランペットに端を発し、初期の電子式箱型補聴器とさらなる小型化を経て、現在のデジタル式挿耳型補聴器に至っている——テクノロジーは変わっても、基本的なコンセプトは同一だ。しかし初期の補聴器の中には、はるかに大きなスケールで考案されたものもある。19世紀初頭、ポルトガル王ジョアン4世は音響王座を作らせた。そこに王の臣下がひざまずき、王座の肘掛に彫り込まれたライオンの口に向かって話すと、その音が王座の内部の音響空洞を伝わって、王の耳の近くの開口部から聞こえるようになっていた。臣従の儀式は、音質と同様に重要なものだった。ビクトリア朝の人々は、部屋の中央に設置したテーブルに置かれる穴の開いたツボを発明した。これにはゴム管が付いていて、その先を耳に差し込めるようになっていた。部屋の中のすべての人の声を平等に聞き取るため、このツボは難聴のホストよりもよい位置に置かれ

IDEOによってRNIDのHearWearプロジェクトのためにデザインされた
Table Talkイヤフォン

Table Talkのテーブルトップに埋め込まれた銅製の磁気ループのクローズアップ

た。他の多くのテクノロジーと同様、聴覚テクノロジーの初期の歴史には、現在とは根本的に異なるアプローチがいくつか含まれている。異なるスケールで考えることから、まったく違った可能性が生まれるかもしれない。聴覚テクノロジーを、個人的な装置ではなく、環境や家具とみなすことから、新しい考えが生まれてくる。

　ここから、個人だけではなくグループ全体の会話を支援するコンセプトが生まれた。Table Talkは、家具とイヤフォンの組み合わせで構成される[14]。人びとはテーブルを囲んで座り、テーブルの縁にはそれぞれマイクロフォンが接続されていて、反対側の磁気ループにつながっている。これは、銀行の窓口や映画館によく使われている磁気ループシステムとまったく同一のものだ。

　補聴器を着用している人は、すぐにこの環境を役立てることができる。テーブルをはさんで交わされる会話を環境背景雑音と区別することができるのだ。**それ以外の人たちが同様にこれらの信号を拾い上げるためには、特別なイヤフォンが必要となる。**こういったシンプルなイヤフォンは、マイクロフォンを組み込む必要がなく、ハウリングの問題が発生する可能性も低い。マイクロフォンとイヤフォンの距離を大きく取れるからだ。特注の補聴器ではここに多額のコストが必要とされるが、この種のイヤフォンはローテクかつ低コストであるため、ブリスター包装して店頭販売することさえ可能かもしれない。

　このデザインは、通りがかりの人にTable Talkを通知する、ドアの標識にも適用される。現在の欧米で使われているヒアリングループマークでは、障害がアイコン化されている——耳に斜線を入れることで、聴覚障害を表現しているのだ。Table Talkのために作成されたアイデンティティー[*1]は、否定的な聴覚障害の経験ではなく、肯定的な会話の経験を強調したものとなっている。これは単なる婉曲語法ではない。標識はドアを通して聞こえるざわめきを詫びるのではなく、称賛するものであるべきだ。コンセプトビデオでは、都市

特有の文化に根差した騒がしい環境が謳われているが、誰もが好む
ものではないかもしれない。

　Table Talkが目指したのは、インクルーシブデザインを逆手にとっ
て、まず補聴器を着用している人たちに不公平とも思える優位性を
与える一方で、他の人たちも同じ土俵に立てるような環境を作り上
げることだった。

境界をあいまいに、しかし焦点を明確に

あいまい化と明確化の二面的アプローチによって、障害に配慮したデ
ザインを再定義し、その一般向けデザインとの関係を見なおすこと
ができるかもしれない。障害の垣根を越えることは諸刃の剣ともな
り得る。必ずしもユニバーサルデザインへと広がって行くものでは
なく、同一の機能障害をたまたま共有する人たちに存在する多様性
を認めることになるからだ。その多様性の一部は、年齢、性別、職
業など、一般向け市場で尺度とされるものと同一である。しかしそ
れに加えて、個人個人のアイデンティティーとその人の障害とのさ
まざまな関係性が加わってくるのだ。障害に対する社会的な態度か
ら影響されるだけでなく、逆に影響を与える可能性もある、この複
雑な課題に果たすべき役割がデザインにはある。

　特定の文化に焦点を絞ることは、それ自体が適切なデザインを生
み出すための目標であると同時に、最終的な目的を達成するための
手段ともなり得る。最初に比較的狭いサブカルチャーのためにデザ
インすることが触媒となって、ラディカルな新しいアプローチを生
み出す可能性もある——そのアプローチは、その後より広い範囲に
適用されることになるかもしれない。

*1——監訳注：ここでのアイデンティティー（identity）とは、ロゴ、カラー、タイポグラフィーなど、あ
るもの（例：ブランド）を他のものから人々が識別できるように用意した一連の要素群。Table Talkが
どんなものであったかは動画で確認できる。https://vimeo.com/3563281 動画の先頭から約2分
のところで、その空間にTable Talkがあることを識別できるサインが登場する。

インクルーシブデザインと一般向けデザインとの間の境界線は、常にあいまいで変動し続けている。特定の障害のある一部の人たちと、それを持たない一部の人たちとの間でニーズの共鳴を探求することも、特別なニーズのためのデザインと一般向けデザインの間の境界線をあいまいにするために役立つかもしれない。この共鳴するデザインのフロンティアには、わくわくするような可能性が潜んでいるのだ。

挑発と感受性との交差

Marc Quinn、Alison Lapper、Freddie Robins、Catherine Long、Mat Fraser
Anthony Dunne、Fiona Raby、Kelly Dobson
Crispin Jones、そしてDamon Rose
ミロのビーナスとHand of God
meat eating productsと社会的責任を負う電話機
Scream BodyとBlindKiss、The Electric Shock Mobileと絶体安全な新製品

感受性

障害に配慮したデザインでは伝統的に、そのデザインが対象とする障害へのお呼びでない関心をさらに呼び起こすことのないよう、目立たず、議論を呼ばず、気づかれないこと、少なくとも注目を集めないことを目指してきた。いまだに多くの障害者にとって障害は差別や気後れの原因となり得るというのに、自分自身が障害者である医療エンジニアやデザイナーは少数派だ。おそらく自分では決して共有することのない経験を持つ人たちのために（またそのような人たちとともに）デザインをすることは、意図せず不快な思いをさせることに対する感受性を高めるかもしれない。しかし、気配りだけが感受性の表れなのだろうか？

挑発

一方で高まりつつあるのは、議論を吹っ掛けることによって人の態度に異議を申し立てたり態度を変えさせたりできるとの認識だ。挑戦的な政治キャンペーンの伝統が、障害者の権利運動には脈々と受け継がれている。

　視覚芸術の世界では問題作が、芸術とはこういうものだという私たちの思い込みに異議を申し立てるだけでなく、より広い社会的課題に対する私たちの態度を浮き彫りにし、暴露する役割も果たしている。産業界でデザインを重視する傾向が強まっているのは、必ずしも問題を解決するためではなく、課題を可視化し実体化することにより議論や意思決定を促すためでもある。

　それに対してデザインリサーチの分野では、ソリューションを提供するためではなく、新しいテクノロジーの社会的・倫理的影響に関する開かれた議論を巻き起こすために**クリティカルデザイン**という新しいアプローチが使われるようになってきた。このアプローチはすでに、バイオテクノロジーの倫理からワイヤレス通信時代のプライバシーに至るまで、数多くの根深い社会的課題に適用されてい

る。果たして障害に関連する課題には、クリティカルデザインの適用に十分値する重要性があるだろうか？

緊張関係

クリティカルデザインは、一般向けビジネスの現在の関心事と暗黙の価値観に対して健全な批判を表明できる。しかし障害に配慮したデザインの領域では、態度を変えさせることは優先順位が低いと見られがちだ。これほど多くの日常のニーズが満たされていない分野では、直接的なソリューションの提供に結び付かないデザインという考えは無駄や自己満足とみなされてもおかしくない。クリティカルデザインが正当化される可能性など、あるのだろうか？

さらに、これから説明するように、クリティカルデザインでは不快感を与えたり毒のあるユーモアを用いたりすることが多い。この点は、障害にまつわる敏感な課題に動員されるツールとしては不適切であると感じられるかもしれない。障害のある人たちにしばしば向けられる否定的な認識に対する感受性を持つことと、刷り込まれた意見に異議を申し立てるに十分なほど深刻に障害をとらえることの間には、緊張関係が存在する。このような反論には、どう応酬すればよいだろうか？

この章ではまず、障害に対する態度に異議を申し立てるにあたってのアートとクラフトの役割について考察する。次にクリティカルデザインについてさらに深く掘り下げ、その潜在的な価値や不適切となる可能性を探求する。最後に、障害者が容認できないとみなす態度についてすでに異議を申し立てているのと同じ形で、クリティカルデザインの役割が最終的に確認される。

アート、障害、そして議論

現在の西側社会においては、私たちの思い込みに挑戦し異議を申し立てることがアートの役割のひとつであると認識されている。2005年、

トラファルガー広場の空き台座に設置された、
Marc QuinnによるAlison Lapper Pregnant

Freddie Robinsによる *Hand of Good, Hand of God*

11トンのカッラーラ産大理石の彫像がロンドンのトラファルガー広場で公開され、空いていた第4の台座（フォース・プリンス）に18か月にわたって置かれることになった。この台座にはもともと騎馬像が置かれるはずだったが、それが実現することはなかった[1]。そのスケールと周囲の状況から予想される彫像の主題は、存命の妊娠した障害者女性アーティストではなく、（他の台座に置かれているものと同様に）歴史的で戦争を題材とした男性的なものだったかもしれない。

「重度障害者」というフレーズが嫌いだと話すAlison Lapperは短肢症であり、そのため生まれつき腕がなく、脚が短い[2]。彫刻家のMarc Quinnは、9パイントの彼自身の血液を凍らせて彼自身の頭を形作ったSelfという作品でそれまでによく知られていたアーティストであった。QuinnはAlison Lapper Pregnantが、見る人の潜在意識に「あたかも、あなたがいない間に誰かがあなたの部屋に入ってきてベッドを動かした」かのような影響を与える、もうひとつの問題作となることを意図していた。除幕まで、批評家のRachel Cookeはこの作品が「あまりにも問題作であることを意識した、あまりにも空虚に説教じみた、またその結果として、かなり陳腐な」ものになりはしないかと恐れていた[3]。しかし完成した彫像を見て彼女の心を打ったのは「そのエレガントなプロポーション、彼の主題がそこに鎮座している完璧な正しさでした。それが思い起こさせるのは私たちの最も偉大な美術館を飾る古典的な彫像であり、故意か偶然かはわかりませんが、同じように腕や脚のない他の時代の彫像でした[4]。」

彼女自身の作品として、Lapperは自分の身体とミロのビーナスとの対比と矛盾にインスピレーションを得た自撮り写真を創作してきた[5]。彼女は1970年代の医用工学との最初の出会いに、相反する思いを抱いている。「［義肢］工房にいる茶色いコートを着た機械工学の魔術師たち」は、「大部分の人たちよりも、私たちに偏見を抱いて

いませんでした。彼らにとって、私たちは一般社会のやっかいもの
ではなく、ニュートンの法則や適正な原材料をうまく使えば解決で
きる物理学の問題のようなものでした。それはすべて非常に立派な
ことでしたが、最終的にでき上がった不格好な腕の代用品は、滑稽
なものでした[6]。」それ以来、Lapperはそのようなデザインされた義
肢を拒絶している。彼女は、デザインではなくアートによって、自
分の障害に対する自分と他者の態度を変えることを選んだ。Lapper
とQuinnの芸術作品は挑発と感受性を巧みに両立しており、そのこ
とが障害に対する社会的態度に肯定的な影響を及ぼしている。

心地よい態度

また違った形の興味深い障害の探求が見られるのは、製品としてでは
なく展示物として日常品が作り出される、アートとデザインの境界
領域である。Freddie Robinsの作品は、アートとクラフト、そしてデ
ザインの間の伝統的な区分をあいまいにする。彼女が制作するニッ
トウェアは、人間の身体とその衣服との関係を抽象化したものが多
い。それは、ニット製品が保守的で心地よい（これはよくRobinsが
使う言葉だ）クラフトであるという私たちの認識を、根底から覆す
ものだ。Hand of Good, Hand of Godは高さ1メートルのニット手
袋で、その指の部分は腕の大きさで袖となり、指の先端部分は手の
形をした手袋となっている。エセックス大学の美術史と美術理論の
教授であるDawn Adesが書いているように、「想像の中では、これに
拡大や縮小を果てしなく繰り返すことができるだろう。」それは美の
探求であり、身体の抽象化である[7]。

　この作品と対になるのは、ある意味では反対方向から現れたプロ
ジェクトである。Robinsは、Adorn, Equipという展示の一環として、
障害のある人たちのための衣服を障害のある人たちとともにデザイ
ンした。隻腕のCatherine Longのために作られたAt Oneは、Longの
身体を尊重しつつ彼女の左肩を飾る、感受性の高い作品だ。違いの

Freddie Robinsによる*At One*を着るCatherine Long

8th September - 18th October 2001

The City Gallery 90 Granby Street, Leicester LE1 5DJ
Opening Times : Tuesday - Friday 11.00am - 6.00pm Saturday 10.00am - 5.00pm
Telephone : 0116 254 0595 Facsimile : 0116 254 0593

THE CITY GALLERY

A National Touring Exhibition Originated by The City Gallery, Leicester
This project has been financially supported by East Midlands Arts through the Regional Arts Lottery Programme

Freddie Robinsによる*Short Armed and Dangerous*を着るMat Fraser

ある身体にふさわしい、新しい視覚言語をRobinsが探し求めている様子を見るのは刺激になる。彼女の作品は、その違いを否定しようとするものでもなければ、純粋な（いわゆる）機能主義的アプローチでもない。衣服には、そのような視点を要求する社会的な機能や情動的な機能——他の人たちが私たちをどう見るか、私たちが自分自身をどう感じるかに影響するもの——がある。Longは自分の服にも自分自身にも満足しているように見えるが、この作品は心地よすぎるものとはなっていない。

　俳優であり、サリドマイド薬害に冒された身体を持つMat Fraserは、RobinsとShort Armed and Dangerousという別の作品を共同制作した。衣服の正面に編み込まれたこの言葉はFraserの障害を示しているが、それよりも重要なのは彼のアイデンティティーを示していることだ。彼はカメラをまっすぐに見つめて写真に写っている。彼が喜劇の中でよく見せる、挑戦的な態度だ。

　この展示のもう一人の共同制作者であり、My Not-So-Secret Life as a Cyborg（私のあまり秘密ではないサイボーグ）というウェブサイトも公開しているJu Goslingは、こう書いている。「Adorn, Equipは、大多数の障害デザインに特徴的なベージュのメラミン樹脂に対する革命である——暴力的な色彩、エネルギー、そして無限のバラエティーは私の知る障害者の生活を反映したものであり、また大部分の障害者が自分たちの生活に受け入れることを強いられている医療化され商用化された製品とは際立って対照的である[8]。」

クリティカルデザインの導入

デザイン業界では、現代アートや文学、そして映画製作の役割を踏まえた手法が使われ始めている。**クリティカルデザイン**の先駆者であるAnthony DunneとFiona Rabyは、クリティカルデザインを「注意深く作成された質問を投げかけることによって私たちに考えさせるデザイン」と定義し、「問題を解決したり答えを見つけたりするデ

ザイン」と対比させている[9]。DunneはRoyal College of Artの学際プ
ログラムDesign Interactionsの教授だ。このことは、デザイン文化に
おけるクリティカルデザインの重要性を示すとともに、その影響力
が今後さらに増大することを示唆している。

ユートピアとディストピア

ロンドンのサイエンスミュージアムにあるEnergy Galleryでは、エネ
ルギー生産の将来について考えさせる数多くのインタラクティブな
展示物に交じって、DunneとRabyの製作したシンプルで動きのない
三部作が展示されている。これは新しいバイオエネルギー源、生物
（それも植物ではなく動物）から得られるエネルギーを利用する世界
を描いたものだ。一見すると、この美しい写真はユートピア的なビ
ジョンに思える。しかしよくよく見ると、その場面はだいぶ不穏なも
のだ。小さな女の子が、ランチボックスをもって学校へ行こうとし
ている。食べものは容器の半分に入っていて、残りの半分には「う
んち（poo）」と書いてある。ここに彼女の排泄物を入れて家に持ち
帰り、エネルギー源とするのだ。また別の場面では、二人の子ども
のいるリビングルームの床にカラフルなネズミの飼育かごが所狭し
と置かれている。そしてあなたは、ひとりの子どもがテレビにネズ
ミを食べさせていることに気づく。この写真と並んで展示されてい
るのは、「エネルギー源としての動物：エネルギーとして使うために
購入した動物に愛着を感じるのはやめましょう」と題する1冊の本だ。

　これらの画像は、技術的には可能なことによってどんな社会的影
響が引き起こされるかを、私たちに突き付けるものだ。それらは広
告ではないし、代替エネルギー源に反対するキャンペーンでもない。
このように現実味のある描写によって、これまでフィクションや映
画にしかできなかった形でありうべき未来に没入し、考えることが
可能となる。

　目に入るあらゆるディテールが美しくデザインされているため、こ

ロンドンのサイエンスミュージアムの Energy Gallery で展示された、
Dunne と Raby による meat eating products

れは単なる醜いディストピア的なビジョンだという言い訳を許さない
ものとなっている。美ではなく、反論について考えることが求めら
れるのだ。説得力のないディテールが邪魔しないように、クリティ
カルデザインはディテールが精密に視覚化された製品やメディアと
ともに無表情で提示されるのが普通だ。そのため、描かれたとおり
に受け取ってよいものかどうかはっきりしないが、このあいまいさ
は意図的なものだ。難しい質問を投げかける場合もあるため、クリ
ティカルデザインは不快感に訴える手段を取り、強い反発を引き出
すことによってオーディエンスに働きかけることが多い。

　クリティカルデザインは、実際の製品のデザインと違っているだけ
ではない。DunneとRabyは、典型的には産業界で試みられているコン
セプトデザインの類とは慎重に距離を置いている。クリティカル
デザインは「オートクチュールやコンセプトカー、そして将来のビ
ジョンと関連してはいるが、その目的は産業界に夢を提示すること
ではないし、新しいビジネスを誘致すること、新しいトレンドを予
測すること、市場テストすることでもない。その目的はデザイナー
や産業界や一般市民の間の議論や論争を活性化させることである[10]」。
商業デザインとの違いは、製品が未解決だったり未来的だったりする
点ではなく、未来の解決済みの製品が最終的な結論ですらない点に
ある。ユーザビリティーや望ましさ、そして実現可能性といった商
業的優先順位に折り合いをつけることから解放されているクリティ
カルデザインは、社会的、文化的、技術的、そして経済的な従来の
価値観に異議を申し立てることに専念する。デザインは、現状のコ
ンセンサスに応答する手段としてではなく、これらの価値観に探り
を入れ異議を申し立てるためのツールとして利用される。いわゆる
ブルースカイコンセプトデザインがどれほど野心的で想像力に富む
ものであったとしても、そのイデオロギーが通常どれほど保守的で
あるか、どれほど頻繁に従来の価値観や思い込みを問題とすること
なく避けて通っているかには驚かされる。多くの場合、未来が現在

のかなり予測可能な発展形であるという仮定に立ち、そうすることによって現状のビジネスをマーケティングするだけでなく、従来の研究開発プログラムを固定化しているのである。

情動的装具

別のグループでも、テクノロジーと身体との関係についてクリティカル（批評的）な実験が行われている。この文脈では装具（prosthesis）という単語が多く使われるが、それが身体の一部の人工的な代替品を意味するか、それともテクノロジーによって身体の能力を増大させるというより広い考えを意味するかにかかわらず、そこには常にデザインと障害との関連性が何かしら認められる。MITメディアラボのChris Csikszentmihályi率いるComputing Cultureグループでは、Kelly Dobsonが「サイボーグの降誕」にインスピレーションを得た研究を行っている[11]。彼女は筆者に、デザインしたいと思っている障害は何千種類もあると語ってくれたが、そう言う彼女は慣習的な障害の概念にとらわれているわけではない。

　彼女のプロジェクトのひとつScream Bodyは、苛立ちや怒りを公共の場で吐き出せないため、その怒りを不健全な形で自分の中にため込まざるを得ない人たちのための外部身体器官である[12]。悲鳴を上げたいが、それができないと感じられる場所にいる人は、その代わりに自分の胸に装着したScream Bodyに向かって叫ぶことができる。この袋は防音効果が高いため、彼女の周囲の環境では悲鳴は聞こえないが、それは感情がまだ十分に発散されていないことを意味する。その後、人気のない場所で袋を開けると取り込まれた悲鳴が大気中へ騒々しく開放される。怒りはついに解放されたのだ。Scream Bodyのようなコンセプトは、慣習的な境界に異議を申し立てるものであるため、テクノロジーと身体に関するどんな議論にも価値ある貢献である。疎外は、単に感覚的、運動的、認知的なものではなく、さらに広いものとして認識されつつある。文化的な課題がそこに含

まれるのは確かであり、おそらくは情動的な課題もそうであろう。

障害に配慮したクリティカルデザイン？

より伝統的な障害に関するコンセプトデザインプロジェクトは数少ないうえに、未来のスマートホームにせよ万能家庭用ロボットにせよ、テクノロジーの将来の役割について無批判な楽観論に陥りがちである。同一の分野を対象とするクリティカルデザインは、健全なバランスを提供しつつ、大いに必要とされる議論を巻き起こすことができるであろう。しかし、電磁放射や都会の孤独、またDunneとRabyやNoam Toran、そしてCrispin Jonesのようなデザイナーによる未来予測など幅広い課題に適用されてきたにもかかわらず、クリティカルデザインが障害にまつわる課題に適用されている形跡はほとんどない。実際、障害に配慮したクリティカルデザインには、無駄、無神経、そして軽薄といった反対意見が予測されよう。

　無駄については、それ自体が厄介な問題である。なぜならば、障害者自身や障害者とともに製品を開発している人たちは、一般向け消費者市場と比較して、この分野への投資がどれほど不足しているかを誰もが痛感しているからである。そのような急を要するニーズが満たされていない状況では、すぐに役立つものを作れという至上命題が、それ以外のすべてを道義に反するものに見せてしまうかもしれない。初期コンセプトのプロトタイプのユーザーテストでさえ問題を引き起こすことがある。ユーザーがそのプロトタイプを手元において、自分の個人的なニーズに合わせて改造しようとするためである。

　ここでもその正当化は、クリティカルデザインをコンセプトデザインと混同せず相補的な活動とみなすことに見出される。クリティカルデザインの役割は、まったく異なる洞察や視点を提供することにある。それらは最終的に開発の新たな道筋を示すことになるかもしれないが、その一方でより破壊的な、従来の開発の根拠とされて

Kelly Dobson による *Scream Body*

きた思い込みに異議を申し立てるものとなるかもしれない。技術的には動作するが、その他の理由から拒絶される支援的な製品（福祉用具）が、数多く放棄されている形跡がある。これはその用具を利用するためのスキルや自信が足りないためだと推測されることが多いが、作業療法士のClare Hockingはそのような放棄が「自分自身が障害者であるという認識、そしてより広いアイデンティティーの問題とも関連している」と論じている[13]。それゆえ私たちの現在の思い込みに、異議申し立てと一定程度の破壊がなされることは適切であるように思われる。

不快なアイディア

もうひとつの反論として、クリティカルデザインはあまりにも不快であり、そのため無神経に見えるというものがある。すでに**ファッションと目立たなさとの交差**および**アイデンティティーと能力との交差**の章で紹介したRNIDのHearWearは、障害に適合したデザインの最前線を示すものではあるが、主としてコンセプトデザインのプロジェクトであり、大部分の回答は純粋にソリューションとして提案された。しかし補聴器の装着に関する気後れが、いかに本当であってもさまざまな意味で不合理なものであることを考えれば、態度を変えるためには単なる楽観的なデザイン以上のものが必要とされそうである。クリティカルデザインによる、さらなる異議申し立てが役に立つかもしれない。

　クリティカルデザインは、バイオテクノロジーによってもたらされた機会や矛盾へすでに適用されている。Royal College of ArtのDesign Interactions修士課程に在籍して「先進テクノロジーの社会的、文化的、そして倫理的影響」を研究している学生たちは、バイオテクノロジーと最も広い意味での装具に大いに興味を持っている[14]。同じくRoyal College of ArtのTobie KerridgeとNikki Scottは、実験室で培養された人間の骨組織で作られた宝石を研究していた[15]。このよう

な考えのいくつかが、HearWearに適用されるのを見られたとすれば示唆に富む経験となっただろう。これは議論の多い領域であり、大文字の聾者や小文字の聾者にとってはそれぞれ違った意味で敏感なものであるため、その人たちの代理としてではなく、その人たちとともに探求されるべきである。しかしテクノロジーによって聴覚そのものの再デザインが可能となった暁には、補聴器とその着用者との関係性について私たちの思い込みに異議を申し立てることは意味があると思われる。HearWearコンセプトの中で耳に掛けたり耳に挿入したりするものの中には宝飾品を思わせるものもあり、その一方でピアスなどの宝飾品は身体を飾るとともに身体を変えるものであることも多い。

不適切なユーモア

3番目の反対意見は、障害にまつわる課題の深刻さと根深さに対して、クリティカルデザインがあまりに軽薄なアプローチだというものである。確かにクリティカルデザインの背景には毒のあるユーモアが存在し、時にはそのユーモアがいっそう露骨に示されることもある。

Social Mobilesは、アーティストでデザイナーのCrispin JonesとIDEOの共同制作である。ユーザーを念頭に置いてデザインすることで良く知られたデザインコンサルタント会社のIDEOにとって、クリティカルデザインはユーザー中心・個人中心という携帯電話業界の風潮に異議を申し立て、それに代えてユーザーの周囲にいる人たちに優先権を与えることを可能とするものだった。それによって、私の携帯電話から彼らの携帯電話という視点の変化がもたらされる。「私たちは、他者の携帯電話によって引き起こされる苛立ちや怒りに関心があるのです[16]。」

2002年、携帯電話はイギリスでも大いに普及し、結果として誰もが公共空間で携帯電話とその持ち主の身勝手な使い方による不適切

な騒音に悩まされるようになった。BBCラジオ4[*1]の番組Todayが特許庁の創立百周年を記念して行った人気投票で、リスナーにとって最高の発明と最低の発明を挙げてもらったところ、電話がトップ10に入った一方で、携帯電話は地雷や核兵器と並んでワースト10に入った。

Social Mobilesは5台の極端な電話機の連作であり、それぞれ違う形で社会的悪影響を減らすようにユーザーの振る舞いを変化させる。これらの電話機は一見すると非常に滑稽なものだが、私たちがみなその社会的悪影響を当然視していることと比べてどちらがより滑稽なことなのか、オーディエンスに考えさせるものとなっている。

その基調を示す最初の電話機The Electric Shock Mobileは、通話相手の話し声の大きさに応じて、痛みを伴う電撃を電話機ユーザーに与える。それによって、通話する二人は互いに相手に痛みを与えることを恐れて自然とひそひそ声で電話に向かって話すことになり、周囲にあまり迷惑を掛けなくなる。携帯電話の迷惑な使い方を繰り返すことで有罪宣告を受けた人たちには、自分の携帯電話を没収して代わりにこの電話機を使わせることが提案された。

もうひとつの電話機The Musical Mobileは、それまで目立たなかった電話を掛けるという行為を、公共の場で楽器を演奏することにも似たパフォーマンスに変えてしまう。そうなると、ユーザーは他者へ与える影響についてもっと気にするようになるだろう——そもそも電話を掛けることが適当かどうかを判定する、リトマス試験のようなものだ。いったん会話に夢中になってしまえば時すでに遅しで、周りにいる人たちのことなど気にかけなくなってしまうだろう。

これらの電話機が意図的に大型で昔風の外観とされているのは、それらが既存の電話機とそれに組み込まれた回路基板を利用した動

*1——訳注：報道番組を中心としたイギリスBBCのラジオ局。

IDEOとCrispin Jonesによる連作 *Social Mobiles* のひとつ、
The Electric Shock Mobile

作可能なプロトタイプであるためでもあるが、これが電話機の見か
けではなく振る舞いに関するプロジェクトであることをはっきりさ
せるためでもある。これらの電話機は、日常的なシナリオの文脈で、
電話機とそのユーザーの周囲にいる人たちが入るように、距離を置
いて写真撮影された。そのシーンは、明らかにロンドンに設定され
ている。互いに容認できない行為について非難しあうことをイギリ
ス人に思いとどまらせている社会的抑制は、普遍的なものではない
からだ。しかしこのプロジェクトは他の文化、特に現代的なテクノ
ロジーの利用と伝統的な社会的エチケットの尊重との間に豊富な緊
張関係が存在する日本とは、共鳴するものがあった。

　Social Mobilesは、反社会的な携帯電話の使い方に対するソ
リューションを見つけ出すことを意図したものでは決してなく、む
しろ開かれた議論を呼び起こすためのものだった。この点に関して
は、イギリスの「Economist」誌や「Independent」紙、アメリカの
「Wired」誌、日本の「Axis」誌をはじめ、十数か国の新聞や世界中
のラジオやテレビで取り上げられたことから見て、成功したと言え
るだろう[17]。また、テクノロジーとデザイン、そして社会的エチ
ケットとの関係についてメーカーや携帯電話事業者との対話を促し、
ユーザーからユーザーの影響を受ける人たちへと視点を移すことに
もつながった。

　障害の話に戻ると、異なる視点を持つことはやはり重要だ。障害
者の経験は、自分の障害から直接的な影響を受けるだけでなく、そ
れが他者へどんな影響を与えるかにも影響されるし、その自分自身
の認識や他者たちの認識にも影響される。それはつまり、ユーザー
自身の経験に加えてユーザーの周りにいる人たちの経験も――直接
的な影響に加えて認識も――考慮するということだ。クリティカル
デザインは、新たな視点からの洞察を探求し引き出すために役立つ
かもしれない。

　しかしSocial Mobilesで採られたアプローチは、障害にまつわる

課題にも適用されるべきだろうか？　ある課題へ、あいまいな、あるいは滑稽な反応を示すことは、それほど滑稽ではないことに関する真剣な議論を促すかもしれない。しかし、そこには障害のある人たちを笑いものにするというリスクが伴うのではないだろうか？　デザイナーや一般のオーディエンスは、障害者と一緒に笑うのだろうか、それとも障害者に向かって笑うのだろうか？　そのひとつの正当化は尊敬、つまり他の重要なデザイン課題と同じ率直さで障害とアクセシビリティーを取り扱うことに見出される。クリティカルデザインは、深刻であってもあまり議論されていない課題に照準を合わせるには最適なレンズだ。障害に配慮したデザインは、そのような関心に十分値する。

「彼ら自身のウェブサイトを持てばいいんじゃない？」

最終的にクリティカルデザインへの最高の弁護となるのは、障害のある人たち自身の中にもっと挑発的な態度が見られることだ。障害者たちは、容認できないと感じられる彼らの障害に対する態度をあてこするために、あいまいさや皮肉を利用することを常としている。

　Damon Roseの運営するウェブサイトBlindKissは、視覚障害のある人たちのための独立したカウンターカルチャー的なサイトだ[18]。その反体制的な性質は、RNIBをRNLI（王立救命艇協会の頭文字）と呼ぶことによってそのお役所主義を茶化す、お決まりのジョークに最もよく表れている。

　BlindKissの基調は、「彼ら自身のウェブサイトを持てばいいんじゃない？」というキャッチフレーズで表現される視覚障害者への従来の態度を模倣し、嘲笑し、そしてほんの少し誇張したものだ。紹介文にはこうある。「盲人に関する、よくあるご立派なウェブサイトに対する解毒剤です。もしあなたがこのすさまじい苦難に立ち向かうための伝統的な支援やアイディアをお探しなら、何と言いますか、ここはあなたの来る場所ではないでしょう。私たちがここにいるの

は、盲人であることは生ける屍も同然とか、神秘的なもうろう状態だとか、勇敢に山に登れという神の思し召し[*1]などというメディアの固定観念をぶち壊すためです[19]。」

盲人のための絶対安全な製品

そしてこのBlindKissサイトで、筆者は障害に適用されたクリティカルデザインの好例を見つけた。「RNIBの絶対安全な新製品」に取り上げられているのは、盲人を他者や自分自身から守ることを意図した、善意なのだが恩着せがましい日常生活補助具のパロディーだ。刃先を鈍らせたナイフやフォーク、そして視認性の高い衣服に交じって、次に紹介するアクセサリーは視覚障害者の知覚能力やファッションセンスに関する思い込みの巧みなパロディーとなっている。

> トレンディーな鼻ばさみ。この世は匂いに満ちた場所ですし、みなさんご存知のように盲人は特に匂いに敏感です。この鼻ばさみを外出時にあなたの鼻に装着すれば、他の人たちによくある汗臭さからあなたを守ってくれます。特に身なりに気を配るあなたのために、この鼻ばさみはあなたの服装に合わせて色を選ぶことができます。上の商品［視認性の高いベルト］に合わせるなら、蛍光イエローがぴったり。お値段は1個で4ポンド、お得な3個パック（色はお選びいただけません）なら10ポンドです。

　視覚障害者によって視覚障害者のために作られたウェブサイトであるため、このトレンディーな鼻ばさみはテキストで説明されてい

*1──監訳注：世界七大陸の最高峰を制覇したアメリカの冒険家Erik Weihenmayerをはじめ、盲人が登山に挑戦した例はこれまでに数多く報じられている。一方では何もできない人々だとしつつ、他方では苦難に挑戦して感動を与えてくれる人々だとするように、極端な例だけを取り上げようとする、メディアに典型的な態度を批判したものだと思われる。

IDEOとCrispin Jonesによる連作 *Social Mobiles* のひとつ、
The Musical Mobile

る。そのような背景においてさえ、デザイナーの協力によって印象的な画像が作成されれば、他の人たちをこのストーリーに呼び寄せたり、ジャーナリストが読者のためにこれに関する記事を書くことを促したりできるだろう。

クリティカルデザインの活用
クリティカルデザインが障害にまつわる課題に適用されるのは、必ずしも己を利するためだけではない。そうでなければ議論されずに終わってしまうような課題——特に、現状の障害者のための開発やデザインに内在する、語られざる思い込み——に関する議論を呼び起こすためのツールとして、クリティカルデザインを障害者のグループが活用することはできるはずだ。補聴器は不可視であるべきだろうか？ 義肢は人間の肉体に似せるべきだろうか？ 視覚障害者向けの装具の見栄えは重視されるべきだろうか？ 支援技術は常に相互依存ではなく独立を目標とすべきだろうか？

感覚とテストとの交差

Duncan Kerr、Mat Hunter、Jane Fulton-Suri、Marion Buchenau
オズの魔法使い、Duane Bray、Roger Orpwood、Helen Petrie
Bill Gaver、Anthony DunneとFiona Raby
KodakのカメラとSpyfish潜水艇ビデオ、Health BuddyとPlacebo
GloucesterスマートハウスとThe Curious Home
Drift TableとElectro-draft Excluder

組み立て中の *Social Mobiles*

テスト

医用工学の分野でプロトタイプが製作されるのは、伝統的には技術的実現可能性を確保し利用者によるテスト――このような場合にも**臨床試験**と呼ばれることが多い――を行うためである。この用語は臨床医療の文化を受け継いだものであり、医用工学や医用生体工学の開発研究組織が通常は病院の中に設置されていることを反映している。臨床研究の分野では、治療法やソリューションが提案されると、次にそれらをテストや臨床試験によって証明する必要がある。治療法の有効性が証明できるような、しっかりとした定量的なデータを得るためには、これらの試験が厳密に制御された条件下で行われることが重要である。しかしデザイン全般においては、それだけがテストの役割であるはずはない。障害に配慮したデザインの分野で役に立つようなプロトタイピングのモデルが、他にあるだろうか？

感覚

一般向けデザインの世界では、デザインは物体の製作に限られたものではない（これまでは実際にそうだったとしても）という認識が高まりつつある。例えば、インタラクティブメディアの分野では、製品とそれが配信するコンテンツ、そしてそれが一部を担うかもしれないサービスとの間の区別が、あいまいになってきている。デザインの役割は広がりつつあり、たとえ**ユーザー中心**でデザインへアプローチする場合でも、ユーザビリティーの課題だけでなく、作り出される総合的な体験[*1]が注目されるようになってきた。

[*1]――監訳注：デザインにおけるexperienceの訳語としては、主に「体験」と「経験」の2つが用いられる。使い分けについて定まったルールはないが、自分が実際に感じることを指す場合には「体験」、ある期間に自分が実際に感じたことが蓄積され知識や技能となることを指す場合には「経験」と使い分けられるだろう。サービスデザインの文脈では「経験」がよく用いられる。これは、繰り返し利用することが前提となる、あるいは、そうなることを目的としているためだ。一方で、本章でexperienceが登場するのは主にインタラクションデザインの文脈であり、あたかも本物であるかのように感じられる、あるいは見立てられる、ということを目的としている。このため、「体験」が適していると考えられる。

しかし、物品をプロトタイピングし目的への適合性を評価することは比較的わかりやすいのに対して、体験をプロトタイピングすることはもっと難しい。**体験プロトタイピング**と総称される、ユーザーとのこういった新しいインタラクションを探る一連のテクニックが現れてきた。この章ではIDEOとRoyal College of Artによる先駆的な試みを取り上げるが、同様の手法は他の産業界や学術研究分野のデザイン集団でも考案され、現在では世界中で採用されている。

緊張関係

これら2つの種類のプロトタイピングとテストの役割には、かなりの違いが存在する。また採用される手法についても同様である。それぞれにおけるテクノロジーの役割だけでなく、そのテクノロジーが体験される文脈や心構えも、大きく違うかもしれない。またそれぞれの応答として利用者から得られる題材も大きく違うであろう。

支援テクノロジーに関する最近のカンファレンスでは、「効用、ユーザビリティー、そしてアクセシビリティー」というビジョンが掲げられていた[1]。私たちのビジョンがこれらの必要性の範囲に収まるものならば、伝統的な臨床テストで十分かもしれない。しかし、より主観的で感覚的な理念を掲げる機は熟しているように思われる。デザインによって引き出される参加や体験、そして情動もまた、障害に配慮したデザインのさまざまな分野でさまざまに異なる形で、同様に重要であるべきなのである。これらの理念を追求するために、体験プロトタイピングを適用し展開することは可能だろうか？

この章では体験プロトタイピングの実際について、消費者向け製品と医療サービスデザインから例を引いて紹介する。続いて、認知機能障害のある高齢者とない高齢者に関連する2つの対照的なケーススタディーが論じられる。この章の最後に取り上げる、より長期間にわたるよりオープンエンドなテストは一般市民を対象として、デザインリサーチの2つの先駆的な哲学にのっとって行われた。その

プロトタイプはソリューションの候補というよりは、むしろその利用者の手や心の中のツールであり小道具である。

体験を体験する

インタラクションデザイナーのDuncan KerrとMat Hunterは、1990年代に初期のデジタルカメラを開発する中で、小型の画面を備えロータリースイッチに直結し、物理的な操作に応答するアニメーションを利用したGUIを作り上げた。彼らはこのGUIの直感的で魅力的な点をクライアントであるKodakに訴求する最も適切な方法を求めていた[2] *1。

　従来であれば、伝統的なデザイン領域と関連する複数の初期プロトタイプが並行して開発されることになっただろう。人間工学の研究者は可動する木製の模型を使って操作とコントロールの配置を検討し、工業デザイナーは機能しない外観モデルを作成してフォルムや色彩や素材を確認し、エンジニアリングチームはさまざまな模型やブレッドボード*2を組み立ててテストすることによって構成要素の技術的実現可能性を判定し、最近になって認識されてきたインタラクションデザイナーはコンピューター画面上でカーソルとマウスを用いて操作可能なユーザーインタフェースのデモ版を作り上げる。やっとプロジェクトの後半になってからこれらのプロトタイプが統合され、多大な工数と時間と何百万ドルもの費用がつぎ込まれた、完全に機能する生産前プロトタイプとなったことだろう。

　彼らのジレンマは、画面上のデモでは物理的・仮想的インタラクションの連携がうまく伝わらないことであった。外観モデルについ

*1——監訳注：このプロトタイプの画像は原注4として紹介されている論文で確認できる。この論文をはじめとして、本書で紹介されている論文の中には、Google Scholarで検索すれば公開されているPDFに辿り着けるものが多い。
*2——監訳注：電子回路をプロトタイピングする際に用いる板状のツール。ハンダづけすることなく、電子部品の足を穴に挿入するだけで電子回路を組めるため、短期間で素早く試すことができ試行錯誤しやすい。パンをこねる板のように多くの穴が開いていることからこのように呼ばれる。

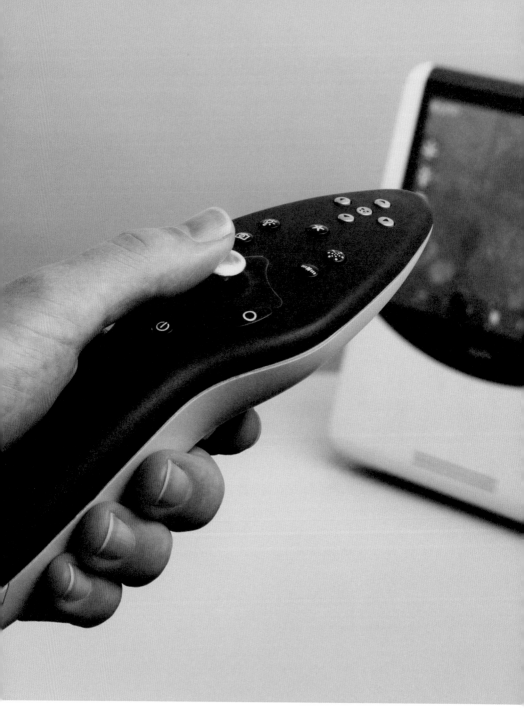

H2Eyeの*Spyfish*STV（テレプレゼンス潜水艇）

ても同様である。彼らはインタラクションをコンピューターの画面から自分たちの手に取り戻すことが必要であると判断した。Kerrの言葉を借りれば、「体験を体験する唯一の方法は、それを体験することである[3]。」そして、体験をデザインする最良の方法は、そのデザインを体験することなのである。

体験プロトタイピング

そしてKerrとHunterは、違う種類のプロトタイプを作り上げた。それは他の性質や特徴を犠牲にして、**インタラクションのユーザー体験**を優先したものであった。この物理プロトタイプは、被写体にカメラを向けてフレームに収め、シャッターボタンを押して写真を撮影し、ロータリースイッチを回して写真をプレビューする、といったことができた。しかし早期に短期間で作られたため、妥協も多かった。それは最終デザインよりもかなり大きく粗雑なもので、言ってみれば単なる木の箱であった。民生用のビデオカメラと標準的なディスプレイ、そして既製品のノブやスイッチがこの箱に組み込まれた。最後に、この箱から伸びたコードの束が、リアルタイムに画像キャプチャーとアニメーションを処理するコンピューターに接続された。

　プロトタイプという単語は（**デザイン**という単語と同様）危険なほどに多義的であり、どんなプロトタイプもその役割が誤解されれば非現実的な期待を生み、プロトタイプとしての価値が損なわれるおそれがある。多種にわたるプロトタイプの役割を整理し、たとえ粗雑であっても、特定のプロトタイプが何を表現し何を表現しないかを明示することが役立つと筆者は考えている。そうすると外観モデルは**見た目**のプロトタイプと表現され、技術的な模型は**動作**のプロトタイプ、人間工学のプラットフォームは**感覚**のプロトタイプと名付けられるかもしれない。そして表面に実物と同じ素材を使用した、重りを入れた外観モデルは見た目と感覚のプロトタイプといったことになるだろう[*1]。Kodakカメラは振る舞いのプロトタイプで

あったが、見かけは最終製品と同じではなく、同じテクノロジーが
使われていたわけでもなかった。

　この振る舞いのプロトタイプは、クライアントの組織内でデザイ
ンの意図を伝えるために最も役立つ手段ともなり、最終的にはさま
ざまな利害関係者向けに複数のプロトタイプが製作された。Kerrは
現在、Apple社内のIveの工業デザイングループで振る舞いとインタ
ラクションのデザインのリーダーを務めている。Appleは仕事の進
め方に関しては秘密主義で悪名高いが、体験を作り出すことに投資
していることは明らかだ。

　Marion BuchenauとJane Fulton-Suriは、体験プロトタイピングをよ
り広く定義して、たとえデザインへの忠実性を犠牲にしても、体験
を通して人びとに働きかけることを優先する活動を総称するものと
した[4]。しかし二人は体験プロトタイピングをテクニックの集合体
としてではなく、デザイナーと利用者そしてクライアントがデモや
他者の体験を真に受けず「自分自身でそれを体験する」ことができ
るような「心の状態」とみなしている[5]。

感じろ、考えるな

SpyfishSTV（テレプレゼンス潜水艇）は、小型のリモコン潜水艇
であり遠隔操作探査機（ROV）だ。起業家Nigel Jaggerの夢だった
Spyfishは、ROVを海洋研究者向けの科学機器ではなくヨットオー
ナーのレジャー活動として生まれ変わらせたものだ。Jaggerの会社
H2Eyeでは、その実現を可能とするためにさまざまな技術的イノベー
ションを成し遂げた。IDEOの役割は、彼らと協力してこのテクノ

*1──監訳注：家電製品など、利用者が手に取って使用することを前提とした製品の開発過程におい
ては、最終的な製品とほぼ同じ筐体に重りを入れた外観モデルを制作することが多い。主に企業内
のみで使用されるが、デザイン賞に応募する際など外部に出ることもある。なお、外観モデルはモッ
クアップと呼称されることもある。著者が指摘するように、多義的な用語を用いる場合には、範囲を狭
めるための修飾語と組み合わせ、コミュニケーション上の齟齬が発生する確率を小さくすることは極
めて重要である。

ロジーを中心に説得力あるユーザー体験を作り出すことだった。

　専門的なROV操縦士になるには数週間のトレーニングを経て、複雑な機材を海中でコントロールするためのスキルをマスターしなくてはならない。一般人が使ってみたくなるような、直観的に操作できるレジャー用製品を作り上げることは可能だろうか？　やはり最後には使いやすさが決め手となるのだろうか、それとも特定の品質や要件がより没入的な体験を生み出すのだろうか？

　最初のアイディアが発展するにつれて、インタラクションデザインチームがそれらを実際に試してみたくなったのは当然のことだろう。しかしその時点では潜水艇そのものが壊れやすいプロトタイプだったため、テスト用の水槽、あるいはせいぜい水泳プールでしか動かすことはできなかった。そのような限定された環境では、ちょっとした探査もすぐに操縦性そのもののテストと化してしまう。もちろんそれは、潜水艇を動かすことが発見という目的のための手段となる、未知の海中環境とは大きく異なるものだ。それでは、その体験はどうすれば体験できるだろうか？

　チームはSony PlayStation用の潜水艦ゲームを見つけた。その仮想環境は、広大な風景、魚の群れ、そして未知の世界を探査する実感という、水泳プールには欠けていた最終的な体験の多くの性質を備えていた。これは、手の中のプロトタイプが画面上のデモよりもはるかに役立ったKodakプロジェクトとは矛盾するものと感じられるかもしれない。しかしこの例では、それがうまく行ったのだ。おそらくそれは、多くのコンピューターシミュレーションとは異なり、ビデオゲームが体験としてデザインされているためだろう。

　むき出しにされたコントローラー基板に注意深くリード線をハンダ付けするという原始的な方法で、潜水艇用のコントローラーを素早く作成して試すことが可能となった。シンプルなパッチパネルで、コントロールマッピング——どのスイッチがどのアクションをコントロールするか——を意のままに変更できるようになった。デザイ

ンブリーフでは、片手で使えるコントローラーが要求されていた。もう一方の手は、揺れるボートの上で安定を確保するために空けておく必要があるからだ。最初の試作機は単にPlayStationコントローラーを半分にしたもので、次はプラスチック製の雨どいの内側にスイッチを接着したもの。さらに後になってから木を削って作ったハンドルが付け加えられた。スケートボードのように前後左右に身体を傾けることによって操作するシートなど、さらに極端なアイディアも試された。わずか数週間で2台の初期段階のハンドコントローラーが完成し、チーム全員が使えるようになった。

　コントローラーを作り替えるたびに問われた質問は、ユーザビリティーに関するものではなく、楽しさが労力に勝っているかどうかということだった。楽しいかい？　他の人にも勧めたいかい？　このアプローチは、デザインプロセスにおける重要なターニングポイントとなった。かつては仮定に基づく議論が果てしなく続いていたが、今では経験に基づいた結論が出せるようになったのだ。その後もっと頑丈な潜水艇ができると、そういった結論を実機で確認し改良することが可能となった。

物品の背後に、利用者の周囲に

デザインチームは自分たちが体験を作り出していると考えるかもしれないが、だからといって利用者の体験そのものに関するすべてのことをデザインチームが決めているわけではない。コンピューターや携帯電話などインタラクティブな製品の場合には、サードパーティーのコンテンツや他者とのコミュニケーションがその物体を通して体験される。カメラや潜水艇の場合には、あなたの周囲の世界や海の中が体験される。文脈や背景もまたその一助となる。環境、気候や雰囲気、社会的状況、そしてユーザーの気分などがすべて、ユーザーの総合的な体験に影響を与えるのだ。

　それゆえ、プロトタイプに何を含めるかを考えるだけでなく、そ

れがどこで、どのように使われるかも注意深く考慮する必要がある。机や作業台から離れて、リラックスした環境でSpyfishの体験プロトタイプを使ってみる努力はなされたが、それをけだるい休日に、太陽の下、航海中のボートの中で使ってみることができれば、より一層その体験に寄与することになっただろう。この例のようにテクノロジーを主体とするプロジェクトでは、実験室で、あるいはそのような精神状態で今まさに行われている技術開発に、デザインプロセス全体が束縛されてしまいがちだ。体験プロトタイピングは、そのような視点に対する健全な解毒剤となり得る。

　人びとのより充実した体験がこのように複雑なものであることは、問題として、ばらつきや主観の影響をさらに増すものとして、とらえることもできるだろう。ユーザーテストは、ユーザーの反応の原因をより良く特定し、異なる試験の間でより直接的な比較を可能とするため、日々の状況のばらつきが除去された**ユーザビリティー実験室**で行われるのが伝統的である。体験プロトタイピングは、より主観や特異性を取り込んだ形で行われることが多い。

カーテンの裏に、テーブルクロスの陰に

ここまで、2つのかなりテクノロジー寄りのプロトタイプについて見てきた。そこではパーソナルコンピューターがずっとシンプルなカメラの代理となり、ゲームの画面が潜水艇の役割を果たしていた。しかし完成品に採用されるテクノロジーによってその体験が最終的に実現可能となる限り、プロトタイピングのテクノロジーは実際には問題とはならない。巨大なハンマーのようなテクノロジーを使ってクルミを割ることもできるが、複雑なテクノロジーをよりシンプルなテクノロジーで代用できることもある。

　極端な場合には、デザインチームのメンバーが介入してインタラクションをでっちあげることで、最も手早く満足できる結果が得られることもある。これは**オズの魔法使いプロトタイピング**と呼ばれ

ることもあるが、それはこの映画の一シーンで、偽物であることが
ばれてしまった魔法使いがドロシーに「カーテンの裏をのぞくでな
い」と言うためだ。利用者とデザイナーとの間で不信の停止が合意さ
れていてもいいし、介入が気づかれないようにしてもいい。奇策で
はあるが、こういったまやかしの実験が最もあいまいさの少ないプ
ロトタイプとなることもある。プロトタイプの役割がテクノロジー
ではなく、体験にあることが非常に明白だからだ。

　インタラクションデザイナーのDuane Brayは、これら2つのアプ
ローチ、ハイテクとローテクのミックスを採用して、Health Buddy
という製品をデザインした。これはインターネットに接続されたア
プライアンスで、毎日患者に一連の質問をして気分を尋ねるものだ。
Health Hero Networkの提供するサービスの一環として、患者の回答
は自動的にチェックされ、専門家がオンラインで監視する。狙いは、
人びとが自分の家で独立した生活を送るとともに、仮に自分で気づ
かないうちに健康が損なわれたとしても助けの手が差し伸べられる
という安心感が得られることだ。

　ターゲットとする市場には高齢者も含まれるため、ユーザーイン
タフェースは難航を極めた。システムに対する、高齢の利用者の体
験をテストすることが重要だった。Brayのチームはボール紙を大ま
かに装置の形に切り抜き、ダミーのボタンをボール紙で作って貼り
付け、コンピューター画面の上に重ねて、装置のテキストディスプ
レイを模した小さなウィンドウだけが切り抜いた部分を通して見え
るようにした。テストの際には、利用者がこの模型を前にして座り、
ディスプレイ上のテキストを読み、4個のボール紙でできたボタン
のどれかを押して質問に答える。一方ではBrayが、テーブルの陰で
キーボードを膝の上に乗せて座っている。利用者が偽物のボタンを
押すと、Brayがそれに対応するキーを押し、コンピューター上で実行
されているシミュレーションプログラムによって利用者のアクショ
ンへの正しい応答が表示される[6]。

こういった間に合わせの体験プロトタイプであっても、私たちの大部分が当然だと思い込んでいる約束事に多くの被験者が混乱していることを明らかにするには十分だった。テキストフィールドの文脈でのEnterキーという表現や、文法的に不完全な文章——単に最後のピリオドが欠けているだけであっても——が、一度もコンピューターや携帯電話や銀行ATMを使ったことのない高齢者にとっては不可解なものとなり得るのだ。こういったユーザーインタフェースに習熟していることを当然だと開発者は思い込みがちだが、それをあてにすることはできない。なじみのない約束事を避けることによって、認知的にも文化的にも、さらには視覚的にも、アクセシブルなサービスが可能となる。このポータブルなプロトタイプは利用者の自宅へ持ち帰られ、適切な状況で使用された。そこでは、自宅ならではの安心感や慣れ、気が散る要素といったものが、オンラインのアンケートに対する利用者の取り組みに影響する。大まかだがポータブルなプロトタイプは、実験室から外に出せない洗練されたプロトタイプよりも、はるかに役に立つものだった。

大まかではうまく行かないとき

BIMEも、障害のある利用者の自宅でのテストを長い間行ってきた歴史がある。その中核的プロセスである反復的ユーザーテストに通常必要とされるのが、デザインの技術的側面と利用者の側面をそれぞれ相前後して提示する一連のプロトタイプである。例えば比較的粗野な、いわゆるブレッドボード的なプロトタイプが最初に提示され、プロジェクトの進行に伴って利用者の体験をより忠実に反映したものになって行くかもしれない。したがって、そのためには共同作業の一環として、利用者が初期の大まかなモックアップの欠点を大目に見てくれることが必要とされる。

　しかしBIMEは、例外としなくてはならない分野をひとつ発見した。認知症のある人たちに未解決で信頼性のないプロトタイプを提

Bill Gaverの研究グループによる*The Curious Home*の
一環として製作された*Drift Table*

*Drift Table*のディテール

供すると、彼らをまごつかせるだけでなく激昂させるおそれさえあるのだ。臨床医療の枠組みの中では、これは自動的に倫理的な問題とされる。したがってこの場合には、一貫してエンドユーザーを直接参加させる通常のBIMEの哲学とは異なるアプローチをとり、まず利用者の代理として個人的介護者にアイディアをテストしてもらうことにした。これは「代理人による判断」であるとBIMEの所長であるRoger Orpwoodは認めている[7]。その後、進化した頑強なプロトタイプをエンドユーザーに提供するのである。ただし、デザインプロセスのその時点では変更を行うのはあまり簡単ではないし、費用も増加する可能性があることは認めざるを得ない。

　しかし、認知症のある人たちによる直接テストは、やはり必要である。彼らの反応は、彼ら自身の介護者にとっても直観に反する場合があるからだ。OrpwoodはGloucesterスマートハウス開発中のそのような例を話してくれた。研究者たちは、認知症のある人たちと彼らの介護者の生活の質を向上させるために、支援テクノロジーを取り入れようとしていた[8]。認知症のある人の中には、時間を間違えて朝だと思って真夜中に起きてしまう人がいる。センサーを設置してそれを検出するのは簡単だが、チームが迷っていたのはどんな種類の注意を提示すればよいかということだった。最終的に最もうまく行きそうに思われたのは、録音したメッセージを再生することだった。それは混乱の元になりそうで、エンジニアや介護者は「どこからともなく声が聞こえてくると利用者が怖がるのではないかと思った。しかしそれは杞憂だった[9]。」その音はラジオから聞こえるようになっていて、ラジオ番組ではない音がラジオから聞こえることもまた混乱を引き起こす可能性はあったが、「ラジオは大丈夫のようだった。利用者はラジオを音が出るものと認識しているためだと思う」とOrpwoodは語る[10]。こういったラジオからのメッセージが友人や家族の声で録音されていれば、やはりその人がラジオに出演しているとか隣の部屋にいるとかいった誤解を招く可能性がある

と思われたが、それもまた受け入れられたし、習慣化しにくく時間とともに無視されてしまうことが起きにくいという利点があるようだった。これらはすべて、シンプルな振る舞いについてテストせずに判断を下すのは非常に困難であることを示している。

　もしかすると、この文脈では体験プロトタイピングがより強力な役割を果たせたのかもしれない。プロトタイプは改良された体験を提供する必要があっただろうが、それが技術的に達成される方法は問わないとすれば、あまり目立たないテクニックによってより早い時期に（まだアイディアを探索し展開している段階で）認知症のある人たち本人によるテストが可能となったかもしれない。ヨーク大学のHelen Petrieは**形成的**（formative）なユーザーテストと**総括的**（summative）なユーザーテストとを注意深く区別している。形成的なテストは早い時期に、ラディカルな擾乱が（一歩後退ではなく）一歩前進として歓迎されるような段階で行われる[11]。しかしより一般的なのは総括的なテストであり、確固とした提案が利用者に提示され、それが受容されることが期待される。両者は相補的で異なる役割を担っている。体験プロトタイピングのジレンマは、十分に表現された体験を作り出すために要求される労力にある。あまりにも間に合わせのプロトタイプは、その粗削りな点をあまりにもたくさん**大目に見て**見過ごすことが要求されるため、真に没入的なものとはならないかもしれない。そういった粗削りな点を修正するために時間をかけすぎると、プロトタイプの作成にあまりにも多大な労力がつぎ込まれ、最初の段階から総括的プロトタイプになってしまうリスクを冒すことになる。技術的プロトタイプよりもデザインプロセスの早い時期に説得力を持って作り上げられることに、体験プロトタイプの価値があるのだ。体験プロトタイピングは、早い時期に行われるインタビューと、後の完全なプロトタイプを用いた臨床試験との間にある大きなギャップを埋めることができる。正式な臨床試験の段階までには多くの決定がすでに行われていなくてはならず、

DunneとRabyによる*Placebo*プロジェクトの*Electro-draft Excluder*

その決定にはより早い時期の、より探索的なプロトタイピングが役に立つ。

プロトタイプのある生活

スマートホームは、自立した生活に関連した話題であるため、支援テクノロジーのテーマのひとつであり、またそれゆえ家庭内でのテクノロジーには新しい役割が期待されている。その一方で同時に、デザイナーたちは家庭内の環境をさまざまな形で探索している——多様な出発点から、さまざまな手法で、そしてさまざまな動機とともに。

　ロンドン大学Goldsmiths CollegeにあるInteraction Research Studioで、The Curious Homeという展示が行なわれた[12]。Bill Gaverのチームが製作した一連のインタラクティブ家具の作品は、テクノロジーを利用した仕事や消費やエンターテインメントの支援に疑義を唱えるものだった。「それだけでなく、テクノロジーは生活とのもっと探索的なかかわりを促してくれます。私たち自身や私たちの周囲の世界に対する新しい視点を発見できるような、示唆に富むリソースを提供してくれるのです[13]。」

　このプロジェクトの一環として制作されたDrift Tableは、コーヒーテーブルの中央に小さな丸窓が空いており、のぞき込むとイギリス諸島の人工衛星画像の一部が見える。テーブルの脚には応力ゲージが設置され、テーブルの片側に寄り掛かると映し出される画像がその方向にゆっくりと移動して行く。空中に浮かぶ熱気球に乗って、望遠鏡の反対側から地表を見下ろしているような気分にさせてくれる体験だ。Drift Tableには膨大な量のテクノロジーが詰め込まれているが、さりげない家具の一品にそれがシームレスに組み込まれていて、人びとはその家具を自宅へ持ち帰り、数分ではなく数週間かけて、心行くまで楽しむことができる。家具の返却とともに寄せられた体験談によれば、あるオーナーはテーブルの縁の特定のポイントに本を積み重ね、何時間もそのままにして置くことによって、何

百マイルもの旅行をやり遂げた。しばしばあらかじめ目的を定めずに行われる、テクノロジーの意義と体験に関するこのような遊び心のある探求は、Gaverが**遊戯的デザイン**（ludic design）と呼んでいるものの真髄であり、テクノロジーやデザインにはタスクの実行や問題解決を超える役割があることを思い起こさせてくれる。

　クリティカルデザインの話題に戻ると、DunneとRabyもまた人びとに自分たちのプロトタイプを試してもらっている。彼らのPlaceboプロジェクトは、私たちを取り巻いている目に見えない電磁放射を知覚することに注目したものであり、放送メディアや携帯電話ネットワークからの長距離信号だけでなく、電子機器からのより局所的な放射も対象としている[14]。こういった放射は不可視であるため認識されないのだが、それが私たちの健康やプライバシーに及ぼす影響について、私たちは暗黙のうちに何かしらの信念や感覚を抱いているようである。一般の人たちを議論に引き込むため、DunneとRabyのチームはシンプルだが謎めいた一連の製品を製作した。あるものは高度な技術を利用しているが、そうでないものもあり、例えばElectro-draft Excluderは、人びとがその背後に隠れて環境背景放射[*1]から一時的に逃れるためのスクリーンだ。

　これらの家具の作品群はロンドンのVictoria and Albert Museumで展示され、来館者はそれを自分で試してみるよう依頼された——展示物を数週間自宅に持ち帰り、それをどう使ったか、それについてどう考えるようになったかを記録してもらうのだ。その後のインタビューの中で、参加者は自分たちの経験と認識を伝えた。そのような意見は、しばしば参加者自身をも驚かせるものだった。例えばElectro-draft Excluderを試したLauren Parkerは、こうコメントしている。「私が自宅で［放射について］不安に思う気持ちが高まるとは

*1——監訳注：原文ではambient background radiation。ある環境の平常時において、様々な機器から放射されている電磁放射線のこと。

予想していませんでした。こういう保護用の器材があれば、保護されている感じがするはずでしょう。何かを家に持ち帰ったせいで物事への感受性が高くなるなんて、思ってもいませんでした[15]。」

　こういった役割を通して、プロトタイプは新しい振る舞いを引き出すためのツールとなり、人々が自分自身の体験談を作り出すための小道具となる。ユーザビリティーとタスクの遂行に焦点を絞った伝統的な臨床試験では、このような反応を引き出すことはできなかっただろう。この種の体験プロトタイピングを障害に配慮したデザインに適用することは、困難ではあるが適切なことであろう。何かに対して自信や安心感、そしてちょっとした心地よさといった気持ちが生じるには時間がかかるし、またそれはデザインの機能性だけでなく、品質やディテールにも影響される。たとえ機能しないものであってもプロトタイプを試してみることによって、人はそういった自分の障害[*1]の新たな表出としばらく一緒に生活することになり、親しみが増すにつれて自分の感情がどう変化するかを観察することになる。その結果として彼女は自分自身で実験を行い、友人や見知らぬ人の反応を観察することになるかもしれない。それは個人を真の意味でプロセスの中心に据えることになる。

前へ進む道を感じ取る

他のあらゆるデザインと同様に、障害に配慮したデザインが受容されるかどうかはその機能性やユーザビリティーだけでなく、それを使うことによって個人個人がどう感じるかにも左右される。体験プロトタイピングにはそれを最初から具現化し、より技術的・臨床的な検討事項に匹敵する影響力を持たせる働きがある。さらにラディ

*1——監訳注：原文ではdisability。本書でここまでに出てきたdisabilityも同様に「障害」と訳されている。ここでの意味はもう少し広く、Electro-draft Excluderを試したLauren Parkerがそうであったように、何かを意識するようになることで、それまで気にならなかったことを意識してしまう精神状態になることを指していると思われる。

カルな役割として、プロトタイプはツールや小道具となって、さまざまな振る舞いや意見を引き出すこともできる。

　障害に配慮したデザインの分野で臨床試験と並ぶ相補的な役割が体験プロトタイピングに与えられるとすれば、それらの違いを認識することが重要である。体験プロトタイピングが伝統的な臨床試験の基準によって審査されれば、厳密さが足りないという理由で軽視されてしまうかもしれない。しかしこれらのアプローチの間に存在する違いが受け入れられれば、人びとの障害や生活の幅広い経験を踏まえて共にデザインを行う私たちの能力は、これらの新しい手法への投資によって向上するであろう。

表現と情報との交差

David Crystal、Alan Newell、Annalu Waller
Art Honeyman、Erik Blankinship、Stephen Hawking、Laurie Anderson
Ben Rubin、Mark Hansen、Duncan Kerr、Heather Martin、Violeta Vojvodic
Richard Ellenson、Erik Spiekermann、Somiya Shabban
Johanna Van Daalen、そして Deirdre Figueiredo
9通りの「はい」の言い方と17通りの「本当」の言い方
The Speaking Mobile と Listening Post、詩の録音とキスによるコミュニケーション
Dictionary of Primal Behaviour と Tango!

情報

支援テクノロジーが適用される最も手ごわい分野のひとつが、発話機能障害や言語機能障害のある人たちとのコミュニケーションである。この領域は拡張・代替コミュニケーション[*1]（AAC）とも呼ばれ、音声出力コミュニケーション補助具を含む幅広い範囲のメディアが対象となる。音声合成テクノロジーは10年単位で進歩を続け、ロボットじみた発音は人間に近づいて、自動的にアクセントやイントネーションを付与して誤解されずに情報がうまく伝わるようになってきた。

　この絶え間ない技術開発は、より良いコミュニケーションのための手段のように見られがちである。義肢が**本物らしいフォルム**という目標にとらわれ、聴覚テクノロジーが**不可視**の補聴器にこだわるのと同じように、コミュニケーションのテクノロジーも、いわゆる自然な発話の追求であるとみなされることが多い。理想とされるのは**トランスペアレント**な媒体、つまりメッセージの妨げにならず意味をあいまいにしないことのようである。しかし、誤解やあいまいさをなくすことが、常にコミュケーション補助具の至上目標なのだろうか？

表現

もちろん、人間のコミュニケーションでは情報の伝達と同様に社会的インタラクションも大事である。情報量や情報の伝達される正確さよりも、情報の質のほうが大きな意味を持つことは多い。**何を言うかよりも、どんな言い方をするかのほうが重要**なことが多いのである。

　デザイナーにとって、そのような量と質との組み合わせは、なじ

*1——訳注：Augmentative and Alternative Communicationは「拡大・代替コミュニケーション」や「補助代替コミュニケーション」と訳されることが多いが、ここではAugmentativeのニュアンスを生かすためこの訳語を採用した。

み深いと同時にやりがいのある刺激的な課題である。デザイナーは
AACに貴重な貢献ができると筆者は信じている。デザインの多くの
分野と同様に、人びとが（もしかすると現時点では提供されていな
いような方法で）より良く自己表現することを、デザイナーは手助
けできるだろう。

緊張関係

情報と表現の相対的な重要性に折り合いをつけるという、コミュニ
ケーションそのものの性質に由来する緊張関係が存在することは明ら
かである。**まぎれのないコミュニケーション**が**伝わるコミュニケー
ション**よりも重視されるかどうかは、社会的な文脈と個人個人の優
先順位に依存する。

　また、おなじみの学術分野間の緊張関係も存在する。ただでさえ
AACはリッチで学際的な領域であり、言語療法士、臨床医、介護者、
発話機能障害や言語機能障害のある人たち自身、音声学者、言語学
者、音声技術者、コンピューターサイエンティスト、そしてヒュー
マンコンピューターインタラクション専門家などが参加している。
しかしここでもまた、デザイナーに（インタラクションデザイナー
さえも）果たすべき役割があるということは、ほとんど認識されて
いない。実際に参加しているデザイナーはわずかであり、そのこと
がこの分野で筆者がデザインリサーチを行っている理由のひとつと
なっている。

　しかしこの分野は、デザイン文化そのものにも緊張関係をもたら
すことになるだろう。利用者の自己表現がデザイナー自身の自己表
現よりも重要となり、利用者がデザインの選択を通して間接的に自
己を表現するだけでなくデザインの利用を通して直接的に自己を表
現するとき、デザインの本質はどう変化するだろうか？　その場合、
デザイナーの役割とは何だろうか？　ここでもまた、障害に配慮し
たデザインから得られる回答が、デザイン全般をより豊かなものに

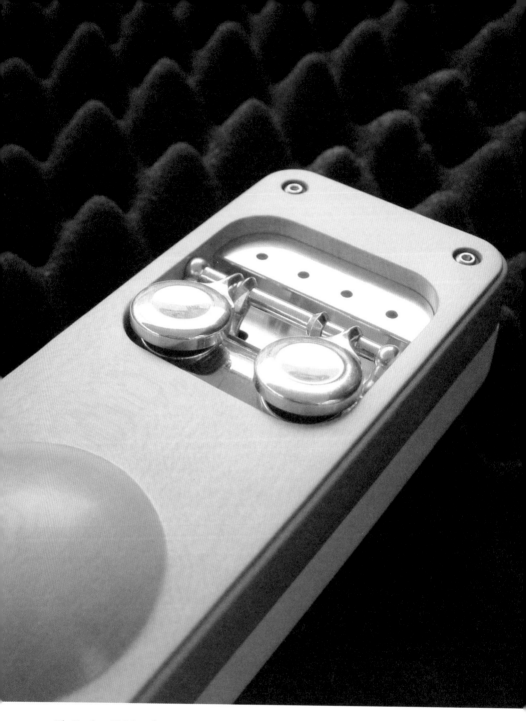

*The Speaking Mobile*のディテール

するかもしれない*1。

　この章では、これら3つの緊張関係すべてについて考察する。最初に取り上げるのは、声のトーンを通して意味だけでなくアイデンティティーも伝える方法についてである。さらに、詩やキス、ブーイング、そしてささやきによる表現についても考察する。世界で最も経験豊富なデザイン企業のいくつかを巻き込んだケーススタディーに加えて、ひとりのデザイナーと複雑なコミュニケーションのニーズのある若者とのコラボレーションを紹介する。彼らは協力して、すがすがしくシンプルで挑発的な作品を作り上げた――デザインがAACと出会うと何が起こり得るかを示す典型例である。

9通りの「はい」の言い方

歌の文句にもあるとおり、「あなたが何を言うかではなく、どんな言い方をするかが大事*2」なのだ。非常にシンプルな発話の意味は、単語の選択と同様、声のトーンによっても左右される。「はい（yes）」という単語は、質問への肯定的で断定的な回答として発せられることもあるが、言い方によっては、それに代わって無関心や皮肉、不信あるいはためらいを表現して、質問者に同意したり質問者を安心させたりする代わりに、動揺させることもできる。言語学者のDavid Crystalは、同じ質問に対して英語で「はい」と答える9通りのイントネーション図表を示してこれを説明しているが、「イントネーションのシステムが伝達可能な意味のニュアンスをすべて説明すること

*1――監訳注：この後に出てくる事例のように、障害のある人のためにデザイナーがデザインするのではなく、障害のある人と共に（広義の）デザイナーがデザインする、という取り組みが行われている。例えば、オーストラリアのメルボルンで始まったTOM（https://www.tommelbourne.org/）という活動では、障害のある人々を「Need-Knowers」と位置付け、エンジニアや工業デザイナーなどの「Makers」と共に短期間でプロトタイピングする。この活動は世界中に展開し、2021年には日本でも開催されている。

*2――訳注：原文「It ain't what you say, it's the way that you say it」。エラ・フィッツジェラルドが歌ったジャズソング「'Taint What You Do」をもじったものと思われる。

は、まだ誰にもできていない」と述べている[1]。9通りでは、ほとんどの話し手が操る表現の豊かさには到底及ばない。

　対照的に現状のコミュニケーション補助具の利用者は、イントネーションをほとんど（あるいはまったく）コントロールできない。大部分のシステムは、テキスト音声変換テクノロジーを基盤としている。まずテキストをタイプするが、キーボードの使えない人の場合には文字や単語や絵をメニューから選択することもある。次にコンピューターが、発音辞書に基づいてこのテキストを音素のシーケンスに変換し、そこから合成音声が生成される。より洗練されたシステムでは、言語学的アルゴリズムを用いてどこにアクセントが置かれるべきか、文章が最も自然に聞こえるイントネーションはどんなものかを判断するが、利用者がその結果に影響を及ぼすことはできない。タイピングやテキストの選択のみの場合、利用者の最後の手段は句読点であり、最後が感嘆符や疑問符の場合には文章の抑揚を変化させることによって、いわゆる中立、感嘆、疑問という合計3つの選択肢が利用できるコミュニケーション補助具も存在する。しかし興味があるのか、憤慨しているのか、疑っているのか、といった疑問の性質をコントロールすることはまったくできない。音声学者のJohn Holmesは次のように述べている。「話し言葉と書き言葉は多くの点で異なっていて、話し言葉の持つ能力である微妙な意味の濃淡をテキストで表現することは非常に困難です。単語と句読点の選択しかオプションがないからです[3]。」

　つまり、コミュニケーション補助具の表現力を向上させるためには基盤となる技術を進歩させるだけでなく、合成音声とまったく違う方法でインタラクションすることを考える必要がありそうだ。25年にわたりダンディー大学で先駆的なAACの研究を行ってきたAlan Newell教授は、この分野ではコミュニケーション装置へのアプローチがずいぶん保守的な手法にとどまっていると考えている。彼は1991年という早い時期からAACに関する思考の「パラダイムシフ

ト」を提唱していたが、そのような変化はまだ起こっていない[3]。イ
ンタラクションデザイナーは、私たちのテクノロジーとのインタラ
クションや相互のコミュニケーションへ、デザイン文化やデザイン
感覚、そしてデザインスキルを持ち込むことによって、すでにこの
分野に携わっているヒューマンコンピューターインタフェース専門
家と互いに補い合うような、価値ある貢献ができるだろう。どんな
コミュニケーション補助具をデザインする際にも、大事なのはイン
タラクションをデザインすることである[4]。

音声で遊ぶ

合成音声とのラディカルな新しいインタラクションの一例は、Social
Mobilesプロジェクトの、反社会的な振る舞いを減少させた極端な
電話機に見られる。このシリーズの2番目の電話機The Speaking
Mobileは、大声で話すことが礼儀に反すると思われる状況で、電話
機を使うことを思いとどまらせるのではなく、手を使って話すこと
を可能とした。このような抑制は、社会的な文脈での発話機能障害
とみなすこともできるだろう。

　テキスト音声変換が十分な語彙を提供する一方でイントネーショ
ンはほとんど（あるいはまったく）制御できないものだとすれば、
The Speaking Mobileではイントネーションがすべてであり、語彙
はその犠牲となっている。実際に利用者は「ええ（yeah）」か「いい
え（no）」としか言えないのだが、ジョイスティックを使ってタイ
ミングとピッチを操作して、意のままに抑揚が付けられる。練習す
れば、Crystalの記述したすべての（あるいはそれを超える）変化を
作り出すことも可能だ。

　この極端なアプローチから、コミュニケーション補助具にとって
意味のある何らかの知見が得られるだろうか[5]？　体験プロトタイ
ピングの原則に従って、実際に通話に使える完全に動作する電話機
が製作された。それを使う体験は、驚くほど会話に効果を発揮した。

15. It is advantageous to show the stress on the intonation-ish. This is conveniently done by showing stressed syllables large dots. If a syllable with a rising or falling intonation is essed, this may be shown by placing a large dot on the appro-riate part of the curve (generally at the beginning); so when a curve has no dot attached to it, it is to be understood that the syllable is unstressed.[3]

1016. Intonation is most important for indicating shades of meaning. Compare the following:

(meaning 'That is so')

jes.
Yes.

(meaning 'Of course it is so')

jes.
Yes.

(meaning 'yes, I understand that; please continue.' This form is very frequently used when speaking on the telephone. The same intonation would used in answering a question if a further quest were expected; for instance a shopman would it in answering the question 'Do you keep so and

jes.
Yes.

(meaning 'Is it really so?')

jes?
Yes?

(meani ma

jes.
Yes.

'wot e ju t are y

dinary

Daniel Jones著 *An Outline of English Phonetics*
第5版（1936年 W. H. Heffer刊）より、「はい」の意味の濃淡

「はい」と「いいえ」は単純な質問に答えるだけの言葉ではない。より両義的な「ええ［まあ……］」とか「いいえ［あんまり……］」といった応答をさしはさむことによって、会話を望ましい方向へ巧みに進めることができる。また、ちゃんと聞いていることを示して通話相手を安心させるために、「え、ええ（ye-yeahs）」や「あ、ああ（uh-huhs）」のように短い言葉を畳みかけるテクニックを習得した人もいた*1。電話では顔の表情がわからないため、こういった間投詞が無意識のうなずきに代わって間を持たせたり会話を助けたりする役割を担う。

　Amar Latifは映画制作者であり、旅行会社Traveleyesの創業者であり、BBCの番組Beyond Boundariesのスターであり、現役の公認会計士である6)。Latifは、目が見えないことで最悪なのはどういうことかを話してくれた。彼が言うには、車の運転ができないことや映画が見られないことだと思う人もいるだろうが、それは違う。彼にとって最悪なのは、誰かと話しているときに相手の顔の表情が読み取れないことだ。熱心に聞いているのか、それとも興味をなくして部屋を見回しながらもっと面白い話し相手を探し始めているのか、知りようがない。もっとも、Latifの人間味がありつつもドライなグラスゴー風のユーモアを思えば、その心配はなさそうだが。ここでは、電話する人と視覚障害者との間にニーズの共鳴が見られる。

　テキスト音声変換では書き言葉に比重が置かれるため、ともすればコミュニケーションにおけるこういったパラ言語的な音声の使い道を見過ごしがちであり、結果として大部分のAAC装置にも同じことが言える。筆者が主導するダンディー大学でのデザインリサーチ

*1──監訳注：Social Mobilesがどのようなものであったのかは動画で確認できる。操作方法の詳細までは説明されていないが、恐らく、背面のボタンで「yeah」か「no」かを選び、発話のスピードをジョイスティックで制御するようになっていたのだと思われる。このため、フレーズの一部分を繰り返すことにより「ye-yeahs」や「uh-huhs」のように聞こえるよう発話できたのではないだろうか。☞
https://youtu.be/C-M2FEfBEoM

では、音声をテキストと同時に音としても扱い、社会言語学や演劇指導、打楽器や心理学といった多様な分野からメンタルモデルを借用して、コンピューターテクノロジーと同じくらい初期の機械的な音声合成装置からもヒントを得た、よりラディカルなアプローチを合成音声に採用している[7]。

17通りの「本当」の言い方

Crystalの9通りの「はい」の言い方をさらに超えて、歴史家のPaul Johnsonは「『本当』を17通りの違った方法で言えなければ、真のイギリス人ではない」と言ったと伝えられている。この発言は皮肉とも取れるが、微妙なイントネーションの持つより幅広い役割を表現している。個々の文章の意味だけでなく、話し手のアイデンティティーやキャラクターについてもそれ以上に多くのものを音声は伝えるのだ。

　その逆もまた真実だ。ダンディー大学のもう一人のAAC研究者Annalu Wallerは、私たちが見知らぬ人の知性をその人の最初の発話から判断する方法について熱心に研究している。Waller自身にも脳性麻痺があり、彼女の構音障害のある話し方は知的なのだが、飛行機に乗るときには必要がなくとも学術書を小脇に抱えることにしている。客室乗務員に「人間として」より真剣に応対してもらうためだ[8]。彼女の同僚であるNorman Almが危惧しているのは、コミュニケーション補助具のイントネーションの幅が限られていると、その利用者の感情の幅も、さらには知性までもが同じように限られていると取られかねないことだ[9]。コミュニケーション補助具の利用者にイントネーションがコントロールできないのであれば、ランダムにイントネーションを変化させることさえ、利用者が真剣に対応してもらうためには役立つかもしれない。これはWallerやAlmにとって、ばかばかしいアイディアなどではない。

散文を詩に変える

自分のアイデンティティーの中で、言語がさらに中心的な役割を演じている人もいる。Art Honeymanは詩人であり、彼もまた脳性麻痺がある。彼は友人の留守番電話に自分の詩をメッセージとして——贈り物として——残すことを好んでいるが、既存のコミュニケーション補助具の単調な話しぶりには決して満足していなかった。MITメディアラボの研究者であるErik Blankinshipは、Honeymanと協力してPoemshopを作り出した[10]。Adobe Photoshopを使って写真を加工できるのと同じように、HoneymanはPoemshopを使って合成音声による彼の詩の朗読を加工できる。その実験的なインタフェースは作り上げるのも使うのも難しいものだったが、それによってHoneymanは心行くまで自分の詩の朗読ぶりを聞き、修正することができた。それは俳優が1行のセリフを練習する様子にも似ているが、すべての音声にはパフォーマンスの要素が含まれているのだ。ここではイントネーションが、散文を詩に高め、Honeymanの詩人としてのアイデンティティーを確立する、非常に重要な役割を果たしている。

自分の声を見つける

Stephen Hawking教授は最も有名なコミュニケーション補助具の利用者であるが、彼の状況がAAC利用者の中で特殊なのは、大部分の人とは違って、このテクノロジーが呼び起こしがちな否定的な第一印象を免れているという点である。話し方だけを理由として、世界的な理論物理学者であるHawkingに認知機能障害があると思う人は誰もいないだろう。しかし彼は、こんな発言もしている。「声は非常に大事です。不明瞭な声だと、知的障害者として扱われることがあります。こちらの方に砂糖はいりますか?[11] *1」イントネーションの

*1——訳注：原文「does he take sugar?」。本人ではなく介助者に向かって「砂糖はいりますか?」と話しかけられるという意味。

*The Speaking Mobile*を手にするモデル制作者のAnton Schubert

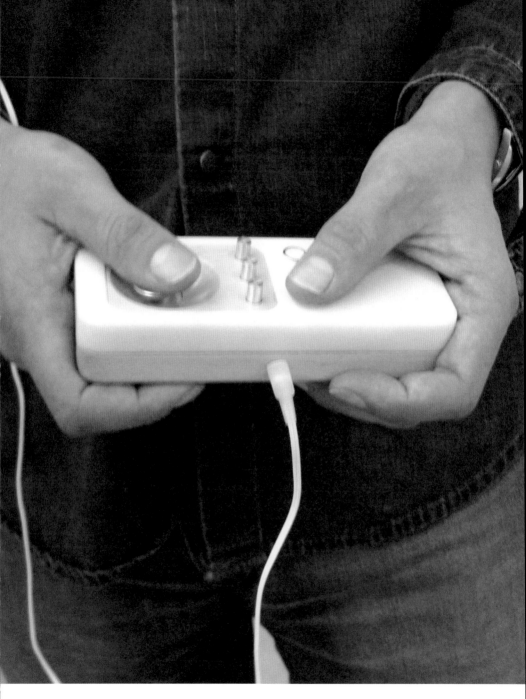

*The Speaking Mobile*でイントネーションを操作する

ぎこちなさのため、Hawkingはあまり多く質問されることを好まないと報じられている。そのような抑制は、どんな人にとっても他者とのインタラクションに多大な影響を及ぼしかねない。

それにもかかわらずHawkingは、いわゆるリアルな音声が出せる最新の合成音声への更新を断っている。ロボットのように聞こえる音声が、今では「自分の声」なのだと彼は言う。「唯一の問題は、アメリカ式のアクセントになってしまうことです」とHawkingは説明するが、聞く人はそのアクセントを彼のものだと取るだろうか、それともアメリカのテクノロジーのものだと取るだろうか？[12]　それは彼の公的なアイデンティティーとなっている。彼はそれを自分のトレードマークだと表現したことさえある。彼の場合、彼の名声と早くから音声テクノロジーを採用していたことによって、彼の新しい声は彼のものであると認識されることになった。一方、筆者は別のAAC利用者が、AACのイベントではまるで部屋の中にStephen Hawkingが大勢いるみたいだと言っているのを聞いたことがある。

デザイン媒体としての音声

Hawkingの明らかに人工的な音声は、彼の声が彼にふさわしいかどうかという質問をかわすために、実は役立っていたのかもしれない。しかしテクノロジーが進歩するにつれて、合成音声がその利用者や話し相手から受け入れられるかどうかは、何に左右されることになるのだろうか？　一部の切断者が、自分の身体の他の部分と釣り合わない装飾用義肢に不満を覚え、「自分の手ではない」と思うだけでなく、不気味なほどリアルな、時には恐怖の対象として感じることもあるように、もしかするとテキスト音声変換の自然さが向上するにつれて、きめ細やかではあっても人工的であることを隠そうとしない合成音声を作り出すことが求められているのかもしれない。

いまだにテキスト音声変換はデザインされた媒体としてではなく、テクノロジーとして扱われることが圧倒的に多い。いわゆる自然な

音声を追求することによって、その人工性の本質に関するデザイン判断を回避するつもりなのだろうか。パフォーマンスアーティストのLaurie Andersonは、「今日のテクノロジーは、私たちがそれを囲んで自分の物語を伝え合うキャンプファイヤーである」と言った[13]。テクノロジーはコミュニケーションの手段になり得るが、それに色を付ける働きもする。それは完全に透明ではなく、私たちの体験を豊かにしたり、複雑にしたりする性質——温かみ、明るさと言ったもの——を持っている。現時点では、そしておそらく予見し得る未来においては、合成音声は人間の音声と簡単に区別できるため、AAC装置を用いたコミュニケーションはそれなしのコミュニケーションと同じにはならない。合成音声の品質を作り込み、進歩を続けるテクノロジーの制限の中で工夫を重ねて行く中で、その技術開発の新たな方向性が示されることになるのかもしれない。アーティストやデザイナーたちは、合成音声という媒体を探り始めたばかりなのだ。

Listening Postは、数百個のテキストディスプレイと数十種類の音声からなるアートインスタレーションである——音声は明らかに合成されたものだが、絶対的な美しさがある[14]。サウンドデザイナーのBen Rubinと研究者のMark Hansenは、ウェブ上のメッセージをサンプルし、それらを合成音声に変換した。そういった数多くの合成音声はどれも平板なものだが、音階をなすように音の高さが調整されており、アンビエントな通奏低音と相まってグレゴリオ聖歌を思わせるサウンドスケープが作り出される。奇妙なのは、音声が平板であるのに、まるで人間の声のように聞こえることだ。それは話すようにではなく歌うように、音声が意図的に平板になっていると思わせる文脈が作り出されているためである。音声はきめ細やかに、知的に聞こえる——それはコミュニケーション補助具においては望ましい性質である。

音声テクノロジーの開発へのヒントは、常に自然な音声のモデルを目指すことではなく、このような探索的な作品から得られるのかも

Ben Rubin と Mark Hansen による *Listening Post*

しれない。少なくとも近い将来においては、完全に自然に聞こえる合成音声を作り出すことは不可能だろう。それでは、どのように聞こえるべきなのだろうか？　似たような例として、低解像度のディスプレイ上でテキストを表示するための新しいフォントがデザインされるとき、単に伝統的な印刷物の書体がピクセル化されるのではなく、新しいタイポグラフィックデザインとしてピクセルのひとつひとつがデザインされる。合成音声もまたデザイン媒体だが、いまだにその品質は低く、それによって引き出される新たなデザイン言語は十分に探求されていない。

キスに言葉を込めて

Kiss Communicatorを共同制作したDuncan KerrとHeather Martin（それぞれAppleとCopenhagen Institute of Interaction Designに行った）は、そのために単語や音声を越す言語を探求した[15]。音声やテキスト、画像やビデオを利用したモバイルコミュニケーションと並んでKerrとMartinが興味を抱いていたのは、よりシンプルでより抽象的な、しかし同じように強力な媒体であった。恋人たちに購入されることを想定した、箱に入った一対のKiss Communicatorは、それぞれの間でだけコミュニケーションできるようになっている。恋人のひとりがコミュニケーターのひとつに息を吹きかけると、その表面に光のパターンが表示され、もう一方の装置に（それが世界中どこにあろうとも）送信される。自分の装置がやさしく光っていることにパートナーが気づくと、彼女はそのメッセージを解放して、キスによって作り出された元の光のパターンが彼女のコミュニケーターに再生されるのを見ることができる。たった一度。一度だけだ。保存も、記録もできない。キスははかないものだから。

　言葉では言い表せないアイディアを実現した体験プロトタイプを使って、体験の探求が始まった。生命のない製品に息を吹きかけるのはどんな感じだろうか？　この感じは、製品が反応を示した場合

には変化するだろうか？　キスと同じくらい人間らしいものを、光の振る舞いで表現できるだろうか？　プラスチックで拡散された光は、手の中で尊いものと感じられるだろうか？　これらの質問に答えるには、体験を体験する必要がある。コミュニケーションの豊かさは、技術的な帯域幅によって決まるものではない。それは量的であるのと同じくらい質的なものであり、ネットワーク経由で送信されたデータ量と同じくらい、二人の心に何が届いたのかが大事なのだ。キスを定義するには、どれだけのデータが必要とされるのだろうか？　それには情報がどれだけ含まれるのだろうか？　何が表現できるのだろうか？

　自己表現には言葉や音声だけでなくジェスチャーや作法も含まれるため、専用のコミュニケーション補助具だけでなく障害に配慮したデザインとの関係がある。例えば、どんな手にも（義肢にさえも）、単に物品を持つツールではなく、コミュニケーションや表現の手段としての働きがある。ある切断者は、通りで道を教えるとき、あるいは友だちに手を振るとき、指さしたり手を開いたりせず握りこぶしを使っていることに当惑を感じると語っていた。しかし義手の教科書では、義手の働きが把持、つまり物品をつかんだり持ったりすることに限定されていることが多い。たとえ新たな視点を導入するだけだとしても、これらの役割を異なる形で両立させることは刺激的であり、表現力のあるジェスチャーの優先順位に変化をもたらすことになるであろう。

コミュニケーションの美的な喜び

セルビアのアートとメディアの研究グループであるUrticaは、言語的コミュニケーションと非言語的コミュニケーションとの橋渡しを行っている[16]。Violeta VojvodicとEduard Balazは、彼らが共通言語知識（common linguistic knowledge）と名付けた、衝撃や痛みあるいは喜びなどの強い感情を表現する、多くの言語に共通する発話[*1]

に大きな魅力を感じている。例えば「ほう (aha)」、「ブー (boo)」、「えっ (eek)」、「フレー (hurrah)」、「おお (oh)」、「おっと (oops)」、「うっ (ow)」、「わあ (wow)」、「げっ (yuck)」などだ。Urticaの Dictionary of Primal Behaviourでは、録音された音声や写真と顔の表情のビデオ、それらを抽象化した図式的なアイコンを用いて、38の間投詞を音声と図表の両面から表現している。このグループではこのテクニックの冗長性と、障害だけでなく話し手と聞き手の間の文化的・言語的な差異をも包容する潜在的な役割に注目している。

しかしUrticaはまた、解釈に残されたあいまいさと余地にも興味を引かれている。美的な喜びはメッセージのオリジナリティーと受け手のそれを理解する能力とのバランスによって決まる、というフランスの情報理論家Abraham Molesの理論が引用されている[17]。明らかにイントネーションはこの方程式の両辺に作用しており、意味の解読を助けるだけでなく、表現により多くのオリジナリティーをもたらすという同じように重要な役割も果たしている。現在のAACでは、表現よりも理解のほうが重視されているようだ。

Dictionary of Primal Behaviourがアートのプロジェクトと評されるのは、美的な喜びを研究のテーマとしているだけでなく、それがプレゼンテーションにも明示されているからだ。このレベルのデザインが定常的にAACへ取り込まれたとすれば、装置はもっと使って満足できるものになるだけでなく、その利用者に関する肯定的なシグナルを他者へ発信することにもなるだろう。成人のためにデザインされたコミュニケーション補助具は、あたかも小さな子どもやコンピュータープログラマー向けに作られたかのような外観のものがあまりにも多いし、さらに言えば小さな子どもやコンピュータープログラマーによってデザインされたかのように見えるものも多

*1——訳注：少なくとも日本語を含めたアジアの諸言語に共通しているとは思えないが、原文のままとした。

eek /iːk/

an expression of sudden fear and surprise

hur.rah /hʊˈrɑː/

shouted when you are very glad about something

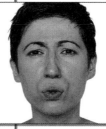

oof /uːf/

the sound that you make when you have been hit

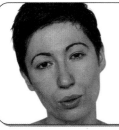

phew /fjuː/

used when you feel tired, hot, or relieved

sh /ʃ/

used to tell someone to be quiet

boohoo /ˌbuː ˈhuː/

a word used to show that someone is crying

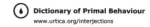

Dictionary of Primal Behaviour
www.urtica.org/interjections

Urtica の *Dictionary of Primal Behaviour*

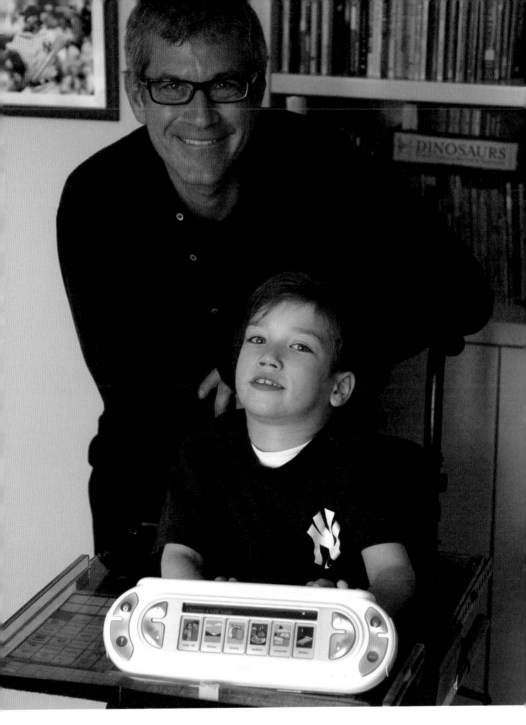

Tango! を手にするRichard & Thomas Ellenson

い。私たちの文化では、新聞やブックカバーからウェブサイトやパッケージに至るまで、大部分の物品が視覚的に洗練されていることが当然だと受け止められている。その視覚的な洗練が、コミュニケーション補助具のように重要なものに存在するのは、さらに適切なことではないだろうか?

Tango!

Richard Ellensonは広告会社の役員であり、彼の息子Thomasには脳性麻痺がある。Ellensonが自分の会社Blink Twiceを立ち上げて小さな子どものコミュニケーションに役立つ製品の製造に乗り出したとき、彼はすべてを自分自身でデザインしようとはしなかったし、すべてを自社でデザインする会社を立ち上げるつもりもなかった[18]。彼の取ったアプローチは、大規模な広告キャンペーンと同様のものだった。さまざまな才能を持ち、それぞれプロジェクトに最善の貢献をしてくれる、世界的な専門家たちを見つけ出したのだ。このようにして、彼は音声言語専門家のPati King-DeBaunとPatrick Brune、そしてBeth Dinneenだけでなく、それまでAACに関わったことのない会社とも契約することになった。プロダクトデザイングループのSmart Designやfrog designは健常者の児童向けの製品と同じ感性を提供してくれたし、電子機器製造会社のFlextronicsは消費者市場のテクノロジーと製造品質を提供してくれた。さらにEllensonは子ども向けテレビネットワークのNickelodeonも引き入れて、インタフェースに使うアニメのキャラクターや声を開発してもらった。それまで、大部分のAAC装置のGUIには、グラフィックデザイナーがまったくかかわっていなかったのである。「Target*1の歯ブラシ売り場に横溢している感性は、いまだに支援テクノロジーまで届いていません。これほど第一印象が大事な世界は他にないというのに」とEllensonは

*1——訳注:アメリカのスーパーマーケット。

語る[19]。歯ブラシの過剰なマーケティングに対する意見がどうであれ、これは否定できないうえに冷徹な観察である。

　その結果生まれた Tango! は、巨大な Sony PSP（PlayStation Portable）に例えられてきた——そのターゲット市場とピアグループを考慮すれば、適切で肯定的な関連付けである。そのような美への配慮は表面に適用されているだけでなく、内面から、インタフェースそのものの根本から、生まれ出たものでもある。声質も話し声、叫び声、ささやき、そしてめそめそ声から選択でき、子どものニーズに合わせて自己表現できるように調整されている。Tango! は AAC や支援テクノロジーだけでなく、障害に配慮したデザインの分野全体においても新たな標準を確立した。

コミュニケーションせずにはいられない

「コミュニケーションせずにはいられない（You cannot not communicate）」という耳にするフレーズは、グラフィックデザイングループ MetaDesign の創業者である Erik Spiekermann によるものとされている[20]。意図的にデザインされたかどうかに関係なく、グラフィックスはさまざまな人々に、肯定的なものであれ否定的なものであれ、強いメッセージを必然的に投げかけることになる。文化的に中立なデザイン言語などというものは存在しないのであり、そのことは他のコミュニケーション方式にも同様に当てはまる。イントネーションの欠如は、大きな意味を持つのである。

　コミュニケーション補助具は中立なテクノロジーではないし、トランスペアレントな媒体でもない。それによって送信されるメッセージに加えて、他のシグナルもまた必然的に送り出される。その物理的なデザイン、インタラクション、声質、そしてイントネーションやその欠如もすべて、やはり何かを伝えている。重要なのは、これらのシグナルがデザインプロセスの一部として考慮されてきたこと、そしてその装置を使う人がこういった多層的なコミュニケーションに

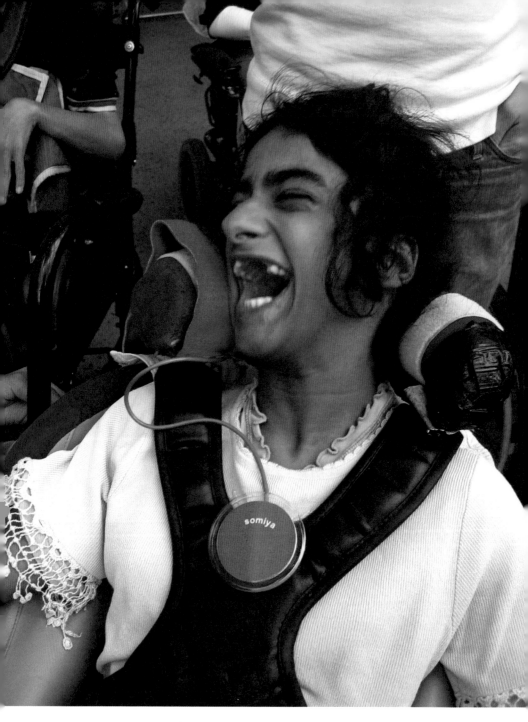

Johanna Van Daalenとともにデザインしたバッジを身に着けているSomiya

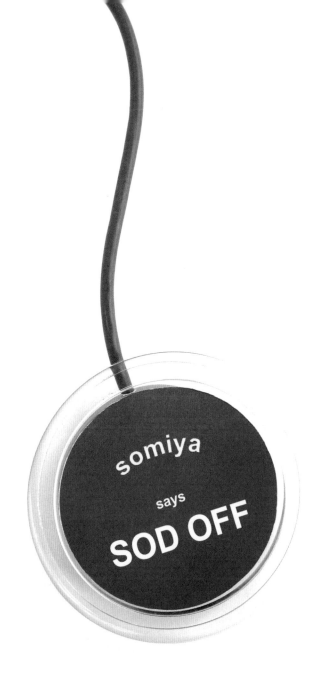

somiya
says
SOD OFF

Somiyaがバッジを使っているところ
訳注：SOD OFFは「あっち行け」という意味

よって（不利益を被るのではなく）支援されることである。

Somiyaは最後の一言を持っている

障害に配慮したデザインは、シンプルさと奥深さの両面を持つこともある。

　他者とコミュニケーションするために、Somiya Shabbanは会話帳を使っている。そこに書かれている単語や画像を指さすのだ。これは役に立つが、面倒でもある。Somiyaがまだ学校へ通っていたころ、デザイングループElectricwigのJohanna Van Daalenが彼女と協力して彼女がもっとうまく自分を表現できるように手助けをしていた。とりわけSomiyaは、もっと自発的に苛立ちを表現できる自由が欲しかった。そこで一緒にデザインしたのは、いつでも彼女が好きな時に頭の横にあるスイッチでオンにできるバッジだった。

　彼女がスイッチを押すと、バッジのランプが点灯し、「Somiya says SOD OFF（あっち行け、とSomiyaは言っている）」という文字が浮かび上がる。

　このメッセージは素晴らしく直接的であり無邪気なものだが、この情報以外にも多くのことをこのバッジは表現している。彼女がこういう言葉を使う人物であること、専用のボタンを用意するほどそれが重要な意味を持つ人物であること、そしてそのことを誰に知られても彼女は気にしないということも伝えている。もしかすると、これほど制限の多い、そしてひとつの文章にしか使えないコミュニケーション装置を作ることは非効率に思えるかもしれない。しかしその意見は、もうひとつの役割を無視している。短期間の発話が、長期間にわたって存在するバッジともなる——彼女の機能障害と結びつけられたどんなステレオタイプとも違った彼女の個性とアイデンティティーを表現する、Somiya自身の考案したラベルになる、ということだ。

　この小規模なプロジェクトは、Craftspaceの運営するDesigning for

Accessと呼ばれる活動の一部だった[21]。そのディレクターである Deirdre Figueiredoにとって、個人のデザイナーと障害者個人個人の 参加を仰ぐことは、クリエイティブなパートナーシップを確立する ために重要なことだった。デザインは共同で行われる。デザイナー が個人のために行うのでも、個人がデザイナーを単に仲介者として 利用して行うのでもない。それは対話と関係性から生まれてくるも のだ。特に個人間のコミュニケーションの領域では、自己表現を支 援することがデザインの目的である場合、デザインそのものの変化 のありかたという難問が存在する。どうすればデザイナーが作者の 立場を離れ、その後はユーザーを共同制作者とすることができるだ ろうか？　Figueiredoにとっては、デザインコミュニティーに向き なおろうとする意図もある。「障害は工芸品やデザインにおける実践 のより幅広い発展に貢献する」からだ[22]。

　それでは、この具体的な自己表現の実践におけるデザイナーの役 割とは何だったのだろうか？　それはもちろん、詳細な視覚デザイ ンの具体化だ。色彩とシンプルなタイポグラフィーはメッセージの ダイレクトさと調和しているが、その視覚的な潔さは文言と遊び心 のある好対照をなしている。優れたデザインによってこのバッジは より効果的なものとなっているが、この作品の着想段階からデザイ ンは自らの役割を果たしてきた。巧みに抑制と挑発を両立させてい る。それはデザイン感覚の働きだ。

最も広い意味での美的感覚

誰かのためにチェアをデザインすることと、誰かが自己主張するの を助けることは、まったく別物だ。どんなコミュニケーション補助 具も、これまでに論じた車いすや補聴器よりもさらに奥深い役割を、 その持ち主の生活の中で演じている。彼女のアイデンティティーだ けでなく、彼女の他者との会話の方法にも影響を与えることによっ て、それは彼女の個性そのものに近づいて行く。コミュニケーショ

ン補助具の場合、デザインの役割はさらに周縁化されたものになる。だってそれは言葉の補助具なわけで、化粧品ではないわけでしょう？

　障害に配慮したデザインの分野では美的性質はあまり考慮されないし、されるとしても後付けの、すでに解決された受容可能なデザインの仕上げの化粧直しであることが多い。しかし、私たちの感覚をデザインの総体的な体験から切り離し、私たちの社会的な感受性から目に見えるものを切り離し、私たちの情動的な反応から触知できるものを切り離すことは不可能だ。どんな製品とのインタラクションも、感覚的・文脈的インタラクションが複雑に絡み合ったものであり、そのため同一の機能を持つ製品がまったく別の理由から成功したり失敗したりするのである。障害に配慮したデザインの分野では、それは単なる市場シェアの問題ではなく、支援テクノロジーのあからさまな拒絶という問題になるかもしれない。

　AACにおける美は視覚や触覚に限定されたものではなく、聴覚など時間ベースの性質にもまたがるものだ。それにはボタンの抵抗や押しやすさ、音声コントロールの応答性、そしてアニメーションの振り付けなどが含まれる。そのような美への配慮は、物理的なデザインからインタラクションデザインにまで及ぶべきだ。もっと言えば、製品の中心から外側へ向かって――インタラクションのもたらす表現力から、そういった内部的な性質の物理的発現としての声質や工業デザインへ――広がって行くべきなのである。それらはすべて、独自のメッセージを発出している。

　インタラクションデザイナーも工業デザイナーも、グラフィックデザイナーもサウンドデザイナーも、さらにはファッションデザイナーも家具デザイナーも、AACや障害に配慮したデザイン全般に多大な貢献ができるはずだ。探求と感覚、シンプルさと挑発、アイデンティティーと表現といった、美術学校で学ぶデザインの価値観の多くが、ここでは生きてくるのだから。

デザイナーたちと出会う

Sandy Marshall、安積朋子、Philippe Starck、Jasper Morrison
Michael Marriott、Hussein Chalayan、Martin Bone、Jonathan Ive
Paul Smith、Graham Cutler、Tony Gross、Huw Morgan
Andy Stevens、Tord Boontje、Crispin Jones、Durrell Bishop
Julius Popp、Andrew Cook、Anthony Dunne、Fiona Raby
Stefan Sagmeister、Adam Thorpe、そしてJoe Hunter
背丈を高める脚立と奇妙なおしりふき、社会的・文化的なチェアと政治的なケープ
物質的な脚と概念的な腕、人びとを律する正確な腕時計
目に見えて装飾的な点字、乳製品不使用[*1]のアクセシビリティー標識
洗練されたゴージャスな補聴器、インタラクティブではかないテキストディスプレイ
表現力に富むコミュニケーション補助具と挑発的な記憶補助具

[*1]——監訳注：原文ではdairy-free。本書359ページにおけるSagmeisterらの著書
からの引用「人びとが手を取り合っている絵のような、うさん臭い（cheesy）アイディ
ア」に対応させ、「うさん臭さのない」を意味したものと思われる。

Vexedと車いす用ケープが出会うとき

さまざまなミーティング

障害者たちは、たとえ同じ機能障害があったとしても同じ経験を共有してはいない。同様に、同じ分野のデザイナーたちも同じアプローチに従ったり、同じ価値観を持ったりしてはいない。具体的なデザインブリーフに基づいて個人としてのデザイナーが障害者個人個人と協力することから、エキサイティングな新しい方向性が生まれてくる。そこから生み出される反応は毎回異なり、補い合うものであったり、時には矛盾するものであったりもするが、必要とされているのはそのような豊かさなのである。ここでは、一流のデザイナーに似合いそうなプロジェクトを割り振って、未来の可能性を探ってみたい。

安積朋子、脚立と出会う

もしPhilippe Starckがおしりふきと出会ったら

もしJasper Morrisonが車いすと出会ったら

Michael Marriott、車いすと出会う

もしHussein Chalayanがロボットアームと出会ったら

Martin Bone、義足と出会う

もしJonathan Iveが補聴器と出会ったら

もしPaul Smithが補聴器と出会ったら

もしCutler and Grossが補聴器と出会ったら

Graphic Thought Facility、点字と出会う

もしTord Boontjeが点字と出会ったら

Crispin Jones、視覚障害者のための時計と出会う

もしDurrell Bishopがコミュニケーション補助具と出会ったら

もしJulius Poppがコミュニケーション補助具と出会ったら

Andrew Cook、コミュニケーション補助具と出会う

もしDunne and Rabyが記憶補助具と出会ったら

もしStefan Sagmeisterがアクセシビリティー標識と出会ったら

Vexed、車いす用ケープと出会う

一部（「もし」で始まるもの）は2ページだが、それ以外は本格的なインタビューであり、具体的なデザインブリーフにデザイナーがどのようにアプローチするかを物語る対談だ。ここに示したのは思考の糸口のみであってそれ以上のものではないが、これらのミーティングが将来の価値あるプロジェクトの呼び水となることを筆者は願っている。

日本の家具メーカー、マルニ木工のnextmaruniプロジェクトのために
安積朋子がデザインしたネストテーブル

安積朋子、脚立と出会う

Sandy Marshallの身長が4フィート2インチ［1.27m］なのは、軟骨無形成症と呼ばれる成長不全があるためだ。「この世界は、私のような人のためにはできていないんです。ハードルを乗り越えるためには、創意工夫が必要です」と彼女は語り、友だちの家を訪ねたところドアベルに手が届かなかったという経験を話してくれた[1]。エレベーターに乗るときには、手が届く一番高いボタンを押してその階まで行き、残りは階段を上らなくてはならないこともある。

　成長不全のある人は、自分の家はアクセシブルに作ってもらい、照明のスイッチやドアの取っ手、食器棚に手が届きやすくしていることが多い。しかし、一歩外へ出て通常の背丈の人のためにデザインされた世界に入ると、さまざまなものがアクセシブルではなくなる。

　そんなわけで、BIMEのRoger OrpwoodとJill Jepsomが成長不全のある人たちの満たされていないニーズについて調査を行ったとき、最も必要とされていたもののひとつが脚立だった。持ち主がどこへ出かけるときにも携行でき、必要なときにはその上に立って実効的な背丈を高められる脚立だ。

　一見すると、これは古典的な機械工学と人間工学のデザインブリーフのようだ。脚立は丈夫で安定して使えるものでなくてはならない。成長不全のある人たちは、背丈が低いからといって体重も軽いとは限らないからだ。しかし簡単に持ち運べるように軽量であるべきだ

Sandy Marshall、Guardian紙のインタビューのために撮影された写真

し、使わないときにはかさばらないように何らかの形で折りたためる必要もあるだろう。そのためには当然、何らかのメカニズムが必要となる。障害のある人たちのための製品がしばしばそうであるように、このようなデザインブリーフでは技術的課題が優先されてしまいがちだ。

しかし問題は、工学的なものだけではない。持ち主によって持ち歩かれるとき、脚立は会う人の注意を引くだけでなく、ブリーフケースやハンドバッグあるいは衣服と同様に、持ち主の第一印象のいくばくかを形成する。成長不全のある人たちは、自分の障害が人目につくこと以上に身に着けるものに気をつかっており、福祉用具のために気まずい思いをしたくはないのだ、とOrpwoodは言う。そのことは、公共の場で持ち歩かれて使われる、脚立のような製品には特に当てはまる。

Michael Shamashは、Sandy Marshallと同じく成長不全があり、Restricted Growth Associationで働いている。彼はデザインに情熱を傾けており、同じ問題に直面したとき、ファッショナブルなロンドンの家具店で「高価でデザイナーものの」脚立を買おうとしたことがある。それは魅力的だったけれども目的にかなうものではなかった、と彼は言う。成長不全の人たちを念頭に置いたデザインではなかったからだ[2]。

驚くには当たらない。この脚立のデザインブリーフと、たまに使われる家庭用の脚立のデザインブリーフにはだいぶ違いがあるからだ。ひとつには、脚立は壁に立てかけて置くのではなく、頻繁に持ち運ぶ必要があること。さらに重要なのは公共の場で使われるということであり、そのため折りたたんだときの外観、展開方法、そしてその上に乗った持ち主の見え方が、その人物に投影されるイメージやアイデンティティーの一部を形成することは避けられない。もっと社会的・情動的な視点から脚立にアプローチしたとすれば、どんな違ったアイディアが生まれてくるだろうか？

安積朋子のデザインした *Table = Chest*、Royal College of Art の修了作品

安積朋子

このように視点を転換することを考えているうち、家具デザイナーでありプロダクトデザイナーでもある安積朋子の名前が思い浮かんだ。彼女の原点は環境デザインにあるが、建築から家具へ活躍の場を移して「人間スケールのもの、触れることができるもの」に取り組むことを好んでいる[3]。

その後、安積はRoyal College of Artで家具デザインを学び、修了作品としてTable = Chestを製作した。これは引き出しの3つある、ローテーブルに変形するチェストだ。Table = Chestはこの巧妙な仕掛けを軽々と実現している。チェストとしてもテーブルとしても、さりげなく、そして美しく解決されているのだ。別の人の手にかかれば、そのようなデザインブリーフはもっと技術力を駆使した機構設計の演習となったかもしれない。テーブルやチェストのフォルムはどちらも変形から発想されているが、それに支配されてはいない。しかし、その意外性のある変形は控えめな喜びを感じさせる。

変形とインタラクティブ性の重視が、安積の作品に通底するテーマとなっている。彼女が気に入っている自分の作品のひとつが、ロールアップするとチューブ形状になり持ち運べる、Lapalmaによって製造されたOvertureスクリーンだ。かつてデザインパートナーだった安積伸とともに、安積朋子はIsokonの家具や無印良品の陶器、そしてAuthenticsの家庭用品などを手掛けてきた。

最近になって、彼女のスタジオの作品に加わったのが日本の家具メーカーであるマルニ木工のネストテーブルだ[4]。彼女の作品はシンプルさが特徴だが、安積自身はミニマリストではないと言っている。彼女の作品にはいつも温かみがあり、また多少なりともはっきりとしたユーモアが感じられることも多い。**個性**がある、と言いたくなるほどだ。彼女の多様な作品は、「ミニマリスト的であってもインタラクションを誘う官能性がある」などと評されてきた[5]。

彼女の独特な制作テクニックを物語るのが、彼女のスタジオだ。家

日本の家具メーカー nextmaruni のためにデザインされた
ネストテーブルのディテール

具のコンセプトのミニチュアモデルが、何十個も並んでいる。これらのモデルを通じてアイディアやディテールが探求され、そして三次元で解決されるのだ。彼女はごく初期のアイディアをスケッチすることはあるが、早い時期からモデルやプロトタイプを作り始める。IsokonのクラシックなDonkey本箱をデザインし直すにあたって、安積は一種のパフォーマンスとして、30個以上のマケットを提示してクライアントの眼前で思考プロセスを展開してみせた[6]。

　ある日私が彼女のスタジオを訪れてみると、コートスタンドの実物大の量産試作品について議論が戦わされていた。木製の部材が巧妙に、しかしシンプルに組み合わされ、接合部のディテールが目につくように提示され、視覚デザインの一部となっている。しかし、この接合部から展開する蒸気曲げ加工された木材に問題があった。試作品では、その部分をひもで縛ってまとめていたが、安積は製造業者や彼女のデザインチームとともに代替案を検討しようとしていた。悪魔は常に細部に宿るのだ。

出会い

私がアプローチしたデザイナーの多くと同様に、安積も自分は適任ではないし、障害や医療工学についてほとんど何も知らない、と訴えた。しかし話しているうちに、安積自身にも同じような経験があることがわかってきた。彼女はロンドンに初めて来たとき、慣れ親しんだ東京にいるときよりも、イギリスの人たちの中では自分の背が低く感じられることに気が付いたのだ。彼女の使った洗面所は鏡が壁の高い位置に取り付けられていて自分の姿が見えないほどだったし、食器棚も高すぎて手が届かなかった。成長不全のある人たちに直接参加してもらわなくても安積が脚立をデザインできるという意味ではなく、このように共感できる経験をしたことが、成長不全のある人たちに思いやりのある適切なデザインをしようという彼女の意欲をかき立てたのだ。

あちこちに寄り道しながら示唆に富む会話をする中で、楽器を
ケースに入れて持ち運ぶミュージシャンとの共通点が話題にのぼっ
た。バスや電車など、公共交通機関に大きな楽器をもって乗り込も
うと苦労するミュージシャンのイメージだ。チェロのケースは確か
に人目を引くし機能的には不便なものだが、決して気まずい思いを
させるものではない。この人間の作り出した物体は持ち主の個性の
自然な延長のように見える。この親近感は音楽の演奏活動とその文
化的価値によるものだが、それでも安積はそこからヒントが得られ
ると感じたのだ。

この楽器ケースのビジョンを胸に、安積が撮影したのはバックパッ
クを背負って繁華街を歩き回る若者たちだった。バックパックは必
ずしも小さくはないが、柔らかい素材と丸みを帯びたフォルムがフ
レンドリーな印象を与えているようだ。脚立が折りたためる必要は
まったくないのかもしれないと彼女は思い始めた。そのほうがシン
プルだが、持ち運ぶ際のサイズは大きくなる。大きな物体は人目を
引くことになるだろうが、その場合でもメカニカルではなく柔らか
みのある外観が肩身の狭さを和らげてくれるかもしれない。

これはデザイナーが障害に対して行える貢献の好例であり、スキ
ルだけでなく独特の考え方も提供している。新境地を開拓するには
新たな視点が必要とされるし、それはデザインブリーフそのものに
書き込まれた前提条件に異議を申し立てるところから生まれること
もある。ここでは、例えばサイズは絶対的な要求条件ではなく、便
利であるが気まずい思いをさせない製品を作り出すという目的を達
成するための手段なのである。こういった、より次元の高い課題を
うまく解決できるのは、最もサイズの小さなデザインとは限らない。

小さな咳払い、小さな背伸び

安積の作品には、彼女が変形の楽しさ（the enjoyment of
transformation）と呼ぶものが含まれていることが多い。そのこと

もあって、このデザインブリーフとその対象者たちに特有のニーズについて考えるうちに、彼女の思考は再び折りたたみのできる脚立へと戻って行った。

　安積は、脚立に使われるどんな折りたたみメカニズムであっても、そのデザインが果たさなくてはならない2つの役割を見いだした。そのどちらも、ヒンジの技術的仕様に記載されるようなたぐいのものではなく、より広く、より情動的な、そして社会的な視点——デザイン全般への視点だけでなく、通常はこのような考え方をされることのないディテールへの視点でもある——を浮き彫りにするものだ。

　第1の役割を彼女は**小さな咳払い**（a little cough）と呼んでいる。成長不全のある人が、公共の環境——例えば、バー——にいる状況を考えてみよう。仲間の飲物を注文するためにバーカウンターへ行くのなら、バーテンダーから見えるように、そしてバーテンダーの注意を引くように、背丈を高めてくれる脚立が役立つだろう。しかしバーが混み合っている場合、脚立をセットするには多少の空間が必要だ。脚立を開くという行為そのものが、このやり取りの中でひとつの役割を演じる可能性がある。それは周りの人たちへの小さなアナウンスメントとなり、パフォーマンスにさえなるかもしれない。そのような見方には、かつて劇場に関わっていた安積の経験と興味が反映されている。そしてどんなアナウンスメントにも重要なのは、**声のトーン**だ。その行為が控えめすぎると、気づいてもらえないかもしれない。かといってあまり出しゃばりすぎると、部屋にいる全員に見つめられて、脚立のせいで気まずい思いをするかもしれない。意識的であろうと無意識的であろうと、この声のトーンを決めるのはメカニカルなデザインだ。

　第2の役割を安積は**小さな背伸び**（a little lift）と呼んでいる。成長不全のある人が、できれば脚立など持ち歩きたくないのは当然だろう。デザインがどうであれ、それは不便なものであり、ときには役に立つことがあったとしても、ユーザーが不満を感じるのも無理

安積朋子のスタジオの本棚に並ぶマケット

はない。してみると、脚立を広げるという面倒なことをするときには、それなりの見返りがあるのがよさそうだ。脚立を広げるたびに、物理的に十分な背伸びだけでなく、情動的に小さな背伸びも引き起こされることが望ましい。これ見よがしではなく、前述のように注意を引くためでもなく、ただ持ち主の満足のために。

　このような喜びを与える性質は、本書に取り上げたデザインの多くに共通している。無印良品のCDプレイヤーは、コードを引くたびに微笑みを誘う。それもすべてディテールへの気配りの一端であり、そのことからも純然たる技術的な考慮事項は（人間工学的な考慮事項さえも）デザインのほんの一部でしかないことがわかる。私たちの感情は、デザインされた世界と私たちの、そして私たちどうしの、こまごまとしたインタラクションに影響されるのだから。

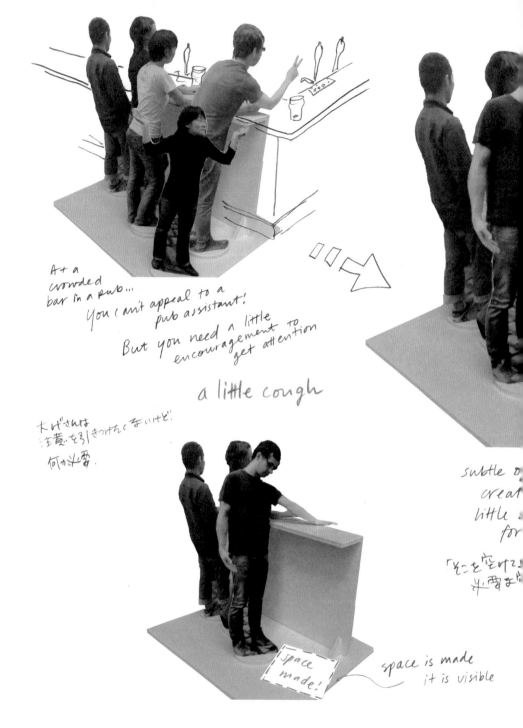

At a crowded bar in a pub...

You can't appeal to a pub assistant!

But you need a little encouragement to get attention

a little cough

大げさには
注意を引きたくないけど!

何か必要.

subtle o
creat
little
for

「そこを空けて
必要ま

space made!

space is made
it is visible

混雑したバーで脚立を広げることに思いをめぐらす安積朋子

wow!

open up:
↓

Getting 'pleasant' attention
by elegant movement
{almost like an entertainment

this is important to
lift your mind a bit.
reduce hesitation of
getting attention

a little lift

「注意を引きつけてしまう」
心理的な負担を
軽くする。

open up

g action

, too

うまくても
視覚化できる。

Hello!

steps!

Philippe Starckがデザインし、Hellerが製造したExcaliburトイレットブラシ

もしPhilippe Starckがおしりふきと出会ったら

手の届く範囲が限られるという理由から、基本的なトイレでの用足しに不自由を感じている人は多い。その中には、トイレットペーパーを巻き付けて使うおしりふきを使うことで、プライバシーを取り戻せる人もいる。BIMEがハンドバッグやポケットに入れて持ち運べる折りたたみ式のおしりふきを開発したところ、これが製造部門のベストセラーとなった[1]。この製品の工具然とした外観は、肌に直接触れる道具にしてはちょっと奇妙に感じられるかもしれない。そのように実用的だが配慮の必要な製品について考えるとき、Starckは意外な候補者となるだろう。デザインの象徴の中でも象徴的なデザイナーであるStarckに対する医療エンジニアの評判は両極端にわかれている。一部の人にとっては、彼が20年前にデザインしたJuicy Salifは「機能よりスタイルを優先した」実例であり、非実用的だとか軽薄だとかいう理由でデザイナーを遠ざける口実として、また障害に配慮したデザインのように困難で奥深い分野におけるデザイナーたちの役割に疑問を呈するためにさえ使われている[2]。

平凡な製品に詩情をもたらす

しかし長年にわたってStarckは、歯ブラシやハエたたき、そしてトイレットブラシなどのごく平凡な家庭用品に、温かみやウィット、そしてある種の詩情を一貫してもたらしてきた。国際的なデザイン

界のスターによりふさわしい家具やランドマークホテルだけでなく、これらの日用品のデザインブリーフからも、いまだに彼はインスピレーションを得ているのだ。Starckのトイレットブラシは中世の騎士の馬上槍を思わせ、この先に騎士道的なタスクが待ち受けていることを感じさせる。おそらく、尊厳を取り戻すためにデザインされた製品には控えめなユーモア——それを使っている人だけが微笑を浮かべるような——があってしかるべきなのだろう。Starckのアプローチを遠ざけるのではなく、より多く取り入れることによって、障害に配慮したデザインは豊かなものになるかもしれない。

もしJasper Morrisonが車いすと出会ったら

車いすが支え、運ぶのは、さまざまな障害のある人たちだ。そのため車いすのデザインは、常に臨床的・技術的な要求の詰まった難題となる。モビリティーは重要だが、モビリティーがすべてではない。一日中車いすに座っている人にとって、車いすは自分の衣服や自分の家の内装にも似た濃密な関係を持ち、他の人から見た自分のイメージの一部を形成するものとなるからだ。私たちが自分の家に選ぶ家具とのこういった文化的なつながりを考えれば、最高の家具デザイナーに依頼して車いすのデザインにもスキルと感性を提供してもらわなくては不適切に感じられる。Morrisonは家具デザイナーであり、彼のデザインしたチェアは美術館に収蔵され、一般の家庭でも使われている。しばしば視覚的に抑制された感じを与える彼の作品は、その精妙さにそぐわずシンプルでありつつも親しみやすく、時には官能的でさえある。長年にわたって彼は多様な製品や乗り物のデザインにも取り組み、それらの分野でも評価を高めてきた。

車いすとチェアのコレクション
Morrisonがデザインしてきた家具のコレクションには、共通するデザイン言語によって統一されたさまざまなチェアやスツールが含まれている。車いすと、動かないチェアの家具のコレクションはどうだろう？　お互いにどんなインスピレーションが得られるだろうか？

Cappelliniのために Jasper Morrison がデザインした Lotus 回転式アームチェア

車いす団体MotivationのDavid Constantineは、自分以外の人たちが
ソファーでくつろいでいるとき、ちょっとぎこちなく、また何とな
く場違いに感じられることがあるというし、もしかするとそれは彼
に対する周りの人の認識を変えているのかもしれない。共通点のあ
る家具を使うことによって、夕べを共に過ごす経験はどう変化する
だろうか？

見出された自転車のフロントフォークと電気部品をリサイクルした*Readymade*、
TENプロジェクトのために*Marriott*がデザイン

Michael Marriott、車いすと出会う

車いす

探求と問題解決の交差の章で述べたように、車いすはここ数十年間にラディカルな再創造を経てきた。新素材合金などの採用によって車いすの軽量性と操作性は向上し、自転車の基本的な構造と機構部品を採用したおかげで性能や外観も見違えるほどになった。どこにでもあるマウンテンバイク然としたデザイン言語が生まれたのは、これら2つの製品が最近では多くの要素を共有しているためでもあるが、フィットネスと運動能力を連想させる肯定的なイメージのためでもある。いまだに病院を——そして暗に障害の医療モデルを——連想させる、ぎこちない、クロムめっきされた、鉄パイプ製の車いすよりも、肯定的なものであることは確かだろう。

しかし、このような車いすとマウンテンバイクの収斂的進化に異議を申し立てることもできるし、それはおそらくすべきことだろう。それはあらゆる人の好みや文化に合うものではない——実用上の恩恵がいかにあろうとも、技術的に洗練されたアウトドア用の衣服やフットウェアを日常生活で私たちがみな着用しているわけではないのと同じことだ。私たちの衣服や家具の好みは実用志向とは言い難いことが多く、通常はより情動的なものである。

最近では車いすのデザインが非常に洗練されており、その副次的効果として、このような技術的に洗練された製品を得意とするデザ

RGKのInterceptor車いす

イナーが引き寄せられ、そして必要とされるようになっている。そのことは、現状のアプローチを固定化する方向に動くだろう。デザインは、アートや科学と同じように、思い込みとなってしまうまでに広く行き渡った価値観へ異議を申し立てることによって進歩する。してみると、この業界にとって真の利益となるのは、自転車と同じくらい家具に魅せられている人たちをより多く引き入れることではないだろうか。

　もちろん、そこにはひとつの明白な問題がある。手動車いすは、今後も軽量な車輪などの機構部品を自転車と共用して行くことになるだろう。マウンテンバイクのデザイン言語を採用することによって、少なくとも一貫性は確保される。一方、何らかのラディカルな代替案の採用には、後知恵で自転車の車輪をチェアにくっつけたように感じさせるリスクがあるかもしれない。しかし差異は、必ずしも不調和を意味するものではない。

Michael Marriott

スポーク付きの車輪を残したまま、車いすに異なるデザイン言語を採用するにはどうすればよいか考えているうちに、イギリスの家具デザイナー Michael Marriott の名前が思い浮かんだ。彼はよく、ファウンド・オブジェを家具に取り入れている。木のスプーンはコート掛けにちょうどいいし、バーベルのウェイトはランプの台座やろうそく立てに流用できるし、ボウリングのピンはコーヒーテーブルの脚になる。どの物体も文脈を抜きにしてすぐにそれとわかるものだが、こういった二次的な用途にうまくなじんでいる。そのような新しい組み合わせにはちょっとした居心地の悪さが感じられることが多いのだが、彼の場合、それがひとつの魅力となっているようだ。

　Marriott の XL1 Kit チェアは、大量生産された製品と低コストの手作り製品との中間的な存在で、インフォーマルな美を感じさせる。スポーツ用車いすのこれ見よがしな技術的最適化とは、確かに違う

Michael Marriottのデザインした XL1 Kitチェア、
Royal College of Artの修了作品

ものだ。彼がこの作品——Royal College of Artでの家具デザインの修了制作プロジェクト——で目指したのは、「快適で、手ごろで、作りやすく、安心できる誠実な本物の家具であって、無意味なプロトタイプではないもの」だった[1]。**誠実**と**安心**とが並置されているのは興味深い。Marriottの作品は実用的でありながら、凡庸さを免れている。

出会い

Marriottの作品は、家具デザインの文化から車いすへ、新風をもたらす可能性を感じさせる。合金鋼フレームを除いて、モダンな車いすの機構部品がそのまま使われていると想像してみてほしい。もしかするとスポーク付きの車輪には、チェアのそれ以外の部分とはまったく異なるアプローチを取り入れることができるのかもしれない。

チェア、自転車と出会う

私はまったく知らなかったのだが、自転車はすでにMarriottにとってなじみのある題材だった。ロンドンのイーストエンドの工場跡にある彼のスタジオを訪ねたとき、彼は屋根裏にある小さな付属の工房を見せてくれた。そこにはチェアと同じくらいたくさんの自転車が梁から吊り下げられ、スペアの車輪が垂木にぶら下がっていた。

彼は古い折り畳み自転車と壊れた1970年代の買い物自転車を指し示し、どちらも車輪が小径なので、この2台を組み合わせてちゃんとした自転車を1台作るつもりだ、と話してくれた。Moultonの折り畳み自転車は、鋼管立体トラス構造をしている。近くのチェアも同様の人目を引くフレーム構造をしているが、こちらは鋳造アルミニウム製だ。このChair_ONEは、家具職人として出発した工業デザイナーKonstantin Grcicがデザインしたもので、彼の作品は慎み深いとか、エレガントだとか、緊張感があるとか、さまざまに評されている。

Marriottのスタジオの工房で、垂木にぶら下がったチェアと車いす

隣の使い古された古いチェアは彼が修理中のもので、20世紀の
フランス人デザイナー Jean Prouvé による極めて珍しいデザインだ。
Marriott は昔から彼のファンなのだ。Prouvé は最初に鍛冶屋に弟子
入りし、その後も板金の可能性を探求し続けた。当時、彼と同世代
のモダニストたちは、ほとんど全員と言っていいほど鋼管フレーム
を採用していた。偶然にも、Prouvé の工房である Atelier Prouvé で
は、第二次世界大戦中に自転車を製造していた。自転車からチェ
アへ、そしてまた自転車へと戻ってきたわけだ。Prouvé は、デザイ
ナーであると同時にアーキテクトであり、エンジニアでもあった。
彼が車いすのデザインに取り組んだとしたら、実に興味深いことに
なっただろうと Marriott は考えている。彼は何をするにも極めて独
特な、ほとんど前例のないような手法を取っていたからだ。

　彼の議論は熱を帯びてきた。「車いすはチェアと自転車の中間にあ
ります」と彼は言う。「その二つに私は本当に魅力を感じています。
どんな時でも、私はどちらかに関係するプロジェクトを手掛けてい
るのが普通です[2]。」彼はチェアと自転車の間に存在する関連性や中
間領域に興味があること、そこに車いすがどれほどすんなりと受け
入れられるのかを語ってくれた。私たちは少しの間、家具メーカー
の Vitra が車いすの製造に乗り出したら、その製造プロセスやディ
テールへの気配りが車いすのデザインに本質的な影響を与える可能
性はあるだろうかと空想をめぐらした。

　Marriott は、アーティストの友人が使っている車いすを、精巧な
チタン鋼フレームの美しいチェアと表現した。値段が数千ポンドす
るにもかかわらず、その車いすは12か月から18か月しか持たず、膨
大な衝撃荷重を受け止める前輪のベアリングが摩耗してしまう。そ
のため Marriott は Alex Moulton について調べてみることにした。彼
は Moulton 折り畳み自転車をデザインしたエンジニアであり、サス
ペンションエンジニアとして Alec Issigonis と Mini を共同開発し、そ
の後 Austin 1100 の液体ばねサスペンションを手掛けた経験がある。

Marcel Duchampの与えた影響と、TENプロジェクトへのMichael Marriottの
回答に使われた市販の電気部品のモンタージュ

Marriottは、基本原則からソリューションを導き出すというより
は、インスピレーションや連想を探し求めているようだった。「Alex
Moultonならどうしただろうか？」という問いはデザイナーの考え
方としては反語的に感じられるが、それでもやはり包括的かつ適切
に、デザインと工学との区別をあいまいにしている。

　私たちの会話は、出発点に戻ってきたように感じられ始めた。
Marriottは家具のデザインよりも自転車から多くのインスピレーショ
ンを得ているようであり、Moultonだったら自分よりもずっと良い車
いすデザイナーになっただろうと言っている通り、デザイナーより
もエンジニアから多くのインスピレーションを得ているようだ。し
かしそのとき私が気づいたのは、すでに車いすに取り組んでいても
おかしくないようなエンジニアたちにMarriottが尊敬の念を抱いて
いるものの、依然として私たちの会話が新鮮な視点を提起し続けて
いることだった。工学技術だけでなく、エンジニアからも多くのイ
ンスピレーションを得ることによって、細部の類似ではなく、もっ
と多様なプロジェクトが視野に入るようになり、結果として思考の
筋道はよりラディカルなものとなった。

もしAlex MoultonがMarcel Duchampと出会ったら

素晴らしいのは、Marriottがデザインから両方向を見渡して、工学
と同じくらいアートからもインスピレーションを引き出しているこ
とだ。TENという最近のプロジェクトで、彼はキュレーターのChris
Jacksonに招かれた10人のデザイナーのひとりとして、自分のスタ
ジオから10キロ以内で見つけた材料を使って10ポンドという予算
の中でオブジェを制作し、それによって持続可能なデザインという
課題に関する個人的な見解を表明するよう依頼された。彼の回答は、
木製のスツールと自転車のフロントフォーク、そしていくつかの家
庭用電気部品で作られた電気スタンドだった。ここにもまた、チェ
アと自転車が顔を出している。

この作品は、もちろんDuchampの**自転車の車輪**へのオマージュだ。Duchampが1913年に制作したこの作品は、このアーティストの最初の重要なレディメイド（厳密には、自転車のフロントフォークには上下を逆にしてスツールに固定するという改変が加えられているため、**手を加えたレディメイド**）である。Duchampは後年、このオリジナルが「気晴らし」として、回転する車輪とくるくる回るフロントフォークを備えた動く彫刻（kinetic sculpture）として作られたものであり、「それを見るのは楽しかった。ちょうど暖炉に躍る炎を見るのが楽しいように」と回想している[3]。しかしこの作品の永続的な重要性は、コンセプチュアルな面にある。それはそれで美しいのだが、車輪の意義はその普遍性にあり、どんな大量生産された物体もアートにできると提唱することで、この作品はアートやアーティストの定義そのものに異議を申し立てていた。**レディメイド**は、反芸術を作り出すラディカルな試みであると説明されている。たぶん、障害に配慮したデザインにおける反デザインの役割は、技術力の駆使に異議を申し立てることにあるのだろう。ちょっと皮肉に聞こえるかもしれないが、反デザインに魅せられたデザイナーは多い。デザインキュレーターのClare Catterallは、グラフィックデザインにおける反デザインに関する書籍『Specials』に寄せた紹介文の中で、こう指摘している。「コンピューターによって生成された巧妙なデザインに手作業のぎこちなさを再び取り入れることによって、現在ではより人間的な美的感覚が加味されています[4]。」

　同様に、自転車とチェアの新たなハイブリッドは車いすデザインの美的感覚を再定義するかもしれないが、さらに重要なのはそれがコンセプチュアルな役割をも獲得する可能性があることだ。たぶん私たちは、精巧に作り上げられたマシンとしての車いすの概念にとらわれすぎて、要するに車いすは車輪の付いたチェアであってもいいのだという、より明白な選択肢を見過ごしているのだろう。もしかするとそれは技術的な退歩と思えるかもしれないが、車いすが障害

全般を表現するにあたって重要な役割を果たしていることを考えれば、この程度の控えめな表現にも実際にはある程度の肯定的なメッセージが含まれているのかもしれない。

　この文脈において、Marriottが素晴らしいのはMoultonとDuchampだけでなくProuvéとGrcicについても考え、チェアだけでなく自転車についても考え、そしてアートから工芸や家具デザイン、工業デザイン、製造業、さらには工学に至るスペクトル全体からインスピレーションを得ようとしていることだ。その精神はマルチディシプリナリーというよりはインターディシプリナリー*1なものであり、デザインの中ばかりではなく、デザインと他の分野との間にも交流が生じていることを物語っている。

*1──監訳注：いずれも学際的なアプローチという観点では共通だが、この間には大きな違いがある。マルチディシプリナリー（multidisciplinary）では、ある問題に対して、複数分野の専門家がそれぞれの分野の知見を持ち寄って取り組む。これに対してインターディシプリナリー（interdisciplinary）では、ある問題に対して取り組むため、複数分野の専門家がそれぞれの分野から知見を持ち寄って融合させ新たな領域をつくる。前者ではプロジェクト完了後に領域の関係に変化が生じないのに対して、後者では新たな領域が生まれる。

次ページ：Alex MoultonからMarcel Duchampまで、Michael Marriottが選んだ車いすデザインの将来にインスピレーションを与えそうなものたち

Hussein Chalayanの2000年秋冬コレクションから、木製ティアードスカート

もしHussein Chalayanが
ロボットアームと出会ったら

医療エンジニアは、自分の腕をほとんど、あるいはまったく動かせ
ない人たちのニーズを満たすために、ロボット工学を応用している[1]。
そういったロボットアームにはテクノロジーだけでなく、保護用ア
ウターケーシングや布製スリーブなど、軽量産業用ロボットのデザ
イン言語が採用されてきた。ラディカルな代替案の探求は現在の開
発チームにとって優先事項ではないし、そのようなスキルの持ち合
わせもない。そこにはファッションデザインが大いに貢献できるこ
とだろう。スリーブはしなやかに波打つようにデザインされるもの
だが、大部分の製品のフォルムには動きがないからだ。「衣服は動き
の中にもうひとつの生命感を獲得する」と、非常に実験的なファッ
ションデザイナーのひとりであるHussein Chalayanは語る。彼の作
品は、素材とカットの創造的な利用を特徴としている[2]。

見た通りではなくコンセプチュアルに

しかしChalayanの作品は同時に非常にコンセプチュアルなものであ
り、目に見えるものとは違ったメタファーが込められていることが
多い。彼の有名な2000年秋冬コレクションでは、テーブルとチェア
が衣服に、さらには磨き上げられた木製のコーヒーテーブルが木製
のティアードスカートに変容する。それについて彼は、「このプロ
ジェクトは家具とはまったく関係ありません。それは戦争のさなか

に自分の家を去ろうとする瞬間を表現したものです」と強調している[3]。これは難しい問題だ。一方ではいかなるロボットアームのデザインをも変容させるスキルがChalayanにはあるのに対して、他方ではよりコンセプチュアルなアプローチを採用することがそれにもまして重要なのかもしれない。Chalayanのようなデザイナーは、ロボットアームのアイディアそのものや支援テクノロジーのアイディアの探求にも、実際の最終デザインの決定にも、同じくらい大きな影響を与え得る。私たちには、どちらの影響も必要だ。

Martin Bone、義足と出会う

義足

モーターの組み込まれた義足もそうでない義足も、その美学は次の原則のどちらかを体現していることが多い。**装飾用義足は外見をなるべく人の脚に似せて作られる一方、機能的義足の外観は構造的・機構的構成要素の見た目をそのまま引き継いでいる。**

したがって装飾用義肢の表面を覆う素材は人間の皮膚との類似性を重視して選ばれるが、機能的義肢はそのようなデザインはされずに露出され、装飾用カバーを持たないことを特徴としており、義肢の機械的特性に合わせて選択された骨格素材と筋肉素材がむき出しになっている。後者のタイプの義肢を着用するMITメディアラボのHugh Herrは、その優美さや効率性、そして機械工学の実直さを高く評価しているが、それは多くの切断者の好みではない。装飾用義肢が不気味あるいは**フェイク**と感じられるとか**触感**が気に入らないといった理由から、不満を感じる切断者もいる。義肢が人間の皮膚の見た目を模してデザインされるとしても、触感はそれほど重視されない傾向があるからだ。

これらの両極端の間には、広大な空白地帯が存在している。第3のアプローチとして、人間の脚を模すのではなく、強靭でよく考えられた美的価値観からインスピレーションを得てはどうだろう？Aimee Mullinsは、美しいが不気味なガラス製の義足を着用してモデ

酢酸セルロースなど熱可塑性プラスチックの新しい用途を探るため、
Martin BoneがEastmanのためにデザインしたアイウェアのコンセプト

ルを務めているが、それは例外だ。人間の皮膚に似ているためでなく、全面的に機械的特性のためでもなく、義足の素材を選ぶとすれば何になるだろうか？

Martin Bone

Martin BoneはIDEOの工業デザイナーである。彼はIDEOの同僚たちとともに、テレビやコンピューター、ペンやPDAなど、願望と実用性をうまくバランスさせた多様な製品の開発に取り組んでいる。

　彼のインスピレーションの源は、デザイナーが**素材感**と呼ぶ、素材に固有の美的性質だ。多くのデザイナーがしているように、最初にフォルムを検討し、次に表面加工や仕上げに取り掛かるのではなく、彼は素材そのものから外側へ向かってデザインしているかのように、特徴によって素材を選び、その特徴を最終的なフォルムを通してより良く表現しようとする。「私はいつも素材に注目しています。素材がインスピレーションの源なのです」とBoneは語る。「ものと、それを使う人とをつないでいるのは素材だからです[1]」。

　そのため、彼のもとにはデザインブリーフに素材が指定されたプロジェクトがよく持ち込まれる。Boneが手掛けたEastman社のプロジェクトは、樹液を原料とする酢酸セルロース（オリジナルのLegoブロックは1949年にこの素材から作られた）など、さまざまな熱可塑性プラスチックに製造業者やデザイナーの関心を呼び戻そうとするものだった。材料工学の専門家であるKara Johnsonらとともに、Boneはこういった「忘れられた素材」にインスピレーションを得て、現代的なアイウェアの製品ラインナップを作り上げた[2]。

　彼自身が手掛けたラディカルなサングラスのコンセプトは、着用者の鼻筋で支えられるのではなく、頭の後ろ側に回り込むデザインになっている。着用者が検眼士のところへ行くときに頭の形状も測定してもらい、レンズだけではなくフレームも**処方**してもらおうというアイディアだ。積層構造となっているのも、すべてオーダーメ

Otto Bockによって製造された義足、C-legとCompact

イドで作られるというアイディアに沿ったものであり、そのために
Boneはさまざまな色の酢酸セルロースを相補的な特性を持つ別の素
材と組み合わせる実験を行った。彼は熱可塑性プラスチックを堅木
——興味深いことに、このプラスチックはまさにこの素材を原料と
している——と銅の間に挟み込むことを試してみた。銅は、個人的
にこだわりのある素材だとBoneは言う。「銅は美しくさびて行きま
すし、着用者が年齢を重ねるにつれてメガネも古びて行くというア
イディアが気に入ったのです[3]。」これら3種類の伝統的な素材が組
み合わされて、ラディカルな複合素材が誕生した。

出会い

同じようにラディカルなアプローチが義足にも採用されるとすれば、
それはどんなものになるだろうか？　私たちがそのような話を始め
るや否や、私はBoneのアプローチが非常に自然に適用できることに
感銘を受けた。それまで私が聞いていた彼の議論の仕方とまったく
同じように、彼はこの医療製品にも取り組んだ。違いがあるとすれ
ば、このデザインブリーフの重要性ではなく、その身近さのために、
より一層の熱意が込められていたことだ。

　Boneが最初に考えたのは、身体がどれほど官能的なものであるか、
またこの観点からデザインを作り出すことが何を意味するのかとい
うことだった。人間の四肢の見た目をまねるのではなく、それ自体
に固有の官能性のあるものを作り出してはどうだろうか？

男性と女性の脚の素材感

官能性はセクシュアリティーに通じるし、男性の脚が女性の脚と異な
ることは明らかだ。そういった違いを、素材によって表現すること
は可能だろうか？　女性には、磨き上げた木や滑らかな陶器——金
属の冷たさなしに強さを感じさせる——を使ってはどうだろうか？
男性には、フェルト——粗さとある程度の柔らかさを持ち合わせる

インスピレーションの源となる素材のサンプルが詰まったIDEOのTechBox

――を使ってはどうだろうか?

　Boneは、昔ながらの木製の義足に戻ったり、現代的な義肢のテクノロジーを拒絶したりするつもりはないと熱心に説明してくれた。しかし彼は、重すぎて単体では使えない素材の興味深い特性を失わずに、軽量な構造材料の官能性を高めるような新しい複合材料を作り出せないだろうかと考えている。例えば、炭素繊維の基質にオーク材の上張りをした複合合板は作れるだろうか、と彼は問う。彼が思い描くのは人工物と自然物との適切なバランスであり、炭素繊維の計算された形状と木目の有機的なばらつきとの適切なバランスだ。

オーダーメイドの義足

会話は特定の素材サンプルのユニークさから、人びとそれ自身のユニークさへと移って行った。Eastmanのメガネは積層板を使うことによって、着用者が自分自身の素材の組み合わせを選べるという恩恵も得られた。Boneはテーラードスーツからこの発想を得たが、義肢は臨床的にカスタマイズされることはあっても美的には画一的で、同程度の個人的な選択や表現ができない点が不都合に思える。選ぶことができるなら、切断者はどんな素材を指定すると思うか聞いてみたところ、Boneは人工芝やガラスといった奇妙な選択に非常に興味を持っているようだった。「たぶん、厳密な制約条件は、成型できるシート状の素材ということだけじゃないでしょうか[4]。」

　それでは、デザイナーの役割は何になるのだろうか?　Boneはデザイナー／メイカーを、テーラーと同様に、こういったすべての選択のキュレーターとみなしている。その人は、視覚的な観点からも技術的な観点からも、どれが適していてどれが適していないのかを教えてくれるだろう。その人は、顧客が実験できるサンプル（私自身がRoyal College of Artでオーダーメイドの義手のデザインをする際に探求した領域だ）と、積層板を作るための器材やプレス加工機を持っていることだろう。人によってそのような選択をする理由

木材と銅、そしてアクリル樹脂の実験的な積層構造

は違うだろうし、その基準——人種的基準、美的基準、文化的基準——も違うものになりそうだ。単に肌の色に「合わせる」だけよりも、どれほど表現力豊かなものになることだろう。それは人びとの単なる身体的な違いよりも、はるかに上を行くものだ。

Open Source Prosthetics（オープンソース義肢）運動は、病院という枠にとらわれた臨床的処方のモデルに異議を申し立て、それを民間の工房で置き換えようとするものだ。新聞連載漫画Doonesburyの「Pimp my gimp」というエピソードに、切断者が自動車車体工場で義足にカスタム塗装をしてもらう話が出てくる。こういった異議は健全なものだが、庭の**物置小屋**（garden shed）モデルに陥る危険はあるかもしれない。義肢業界を脅かす孤独な発明家は相当な技術的スキルを必要とするとはいえアマチュアであるため、私たちがここで議論している問題に同じような興味を持つことはないだろうし、精通していることもないだろう。

Boneは伝統的な工芸の現代的な再発見や再創造、そして若者たちの「パンク・マニュファクチャリング」から、より多くの発想を得ている。彼は、挑発的な態度を表すタトゥーを入れた切断者たちを見てきた。しかし彼は、そのような活動は必ずしも自分たちでやらなくてもいいのだと考えている。「それは今でもスキルのある工芸家たちの仕事です。それには現在義足を作っている人たちも含まれます。要するに、私は自分でスーツを仕立てたいわけじゃないんです。テーラーに、つまり私よりも優れたスキルと優れた目を持っている人に、頼みたいのです。私はメカニズムを考え出したいわけではありません。そうなれば、それが私の関心を占めてしまうでしょうし、この分野ではすでに美的感覚ではなくメカニズムが重視されているからです。[5]」義肢装具士と切断者、そしてデザイナーとのパートナーシップによって、単独では誰も開発できなかったものを共同で作り出すことができるかもしれない。

男と女、そしてシマノとカンパニョーロ

男女の義肢の違いという考えに戻って、Boneはそれをシマノとカンパニョーロの自転車部品の違いに例えた。「どちらも同じ問題に非常に異なるアプローチを取っています。一方は作り込まれた精悍なもの、他方は官能的で強靭なものです。カンパニョーロの鋳造部品の中には、美しく有機的なものがあります。ヴィンテージの部品は、本当に素晴らしいものです[6]。」つまり男性性や女性性の本質は、素材とフォルムの組み合わせに体現され得るのかもしれない。これは魅力的なアナロジーであり、車いすと自転車の議論へさらなるニュアンスを付け加える。自転車の部品を使うべきかどうかという問題は、どの部品について述べているかに依存するのだ。Boneはこういった見過ごされがちな違いに気づいているし、その重要性は明らかだと指摘したこともある。それはまた、支援テクノロジーに関するごく初期の、そしてきわめて広範囲の会話にデザイナーが参加すべき理由のひとつでもある。

皮膚を、筋肉を、そして骨格を抽象化する

私たちは、人体の感触とのかかわりを捨て去ることなく、視覚的な模倣を放棄するという考えに興味を抱いた。それは抽象化を暗示する。皮膚とまったく同じ感触ではないかもしれないが、その性質の一部を有する素材、あるいはそれ自体が触って喜びを感じられるような素材である。Boneは義肢の構造とカバーとの間にある美的な関係性に発想を得て、硬いものと柔らかいもの、骨格と組織とのコントラストに思いをはせてみることにした。

　彼はフェルトのような柔らかい素材を使い、パターンをフェルトに捺印することによって、触られるとそれが屈曲し応答して隠されていた機構部品をあらわにするというアイディアを追い求めた。実際のプロジェクトであればこの時点で、素材のサンプルを使った大まかなプロトタイプを作り始め、皮膚の下にある筋肉のように、

フェルトを通してメカニズムを触ったときの感じをつかもうとしたことだろう。メカニズムを露出させる代わりに、そのような方法で内に秘めた強靱さと高度な技術を間接的に伝えることもできただろう。「開口部のある部品からできた炭素繊維の構造部材が想像できます。柔らかい素材がその上に巻き付けられ、開口部と硬い部分を覆っています。自分の脚を触っていると、まるでむこうずねからふくらはぎにかけて触っているかのように、感覚が変化するのです[7]。」以下のページに見られるように、Boneはこのアイディアをさらに掘り下げている。

次ページ:義肢に使われる素材の新しい組み合わせ、
Martin Boneによるスケッチ

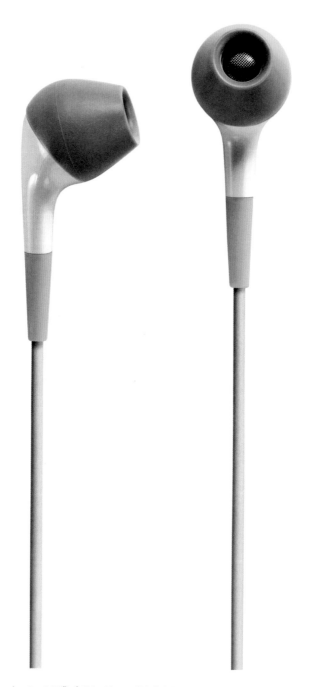

AppleのJonathan Iveの工業デザイングループがデザインしたiPodのイヤフォン

もしJonathan Iveが補聴器と出会ったら

補聴器業界の一部の人たちによれば、携帯電話のワイヤレスイヤフォンはエキサイティングな未来を示すものだという。補聴器と同じようなデバイスを、聴覚障害のない人たちが着用しているからだ。しかしそういった製品は銀色の筐体や明滅する青色LEDなどによってこれ見よがしにテクノロジーをひけらかすものが多く、男性優位のアーリーアダプターの市場を離れれば、場違いで気まずい思いをすることもある。Jonathan IveはAppleの工業デザインチームを率いて、数多くのハイテク製品に人間味のある、繊細な魅力を付け加える仕事に取り組んできた。ワイヤレスであろうとなかろうと、Appleの象徴的な白いiPodのイヤフォンはもうひとつの理想を体現している。私が見かけたティーンエイジャーは、白い色の補聴器を使っていた。それは肌の色に似せたピンクの補聴器よりも離れたところから目につくものだったが、それを着用する姿は自信に満ちたものだった。

デザイン言語を確立する

しかしAppleの魅力は、色に限られたものではない。最初のiMacに追随して続々と生み出された粗雑な半透明の類似商品と同様、この白い色の補聴器もAppleの新製品とは見間違えようのないものだった。細かい話をすると、どんな白色も純粋な白ではないため、それによって前頁に示すような色彩やテクスチャーの違いが生じる。もっ

と重要なのは、全体に、そしてディテールにも、ある種のデザイン言語が存在することだ。Apple製品には広範囲の、しかし注意深く選択された、一連の素材や仕上げが使われている。それは金属やプラスチックそして合成ゴムであったり、白や黒や銀色あるいはさまざまな色彩であったり、内部着色や背面塗装あるいは透明であったり、研磨加工やエッチングあるいは陽極酸化皮膜処理であったりするが、ロゴがなくてもすぐにApple製品だとわかるものばかりだ。Iveなら、補聴器の素晴らしいテクノロジーにどうアプローチするだろうか？AppleのiEarという製品があったとしたら、その見た目は、そして感触はどんなものになるだろうか？

もしPaul Smithが補聴器と出会ったら

補聴器は聴こえるようにデザインされるのであり、見られるためにデザインされるわけではない。そのため、伝統的に補聴器はピンク色のプラスチックで、肌にカムフラージュするものとされてきた。その傾向が補聴器全体に及んでいるのは、パーツの数を減らすためかもしれないし、他のデザインをする理由がないからかもしれない。補聴器の外観についてはひとまず措くとしても、なぜ他人から見られることのない部分についてまったく違う取り扱いができなかったのだろうか？　補聴器の耳に差し込まれる部分の表面を、美しくゴージャスなディテールにしてはどうだろうか？

隠されたディテールへの気配り

ファッションデザイナーのPaul Smithは、彼の衣服の着用者がどう感じるかについて、他の人からどう見えるかと同じくらい気を配っている。着用者の経験は、その人がハンガーに手を伸ばし、生地を手に取り、ボタンをはめるところからすでに始まっている。ラベルやライニングや縁飾り、そしてチラリと見えるSmithのトレードマークとも言える色鮮やかなストライプは、ごく親しい人たち以外には誰にも見えないというのに、注意深く、時には軽妙に施されている。しかし着用者はその存在を知っているし、またそのことがその衣服を違ったものに感じさせ、着用者を特別な気分にしてくれるのだ。人

Paul Smithのスーツ *The Willoughby* のディテール、
着用者しか見ることのない手の込んだライニングが見える

が自分の障害を見せるか、それとも隠すか決めること――そしてそのような表現の選択を可能とするように装置や義肢がデザインされるべきかどうか――と、人知れず心地よい思いをすることは別の問題なのかもしれない。利用の儀式が、私たちの生活という布地に織り込まれて行く。そういった、見られることのないディテール――清掃用クロスや、夜間に補聴器をしまっておくための箱――は、すべてその経験の一部なのだ。

LondonのKnightsbridgeにある、Cutler and Grossの旗艦店

もしCutler and Grossが補聴器と出会ったら

補聴器のデザインが医療の領域にとどまっているのだとすれば、補聴器の購入方法についても同じことが言える。現在ではクリニックではなく販売店へ行って購入することもできるとはいえ、その経験はコンシューマリズムよりも処方に近いものだ。最近の補聴器販売店は、30年前のメガネ店と共通点が多い。Cutler and Grossの共同創業者であるTony Grossは検眼士の資格を持っているが、1960年代当時には検眼士が自分でメガネを販売することの皮肉に気付き始めていた。「脚の専門医のところへ行って、脚を治療してもらい、それが終わると医者がファッショナブルな靴を選ぶ手伝いをしてくれるようなものですね。それはメガネ店が提供していたサービスだったのですが、今でも多くのメガネ店が同じことをしています[1]。」そして、そのことは大部分、補聴器の販売に今なお当てはまる。

ファッショナブルな補聴器のファッション小売業

最近になって、GrossはComme des Garçons Dover Street Market（DSM）内にヴィンテージのサングラス販売店を立ち上げた。川久保玲がDSMを創設したのは、インディペンデントなファッションデザイナーや意外性のある小売業者に幅広く参加してもらうためだった。（Cutler and Grossのその店舗はメガネ屋ではないが、処方したレンズは他の店で入れてもらえる。）Comme des Garçonsが、それに

ふさわしいエッジのきいた補聴器販売店を検討する可能性はあるだろうか？　もしあるなら、DSMの補聴器売り場はどんなものになるだろうか？　それによって、補聴器や聴覚障害への認識は多少なりとも変化するだろうか？　また難聴の文化の重要性の話題に戻れば、まずそれに魅力を感じるのは大文字の難聴者だろうか、それとも小文字の難聴者だろうか？

Graphic Thought Facility、点字と出会う

標識としての点字

公共のスペースに点字が存在することは、いくつかの興味深い矛盾
をさらけ出す。点字は読める人にとっては非常にありがたいものだ
が、盲人の中でも点字が読める人は少数派であるため、幅広い視覚
障害者にとって点字は空間をアクセシブルにする手段のひとつに過
ぎない。同時に、点字は晴眼者にとって非常に読みにくいものであ
るため、好奇の目で見られがちなだけでなく、より人目を引きにく
い他の多くのアクセシビリティー対策よりも障害を目立たせる結果
を招きがちである。点字には、象徴的な存在感があるのだ。

　しかし点字は標識などグラフィックスのデザインブリーフにはほと
んど記載されず、別個のアクセシビリティー関連の課題として取り
扱われることが多く、別のチームによって実装されることさえある。
誰しも、点字が後知恵で——別個のプレートに、異なる素材を用い
て、他の標識とは異なる時点で——付け加えられたことがありあり
とわかる建物に足を踏み入れた経験はあるだろう。点字は他の内装
との関連性がないのが普通であり、美しさを損なっていることも多
い。たぶんそのような取り扱いは、点字が単なる法律上の義務、必
要な妥協としか見られていないためなのだろう。あるいは、内装や
グラフィックのデザイナーが関わるには専門的すぎる課題だと思わ
れているのかもしれない。いずれにせよ、このような周縁化によっ

GTF（Graphic Thought Facility）がデザインし製造するMeBox収納ボックス、
ミシン目に沿ってドットを切り抜けば文字やアイコンが表示できる

て点字は法律に規定される最小限にとどめられる傾向にあり、アクセシビリティー全般に対する冷淡な態度を目に見える形で示している。

　またそれは、失われた機会と見ることもできる。点字は、抽象度の高い視覚的・触覚的装飾として興味深く美しいものであり、読めない人にとっては楔形文字や線文字Bと同様に好奇心をそそる解読不能な文字である。点字が環境を損なうのでなく、向上させることは可能なはずだ。

Graphic Thought Facility

デザインコンサルタントGTFの業務範囲は、内装、展示会、プロダクトデザイン、そして書籍など多岐にわたる。ロンドンのScience MuseumとDesign MuseumのインフォグラフィックスもGTFがデザインしたものだ。あるカフェの内装には、遠くから見ると壁一面に描かれた世界地図だったものが、近づくにしたがって花のパターンに変わって行き、しかもそれがチョコレートを振りかけて描かれていることがわかるという仕掛けが施されている。GTFは印刷物も手掛けており、細部にまで気を配った美しい書籍をデザインしている。

出会い

GTFなら点字からインスピレーションを得るだけでなく、点字に革新的なアプローチをしてくれるかもしれないと考えた理由のひとつは、そのようなスケールの振れ幅の大きさだった。点字の大きさは数ミリメートルであり、当然ながら手の届く範囲で読める必要があるため、点字を内装に取り入れるためには少し離れたときと近づいたときのデザインを考慮する必要がある。

　GTFのグラフィックデザインに一貫しているのは、素材や製造技術に対する強い思いと、それらが担う視覚言語だ。点字の正確さと改変不可能な構造は、素材の性質あるいは素材に適用される製造プ

14 steps to your perfect latte...

Grind, dose, tamp, then **tap, twist, wipe** and **lock.**

Push, purge, stretch and **swirl.**

Tap, pour and **serve!**

...ready for you to sip and enjoy!

GTFがデザインしたCafé Reviveの内装

ロセスの性質のいくばくかを、点字に与えている。GTFの作品は想像力に満ち、よく考えられたハイテクとローテクの組み合わせであり、オーダーメイドのELディスプレイと伝統的な印刷術との組み合わせである。「私たちはいつも、あまり知られていない印刷術や製造技術を探し求めています。本来の目的にかなっているだけでなく、別の文脈にもうまく応用できるようなものです」とAndy Stevensは言う。彼はGTFに3人いるディレクターのひとりだ。「しかし私たちは、珍しいというだけで新しいものに手を出さないよう、気を付けています。プロセスは**適切な**ものでなくてはならないのです[1]。」時にはそれが、紙や板の重さの違いという詳細なレベルに至ることもある。また、ある分野で使われている素材を別の分野で使ってみることもある。

　おそらく最も重要なのは、視覚的な特性だけでなく触覚的な特性もGTFが大事にしていることだ。Martina MargettsがTord Boontjeの作品について書いた、目にも美しい書籍を出版社Rizzoliのためにデザインするにあたって、GTFはBoontjeが金属製の家具に行った穿孔技術を紙に適用し、ページに手の込んだ、点字にも似たテクスチャーを作り出すとともに、ページをめくるときにわずかな抵抗が感じられるようにした。しかし、この穿孔にはグラフィック的な理由もあった。指示された写真を収めるために大きくなったページサイズは、テキストで埋めるには大きすぎるため、このテクスチャーによって余白を削ることなくバランスを取ることが可能となったのだ。それは単純な作業ではなかった。既存のプロセスを一部再利用していたにもかかわらず、印刷機で扱えるようにするためには幾度もの試行錯誤が必要だった。表紙に目の粗い布を使っているため、この本は手に持った時に心地よく、また一種のはかなさも感じられる。この素材は製本プロセスではおなじみのものだが、通常は隠れたところに使われるものだ。「これを表面に持ってくることによって、とてもTordっぽい感じを出すことができました」とStevensは言

Café Reviveのチョコレートを振りかけた壁の装飾

う。「この本には内側にも外側にも、工夫が詰まっているんです[2)]。」

　GTFの自社製品であるMeBoxはボール紙でできた収納ボックスであり、各面には異なる色がスクリーン印刷されて、さらにその上にボール紙が折り返されている。外側のボール紙に刻まれたミシン目に沿ってドットを切り抜くと、背後のボール紙に印刷された対比色が現れる。このようにして、格子状に配置されたドットマトリックスによって文字やアイコン、あるいはパターンを作り出すことができる。得られる表示は非常に自由度の高いものだが、どう使われるにせよ強力な視覚言語を伴ったものになる。おそらく点字に対しても同様に、テキストとしてではなく素材や製造プロセスとして、アプローチできるのではないだろうか？　例えばの話、標識としての点字がもっと簡単に作り出せたり書き換えられたりできるようになれば、どんな新しいコンテンツや使い方が生み出されるだろうか？

　これまでGTFは、総合プログラムにアクセシビリティーが含まれる博物館などの公共空間における標識に携わってきたが、そのデザインブリーフに点字が含まれていたことはなく、完全に別個のプロジェクトとして別のチームが担当していた。Stevensと、もうひとりのディレクターであるHuw Morganと話してみたところ、二人とも点字やその他のアクセシビリティーについて考えるような依頼は大歓迎だと言ってくれた。二人の説明によれば、実はかなり前から点字には興味があったのだそうだ。

素材としての点字

GTFではスタジオのあちこちに、何百ものさまざまな素材のサンプルが散らばっている。二人が最初に出会ったRoyal College of Artの学生時代、素材ライブラリーに入り浸っていたことをStevensは覚えている。そこには興味深い素材のサンプルや、建築や工業デザイン——原材料を日常的に取り扱う学科——の学生を対象としたメーカーのパンフレットが収蔵されていた。特に、奇妙なものから平凡なもの

e corrals the personal
e former over-designed
d, white, blue, black and
ith soft colors. From
ermeer, Rembrandt
m Sweden images
. The colors in
e harmony of
d red which
nsgressive
brics).
earity
f art,
nd

Rizzoliから出版された書籍 *Tord Boontje* の穿孔されたページ、
Boontje自身の家具や照明からインスピレーションを得ている

までさまざまな積層板のセレクションは、未来の展望や学生時代の思い出など、さまざまな気分や連想を呼び覚ましたことがStevensの記憶に残っている。

GTFのサンプルの中からMorganは、RNIBが作成したイギリス諸島の触地図を見つけた。この点字入りの地図に施されたエンボス加工は印象的なものであり、GTFは廃れたり忘れ去られたりしてしまった技法や素材を再発見することに興味を抱いている。ロンドンのInstitute of Contemporary Artsで行われた若いイギリスのデザイナーのStealing Beauty展覧会のために、GTFは色付きと白色のプラスチック積層板に溝を掘るという技法を復活させた[*1]。この技法は伝統的に名札やドアの掲示に使われていたもので、伝統と現代、デザインされたものと平凡なものがせめぎあう面白さがある。Stevensは、点字にも同様のエキサイティングなせめぎあいがあるという。「そこにはティッカーテープ[*2]の美があります。それは宇宙について書くこと[*3]です。未来的なシステム感がある一方で、古風でもあります[3)]。」

RNIBの地図には海岸線がエンボス加工されており、海はテクスチャーで表現され、陸上の都市に対応する場所には地名が点字で表記されている。Stevensはそれに魅了された。「見方によっては、これはグラフィックデザインとして——もしそう呼べるのならの話ですが——非常に無味乾燥で、非常に『粗野な』ものです。触ったり手に取ったりする分には魅力的なのですが、配置の仕方が晴眼者にとってエレガントではないのです[4)]。」彼が疑問に思ったのは、それ

*1——監訳注：この作品群はGTFのWebサイトで確認できる。https://graphicthoughtfacility.com/ica-stealing-beauty-publication/
*2——訳注：株式相場の速報を伝えるために機械から打ち出される紙テープ。
*3——監訳注：原文ではspace writing。地球外知的生命体との交信など、宇宙を題材として想像力を膨らませるアクティビティ。アメリカ航空宇宙局（NASA）の木星探査機「パイオニア10号」など1970年代に打ち上げられた宇宙探査機には、人類から地球外知的生命体にメッセージを伝えるため、しばしば線画を彫刻した金属板が取り付けられた。

Lubna Chowdharyのデザインしたタイル

を読む盲人にとってエレガントさが問題となるのかどうか、またどんな意味で問題なのか、ということだった。そこから見えるものと見えないものについての議論となり、点字を晴眼者にとって装飾的なものにできるか考えることになった。

　GTFがどのように思考を展開して行くか説明しながら、Stevensは彼の机の下にあったもうひとつの箱を取り出した。そこに入っていたものは、Lubna Chowdharyによって創作された美しい陶器のタイルのセレクションだった。そのタイルは、皮革やエンボス加工、そしてエッチングなどさまざまな仕上げの携帯電話の新しいラインナップをローンチするNokiaのためにGTFがデザインした書籍のために制作されたものだった。Chowdharyは指定されたカラーパレットとテクスチャーのタイルを作り上げ、それらは詳細にわたって撮影されて携帯電話を彩ることになった。

巨大な点字

StevensとMorganはタイルをベンチの上に載せて遊び始めた。彼らはタイルを格子状に並べてフリーズ*1にすることを想像していたのだ。二人はさらに直観に反する発想の跳躍をして、タイルをドットに見立てて巨大な——したがって読むことはできない——点字の壁を作り上げることを考え始めた。点字の突起は、テクスチャーやパターンや色彩に富んだタイルによって表現できるだろう。点字の「空白の」部分は、滑らかで装飾のない淡い色のタイルで表現できるだろう。遠くから見れば、解読はできないにしても点字の視覚的な表現であることは見て取れるはずだ。テクスチャーによっても光の反射が異なるため、照明の変化に応じて見え隠れするかもしれない。要するにこれはグラフィックデザイナーが文字を使って遊ぶゲームなのだ。そのゲームでは意味ではなく装飾のために文字が使われるこ

*1——訳注：壁の上部の細長い装飾部分。

ともあるし、同時に両方の目的で使われるとも限らない。

　近くまで来れば、晴眼者にとってもそうでないオーディエンスにとっても、きめの粗いタイルと滑らかなタイルのテクスチャーのコントラストが興味深く思えてくるだろう。滑らかなタイルも実際に点字としての情報を伝えられる。それも、多くの——よくある標識よりも、はるかに多くの——情報を。それ以外にタイルは何を語れるだろうか？　こういったアイディアの最も初期の表現が、次ページ以降に示されている。

　残されたのは、どうやって視覚的な文字をさまざまなスケールの点字に関連付けるかという、一風変わった問題だ。通常とは違って、点字を先に、目に見えるテキストを後に考えるのは何と奇妙なことだろうか。これはもちろん、単なる考えの筋道であり、さらに前に進む前に具体的なデザインブリーフに落とし込む必要があるだろう。しかしその方向で標識にアプローチすることは、インスピレーションをかき立てる。結果として、私たちは目に見えるテキストについて新しい考え方をする転換点に立っているのかもしれないとさえ感じられる。

次ページ：GTFが考案した、晴眼者と視覚障害者の両方を考慮した点字の壁

Shops ←

Screen 1. →

Restaurant →

Ceramic tiles with areas of relief
provide Rich decoration for
public areas as well as being
able to carry information in Braille.

Tord BoontjeのデザインしたGarlandランプシェード

もしTord Boontjeが点字と出会ったら

アクセシブルな環境や公共空間において、点字はそれが読める人（盲人のほんの一部）のための情報源となるだけでなく、晴眼者の視覚的経験やあらゆる人の触覚的経験の一部となっている。しかし、先に述べたように、点字は明らかに後知恵として、アクセシビリティーの問題を直接的に解決した結果として、全体的な構成についてほとんど顧慮することなく、別個の素材片上に追加されることが多い。これが、インクルーシブデザインの望みだったのだろうか？　しかし、この追加された媒体とそれによってもたらされた新たな制約が、晴眼者にも称賛されるような新しい視覚言語に結び付かないのはなぜだろうか？　結局、点字を興味深く美しいものとしているのは、その抽象性と解読不能性そのものなのだ。たぶん、より遊び心に満ちた、目的を定めない実験が必要とされているのだろう。

本質としての装飾

Tord Boontjeは、いわゆる装飾から作品のインスピレーションを得ることで知られるデザイナーであるが、その装飾のディテールは作品に後から付け加えられたものではなく、その本質なのである。非常に有名な彼のGarlandランプシェードは、デリケートな金属製の花々に他ならない。Boontjeの手にかかれば、点字はどんなものになるだろうか？　点字それ自体の存在感とか、製品や環境との新しい

関係性といったものは、どのように獲得されるだろうか？　点字を読む人にとって空間の経験はどのように変容するだろうか、そして点字による案内が通常の標識以上のものになったとすれば、そのような空間における盲人と晴眼者との関係性はそれによってどのように変化するだろうか？

Crispin Jones、視覚障害者のための時計と出会う

視覚障害者のための時計

時計の文字盤を視認できない視覚障害者のために、触知式や音響式の時計が存在する。どちらにも長い歴史があり、最初の触知式時計は18世紀に作られたものだ。現在の触知式時計は通常、開閉可能なガラス蓋で保護された時針と分針を備えている。歴史的には、機械式の点字または点字に類似した表示機構を持つものも存在した——実質的に最初のデジタル時計と言えるだろう。アイデンティティーと能力の交差の項で触れたTissotのSilen-Tなどの電子的触知式時計は、タッチパッドのテクノロジーと振動フィードバックの組み合わせによって仮想的な指針を作り出す。

　最初の音響式時計はリピーター（repeaters）と呼ばれ、17世紀から18世紀にかけて開発されたもので、教会の鐘と同じようにチャイムで15分単位の時刻を知らせる。ミニッツリピーター（minute repeaters）はチャイムで1分単位の時刻を知らせ、グランドソヌリ（Grande Sonnerie）は1時間ごと、15分ごと、そして1分ごとに音を鳴らし、音を消すことも、必要に応じて音を鳴らすこともできるものをいう。リピーターは、実際にはもっぱら盲人のためにデザインされたものではなく、夜光塗料や電灯が発明される以前は夜に時刻を知るためにも役に立つものだったが、実用品であると同時にステータスシンボル的なものでもあった。触知式の中でも一風変わっ

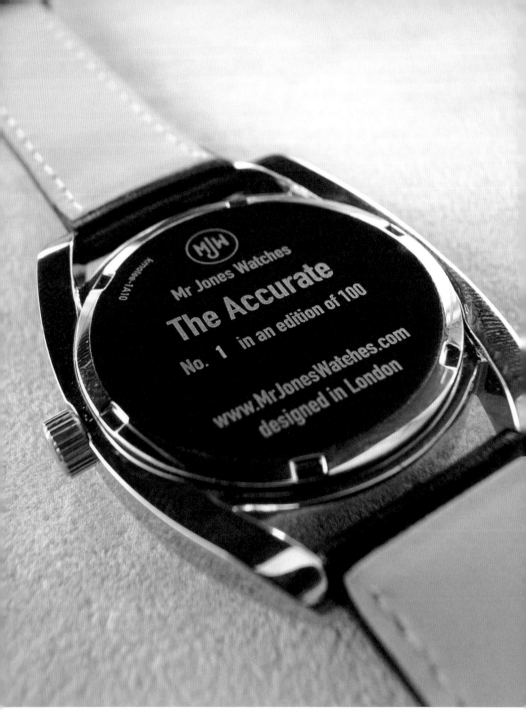

Crispin Jonesによる*Mr Jones Watches*のひとつ、*The Accurate*

たà tact時計は、「1時間に1回、ハンマーとベルの代わりに鋭いピンがケースから突き出して指をつつく」ものだった[1]。

この現代版としては、長短パルスのシーケンスによって時刻を知らせるRNIBの振動式時計がある。例えば、長いパルス2回（午後を示す）の後に短いパルス3回、長いパルス1回、そして短いパルス5回は、午後3時15分を示すことになる。

盲人のための時計の歴史は時計製造業の歴史と切り離せないものだが、その関係性はほとんど失われてしまった。現状、録音または合成音声を再生するトーキングウォッチは、品質の点でも特性の点でも、一般的な時計にはまったく及ばない。RNIBの振動式時計は腕時計ですらなく、ベルトで装着する電子部品の詰まった小さな箱であり、時計というよりはポケットベルや煙報知機のように見える。どれも時刻を知らせる機能は備えているが、時計がその着用者や他人に伝達しているそれ以外の情報は無視されている。時計は機能だけを求められる計器ではなく、私たちの衣服や宝飾品と同様の役割も演じているのだ。私たちの時計に見られる価値や派手さ、そして正確さは、私たちの富や自信、そして几帳面さを表すだけでなく、もしかすると私たちの強欲やうぬぼれ、そして衒学趣味をも覗かせているのかもしれない。

Crispin Jones

Crispin Jonesは、特に時計と時間の表現全般に注目した作品で知られるアーティストでありデザイナーである。Mr Jones Watchesは彼が製作した7つのラディカルな腕時計からなるクリティカルデザインプロジェクトであり、それらの作品はすべて何らかの形で、この身につける技術の成果とその着用者との間の関係に異議を申し立てるものだ。時刻を知らせることは、時計の役割のひとつにすぎない。広告によって私たちは、自分の時計をステータスシンボルとして誇示することによって他人を感服させる必要がある、と信じ込ま

1700年ごろDaniel Quareによって制作された懐中時計、
龍頭を押し下げると15分単位で時刻を知らせる

されているのだ。「あなたが何者であるかを最もよく示すのは、あなたの時計です」とセイコーは主張している[2]。

　Jonesが同様に興味を持っていたのは、時計がその着用者のセルフイメージに演じる役割と、毎日何百回も時計に目をやることによる明確な、あるいは無意識的な、影響にはどんなものがあり得るか、ということだった。彼は自己暗示の法則を応用した。繰り返し「日に日に、あらゆる面で、私は向上しつつある」といった肯定的な発言を聞くことが、人の性格を変えるかもしれない。そのためThe Personality Watchは、時刻と一緒に付加的なメッセージを伝える。それは前向きな「あなたは素晴らしい人物です｜12時52分」であったり、後ろ向きな「あなたの友だちは全員あなたのことを憎んでいます｜9時55分」だったりする。時間とともに、これらのメッセージは着用者の性格に変化をもたらす。さらに極端に走ったThe Humility Watchは死の警告の伝統をよみがえらせ、どの瞬間にも死に備えるべきだと気づかせることを目的としている。そのため、この時計は反射式のディスプレイに時刻と「あなたもいつかは死ぬということを忘れるな」という文章を交互に表示する。Jonesによれば、こうして時間とともに着用者の中に謙虚さが育って行く——それが時計のもうひとつの役割なのである。

出会い

Jonesと私が視覚障害者のための時計について話し始めたとき、その会話はいくつもの方向へ進む可能性があることに私たちは気づいた。何のひねりもなく、トーキングウォッチに不穏な文章のささやきをさしはさんだとすれば、それはThe Personality WatchあるいはThe Humility Watchの一種ともなるだろう。多くの人が**支援テクノロジー**と認識している分野からそのようなものが登場することは、さらに挑発的な色彩を帯びるかもしれない。支援テクノロジーが善意を示唆するという、思い込みを批評しているとさえ言えるのではな

Mr Jones Watches のひとつとして試作された *The Humility Watch* は、
死の警告の伝統をよみがえらせる

いだろうか？

　ステータスシンボルとしての役割に話を戻すと、視覚障害者のための時計はその着用者に内面の輝きを与えることよりも、はるかに多くのことができるはずだ。触知式時計は、着用し触って時刻を知ることに誇りが感じられるものであるべきだ。素材の温かみや重みへの気配りに加えて、一般向けの時計を超える仕上げのテクスチャーを期待する人もいるかもしれない。また、他の盲人たちにアピールするにはどうすればいいだろうか？　手首を曲げたときに、妙なる調べを奏でる時計バンドは？　トーキングウォッチを耳に近づけるたびに、ほのかなビャクダンの香りを漂わせてはどうだろう？　これには、盲人は匂いに特別に敏感だというBlindKissのウェブサイトで茶化されたステレオタイプに陥る危険はあるが、視覚障害者のための時計はもっと多くを伝えることができるはずだ。現状のように、ほとんど「私は盲人です」というメッセージだけを伝えるのではなく。

クリティカルデザインと目が見えないこと

当初、Mr Jones Watchesは出版や展示のためのクリティカルデザインプロジェクトだったが、現在では数量限定版の連作として販売されている。つまり、購入者はそれを着用することによって、時計のデザインに対する自分自身の態度に関してよりクリティカル（批評的）な表明が可能となるのだ。

　目が見えないことに対する一部の人の反応を茶化したBlindKissのウェブサイトの精神にならって、挑発的な時計によって視覚障害者が自分の障害に対する自分自身の態度について何かを表現したり、他人の認識を突き崩したりできるようになるだろうか？　Jonesはそれに興味をそそられたが、自分自身は「盲人ユーザーの経験について明確に述べられるだけの知識［を自分が持っている］という自信はない」と宣言している[3]。これは彼にとって、視覚障害者の協力がどうしても必要なプロジェクトなのだ。

Interaction Design in Institute IvreaでCrispin JonesおよびMichael Kieslingerに
よって制作された*Fluidtime*の洗濯機時間表示

背景になじむ時間

Jonesは、時刻を知らせるという基本に立ち返ろうとしている。目で見て時刻を知る時計と、触知式や音響式の時計との顕著な違いのひとつは、「横目でちらっと見るだけで」時間がわかることだ。

Jonesとサウンド・インタラクションデザイナーのMichael Kieslingerは、イタリアのInteraction Design Institute in Ivreaでより周縁的な時計の連作を制作した。Fluidtimeでは、デザインスタジオの壁に取り付けられた抽象的な物体の動きが、洗濯機置き場にある共同利用洗濯機の状態を反映している——そこから何を読み取るべきかを知っている人にとっては意味があるが、それ以外の人の興味は引かないものだ。洗濯が終わって次の人が使える状態になると、鮮やかな青色のリボンがひらひらとなびく[*1]。それは「伝えるべき重要な情報が得られるまで目立たないようにデザインされ」ており、それによって建築空間の背景にうまくなじんでいるのだ[4]。

時計をちらっと見ることは、触知式時計の蓋を開けて中をまさぐることとは大きく異なる。アイデンティティーと能力の交差の項で触れたThe Discretion Watchでは、さりげない身体の動きに反応する触知式時計について考察した。今回、Jonesは音声を利用しない音響式時計に興味を持っている。

Jonesはロンドンと東京の両方を拠点としており、東京では日本のメーカーと共同で商業プロジェクトに取り組んでいる。彼は、首都圏の山手線を思い起こした。山手線は東京の都心を走る環状鉄道で、ロンドン地下鉄のCircleラインと同じようなものだ。山手線の29個の駅のそれぞれで、その駅特有のメロディーが車両の中に流れる。通勤客は車掌のアナウンスに気づかなかったとしても、自分の降りる駅のなじみ深いメロディーによって物思いから引き戻される

*1——監訳注：残念ながら、財政上の理由によりInteraction Design Institute in Ivreaは2005年に閉校している。当時制作された作品群の一部については、Google Scholarで検索すると論文を読むことができる。

ことになるだろう。山手線とその駅メロディーから、Jonesは「メロディー」によって時刻を音で知らせることができるのではないかと考えた。時計の文字盤上の時針と分針の位置関係を、リズムによって示すのだ。12時であれば、12という数字を表現する音と、分針を表現する音、そして時針を表現する音を、三和音としてすべて同時に鳴らす。また8時20分であれば、3つの音を等間隔で鳴らすことになるだろう。こういった音は、着用者が意図したかどうかにかかわらず、手首を揺すったときに鳴らせばよいだろう。このジェスチャーは、トーキングウォッチのボタンを押す動作よりも、シャツの袖口を引き上げる動作に近いものだ。

正確さと個性

ここまでのアイディアは、RNIBの振動式時計と同様に発明品のようであり、クリティカル（批評的）な意味でもそれ以外の意味でも、デザイン作品とは感じられない。しかしJonesが詳細に立ち入ると、それはイメージやセルフイメージの問題と再びかかわりを持ち始める。彼が気にしているのは、分針と時針との隔たりをどれだけ正確に察知できるか、ということだ。認識性を高めるひとつの方法として、音のマーカーを入れることが考えられる。それは、時計の文字盤に刻まれたマーキングにそのまま対応する——1時間ごと、15分ごと、5分ごと、1分ごと、あるいはもっと細かい——ものだ。目で見て時刻を知る時計では、分やそれ以下の目盛りは実際に正確な時間の判読に寄与するのと同じくらい、正確さのイメージを伝えるものになっている（あるいは秒針の利用をサポートするためか——しかし秒針それ自身の役割は、時刻を正確に知らせるため、ストップウォッチとして使われるため、時計が動作していることを確かめるためなのだろうか、それとも美しさのためなのだろうか？　1秒ごと、あるいは0.5秒ごとに止まりながら動くのではなく、連続的に動く秒針はどうだろうか？）

以下のページに示すように、Jonesはこういった代替的な視覚的マーキングを、音で知らせる時間（sonic time）のコンセプトによって作成されたサウンドに対応させている。それぞれのサウンドからは、どんな**個性**が感じられるだろうか？ どれが、どんな人にアピールするだろうか？

次ページ：Crispin Jonesが示す、
多様な視覚障害者のために音響式時計の読み取り精度を向上させる手法

ごく最小限の時刻情報。正確な解釈は困難かもしれないが、モデルとしたMovadoの時計もその点は同じだ（1時15分、それとも2時15分?）。

基本的で簡易な表示 —— アワーマーカーがマッピングされる。

改良版の簡易な表示 —— アワーマーカーがマッピングされるが、12時、3時、6時、そして9時のマーカーは区別される。

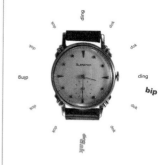

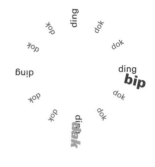

サウンドはリニアな形で、（概念上の）円周に沿って時計回りに再生されると想定している。

これらの図は、手始めに数種類の時計の文字盤表示を音の情報にマッピングしたものだ。音は擬音語を用いて視覚的に表示した。

完全な表示——分がすべてマッピングされ、アワーマーカーは区別される。秒もマッピングされる。

饒舌な表示——分がすべてマッピングされるだけでなく、それぞれ3分割されてマッピングされる。アワーマーカーと、さらに12時、3時、6時、そして9時のマーカーが区別される。秒もマッピングされる。

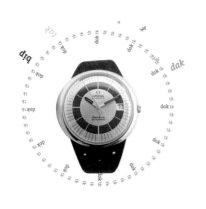

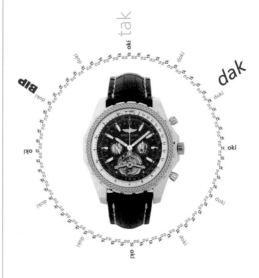

IDEOのDurrell BishopとTom HulbertがデザインしたO2のメッセージウォール

もし Durrell Bishop が
コミュニケーション補助具と出会ったら

Lightwriterは、自分自身も言語障害のあるToby Churchillによって
製作された、評価の高いコミュニケーション補助具である。この製
品は合成音声を発するが、会話している相手へ向けたテキストディ
スプレイも備えており、それによっても意思の疎通が図れる。この
ディスプレイは、ビジネスフォンやクレジットカード読み取り機に
使われているような汎用の電子部品であり、このような「話し」言
葉の親密さにはそぐわないようにも思える。文字は、タイプされた
り選択されたりすると、すぐにディスプレイへ表示される——独立
したコミュニケーション媒体というよりは、テキスト入力機能の副
産物だ。工業デザインとインタラクションデザインとの境目をあい
まいにする作品を発表しているDurrell Bishopのようなデザイナーな
ら、Toby Churchillのように感受性の鋭い企業の背中を後押ししてく
れるかもしれない。

デザインのエッセンスとしてのテキスト

Bishopの作品はテキストへの愛着を示している。たとえそれが携帯
電話の大きさであっても、あるいは3階分の壁面であっても。彼はテ
キストの流れが、タイポグラフィー的にもコレオグラフィー（振り
付け）的にも、単にウィンドウの中や画面上に表示されるものでは
なく、デザインのエッセンスとなり得るような手法を探求している。

Bishopなどのインタラクションデザイナーたちは電子媒体に新鮮な視点をもたらすだけでなく、それまで存在したどんなものにも似ていないが、それでもなお印刷物や物体の温かみを持ち合わせているような、適切な新しいデザイン言語の実験を行っている。コミュニケーション補助具の場合には、こういった性質を個人的・個別的なもの（例えば手書き文字）へ適用することも、情動的なもの（例えば声のトーン）へ適用することもできるだろう。

もしJulius Poppが
コミュニケーション補助具と出会ったら

.

もしコミュニケーション補助具がもっと創造的で適切なテキストディスプレイを採用できるなら、LCDやLEDテクノロジーに制約される必要はないはずだ。これまでに、磁場によって形を変える強磁性流体、紫外線によって励起される燐光塗料、さらには炎のモジュレーションを使った実験的なディスプレイが製作されている。これほどまでの発明の才は広告看板には必要なさそうだが、人間の「音声」が魔術的な表現にふさわしい貴重なものであることは間違いない。bit.fallは、ドイツのアーティスト／デザイナーであるJulius Poppによるインスタレーションだ。一連のソレノイドバルブの開閉によって数百個の噴射口からの水の噴出を制御して、作成された流れる水の「ピクセル」が、自由落下して行く一瞬の間、読み取れるようになる。この作品は建築物のスケールで作られたものだが、音声もまた部屋や空間を満たすことができる。

音声のはかなさ

しかしbit.fallを新たなディスプレイのテクノロジーとみなすことは誤解を招く。またPoppは商用目的でのライセンス供与を拒んでいる。これは、そこに表示されるコンテンツとの関連において媒体が発想されたインスタレーションだ。bit.fallはインターネットのニュースフィードから得られた現在のキーワードをサンプリングし、表示する。

Julius Poppによる*bit.fall*（2001〜2005）、2005年のパリでのインスタレーションの光景、
160cm、水、ポンプ、電磁バルブ、電子回路

ちょうど、あまりにも多くの情報が私たちの指の間を流れ去って行くように。文字が表示されるや否や、それは落下し、崩壊し、死んで行き、水は次の文字を表示するためにリサイクルされる。それがより重要なメッセージだ。音声もまたはかないものだが、それは制約というよりも音声の貴重な性質のひとつとなっている。このような意味で、またそれ以外の意味でも、話すことは書くこととは違うのであり、それゆえ視覚的表現もまた違う形で与えられるべきなのだろう。

木の枝に接続された*Tactophonics*を演奏する来館者

Andrew Cook、コミュニケーション補助具と出会う

コミュニケーション補助具

表現と情報の交差の項では、私たちのコミュニケーション補助具とのインタラクションがその内部にあるテクノロジーに支配されてしまっていると不適切な現状について論じた。コンピューターが組み込まれた製品はコンピューターとして発想される必要はなく、水面下で起こっていることは上から見えなくてもいい。そしてテキスト音声変換テクノロジーが今後も合成音声にとって重要であることは確かだとしても、私たちとそれとのインタラクションがテキストのタイピングにとどまっていてよいはずがない。テキストに制約されることは、AACユーザーの表現の可能性を制約することなのだ。

　インタラクションデザイナーは、より多くの役割を演じることができるし、またそうすべきでもある。AAC装置のインタラクションデザインの最も重要な側面は、人と装置そのものとのインタラクションではなく、その人と会話する相手とのインタラクションであることはもちろんだ。そのために、今よりももっとさまざまな方法でコミュニケーション補助具を役立てるにはどうすればよいだろうか？

Andrew Cook

Andrew Cookは、若手のインタラクションデザイナーであり、コン

Toby Churchill の Lightwriter コミュニケーション補助具のキーガード

ピューターミュージシャン（その際はSamoyedと名乗っている）で
もある。これら2つの分野が融合したデザインのTactophonicsは、
コンピューターの生成するサウンドをミュージシャンが物理的に操
れるキットだ。「ラップトップの前に座り、キーボードとトラック
パッドを使って、やっていることは選択だけなのです」と彼は言う。
「実際にサウンドを操るのではなく、制御しているのです。私は、コ
ンピューターミュージシャンの役割を**プロセス管理者**から切り離し、
演奏者に戻そうとしました[1]。」

　Cookが最近卒業したダンディー大学のInteractive Media Designは、
コンピューティング学部（支援テクノロジーの経験が豊富）とデザ
イン学部（大部分の美術学校と同様に支援テクノロジーの経験はな
いが、それを補う知見を提供する）が共同で運営するプログラムだ。
この本で取り上げた緊張関係の多くはアートと科学との人為的な分
断を背景としているが、学際的なデザイン教育によって、そのよう
な分断に異議を申し立てることができる。Cookは自分の持つ技術
的スキルを活かして、動作可能なプロトタイプを作成し、コンタク
ト・マイクロフォンを配線し、サウンドを処理するコードを書いた
が、それは常に探求のためであり、そのこと自体をテクノロジー的
な目標としていたわけではない。彼の作品にはしばしば遊び心が感
じられるが、そこには思慮深く真剣な意図が含まれている。

出会い
コンピューターミュージックが直面する課題のいくつかと、AACの
それが類似していることは確かであり、それらは私たちがコンピュー
ターとどのように対話すべきかというかなり古めかしい考え方から
生まれたものだ。コミュニケーション補助具を使っている人も、選
択を行うこと——句読点による基本的なイントネーションと単語の
選択——に制約されている。しかしAACの場合、ユーザーインタ
フェースはキーボードですらなく、スイッチ一つか一連のスイッチ

コンピューターミュージックを演奏中の Mast

で操作するように作られていることが多い。発話障害に付随する可能性のある身体障害の幅広さに対応するためだ。こういった付加的な制約が、ユーザーの役割をCookの言うプロセス管理者の概念にますます近づけて行くことになる。

演奏と練習

レコーディングアーティストとしてのコンピューターミュージシャンは、現在かつてないほどの自由を手に入れている。しかし演奏家としては、オーディエンスとつながることに苦労しているようだ。ラップトップコンピューターから直接演奏される音楽は、オーディエンスにとってひどく不満足な体験となることもある。どのサウンドが事前に用意されているのか、演奏中に何らかの形で加工されているのか、それとも生で即興演奏されているのか、聞き手には区別できないからだ。自分自身がコンピューターミュージシャンであるCookも、同様に演奏家としての欲求不満から着想を得ていた。「演奏を行うことは、報いのない体験ともなり得ます。オーディエンスとの一体感を築き上げることは非常に難しく、そのときどきに応じた反応を得ることも非常に難しいからです[2]。」最高に魂のこもった即興演奏が、巧みに作り上げられた事前録音だと誤解されることもあるのだ。

　この伝わりにくさという同じ問題がコミュニケーション補助具にもあることは、それほど明白ではない。会話している相手にとってはAAC装置の声のトーンがどの程度コントロールできるものなのか明らかではないだろうし、このあいまいさは諸刃の剣として働くおそれがある。イントネーションの細かいニュアンスをユーザーがコントロールできる（現在の装置では実際にはそれは不可能だ）という思い込みがあったとき、そのイントネーションが不適切であれば、そのユーザーは社会性がないと決めつけられてしまいがちだ。反対に、そのようなコントロールができないためユーザーに代わってテク

Andrew Cookの*Tactophonics*キットは、ファウンド・オブジェを介した
コンピューターミュージックとのインタラクションを可能とする

ノロジーがイントネーションを決めているという認識であれば、そのユーザーはきっと情緒障害があって自分で物事を決められないのだと勘繰られてしまうかもしれない。したがって、これは単に声のトーンをコントロールできるかどうかの問題ではなく、声のトーンをコントロールしていると見られるかどうかの問題でもある。

CookがデザインしたTactophonicsは、ミュージシャンのアクションを伝わりやすいものに（芝居がかったものにさえ）してくれる。直接ラップトップで演奏する代わりにTactophonicsを使うことによって、希望するほとんどどんな物体でも演奏が可能だ。オブジェクトに取り付けられたコンタクト・マイクロフォンが物理的な操作に応答し、サウンドを直接作り出すのではなく、シンセサイザーのサウンドを制御するパラメーターが生成される。Tactophonicsは、美しくデザインされたツールキットの形をしており、演奏者は自分の演奏効果を高めるような物体が選べる。Cookは、演奏者のイマジネーションの豊かさには驚かされてばかりいる、と語った。ミュージシャンが選んだ物体の例としては、木の枝、野球のバット、そして陶器製の食器セットなどがある。

より表現力豊かなコミュニケーション装置が作れたとしても、それを使いこなすにはより多くの練習が必要となることだろう。利用（use）という言葉に対して、演奏（performance）という言葉は非常に異なる要求と期待を暗示する。コミュニケーション補助具が、キーが押されたときと叩きつけられたときとで違った音声を出力したら、つまり操作のニュアンスが声のニュアンスに翻訳されるとしたら、どうなるだろうか？　それをマスターするために適切な練習量はどのくらいだろうか？　発話障害には他の身体障害が伴いがちであることを理解したうえで、より表現力が高く良好な運動制御が要求されるコミュニケーション装置をデザインすることは、倫理に反するだろうか？　あるいは、より表現力は高いが負担の大きいインタフェースが、細かい運動制御のできない人たちへ向けた新たな

Trimpinの*Klompen*、コンピューター制御ソレノイドを仕込んだ
120個の木靴のインスタレーション

アプローチを示唆することはあり得るだろうか？

素朴な楽器とプリペアードピアノ

コミュニケーション装置に表現と演奏の要素をより多く取り入れようとする場合、本当の危険は、どこまで踏み込んでよいのかという判断にある。音声の複雑さ――声の質、ピッチ、大きさ、イントネーション、息継ぎ、アクセント、鼻音の度合いなど、非常に多くの変数が関わってくる――は、どんな楽器で表現できる音の範囲をもはるかに超えるものだ。どこかでそれを部分的にコントロールしようとするだけでも、若い戦闘機パイロットにしか使いこなせないような研究用プロトタイプができ上がってしまうかもしれない。一方では、シンプルだがプロのヴァイオリニストの耳の助けを借りたプロトタイプを開発するのも面白いかもしれない。

　Cookは、素朴な楽器がより良い出発点になると考えている。私たちは、木の枝のように楽器としては超現実的なものにさえ、どのように対話すればよいかを本能的に察知し、どんな音がするかを大まかに理解できる。「しかしそれを演奏し始め、その結果を耳で確認するまでは、それを本当に理解し始めたとは言えないのです」とCookは説明してくれた[3]。

　たとえ直接的な、物理的な操作が巧緻運動障害のため思うに任せない場合であっても、素材を表現に活かすことはできる。プリペアードピアノは、物体をピアノの弦やハンマー、あるいはダンパーの上に置いたり間に挟んだりすることによってサウンドを変化させ、表現力に新たな様相を付け加える。それは、練習と演奏の間、作曲と即興演奏の間のどこかに位置する、楽器そのものを準備（プリペア）するという行為によるものだ。自分の時間に合わせて、自分のペースでできるため、AACユーザーにとってはそれが適切なモデルとなるかもしれない。

　AAC装置は、言語療法士や作業療法士の助けを借り、ユーザーの

要求条件に合わせてカスタマイズされる。デザイナーにとって**ユーザーやカスタマイズ、そして装置**という言葉は、どちらかといえば機能的なものを連想させる単語だ。自分自身の楽器を作成し**実験する演奏者**は、その人とテクノロジーとの、その人とデザインチームとの、異なる関係性を暗示する。

ダークチョコレートと濃厚なフルーツケーキ

素朴な楽器とプリペアードピアノとの共通点は素材感にある——この場合には、素材の音響的な性質。素材は、私たちがそれに触るかどうかにかかわらず、また私たち自身で音を出すかどうかにかかわらず、私たちのサウンドの経験において役割を演じている。Cookがインスピレーションを得たアーティストTrimpinの音響彫刻は、素材の音響的特性と象徴的特性を組み合わせたものだ。Trimpinの**Klompen**では、120個の木靴が天井からワイヤーで吊り下げられ、そのワイヤーはコンピューターに接続されている。木靴ごとに取り付けられたソレノイド駆動のハンマーをコンピューターが協調動作させると、ギャラリーの中で打楽器のリズムが鳴り響き、木靴も空中で**ダンス**する。

　Cookは素材感をAACに導入するというアイディアに興味を持っている。素材を使って声のトーンを選択したり、操ったりするのだ。人は声のニュアンスに非常に敏感だが、それを直接表現するのは難しいこともある。もしかすると、素材を使って**翻訳**できるかもしれない。筆者が思い出すのは、駆け出しの講師だったころ、トレーニングセッションでボイスコーチから声が**ダークチョコレート**のようだとほめられたことだ。それはつまり、低音で深みがあり、さらにはイントネーションが滑らかだという意味だったのだろう。かなり抽象的な言い方だが、彼の言わんとする声の性質はなんとなく想像できた。

　それ以外の素材で、どんな声の性質を表現できるだろうか？　私

たちが最初に思いついたアイディアは、期待外れのようだった——サンドペーパーを使ってがさつな声やきしむような声を表現したり、ガラスを使って透き通ってはいるがキンキンするような声を描写したりしてみたのだが。するとCookは、自分の声が**濃厚なフルーツケーキ**と評されたことを思い出してくれた。これはアクセントやボキャブラリーをも示唆し、さらなる可能性の広がりを感じさせる、チョコレートよりもさらに先を行く表現のように思える。そして仕草と組み合わせることによって、可能性はより一層広がって行く。

次ページ：Andrew Cookが編み出した、さまざまな仕草と素材、そして修飾語の組み合わせによる声の性質の表現方法

rub
こする

hit
ポンと叩く

scratch
ひっかく

stroke
なでる

tap
つつく

knock
ノックする

とっても役立つ声質とインタラクションの一覧表

THE SUPER-DUPER
Voice-Interaction
Tabulator

fervently
hesitantly
softly
angrily
languidly
playfully
furiously

熱心に
ためらいがちに
やさしく
怒ったように
けだるく
楽しげに
猛烈に

使い方
INSTRUCTIONS:

縦の列からひとつずつ、1つの仕草、1つの素材、
そして1つの修飾語を選んでください。
例えば、なでる＋花＋けだるく、あるいは、
ひっかく＋樹皮＋ためらいがちに、のように。

それは、どんな声質を表しているでしょうか？
実際にその声を作ってみましょう。
さあ！声を出して！

Dunne & Rabyによる*Teddy Blood Bag Radio*、
ロンドン・サイエンスミュージアムのEnergy Galleryにて

もしDunne & Rabyが記憶補助具と出会ったら

もしデザインの取り組みが、他と比べてある障害に——例えば、運動障害と比べて感覚障害に——あまりなされていないとすれば、それがほとんど貢献していない分野は認知障害ということになるはずだ。認知障害がどんなデザインチームにとっても難しい理由のひとつは、それがどんなものであるか想像することすら難しい点にあるのだろう。製品開発チームは曇りガラスやこわばったグローブを利用して視覚障害や巧緻運動障害をシミュレーションでき、それによってこれらの障害の奥深さについて多少の洞察を得られるとしても、認知障害のある人の気持ちになることは、間接的な体験すら持たない人物にとっては不可能とは言わないまでも非常に難しいことだ。しかしこの認知障害のとらえにくさそのものが、デザインにどんな貢献が可能かを指し示しているのかもしれない。

目に見えない課題を見えるようにする

Dunne & Rabyは、**クリティカルデザイン**、つまり多くの場合複雑で微妙な課題にソリューションを提供しようと努めるのではなく、質問を投げかけて議論を触発することを狙いとしたデザイン手法の先駆者だ。対話を促すことには、隠された課題を見えるように、触れられるようにするという役割が本来的に備わっている。目に見えない電磁放射に反応する家具や、未来のエネルギー政策が家庭に与え

る影響を象徴的に示す物体がそうであるように。障害にまつわる課題で、いまだに議論されていない、あるいは議論が不足しているものは何だろうか？　デザインによって、それらをもっと目に見えるようにしたり、さらには意図的に論争や対立を引き起こしたりすることは可能だろうか？　それ以外に、デザインはどんな役割が果たせるだろうか？

もしStefan Sagmeisterが
アクセシビリティー標識と出会ったら

障害を国際的に意味するピクトグラムは、障害者は大人の男性の車いすユーザーであるというステレオタイプを植え付けているようだ。あいまいなことに、このアイコンは車いすに対応していることを示すために使われることもあるし、アクセシビリティー一般を示すこともある。その他の機能障害を示すアイコン、例えば斜線の入った耳や目は、さらに目立たない障害の多様性に光を当てるためにはほとんど役立っていない。もっとラディカルなアプローチが必要とされているのだ。Stefan Sagmeisterはグラフィックデザイナーであり、彼の偶像破壊活動からは新たな考え方が開けるかもしれない。彼の最も挑戦的な作品は、Made You Lookという、それにふさわしい名前の書籍にフィーチャーされたもので、彼自身の皮膚に刻み込まれたショッキングなAIGAのポスターが含まれている[1]。

予測可能な応答を避ける

時にはそれ相応にショッキングに、また時にはわざと控えめに、Sagmeisterは予測可能な応答から距離を置くことが多い。照明器具メーカーZumtobelのために彼がデザインした年次報告書には、謎めいた真っ白な型押しの表紙になっている。開いてみると、この本には区切りとして、さまざまな照明によってさまざまな色彩や輪郭が投げかけられた、この型押しの写真が使われている。そのデザイン

Martin Woodtliによるレタリングを自分の皮膚に刻み込んだ
Stefan SagmeisterによるAIGA Detroitのポスター

は照明そのものから生まれたものだ。最近の彼は自分のエネルギーの4分の1を「良いデザインによって目的がより早く達成できる」ような「社会的に責任あるデザイン」プロジェクトに注ぎ、彼が尊敬できる志を持つ人たちと共に働いている。しかし彼は、陳腐な理念の社会活動や政治活動、「人びとが手を取り合っている絵のような、うさん臭いアイディア」への呼びかけには応じようとしない[2]。障害には、より多様な、そしてより洗練されたアプローチが必要であり、またそれがふさわしい。

VexedのSABSコートは、窮屈に見えるが動きやすい

Vexed、車いす用ケープと出会う

車いす用ケープ

嵐の中で自転車に乗ったり、車いすを利用したり、ベンチに座ったことのある人なら誰でも知っている通り、雨の中でぬれずに座っていることは難しい。流れ落ちる雨水は膝の上にたまり、座面と体の間に入り込み、たとえ耐水性の素材であろうと、重ね着した衣服の間にしみ込んで行く。このような状況に対応した、本当に防水性のある、しかも着用に適した衣服をデザインすることは困難なタスクである。

　車いすで風雨を防ぐことは特に難しい。大部分の車いすユーザーは体の動きに制約があるため、立ち上がって片足でバランスを取りながら衣服を重ね着したり脱いだりできないためだ。そのため、車いすでは今でもケープがよく使われる。サイクリングではケープはあまり使われなくなったが、私の父（空いた時間に父が障害のある子どもたちのために作ったジョイスティックキーボードが、私がこの分野へ足を踏み入れたきっかけだった）は1950年代にケープを使っていて、それも人目を気にせずカーキ色のボーイスカウトの半ズボンと一緒に着用していたものだ。そのうえ、車いすを自分の手で動かす人のための車いす用ケープは、前後に腕を動かすことができるものでなくてはならない。こういった要求条件のため、ケープはかさばるものになりがちである。

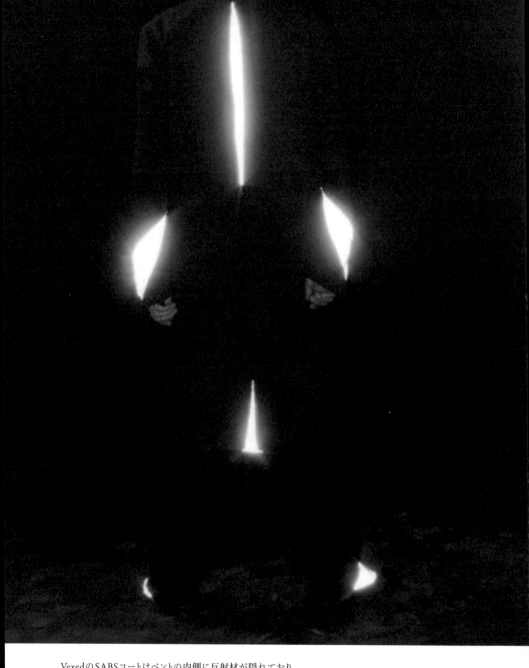

VexedのSABSコートはベントの内側に反射材が隠れており、
着用者が自転車のハンドルバーを握って前かがみになると反射材が姿を現す

フードを付け加えると不格好なアノラックのようなものになり、それはそれで実用的で現実的でもあるが、ファッショナブルとは言い難い。そこに美と呼べるものがあるとすれば、それは郊外での野外活動や散歩、あるいはハイキングにさかのぼるものだ。しかしその連想は、都会の文脈ではあまりうまく働かないかもしれない。特に、都会のストリートカルチャーの中で仲間からの尊敬を得たい若者たちにとっては。

Vexed

ファッション企業Vexed Designは、非常に実用的で技巧を凝らした衣服に斬新で都会的な視点を取り入れているので、これらの課題にうまく折り合いをつけてくれそうだ。同社のコートは、防水の（しかも防刃の）素材で作られている。VexedのSABSコートは、着用者が自転車のハンドルバーを握って前かがみになるとベントが開き、反射材が姿を現す。夜間のサイクリングでは視認性を高め、昼間に歩いているときには目立たない仕組みだ。

ロンドン交通局のためのBespokeコレクションで、Vexedは「サイクリングの美的感覚にとらわれることなく、サイクリングに利便性を」提供する衣服を作り上げた[1]。都会で5kmの道のりを自転車通勤している人でも、一日の大部分は自転車を**降りて**いるため、自転車便メッセンジャーのような恰好はしたくないはずだ。Bespokeは、自転車に乗っているとき、自転車を降りたとき、どちらにも使えるようデザインされている。

Vexed Generationは1992年にAdam ThorpeとJoe Hunterによって創業された。二人とも公式なファッションの教育を受けたことはない。「私たちは何のやり方も教わりませんでした」とThorpeは言う。「それに、私たちはちょっと無知でいるほうがいいと思っているんです」とHunterが口を添える[2]。過去17年間、彼らは事業の経験を積み、知り合いのテーラーからアドバイスを受けてはきたが、なるべ

Vexed Generation の Ninja ジャケットのフード

くそれに頼らないようにしていると彼らは言う。「縁飾りポケットの巧妙に処理されたディテール」に関して習得した知識と計算された素朴さを組み合わせることによって、彼らは一般通念に疑問を投げかけてきた。メーカーと協力して、光を反射するツイードやテフロン加工されたデニムなど、技巧を凝らした素材として伝統的な生地を生まれ変わらせることも多い[3]。

Ninjaフリースは、イギリスではゲレンデのスノーボーダーにも、都会人たちにも、等しく歓迎されてきた。このことは素材と縫製の先進性を示すものだが、スノーボーダーたちにそれが高く評価された本当の理由は、当時のスノーボーディングファッションのけばけばしい色合いに対してNinjaが黒という選択肢を提供したためだ、とThorpeは考えている。「『ストリート』とはロサンゼルスのストリートであって、私たちのストリートではないのです[4]。」Vexed Generationは周囲の世界とのつながりを保ち、ロンドンの街を歩き回るとともに、レイヴやデモ、冷たい雨の降る日々というロンドンの日常を踏まえたデザインからインスピレーションを得てきた。

出会い

そこからHunterは、まず次のように考えた。車いすユーザーでない人にとっても「絶対に持っておきたい」一着となるような車いす用ケープをどうデザインすればよいだろうか。Thorpeはそれを「流用のデザイン[5]」と呼んだ。実用性と都会性の組み合わせが、車いす用の衣服に新鮮ですがすがしい視点をもたらす可能性があることは明らかだろう。

またVexedは、窮屈に見えるが十分に体の動きが確保できる服を通して、衣服のトポロジー[*1]も探求している。DiorのLa Normandie——袖もそでぐりもないため、着用者はエレガンスの柱石として立っていることしかできず、カクテルを飲んだりタバコを吸ったりするにも補助が必要となるジャケット——にインスピレーションを得た

Vexed Parka、自己防衛とプライバシー、そして反政府運動のあいまいな出会い

Vexedの Wrap Liberation[*2]は窮屈に見えるが、実際にはきわめて実用的なものだ。つまり、動きやすい車いす用の衣服が不格好である必要はないし、あえて体を拘束しているように見えても良いことになる。

政治的なデザイン

Vexedの衣服には、政治的な側面もある。創業当時、Thorpeと Hunterは都市におけるモビリティーという目的にかなうだけでなく、大気汚染や監視社会、市民の自由の抑圧といった陰の部分も反映した衣服を作り上げたいと思っていた。Vexed Parkaは着用者の顔を隠すが、それが交通公害からの保護を提供するためなのか、それとも監視カメラから逃れるためなのか定かではない。また襟や股の部分はバリスティックナイロンで補強されており、警察が多用する逮捕術への対策となっている。こういった機能性は、着用者をより安全にするだろうか、それともより容疑者らしく見せるだろうか？

　創業当時はVexedの衣服をマニフェストとして、「身に付けられるチラシ」として、とらえる考え方に魅力を感じる顧客が多かった[6]。最近ではVexedも、衣服をもっと魅力的なものにしたいと普通に言っているし、「もっと理解を示すこと」が自分たちの仕事だと表現してい[7]。とはいえ、Vexedは車いす用ケープをどう生まれ変わらせてくれるだろうか——実用的に、ファッショナブルに、挑発的に、そして政治的に？

*1──監訳注:トポロジー（位相幾何学）は、図形の性質のうち連続的に変形しても保たれるものに着目する数学の一分野。衣服の文脈では、貫通している穴の数で分類し、切断することなく変形させられるものは同じ位相だとみなす。これにより、同じ位相から伸び縮みや捻りによりさまざまなバリエーションを生み出す、貫通する穴の数を変えることで位相を変えるなどのアプローチができるようになる。
*2──監訳注:1999-2000年秋冬コレクションで発表された作品群で、畳むとイトマキエイのようになり、ジッパーを活用するとストール、ジャケット、ウエストコートなど、さまざまな着こなしができる。ジッパーの開け閉めにより、貫通する穴の数を変えることができる点が、著者が指摘する衣服のトポロジーの探求だと考えられる。Bolton, Andrew. The supermodern wardrobe. V&A, 2002. pp. 38-39

雨の中のモビリティー、車いすのモビリティー

私たちが車いす用ケープについて話し始めると、会話はその政治的課題と技術的ディテールの間を行きつ戻りつした。過去にVexedは、馬の背中を覆うように広がる乗馬用コートの両側の切れ込みにヒントを得て、サイクリスト用のコートの前身頃がペダリングの動作を邪魔しないように、同じような切れ込みを入れたことがある。ThorpeとHunterとの間で交わされる、ストレッチパネルや排水溝、そして熱調節といった議論に、私は付いて行くことができなかった。次に私たちの話題にのぼったのはカヌーだった。防水ケープの一部を、**スカート**として車いすに組み込んでその一部に見せれば、そこにジッパーで連結できる、短くてより普通のジャケットを着ることができるのではないだろうか？

　彼らがどんなデザインブリーフについて議論するときでも、その方向性は言葉ではっきりと表現されたり、ディテールに基づいて生み出されたりしていた。彼らは、単なる「イラスト付きの酒飲み話」に陥る危険があるとして一部のコンセプチュアルな工業デザインには懐疑的であり、さらにはエンジニアや車いすユーザーを巻き込むだけでなく、自分自身で車いすに乗って雨の多い1週間を体験するなどして関連する工学的課題を理解することなしに、この種のデザインブリーフにアプローチするつもりはないらしい[8]。

都市におけるモビリティーのためのケープ

ThorpeとHunterは、都市におけるモビリティーのためのケープ、つまりサイクリストや車いすユーザー、そしてスクーター乗りがおしなべて魅力を感じるような衣服をデザインすることが可能かどうか考えている。それは、物体のためのデザインを人のためのデザインと統合することであり、自転車や車いす、そしてスクーターの専門知識を深く理解するだけでなく、デザインの対象となっている人々の感受性を深く理解することも必要とされる。そのような感受性は、

能力によっても、おそらくは年齢層によっても一概に規定されるものではなく、もっと別の、もっと複雑な文化的指標によって規定されるものであろう。

車いす用のケープがVexedにインスピレーションを与える

私が感銘を受けたのは、本書で取り上げたテーマの多くがこの一回の会話に出てきたことである。私たちがファッションと目立たなさの中間領域にいることは間違いないが、Vexedの場合はよりファッショナブルであると同時に都会の環境でより目立たない衣服の創作に携わることが多い。探求と問題解決の両方がVexedのアプローチの核心にあり、政治的なビジョンからインスピレーションを得るとともに技術的ディテールから知識を得ることによって、スポーツ的な美学に収斂した市場よりも相乗的に多様性を高めている。アイデンティティーと能力は、車いすの利用によってではなく都会のストリートカルチャーによって自分自身を規定したい車いすユーザーの思いに内在するものであり、都市におけるモビリティーのためのケープは共鳴するデザインの明確な一例である。挑発と感受性は、政治的だが共鳴的でもある下地として、あらゆるVexedの作品に含まれている。

　彼らは特に障害に配慮してデザインをしてきたわけではないかもしれないが、Thorpeは「私たちの衣服は支援テクノロジーだ」と考えている[9]。彼らは障害者からより多くを学ぶ必要性を認識している一方で、長年の経験により障害に向き合うデザインの見直しにつながる課題の多くにも、他の多くのデザイナーたちと同様に熟達している。特筆すべきことに、車いす用ケープについて語るVexedは情熱的であると同時に現実的であり、挑戦的であると同時に礼儀をわきまえていた。ここでもまた、障害がデザインにインスピレーションをもたらしているのである。「違った質問をすれば、違った答えを受け取ることになります」とHunterは言う[10]。そのことはどちらの文化にも当てはま

次ページ：都市におけるモビリティーのためのケープの課題とディテールからVeedが得たインスピレーション

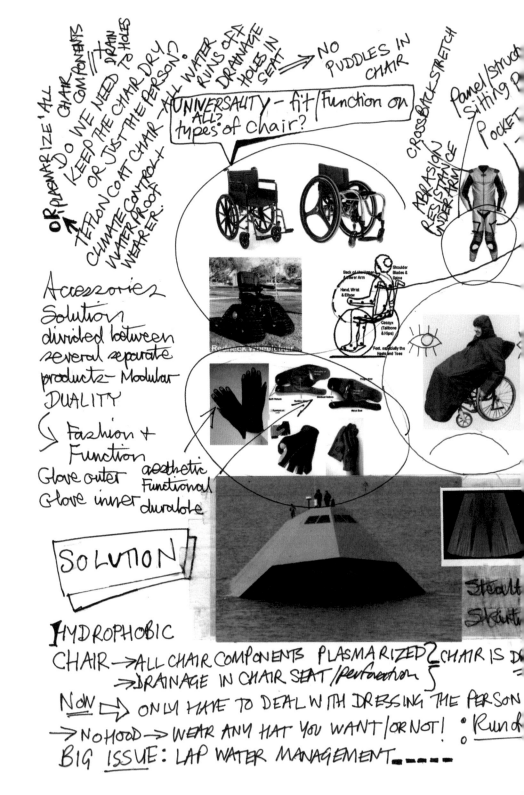

OR PLASMARIZE 'ALL CHAIR COMPONENTS // DRAIN TO HOLES

DO WE NEED TO KEEP THE CHAIR DRY? OR JUST THE PERSON?

TEFLON COAT CHAIR - ALL WATER RUNS OFF

DRAINAGE HOLES IN SEAT → NO PUDDLES IN CHAIR

CLIMATE CONTROL + WATER PROOF WEARER.

UNIVERSALITY - fit/function on ALL? types of chair?

Panel/struct sitting p

Pocket

CROSS BACK STRETCH

ABRASION RESISTANCE UNDER ARM

Accessories
Solution divided between several separate products - Modular
DUALITY

Fashion + Function

Glove outer aesthetic Functional
Glove inner durable

SOLUTION

HYDROPHOBIC
CHAIR → ALL CHAIR COMPONENTS PLASMARIZED ? CHAIR IS D
 → DRAINAGE IN CHAIR SEAT/perforation
NOW ⇒ ONLY HAVE TO DEAL WITH DRESSING THE PERSON
→ NO HOOD → WEAR ANY HAT YOU WANT/OR NOT! Run d
BIG ISSUE: LAP WATER MANAGEMENT - - - - -

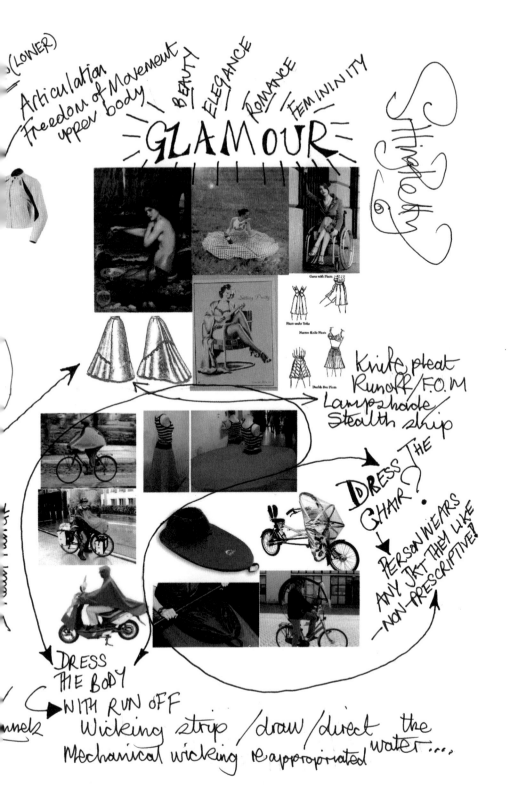

(LOWER)

Articulation
Freedom of Movement
upper body

BEAUTY ELEGANCE ROMANCE FEMININITY

GLAMOUR

High Roll

Gores with Pleats

Pleats under Yoke

Narrow Knife Pleats

Double Box Pleats

Knife pleat
Runoff / F.O.M
Lampshade
Stealth ship

DRESS THE CHAIR?
↓
PERSON WEARS
ANY JKT THEY LIKE
—NON-PRESCRIPTIVE!

DRESS
THE BODY
WITH RUN OFF

Wicking strip / draw / direct the water....
Mechanical wicking reappropriated

る。障害がファッションデザインにインスピレーションをもたらし得るのと同様に、都市文化もまた障害に配慮したデザインにインスピレーションをもたらし得るのである。

結び

Cutler and Grossの *Love Letters* アイウェア、ナポレオン・ボナパルトから
ジョゼフィーヌに宛ててつづられた言葉をMonica Chongがデザインした

クリエイティブな緊張関係

これまで本書では、障害に配慮したデザインの伝統的な優先事項のいくつかに異議を申し立ててきた。しかし絶対的な優先事項としての目立たなさに異議を申し立てることは、その重要性を全面的に否定するものではなく、現在では障害に配慮したデザインではほとんど顧みられないがファッションデザインの分野では考慮されているような、その他の課題と目立たなさとの関連性を認識しようというだけの意味だ。ファッションと目立たなさはどちらも影響力として必要なものであり、同じことは探求と問題解決、シンプルとユニバーサル、挑発と尊重、感覚とテスト、表現と意味についても言える。拮抗する二つの筋肉、二頭筋と三頭筋のように、これらの相反する優先事項は互いに足を引っ張りあっているように見えるかもしれないが、これらが相まってこそ力を、役割を、そして方向性をよりよくコントロールできるのである。

　障害にまつわるデザイン課題の探求はいまだに不十分であり、はるかにラディカルなアプローチが必要であるとともにふさわしいのであるが、旧習を打破するはずの美術学校の取り組みにはその欠如が目立つ。必要とされているのは真に学際的なデザイン思想であり、デザインや工芸を工学技術の精華と、優れた治療法と、そして最も幅広い障害者の経験と組み合わせ、境目をなくして行くことである。

　このように課題や人々や文化がさらに複雑化して行くと、はじめはさらに困難な状況となるであろう。障害に配慮したデザインの古い確定事項のいくつかは、見直しが必要だ。絶対的な、時には定量化可能な優先付けは、よりとらえがたいバランスによって置き換えられなくてはならないだろう。内在する緊張関係から、白熱した論争が巻き起こされるだろう——それは時には資源の浪費に見えるが、前向きなエネルギーの源でもある。しかしそういった緊張関係は、最終的に受容される必要がある。それをしないことは凡庸さへと至る道であり、凡庸さは論争にも増して不名誉なものであろう。

Jonathan Iveの工業デザイングループによってデザインされたAppleのiPod shuffle

機能の伝統的な見方を超えて

Design Museum とのまれなインタビューの中で、Jonathan Ive は Apple 社内で彼のチームが開発する製品はどこが違うのかと聞かれた。「おそらく決定的な要因は、当然すべきレベルを超えた狂信的なまでの気配りでしょう。見過ごされがちなディテールに、偏執的な注意を払うのです」と彼は答えた。最良のデザインは、後から見れば当たり前のように見えるかもしれないし、そこにつぎ込まれた労力は表に出てはいないかもしれない。Ive の言葉を借りれば、「何かをより良くしようとすれば、本当に時間を掛け、資源を投入し、十分に気を配ることが必要なのです[1]。」

Newcastle Polytechnic の工業デザイン科の学生だった Ive は、主専攻のプロジェクトに補聴器を選んだ。彼は、着用者にとって選択の余地なく絶対に必要であるが、そのような重要性にもかかわらず機能的な要求条件を満たすようにだけデザインされ、それ以外の配慮はほとんど見られないような、特別なカテゴリーの製品に心惹かれたのである。Ive はまた、「機能的な必須条件を超えた気配りをすることは、その製品が機能の伝統的な見方をはるかに超える重要性を持っていると認めることにもなるのです」とも語っている[2]。

この言葉は、Charles Eames が 1968 年に「デザインとは何か？」と題して行われたインタビューで語ったこととも合致する。インタビュアーの質問は、デザインは「単なる喜び」ではなく「必然的に役に立つ製品の意義」を意味するのか、ということだった。Eames の返答は、そのような区別に異議を申し立てるものだった。「喜びが役に立たないなんて言う人がいるでしょうか？[3]」

デザイナー、障害と出会う

本書の役割は、本書のページに書かれている内容よりも広く深い共同作業の実例を、個人の工業デザイナーや開発チーム、そして障害者たちの間に生み出す触媒となることである。そのような課題は複

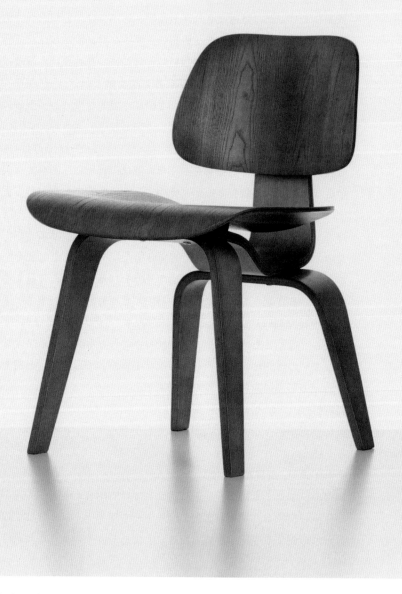

Charles and Ray EamesのDCWチェアは、
二人の作った脚の添え木からインスピレーションを得ている

雑にかかわりあっているため、緊密な業務上の連携が最良の結果を生み出すであろう。

　こういった共同作業が自明のペアに限られることなく、実業界や研究所、そしてチームや個人がより想像力に富んだ——その産業と直接かかわりのないデザイン分野との、そして安心して任せられる人物だけでなく、恐るべき子どもたちとの——パートナーシップを探求するビジョンを持つことを筆者は望んでいる。そのような出会いには大きなリスクが伴うかもしれないが、うまく行ったときの見返りはそれにも増して大きい。さらには障害に配慮したデザインが、ChalayanやSagmeister、IveやDunne & Rabyなどからの複合的な影響によって、まったく新しい姿を見せることになるかもしれない。デザインの他の多くの分野に大変革がもたらされたように。

デザインがデザインにインスピレーションをもたらす

筆者は、本書に含まれるアイディアが単なる記述にとどまらず、実例によってより良く表現されるようになってほしいと願っている。これらの緊張関係を解決する数多くのさまざまな方法は実例によって最もよく伝わるだろうし、ひとたびデザインが障害と出会うことになれば、理論よりも実践によってより良く表現されるだろう。

　また逆に、デザインは影響を吸収し続け、そうすることによってそれらを変異させ、新たな情報のみならず、人びとや素材、媒体、そしてアイディアを新たに取り込みつつ自分自身を再創造して行く。Charles and Ray Eamesの合板家具は、二人の作った脚の添え木から進化しただけでなく、そこからインスピレーションを得てもいる。Iveの陶磁器然とした補聴器は、Ideal Standardからの依頼を呼び込み、彼のキャリアを前進させることになった。デザインがデザインにインスピレーションをもたらすのである。デザインが障害と出会うとき、その出会いはデザインそのものを変えることになるだろう。

監訳者解題

本書は、2009年に出版された書籍『Design Meets Disability』の完訳である。著者のGraham Pullinは英国を中心に活動するデザイナー、リサーチャー、教育者。オックスフォード大学のMagdalen Collegeで工学を学んだ後、英国の著名なリハビリテーション工学センター「Bath Institute of Medical Engineering」を経て、世界的に知られる英国の美術大学院「Royal College of Art」に入学し、義手のプロジェクトに取り組んだ。修了後、1997年からデザインコンサルタント会社「IDEO」でデザイナーとして活躍した後、2005年よりダンディー大学でインタラクションデザインとプロダクトデザインを教え、デザインと障害に関わるプロジェクトに取り組み続けている。本書には、デザインと工学、デザインと障害というそれぞれ異なる文化を、さまざまな実践を通じて深く理解してきた経験に基づいた、示唆に富む話題が数多く織り込まれている。

　本書は大きく2つの部分から構成される。前半では、それぞれ異なる7つの文化、価値観、方法論などの出会いが、豊富な事例を基に描かれる。「ファッションと目立たなさ」「探求と問題解決」「シンプルとユニバーサル」「アイデンティティーと能力」「挑発と感受性」「感覚とテスト」「表現と情報」という各章の題名からもわかるように、通常は相反すると考えられるもの同士が交差している。前半の題名「初めの緊張関係」（initial tensions）にも表れているように、AとBという異なるもの同士が出会うときには緊張関係が生じる。だが、著者の態度

はAとBを二項対立の図式で捉え、どちらかが優れていると主張するものではない。かといって、AとBを包摂する領域を新たに設定することにより、安易に調停しようとするものでもない。AとBが異なることを認めた上で、その緊張関係があるからこそ生まれる可能性に着目しようというのだ。

後半では、「デザイナーたちと出会う」（meetings with designers）と題して、デザイナー（多くは著名なプロダクトデザイナー）たちと、障害の文脈におけるさまざまなプロダクトたちとの出会いが次々と描かれる。ここで特徴的なのは、18件のうち7件は実際に出会った事例であるのに対して、残りの11件は「もしAがBに出会ったら」（If A met B）という、仮定法過去を用いて著者の妄想が展開されている点である。「もし～たらどうなるだろう？」は、想像力を膨らませるための問いの形式としてよく知られている。もしかすると、優れた能力と実績を持つデザイナーたちが、一般向けではなく障害の文脈に位置付けられるプロダクトに取り組むことは当たり前だと感じる方がいるかもしれない。実際に、日本語版が出版される2022年において、そうした事例は増えてきている。しかしながら、原著が出版された2009年にはかなり挑戦的な提案だった。成功事例が生まれてからそれを根拠として主張するのでなく、成功事例が生まれる前から想像力を働かせることにより、可能性を見出そうという態度は、著者が本書で折に触れて紹介するアートスクール[1]に特有の文化である。ここにも、創造性に対する著者の態度を見出すことができる。

[1]——ここではあえてカタカナでアートスクールとしている。本書ではart schoolの訳語として「美術学校」を採用した。これは、日本において絵画、彫刻、工芸、デザイン、建築、美学などを学ぶ学校の多くが美術学校と呼称していることに従ったものである。美術という言葉は、美しい人工物を制作する活動のような印象を多くの人々に与える。しかしながら、現代美術（contemporary art）においては、美しさに重きを置かない、あるいはそうした伝統に反抗する作品も数多く見受けられる。このような現状を踏まえると、将来的には美術よりもアートが一般的になっていくのかもしれない。なお、本書では主にデザインと工学の間の緊張関係が取り上げられている。実際には、デザインを内包するアートスクールの中でも分野間にさまざまな緊張関係があり、さらにいえばデザインの内部にもさまざまな緊張関係がある。すべてが健全とはいえないのが現実かもしれないが、そうした緊張関係があることにより、全体が静的でなく動的になり、発展していくと期待したい。

本書の潜在的な読者は幅広く、実際に手にして読んでいただければ、大きく視野が広がる体験につながるはずだ。それなのに、デザインに関わっている（あるいはこれから関わろうとしている）人の中で、さらに障害に関心を持っている人だけを対象にした本だと捉えてしまうと、非常にニッチな読者層が対象だと誤解されてしまうかもしれない。もちろん、障害に配慮したデザイン（design for disability）に取り組みたいと考えている（あるいは既に取り組み始めている）人々にとっては数多くの学びがあるはずだ。リサーチを開始した後、一口に「障害」や「障害のある人」といっても実に多様であるという現実に直面すると、どのように進めていいかわからなくなることがあるだろう。あるいは、簡単に解決できると思った問題が、いざ取り組んでみると見えていたのは単なる表層でしかなく、その背後に大きな問題が隠れていたことに気付くこともあるだろう。そうしたとき、本書で紹介されているさまざまなプロジェクトを参照することにより、自分のプロジェクトを推進するためのきっかけを得られるかもしれない。まず、この点を確認した上で、デザインと障害の交差する領域に既に興味を持っている人以外にどんな潜在的読者がいて、どのように関係してくることが想定できるのかについて、3つの例を挙げて紹介してみたい。

　第1は、デザインや工学を学んでいて、自分が将来的に取り組むための課題を探している人々である。James Dyson Awardを始め、デザインと工学が交差する領域におけるアワードで問題解決がテーマとして設定されることは多く、障害の文脈における問題解決の提案は受賞作品でもおなじみである。2000年代の最後に書かれた本書で直接的に紹介されているプロジェクトは、プロダクトデザインとインタラクションデザインが中心になっている。しかしながら、本書で紹介されている視点や態度を参考にすれば、サービスデザインなど2010年代に注目されるようになった他の領域に応用することも十分に可能だろう。なお、多くの場合、幅広いスキルや知見が要求される問題になるため、一人ではなく複数でチームを組んで取り組むことになる。自分とは異なる分野や文化を背景とする人々とうまく協働するための参考

になるところも多いだろう。

　第2は、多様な人々から構成される組織におけるプロジェクトに取り組んでいて、プロジェクトを推進するための手がかりを探している人々である。何らかのプロジェクトに実際に取り組んだことのある人であれば、たとえ文脈が違ったとしても、本書で紹介されている緊張関係は現実感を持って想像できるだろう。異なる分野や文化を背景とする人々同士が一緒に取り組もうとすると、同じ言語で話しているのにまったく話が通じないことがある。同じ問題について話しているはずなのに、認識や態度が大きく異なることから意見が対立し、プロジェクトが停滞することもある。より良い成果に到達するためには多様性が重要だということを頭では理解していても、実際の緊張関係に耐えられなくなり、同質の人々だけで進めてしまいたくなることもあるだろう。こうした場面に直面した人々が、緊張関係を前向きな推進力に変えるための手がかりに、本書で出会えるかもしれない。

　第3は、イノベーション[*1]活動に取り組むためのヒントを探している人々である。スタートアップ（新興企業）や既存企業における新規事業など、イノベーションに帰着することを目的とした活動に取り組むには、視野を拡げて探索することが重要である。しかしながら、多くの人々の視野に入ってきて意識に上るのはこれまで関わってきた中心の部分だけであり、周縁の部分が意識に上ることは希である。このため、視野を拡げるのは口で言うほど簡単なことではないし、思い込みが邪魔になることも多々ある。例えば、障害者という記号で捉えてしまうと、障害を国際的に意味するピクトグラムがそうであるように、

*1——イノベーションという言葉はビジネスの文脈において多用されすぎているため、胡散臭い流行語だと認識している人がいるかもしれない。実際には、経済学者Joseph A. Schumpeterによって100年以上前に提唱された概念であり、国際的な議論を経て定義され、OECD（経済協力開発機構）やISO（国際標準化機構）でも用いられている。それらの定義によれば、イノベーションとは、新しい製品、サービス、プロセス、モデル、手法などにより価値を実現することである。ここで、新しさは市場初のこともあれば組織初のこともあり、価値はつくり手が一方的に作り出せるものでなく利害関係者の認識によるとされている。なお、イノベーションとはあくまで結果であり、イノベーションを目指す活動は「イノベーション活動」として区別される。

車いすに乗った大人だけが対象だと思えてしまうかもしれない。しかしながら、本書に出てきた人々だけ見てもかなりのバリエーションがあることからもわかるように、特定の機能に関する障害の有無で単純に二分できるものではなく、スペクトラムを描くものである。眼鏡利用者の例を考えればすぐに分かるように、すべての人々がその中に位置付けられるのだ。本書で紹介されている事例を「レンズ」として活用することにより、きっと中心だけでなく周縁も視野に飛び込んでくるようになるだろう。さらに、「アイデンティティーと能力との交差」で述べられたように、特定の障害がある人との共鳴に着目すれば、実行可能性を大きく高めることができるだろう。これは、人々を固定的なカテゴリに分類しようとする態度ではなく、SNSにおけるタグのように人々の共通性に着目してつながりを見出そうという態度にもつながるはずだ。

　もちろん、これ以外にも数多くの潜在的な読者が想定できるだろう。このように、本書の潜在的な読者は、障害に配慮したデザインに取り組みたいと考える人々に限定されるものではない。デザインと障害の出会いを出発点とすることにより、これまで見慣れた日常が新たな世界として立ち現れてくるような体験を、多くの人々に提供してくれることだろう。

<div align="center">＊　＊　＊</div>

　原書が出版された2009年から日本語版が出版されるまでの13年間にはさまざまな変化が起きた。この間のアップデートについては「日本語版への前書き」において著者自身からも提供されているが、監訳者の視点からも少し述べてみたい。本書に関係する範囲でこの間に起きた大きな変化を2つあげるとすれば、iPhoneに代表されるスマートフォンの普及と、プロダクトのサービス化である。第1のスマートフォンの普及については、著者も「日本語版への前書き」で補足している。「シンプルとユニバーサルとの交差」で展開されたプラットフォームか

アプライアンスかという議論の結論は、現時点ではいったんプラットフォームに落ち着いている。それでも、スマートフォンのアプリという、プラットフォームにおけるアプライアンス的なものを考える上で、本書は大きな手がかりになるだろう。

　また、スマートフォンという巨大市場で激しい競争が行われる中で開発された、さまざまな部品が利用可能になっていることにも注目すべきである。Maker Faireに参加したことのある人であればお馴染みのArduino、Raspberry Pi、micro:bit、M5Stackなどに搭載されている高性能な半導体の多くは、スマートフォン産業の副産物である。こうした副産物を基に使いやすく構成したツールキットを活用することにより、資源の限られた小さなチームでもアイデアを素早く具現化できるようになった。また、こうした高性能な半導体をスマートフォンとは別の分野に展開することも当然ながら可能である。例えば、日本の家電メーカー「シャープ」が2021年8月に発売した補聴器「メディカルリスニングプラグ*1」は、スマートフォンで培われた技術と部品を採用することにより、従来の補聴器の数分の一という価格を実現できており、見た目も完全ワイヤレス型イヤフォンと同じである。Webサイトの説明文に登場する「腕には時計、顔にはメガネがあるように、耳にも仕事道具を選んでいただきたい。」というメッセージは、本書のメッセージと共鳴するところも多いだろう。

　第2のプロダクトのサービス化については、本書のテーマとも関連が深いと思われる企業「WHILL*2」を例に考えてみたい。WHILLの始まりは、2009年に社会の課題をテクノロジーで解決することを目指す若者たち数名のエンジニア集団「Sunny Side Garage」（以下SSG）

*1——https://jp.sharp/mlp/
*2——https://whill.inc/。以下の記述は https://whill.inc/jp/storiesに掲載されている「創業ストーリー」を参照しつつ、makezine.jpに掲載した取材記事「Makerから始まったMakerフレンドリーなパーソナルモビリティ「WHILL Model CR」——白井一充さん・武井祐介さんインタビュー」（2019年1月18日掲載）、https://makezine.jp/blog/2019/01/whill-model-cr.html の内容も組み合わせて構成している。

である。そこに元日産自動車のデザイナーで、デザイン会社を立ち上げながら世界を放浪していた杉江理が参加する。SSGのメンバーは、ある車いすユーザーの「100m先のコンビニに行くのをあきらめる」という発言と出会ったことをきっかけに、革新的な一人乗りの乗り物「パーソナルモビリティ」をつくろうと決意する。このとき、SSGのメンバーが参照したのは眼鏡だった。デザインの力が、眼鏡の製品カテゴリを福祉用具からファッションアイテムに変えたことに着目し（眼鏡に対する認識の変化は本書でも言及されている）、コンセプトモデルをあえて福祉用具の展示会ではなく東京モーターショーに出展した。

このコンセプトモデルは大きな注目を集めたが、それを見たある車いす利用者から「ふざけるな。夢を見させることがどんなに残酷かわかっているのか。」という批判が寄せられたという（ここはまさに最初の緊張関係だ）。この批判に応答し、実際のプロダクトとして世の中に送り出すため、杉江がCEOとなってハードウェアスタートアップ「WHILL」を設立した。WHILLの創業者たちは数々の困難を乗り越えて2014年に最初のモデル「WHILL Model A」を発売、その後いくつかの普及価格帯モデルを発売して数多くのデザイン賞を受賞し、社会的にも認知されている。2022年現在、日本の街中でWHILLのプロダクトを見かけることは珍しくなく、颯爽と移動するその様子は、電動車椅子ではなくパーソナルモビリティと呼ぶのが確かにふさわしい。

さらに、2018年以降のWHILLは、パーソナルモビリティというプロダクトに留まらず、自動運転システムなどを搭載し、他のモビリティとも連携する移動サービス（MaaS）の提供へと事業内容を発展させている。こうした移動サービスが実現すれば、従来の車いすユーザーに限らず、空港やショッピングモールにおいて快適に移動したい人々も利用するようになるだろう。そのときには健常者と障害者という区分は曖昧になり、状況に応じてスペクトラムの中で位置付けるようになる。このように、プロダクト単体から、プロダクトを接点とするサービスへと発展するプロジェクトは今後もさまざまな領域で期待される。これまでに見てきたように、その出発点としてのプロダクトという視

点で見ると、いまだ本書から得られる手がかりは多いだろう。本書の類書と呼べるものは、少なくとも日本にはほとんどない。本書からの学びをレンズとして身に着けることは、読者の視野を大きく拡げることにつながるだろう。

　最後になるが、もしかすると、問題解決の文化に慣れ親しんだ人の中には、時に挑発的な問いを投げかけながら、明確な答えを出すわけでもなく、あえて余白を残す著者の態度に混乱する人がいるかもしれない。もしあなたがそのように感じたのであれば、それは「最初の緊張関係」に立ち会っている証拠かもしれない。本書との出会いを楽しんでいただければ幸いである。

<div align="center">＊　　＊　　＊</div>

　本書の翻訳は水原文さんによるものである。水原さんとは、Tom Igoeの『Making Things Talk』（2008年）など2冊でご一緒させていただいたことがある。技術者として通信キャリアやメーカーに勤務した経験を活かした適切な翻訳で定評のある翻訳者で、最近では技術書以外の翻訳でも活躍されている。例えば、Sandor Ellix Katzの『発酵の技法』（2016年）や『メタファーとしての発酵』（2020年）、Lisa Q. Fettermanらの『家庭の低温調理』（2018年、いずれもオライリー・ジャパン）など、食品とテクノロジーが交差する大変興味深い領域の書籍を次々と翻訳されている。また、翻訳論文集『人工知能――チューリング／ブルックス／ヒントン』（2020年、岩波書店）では、Alan M. Turingの伝説的かつ難解な論文「Computing Machinery and Intelligence」（計算機械と知能）の翻訳を担当されている。

　そんな水原さんをして、本書の翻訳ではかなりお手数をおかけしてしまった。あえて余白を残し読者に問いかける文体で書かれた本書は、ある部分だけを読んでも意図を正確に把握するのが難しい箇所が非常に多い。それゆえ、水原さんからの最初のドラフトに繰り返し残された「著者の意図が分からない」というコメントはもっともなものであった。

このため私も、原文を一字一句読み込み、ひとつのコメントに対して数時間悩み、アートスクールやデザインの文化的な背景を含め、翻訳者に対して納得していただけるような解説を試みるという作業を進めていくこととなった。

　振り返ってみれば、これは本書の中心的な話題でもある緊張関係そのものだったのかもしれない。おかげで、通常の翻訳作業と比較してお互いの作業量が大幅に増えてしまったと思われるが、その成果としてアートスクールやデザインの文化出身ではない人々にも十分に伝わる、とてもわかりやすい訳文に仕上げていただいた。なお、デザインの文脈を意識した訳語の選択に関する責任は監訳者にある。アート、デザイン、工学、社会科学、哲学などを背景とする複合領域「メディアアート」に関わってきた経験から、できるだけ誤解なく伝わる訳語を提案したつもりではあるが、もし不適切な用語の使い方などお気づきであれば、ぜひご指摘いただきたい。なお、監訳作業の準備段階においては、ファッションなどにおける実践と、英国でファインアートを学んだ経験のある水谷珠美さんにも協力していただいた。

　最後になるが、原著者のGraham Pullinさんにあらためてお礼を申し上げたい。できるだけ正確に翻訳するため、細かなニュアンスを確認することを目的とした監訳者からの度重なる問合せに対して非常に丁寧に応じていただけた。これにより、十分に理解を深めながら作業を進めることができた。何より、本書によって多くの潜在的な読者がデザインと障害という非常に大きな可能性を秘めた領域に出会うことができる機会が生まれた。デザインに関わる者の一人として心より感謝申し上げたい。

2022年2月22日
小林茂

原注

*編注：原書の出版年が2009年のため、ウェブサイトについて、日本語版編集時点 (2021年) では、サイトが存在しないものやリンク切れなどが多くなっている。なお、フィッシングサイトへのリンクになっているURLなどについては日本語版編集部の判断で削除を行った。

まえがき（二人のEamesと脚の添え木が出会ったとき）

1.　パリ装飾美術館のMadame L'Amicによる、"What Is Design?" (1968) の展示カタログに関するCharles Eamesへのインタビュー、John Neuhart, Marilyn Neuhart, and Ray Eames, *Eames Design: The Work of the Office of Charles and Ray Eames* (New York: Harry N. Abrams Inc., 1989) に再録。

イントロダクション

1.　World Health Organization, *International Classification of Functioning, Disability, and Health* (fifty-fourth World Health Assembly, ninth plenary meeting, May 22, 2001).
2.　RNIBのウェブサイト (http://www.rnib.org.uk); RNIDのウェブサイト (http://www.rnid.org.uk).
3.　Department for Children, Schools, and Familiesのウェブサイト (https://www.gov.uk/government/organisations/department-for-education); Learning Disabilities Association of Americaのウェブサイト (http://www.ldanatl.org).
4.　Design Against Crimeのウェブサイト (http://www.designagainstcrime.org).

ファッションと目立たなさの交差

1.　Joanna Lewis, "Vision for Britain: the NHS, the Optical Industry, and Spectacle Design, 1946-1986" (MA dissertation, Royal College of Art, 2001).
2.　同 上、Lucy Zimmermann, Michael Hillman, and John Clarkson, "Wheelchairs: From Engineering to Inclusive Design" (Include, the International Conference on Inclusive Design, Royal College of Art, London, April 5-8, 2005にて発表の論文) に引用。
3.　同上。
4.　Akiko Busch, "From Stigma to Status: The Specification of Spectacles," *Metropolis* 10, no. 8 (April 1991): 35-37, Zimmerman, Hillman, and Clarkson, "Wheelchairs" に引用。
5.　同上。

6. Alain Mikliのウェブサイト (http://www.mikli.com).

7. Per Mollerup, *Collapsible* (San Francisco: Chronicle Books, 2001).

8. Cutler and Grossのウェブサイト (https://www.cutlerandgross.com).

9. Henrietta Thompson, "Listen Up: HearWear Is Here," *Blueprint*, no. 232 (July 2005).

10. Alexander McQueen, "Fashion-able?" *Dazed & Confused*, no. 46 (September 1998).

11. 2008年1月10日、Aimee Mullinsとの個人的なやり取り。

12. 同上。

13. 同上。

14. 同上。

15. 同上。

16. H2.0 symposium archiveのウェブサイト (http://h20.media.mit.edu).

17. E. Jane DicksonによりGolden Touch（筆者の所有する1993年ごろの雑誌の切り抜き）に引用されたJacques Monestierの言葉。Jacques Monestierのウェブサイト "Automata Maker and Sculptor" (http://www.jacques-monestier.com) も参照のこと。

探求と問題解決の交差

1. Lucy Zimmermann, Michael Hillman, and John Clarkson, "Wheelchairs: From Engineering to Inclusive Design" (Include, the International Conference on Inclusive Design, Royal College of Art, London, April 5-8, 2005にて発表の論文).

2. Brian Woods and Nick Watson, "A Glimpse at the Social and Technological History of Wheelchairs," *International Journal of Therapy and Rehabilitation* 11, no. 9 (2004): 407-410.

3. Marisa Bartolucci, "By Design: Making a Chair Able," *Metropolis* 12, no. 4 (November 1992): 29-33.

4. Alan Newell, "Inclusive Design or Assistive Technology," in *Inclusive Design: Design for the Whole Population*, ed. John Clarkson, Roger Coleman, Simeon Keates, and Cherie Lebbon (London: Springer, 2003), 172-181.

5. Johan Barber, "The Design of Disability Products: A Psychological Perspective," *British Journal of Occupational Therapy* 59, no. 12 (1996): 561-564.

6. Charlotte Fiell and Peter Fiell, *1000 Chairs* (Cologne: Taschen, 2000); Charlotte Fiell and Peter Fiell, *1000 Lights* (Cologne: Taschen, 2006).

7. Forgotten Chairsのウェブサイト (http://imd.dundee.ac.uk/forgottenchairs); Museum of Lost Interactionsのウェブサイト (http://imd.dundee.ac.uk/moli) も参照のこと。

8. Nextmaruniのウェブサイト (http://www.nextmaruni.com).

9. 同上。

10. Motivationのウェブサイト (http://www.motivation.org).

11. David Constantine, Catherine Hingley, and Jennifer Howitt, "Donated Wheelchairs in Low-Income Countries: Issues and Alternative Methods for Improving Wheelchair Provision" (Fourth International Seminar on Appropriate Healthcare Technologies for Developing Countries, Institution of Electrical Engineers [現在のInstitution of Engineering and Technology], London, May 23-24, 2006にて発表の論文).

12. Lisa White, ed., "Blind Design" special issue, *Interior View*, no. 14 (June 1999).

13. 2007年11月16日、Bodo Sperleinとの個人的なやり取り。Bodo Sperleinのウェブサイト (http://www.bodosperlein.com) も参照のこと。

14. 同上。

15. David Werner, *Nothing about Us without Us: Developing Innovative Technologies for, by, and with Disabled Persons* (Palo Alto, CA: HealthWrights, 1998).

シンプルとユニバーサルの交差

1. John Clarkson, Roger Coleman, Simeon Keates, and Cherie Lebbon, eds., *Inclusive Design: Design for the Whole Population* (London: Springer, 2003)
2. Apple Inc., "100 Million iPods Sold," press release, April 9, 2007, Apple Inc. のウェブサイト (http://www.apple.com/pr/library/2007/04/09ipod.html).
3. Blaise Pascal, "Je n'ai fait celle-ci plus longue que parceque je n'ai pas eu le loisir de la faire plus courte," in *Provincial Letters*, letter 16, December 4, 1656, Blaise Pascal, *The Provincial Letters* (Eugene, OR: Wipf & Stock Publishers, 1997) に再録。
4. Apple Inc., "Apple Presents iPod: Ultra-Portable MP3 Music Player Puts 1,000 Songs in Your Pocket," press release, October 23, 2001, Apple Inc. のウェブサイト (http://www.apple.com/pr/library/2001/oct/23ipod.html).
5. Leander Kahneyにより "Straight Dope on the iPod's Birth" *Wired News*, October 17, 2006に引用、Wiredのウェブサイト (http://www.wired.com/gadgets/mac/commentary/cultofmac/2006/10/71956)。
6. Bruce Sterling, *Shaping Things* (Cambridge, MA: MIT Press, 2006).
7. 同上。
8. 同上。
9. Fiona MacCarthy, "House Style," *Guardian*, November 17, 2007. *Guardian*のウェブサイト (http://books.guardian.co.uk/review/story/0,,2212244,00.html) も参照のこと。
10. Christopher Frayling, interviewed on "Desert Island Discs," BBC Radio 4, November 2, 2003.
11. Michael Evamy, "Able Bodies," *Design* (Spring 1997): 20–25.
12. 上掲5。
13. Erika Germer により、"Steve Jobs," *Fast Company* (October 1999) に引用。Fast Companyのウェブサイト (http://www.fastcompany.com/articles/1999/11/steve_jobs.html)も参照のこと。
14. John Maeda,*Simplicity* (Cambridge, MA: MIT Press, 2006).

アイデンティティーと能力の交差

1. World Health Organization, *International Classification of Functioning, Disability, and Health*, (fifty-fourth world health assembly, ninth plenary meeting, May 22, 2001). ICFのウェブサイト (http://www.who.int/classifications/icf/site/icftemplate.cfm) も参照のこと。
2. 同上。
3. 同上。
4. Alan Newell and Peter Gregor, "Human-Computer Interfaces for People with Disabilities," in *Handbook of Human-Computer Interaction*, ed. Martin Helander, Thomas Landauer, and Prasad Prabhu (Amsterdam: Elsevier Science Publishing, 1997), 813–824.

5.　上掲1。
6.　同上。
7.　Jeremy Myerson, IDEO: *Masters of Innovation* (London: Laurence King, 2004).
8.　上掲4。
9.　Sebastien Sablé and Dominique Archambault, "BlindStation: A Game Platform Adapted to Visually Impaired Children" (Cambridge Workshop on Universal Access and Assistive Technology, Trinity Hall, Cambridge, March 25-27, 2001にて発表の論文); *Universal Access and Assistive Technology*, ed. Simeon Keates, Patrick Langdon, John Clarkson, and Peter Robinson (London: Springer-Verlag, 2002) にも収録。
10.　2005年1月17日、Steve Tylerとの個人的なやり取り。
11.　Tissot, *Silen-T User's Manual*, Tissotのウェブサイト (http://www.tissot.ch).
12.　Crispin Jones, *Mr Jones Watches*, 2004. Crispin Jonesのウェブサイトも参照のこと。
13.　Fondation de la haute horlogerieのウェブサイト (http://www.hautehorlogerie.org/en/encyclopaedia/glossary/tact-watch-1585.html).
14.　Tanya Weaver, "Hear and Now," *New Design* 36 (December 2005): 34-39.

挑発と感受性の交差

1.　Charlotte Higgins, "Quinn Prepares to Unveil Trafalgar Square Sculpture," *Guardian*, September 13, 2005. *Guardian*のウェブサイト (http://www.guardian.co.uk/uk/2005/sep/13/arts.artsnews) も参照のこと。
2.　Alison Lapperのウェブサイト (http://www.alisonlapper.com).
3.　Rachel Cooke, "Bold, Brave, Beautiful," *Observer*, September 18, 2005.
4.　同上。
5.　上掲2。
6.　Alison Lapper and Guy Feldman, *My Life in My Hands* (New York: Simon and Schuster, 2005).
7.　Dawn Ades, Linda Theophilus, Clare Doherty et al., *Cosy: Freddie Robins* (Colchester: Firstsite Publishers, 2002).
8.　Mark Prest, curator, "Adorn, Equip," City Gallery, Leicester and touring exhibition, 2001. Adorn, Equipのウェブサイトも参照のこと。
9.　Anthony Dunne and Fiona Raby, *Design Noir: The Secret Life of Electronic Objects* (Basel: Birkhäuser, 2001); Anthony Dunne, *Hertzian Tales: Electronic Products, Aesthetic Experience, and Critical Design*, rev. ed. (Cambridge, MA: MIT Press, 2006).
10.　同上。
11.　2004年12月16日、Kelly Dobsonとの個人的なやり取り。
12.　Kelly Dobson, "Wearable Body Organs: Critical Cognition Becomes (Again) Somatic," in *Proceedings of the 5th Conference on Creativity and Cognition* (New York: Association for Computing Machinery, 2005), 259-262.
13.　Clare Hocking, "Function or Feelings: Factors in Abandonment of Assistive Devices," *Technology and Disability* 11, nos. 1-2 (1999): 3-11.
14.　MA Design Interactionsのウェブサイト (http://www.rca.ac.uk/pages/study/ma_interaction_design_171.html).
15.　Marcus Fairs, *Twenty-first Century Design* (London: Carlton Books, 2006).

16. Crispin Jones, Graham Pullin, Mat Hunter, Anton Schubert, Paul South, Lynda Patrick, Andrew Hirniak et al., *Social Mobiles* (London: IDEO, 2005).
17. Tom Standage, "Think Before You Talk: Can Technology Make Mobile Phones Less Socially Disruptive?" *Economist*, January 18, 2003.
18. BlindKissのウェブサイト (http://www.blindkiss.com).
19. 同上。

感覚とテストの交差

1. Simeon Keates, Patrick Langdon, John Clarkson, and Peter Robinson, eds., *Universal Access and Assistive Technology* (London: Springer-Verlag, 2002).
2. Jeremy Myerson, *IDEO: Masters of Innovation* (London: Laurence King, 2001).
3. 1997年、Duncan Kerrとの個人的なやり取り。
4. Marion Buchenau and Jane Fulton Suri, "Experience Prototyping," in *Proceedings of the 3rd Conference on Designing Interactive Systems: Processes, Practices, Methods, and Techniques* (New York: Association for Computing Machinery, 2000), pp. 424–433.
5. 同上。
6. Graham Pullin and Martin Bontoft, "Connecting Business, Inclusion, and Design," in *Inclusive Design: Designing for the Whole Population*, ed. John Clarkson, Roger Coleman, Simeon Keates, and Cherie Lebbon (London: Springer, 2003), pp. 206–214も参照のこと。
7. 2006年11月10日、Roger Orpwoodとの個人的なやり取り。
8. Roger Orpwood, Chris Gibbs, et al., "The Design of Smart Homes for People with Dementia: User Interface Aspects," *Universal Access in the Information Society* 4, no. 2 (December 2005).
9. 上掲7。
10. 同上。
11. Helen Petrie, Fraser Hamilton, et al., "Remote Usability Evaluations with Disabled People," *Proceedings of the SIGCHI Conference on Human Factors in Computing Systems* (2006) (New York: Association for Computing Machinery, 2006).
12. Jacob Beaver, Andy Boucher, and Sarah Pennington, eds., *The Curious Home* (London: Interaction Research Studio, Goldsmiths College, 2007).
13. Bill Gaver, John Bowers, et al., "The Drift Table: Designing for Ludic Engagement," *Proceedings of CHI* (2004) (New York: Association for Computing Machinery, 2004).
14. Anthony Dunne and Fiona Raby, "The *Placebo* Project," in *Proceedings of Designing Interactive Systems* (2002) (New York: Association for Computing Machinery, 2002).
15. Anthony Dunne and Fiona Raby, *Design Noir: The Secret Life of Electronic Objects* (Basel: Birkhäuser, 2001) に引用されたLauren Parkerの言葉。

表現と情報の交差

1. David Crystal, *The Cambridge Encyclopaedia of the English Language* (Cambridge: Cambridge University Press, 1995).

2. John Holmes and Wendy Holmes, *Speech Synthesis and Recognition*, 2nd ed. (London: Taylor and Francis, 2001).

3. Alan Newell, "Today's Dreams, Tomorrow's Reality" (Phonic Ear Distinguished Lecture), *Augmentative and Alternative Communication*, June 8, 1992, 1–8.

4. Bill Moggridge, *Designing Interactions* (Cambridge, MA: MIT Press, 2006).

5. Graham Pullin and Norman Alm, "The Speaking Mobile: Provoking New Approaches to AAC Design" (International Conference on Augmentative and Alternative Communication, Düsseldorf, Germany, August 2006にて発表の論文).

6. Traveleyesのウェブサイト (http://www.traveleyes.co.uk).

7. Wolfgang von Kempelen, *Mechanismus der menschlichen Sprache nebst Beschreibung einer sprechenden Maschine* (Vienna: J. B. Degen, 1791).

8. 2005年9月9日、Annalu Wallerとの個人的なやり取り。

9. Norman Alm and Alan Newell, "Being an Interesting Conversation Partner," in *Augmentative and Alternative Communication: European Perspectives*, ed. Stephen von Tetzchner and Mogens Jensen (London: Whurr Publishers, 1996).

10. Erik Blankinship and Richard Beckwith, "Tools for Expressive Text-to-Speech Markup" (Fourteenth Annual Association of Computing Machinery Symposium on User Interface Software and Technology, Orlando, Florida, 2001にて発表の論文).

11. Stephen Hawkingのウェブサイト (http://www.hawking.org.uk/disable/dindex.htm).

12. 同上。

13. シカゴ大学のウェブサイト (http://www.ucls.uchicago.edu/about/message/1007.shtml) など、さまざまな場所で引用されているLaurie Andersonの言葉。

14. Mark Hansen and Ben Rubin, "Listening Post: Giving Voice to Online Communication," in *Proceedings of the 2002 International Conference on Auditory Display* (New York: Association of Computing Machinery, 2002).

15. Marion Buchenau and Jane Fulton Suri, "Experience Prototyping," in *Proceedings of the 3rd Conference on Designing Interactive Systems: Processes, Practices, Methods, and Techniques* (New York: Association for Computing Machinery, 2000), pp. 424–433.

16. Urticaのウェブサイト (http://www.urtica.org).

17. Abraham Moles, *Information Theory and Aesthetic Perception* (Champaign: University of Illinois Press, 1969).

18. Blink Twiceのウェブサイト (http://www.blink-twice.com).

19. Jesse Ashlock, "The Great Communicator," *I.D. Magazine* (May 2006).

20. Alan Pipes, *Production for Graphic Designers* (London: Laurence King, 2005) p. 168.

21. Craftspaceのウェブサイト (http://www.craftspace.co.uk)

22. Deirdre Buckley, Jac Fennell, and Deirdre Figueiredo, "Designing for Access: Young Disabled People as Active Participants Influencing Design Processes" (Include, Royal College of Art, London, April 5–8, 2005にて発表の論文).

安積朋子、脚立と出会う

1. Sandy Marshall, "I Am 4ft 2in," *Guardian*, September 17, 2005.

2. 2006年11月10日、Michael Shamashとの個人的なやり取り。

3. Alex Wiltshire, "Shin and Tomoko Azumi," *Icon Magazine* 013 (June 2004).
4. 安積朋子のウェブサイト (http://www.tnadesignstudio.co.uk).
5. David Sokol, "Lone Star," *I.D. Magazine* (June 2006).
6. 上掲3。

もしPhilippe Starckがおしりふきと出会ったら

1. BIMEのウェブサイト (http://www.bath.ac.uk/bime/products/dl_products.htm).
2. Include 2007, the International Conference on Inclusive Design, Royal College of Art, London, April 2-4, 2007において、発言者が次々とStarckに否定的な発言を行った。

Michael Marriott、車いすと出会う

1. ロンドンのDesign MuseumとBritish CouncilがMichael Marriottへ行ったインタビュー、Design Museumのウェブサイト (http://www.designmuseum.org/design/michael-marriott).
2. 2006年6月12日、Michael Marriottとの個人的なやり取り。
3. MoMAのウェブサイト (http://www.moma.org/collection/browse_results.php?object_id=81631) に引用されたMarcel Duchampの言葉。
4. Clare Catterall, *Specials: New Graphics* (London: Booth-Clibborn Editions, 2001).

もしHussein Chalayanがロボットアームと出会ったら

1. Michael Hillman, "Rehabilitation Robotics from Past to Present: A Historical Perspective," in *Proceedings of the ICORR 2003 (eighth International Conference on Rehabilitation Robotics)*, Daejeon, Korea, April 23-25, 2003 (Daejeon, Korea: HWRS-ERC). BIMEのウェブサイト (http://www.bath.ac.uk/bime/projects/as_projects.htm) も参照のこと。
2. Susannah Frankel, "Fashion: Perfect Ten," *Independent* (April 23, 2005).
3. We Make Money Not Artのウェブサイト上のRegine Debattyの記事 (http://www.we-make-money-not-art.com/archives/2005/10/his-autumnwinte.php)。

Martin Bone、義足と出会う

1. 2007年8月20日、Martin Boneとの個人的なやり取り。
2. 同上。
3. 同上。
4. 同上。
5. 同上。
6. 同上。
7. 同上。

もしCutlerとGrossが補聴器と出会ったら

1. 2007年4月4日、Tony Grossとの個人的なやり取り。

Graphic Thought Facility、点字と出会う

1. 2006年10月6日、Huw MorganおよびAndy Stevensとの個人的なやり取り。
2. 同上。
3. 同上。
4. 同上。

Crispin Jones、視覚障害者のための時計と出会う

1. Fondation de la haute horlogerieのウェブサイト (http://www.hautehorlogerie.org/en/encyclopaedia/glossary/tact-watch.html)。
2. Crispin Jones, *Mr Jones Watches*, (London: Crispin Jones, 2004) に引用。Crispin Jonesのウェブサイトも参照のこと。
3. 2007年8月31日、Crispin Jonesとの個人的なやり取り。
4. 同上。

Andrew Cook、コミュニケーション補助具と出会う

1. 2007年9月5日、Andrew Cookとの個人的なやり取り。
2. 同上。
3. 同上。

もしStefan Sagmeisterがアクセシビリティー標識と出会ったら

1. Peter Hall and Stefan Sagmeister, *Made You Look* (London: Booth-Clibborn Editions, 2001).
2. 同上、p. 171。

Vexed、車いす用ケープと出会う

1. 2007年10月5日、Joe HunterおよびAdam Thorpeとの個人的なやり取り。
2. 同上。
3. 同上。
4. 同上。
5. 同上。
6. 同上。
7. 同上。
8. 同上。

9. 同上。
10. 同上。

結び

1. 展示会 "25/25: Celebrating 25 Years of Design," Design Museum, London, March 29–June 22, 2007の一環として行われたJonathan Iveへのインタビュー、Design Museumのウェブサイト (http://www.designmuseum.org/design/jonathan-ive).
2. 同上。
3. パリ装飾美術館のMadame L'Amicによる、"What Is Design?" (1968) の展示カタログに関するCharles Eamesへのインタビュー、John Neuhart, Marilyn Neuhart, and Ray Eames, *Eames Design: The Work of the Office of Charles and Ray Eames* (New York: Harry N. Abrams Inc., 1989) に再録。

索引

400

Photography credits

Photo: Sasaki Hidetoyo, courtesy of IDEO 134

Photo: author, courtesy of IDEO 138

Photo: courtesy of Tissot 150

Illustration: © Crispin Jones, courtesy of the artist 152

Illustration: © Crispin Jones, courtesy of the artist 153

Photo: Jonny Thompson/RNID 158

Photo: Lucy Andrews, courtesy of IDEO 159

Photo: Marc Quinn Studio © the artist, courtesy of Jay Jopling/White Cube (London) 166

Photo: courtesy of the artist, restored by Sarah McMichael; in the collection of the Crafts Council, London 167

Photo: courtesy of the artist and Catherine Long; commissioned by the City Gallery, Leicester, for "Adorn, Equip" 170

Photo: Rob Hann, courtesy of the artist and Mat Fraser; commissioned by the City Gallery, Leicester, for "Adorn, Equip" 171

Photo: Jason Evans, courtesy of Dunne & Raby 174

Photo: Toshihiro Komatsu, courtesy of Kelly Dobson 178

Photo: Maura Shea, courtesy of IDEO and Crispin Jones 182

Photo: Maura Shea, courtesy of IDEO and Crispin Jones 186

Photo: Crispin Jones, courtesy of IDEO 190

Photo: Jason Tozer, courtesy of IDEO 194

Photo: Interaction Research Studio, Goldsmiths, University of London, courtesy of Bill Gaver; used with permission 202

Photo: Interaction Research Studio, Goldsmiths, University of London, courtesy of Bill Gaver; used with permission 203

Photo: Jason Evans, courtesy of Dunne & Raby 206

Photo: author, courtesy of IDEO 214

Photo: author, courtesy of Cambridge University Press 218

Photo: Maura Shea, courtesy of IDEO 222

Photo: Maura Shea, courtesy of IDEO 223

Photo: Evan Kafka, courtesy of the artists 226

Illustration: Urtica 230

Photo: courtesy of Blink Twice 231

Photo: Johanna Van Daalen, courtesy of electricwig, Craftspace, and Somiya Shabban 234

Photo: Johanna Van Daalen, courtesy of electricwig and Craftspace 235

Illustration: Vexed Design 240

Photo: Yoneo Kawabe © nextmaruni 244

Photo: Andrew Buurman 246

Photo: courtesy of the designer 248

Photo: Yoneo Kawabe © nextmaruni 250

Photo: Barbara Etter, courtesy of t.n.a. Design Studio 254

Illustration: © Tomoko Azumi, courtesy of the designer 256–257

Photo: courtesy of S+ARCKNetwork 258

Photo: Studio One, courtesy of the designer 262

Photo: courtesy of the designer 262

Photo: courtesy of RGK Wheelchairs Ltd. 264

Photo: Michael Marriott 268

Photo: Michael Marriott 270

著者紹介

Graham Pullin （グラハム・プリン）

Graham Pullinはダンディー大学でインタラクションデザインを教えるとともに、話すことのできない人たちの表現力を高めるコミュニケーション装置について研究している。彼は上級デザイナーとして世界有数のデザインコンサルタント会社であるIDEOで、またイギリスの著名なリハビリテーション工学センターであるBath Institute of Medical Engineeringで勤務してきた。彼は複数の国際的なデザイン賞を、障害に配慮したデザインの分野と一般向けデザインの分野で受賞している。

監訳者紹介

小林 茂 （こばやし しげる）

博士（メディアデザイン学・慶應義塾大学大学院メディアデザイン研究科）。情報科学芸術大学院大学［IAMAS］メディア表現研究科 教授。グッドデザイン賞審査員（2017・2020・2021年度）。オープンソースハードウェアやデジタルファブリケーションを活用し、多様なスキル、視点、経験を持つ人々が協働でイノベーション活動に取り組むための手法や、その過程で生まれる知的財産を扱うのに適切なルールを探求。著書に『Prototyping Lab 第2版』（オライリー・ジャパン）『アイデアスケッチ』（ビー・エヌ・エヌ新社）、監訳書に『Making Things Talk』（オライリー・ジャパン）など。岐阜県大垣市において2010年より隔年で開催しているメイカームーブメントの祭典「Ogaki Mini Maker Faire」では総合ディレクターを担当。ツイッターのアカウントは@kotobuki。

訳者紹介

水原 文 （みずはら ぶん）

翻訳者。電子機器メーカーや通信キャリアでの勤務を経て、2007年に独立。これまでの仕事には数学や電子回路、食品化学・発酵食品に関連したものが多いが、障害者の社会参加にも関心を持っている。訳書に『人工知能のアーキテクトたち』『Raspberry Piクックブック 第3版』『メタファーとしての発酵』（いずれもオライリー・ジャパン）、『ノーマの発酵ガイド』（角川書店）、『スタジオ・オラファー・エリアソン キッチン』（美術出版社）、共訳書に『声に出して読む解析学』『〈名著精選〉心の謎から心の科学へ 人工知能 チューリング/ブルックス/ヒントン』（いずれも岩波書店）など。ツイッターのアカウントは@bmizuhara。

デザインと障害が出会うとき

2022年3月18日　　　初版第1刷発行

著者　　　Graham Pullin (グラハム・プリン)
監訳者　　小林 茂 (こばやし しげる)
翻訳者　　水原 文 (みずはら ぶん)

発行人　　ティム・オライリー

デザイン　中西 要介 (STUDIO PT.)、根津小春 (STUDIO PT.)、寺脇 裕子

印刷・製本　日経印刷株式会社

発行所　　株式会社オライリー・ジャパン
　　　　　〒160-0002 東京都新宿区四谷坂町12番22号
　　　　　Tel (03) 3356-5227　Fax (03) 3356-5263
　　　　　電子メール japan@oreilly.co.jp

発売元　　株式会社オーム社
　　　　　〒101-8460 東京都千代田区神田錦町3-1
　　　　　Tel (03) 3233-0641 (代表)　Fax (03) 3233-3440

Printed in Japan (ISBN978-4-87311-985-4)